/

古典艺术入门

中国古典书法与绘画入门

吾淳 著

漓江出版社
·桂林·

图书在版编目（CIP）数据

中国古典书法与绘画入门 / 吾淳著 . —桂林：漓江出版社，2022.7
ISBN 978-7-5407-8898-8

Ⅰ . ①中… Ⅱ . ①吾… Ⅲ . ①汉字 – 书法评论 – 中国②中国画 –
绘画评论 – 中国 Ⅳ . ① J292.1 ② J212.052

中国版本图书馆 CIP 数据核字 (2020) 第 143848 号

ZHONGGUO GUDIAN SHUFA YU HUIHUA RUMEN

中国古典书法与绘画入门

吾淳 著

出 版 人	刘迪才
策划组稿	叶子
责任编辑	胡子博
封面设计	周泽云
内文修图	周泽云　曾意
责任监印	杨东

出版发行　漓江出版社有限公司
社　　址　广西桂林市南环路 22 号
邮　　编　541002
发行电话　010-65699511　0773-2583322
传　　真　010-85891290　0773-2582200
邮购热线　0773-2582200
电子信箱　ljcbs@163.com
微信公众号　lijiangpress

印　　制　山东新华印务有限公司
开　　本　880mm×1230mm　1/32
正文印张　9.5　彩图印张　3
字　　数　261 千字　彩图　300 幅
版　　次　2022 年 7 月第 1 版
印　　次　2022 年 7 月第 1 次印刷
书　　号　ISBN 978-7-5407-8898-8
定　　价　58.00 元

目　录

序言：致喜爱中国古典艺术的读者

 2015年，我的《西方古典绘画入门》和《西方古典音乐入门》两本书由漓江出版社出版。2019年，这个书系的第三本书《西方古典建筑与雕塑入门》也已经出版。现在大家看到的是这个书系的第四、第五本书——《中国古典书法与绘画入门》和《中国古典音乐入门》，也就是这套书系的中国古典艺术部分，本序言即是为这两本书而作。

 中华文明源远流长，文化灿烂辉煌。其中艺术就是这源远流长、灿烂辉煌历史里极其重要的宝藏，书法、绘画、建筑、雕塑，包括青铜器、陶器、瓷器、木器、织物在内的各种匠作，还有音乐、戏曲，可谓粲然完备，令人炫目。如今，这些宝藏被妥善地保管在各地各类的博物馆中，也通过各种演出团体或音频媒介复现出来，供人们了解欣赏，增益知识，愉悦心境。不仅如此，不少宝藏还因历史原因遭到掠夺，漂洋过海进入世界各地特别是欧美的博物馆。我去过不少著名博物馆，中国的艺术品每每都是馆藏中最精彩的部分。看着

这些藏品，你既感到辛酸，因为我们有那么多那么好的财富流失他乡；但也感到庆幸，总算它们都得到很好的保管，并且还可以通过那些"窗口"的展示，让世界了解我们灿烂辉煌的文明、文化和艺术。

自然，作为一套入门书系，我不可能将这么多宝藏都搜罗进来，我也没有这个能力。我只是选择书法与绘画这两门视觉艺术，以及音乐这一听觉艺术加以介绍。

《中国古典书法与绘画入门》一书总计提供300件作品，除字画同源的4件作品，还包括书法作品58件、绘画作品238件。该书基本按时代顺序叙述，同时兼顾叙述逻辑或分类的合理性。全书共30讲，划分成三个大段，依次是：上段《早期：从远古到隋唐五代，由自发而成熟（新石器时期—960年）》；中段《盛期：两宋，以院体画为主的时期（960—1279年）》；下段《晚期：元明清及民国早年，以文人画为主的时期（1279年—20世纪初）》。每个大段下设10讲，共100件作品。所选300件作品尽可能考虑其（包括作者）历史地位与代表性，我也尽可能参照已有各类著述的浩繁图例，并在此基础上形成自己的选择判断。需要说明的是，这样一个大的分段与本书系其他几本书均有很大不同，但我以为这是最能简约和概略地把握中国古典书法与绘画发展线索的。在叙述中，我尽可能通过有限的字数与篇幅来介绍不同时期的主要书法和绘画作品，并通过这些作品，尽可能比较清晰和系统地展示和概括中国古典书法与绘画的历史进程以及书家和画家地位等基本面貌。

《中国古典音乐入门》一书总计提供117首音乐作品。与《西方古典音乐入门》相同的是，《中国古典音乐入门》也不是按照时代顺

序来叙述作品，而是按照乐器分类。同时尽可能由小到大，由短到长，由易而难，循序渐进，对绝大多数初学者来说，这是接受古典音乐最可行或最有效的方式。全书内容包括：前论《中国古典音乐发展概貌》；第一单元《历史悠久的弹拨乐器》；第二单元《扎根民间的竹弦之声》；第三单元《中国式室内乐》；第四单元《中国式管弦乐》；第五单元《清冷高远之境（上）：琴箫曲》；第六单元《清冷高远之境（下）：宋元乐曲》；第七单元《中国音乐与西方音乐的交融》；第八单元《特征与比较》。以上八个单元共20讲，加上前论为21讲。有几点需要说明：一、鉴于中国古典音乐的特殊性，我将考察或叙述下限设定至20世纪60年代。二、所提供110首中国古典音乐作品分布于前论至第19讲，第20讲是一个参照性讲章，所附7首乐曲为西方古典音乐作品，仅用于与中国古典音乐的比较。三、曲目选择我主要遵循以下标准：录音次数、公众熟识度、专业性著述中的地位、网上搜索的方便性。

需要再次重申，我并非艺术专业出身，正如我在《西方古典音乐入门》与《西方古典绘画入门》的序中所说的："我只是一个艺术爱好者，一个古典艺术爱好者。"这两本书也是如此，我可能无法提供更专业的解读，所遴选的作品也一定会存在这样或那样的问题，或者有遗漏，或者不具代表性。当然，我所从事的一部分教学又与艺术和美学有关，就此而言，我或许也不能算作纯粹的"业余爱好"，教学及研究要求我对艺术发展的历史、面貌、精神应当有更深入且系统的而非粗率、皮毛的把握，这样的把握同样也会反映在对作品的遴选、解读与评价上。此外，我还认为，对艺术作品的感觉与领悟是会随着接

触的增加而越来越好的，至少通过一定的积累和训练，我们会发现，有许多作品，包括绘画、书法以及乐曲，是不需要文字材料的，它们一看上去或一听上去就是那么的美妙。

最后，我想仍用《西方古典音乐入门》与《西方古典绘画入门》序中的一段话作为结语："古典艺术的训练或许又没有你想象的那么难。就拿我来说吧，天资不敏，以前接受训练的条件更远远不能同今日相比；况且如果你还会一两样乐器，或者学过一些素描甚至更多，那我还不如你。古典艺术并非像空中楼阁那样高不可攀，难度往往有可能是被你夸大的，或者是因你的无来由的恐惧和懒惰而造成的。如果你跳一下便能摘到果实，或者如果你通过锻炼跳得更高一些，能摘到更多的果实，你愿不愿意？想当初，我开设艺术课的重要目的之一，也就是想开拓学生的审美视界，增益学生的精神生活。如果再深掘一下提问，就是我们能否更有修养，我们能否更有教养；我们能否少一点功利，我们能否多一份理想。总之，我们的生活，我们的存在能否更有趣味，更有品位，更少一些动物的本能？这么说吧，古典这个东西，你一旦进去了，就一定会站在金字塔尖俯瞰世界，而不是哆哆嗦嗦、战战兢兢地仰望这个塔尖，同时成为塔尖上的那个人或那些人的俯瞰物。"

再次感谢漓江出版社对我的信任，感谢我的学生叶子自2014年策划这个书系以来为整套书系的辛勤付出。

作者

2019 年岁末识于沪上

本书使用方法

在本书正文部分，我对每个章节需要欣赏的每幅作品先做简明扼要的提纲式介绍，随后的作品简介则视作品地位即重要性，说明文字或长或短。同时，每件作品也都在书后附有图片，可供前后文图对照；每幅图片都一一注明了序号、作者（凡有的话）、名称。需要说明的是，由于网络的发达，附图在很大程度上可做提示之用，你可以根据提示在网上检索并欣赏相应作品。

在本书后面还附有作品馆藏索引，目的在于你如果去旅游并参观当地博物馆或美术馆时可以按图索骥，具体使用方法在索引中会详细说明。另外，本书也附了参考文献，以便你充分理解资料的出处，并且可以循此做进一步的阅读延伸。

上
段

早期：从远古到隋唐五代，由自发而成熟

（新石器时期—960 年）

上段内容包括：

1　开端：字画同源时代。鸿蒙岁月，绘画和文字就已经出现。绘画是象形的，中国文字属象形文字，而"象形"，成为了中国古典书画或字画同源的基本前提。

2　从殷商甲骨文到战国篆隶书：书法滥觞时期。这段时间约历一千三四百年，字体几经演变。从书法史的角度看，这正是书法意识确立的时期，也是书法风格确立的时期。

3　先秦至两汉：早期人物画与动物画。这段时间长达约1800年，商周开其首，春秋战国居其中，两汉断其后，留下了大量精美的艺术品，例如我们所熟悉的青铜器等各种器物。当然，我们所关心的是各种器物上的图像，包括画像石和画像砖。

4　汉魏至南北朝：碑刻上的书法艺术，中国书法史的第一个高峰。所涉内容包括汉隶和魏碑。其中前期由篆到隶，这是中国书体上的一大变革；中后期的魏碑具备了某些楷书的特征，已望隋唐。

5　两晋：书体并出年代，中国书法史的第二个高峰。这一时期书法大家如雨后春笋般破土而出，涌现了王羲之、王献之、王珣这样一些在中国书法长河中名垂青史的人物。

6　魏晋南北朝：人物画与动物画的发展。这一时期最著名的画家非顾恺之莫属，其之于画史的地位犹如王羲之之于书史的地位。

7 隋唐：中国书法史的第三个高峰。中国古代书法发展到隋唐，已经步入巅峰或鼎盛的阶段。唐代书法发展有两条线索：一条是主线，就是楷书；一条是辅线，就是草书。前者是主部主题，后者是副部主题。从虞世南、欧阳询、褚遂良到颜真卿、柳公权，是楷书的丰碑；从张旭到怀素，是草书的舞台。随着唐代的谢幕，中国书法最闪耀的历程已经走完。

8 隋唐：人物画与动物画的巅峰时期。前期有阎立本，盛期有吴道子、张萱，晚期有周昉，共同将中国人物绘画推向巅峰。

9 五代人物画：唐代传统的延续，以及画院的出现和花鸟画之肇始。大唐谢幕，五代登场。承唐之制，五代人物与动物画依旧完备，产生了周文矩、顾闳中这样的大家。与此同时，又一新的画种——花鸟——开始亮相并惊艳登场。

10 隋唐至五代：山水画的开启及第一个高峰。我国古代真正的山水画肇始于隋唐，其时代表性人物有展子虔、李思训、李昭道。五代山水画续唐而来，在整个中国山水画史上有着十分重要的地位或意义。通常讲五代山水以"荆关董巨"并称，但本讲只涉及荆浩和董源。一幅伟大的山水画卷在这里已经展开。

开端：字画同源时代

背　景

中国文字与绘画的开端，都可以上溯到新石器时代。根据传说，文字的发明者是仓颉，以书契代替结绳。近几十年来，以考古发掘为基础，学者们更倾向于在一些原始器物（如陶器、骨器）上的刻画或契刻符号就是文字的最早雏形，例如距今约7000年的仰韶文化半坡遗址所出土的陶片上就有许多这类符号。20世纪80年代，在距今8000年左右的裴李岗文化遗址中又发现了这类符号，从而将中国文字起源的时间再次提前。至于绘画，还可以追溯到更为久远的年代，例如内蒙古阴山中的不少岩画、江苏连云港锦屏山将军崖上的岩画，距今都有上万年的时间。之后，仰韶文化陶盆、大汶口文化陶尊上的图纹又呈现出某些文字与绘画同根同源的现象。由此，这也就涉及人们通常所说的书画同源问题。书画同源说的最早表述一般认为是由唐代的张彦远在其《历代名画记》一书中提出的。张彦远说："无以传其意，故有书；无以见其形，故有画……是故知书画异名而同体也。"尽管对于书画同源说，书法史与绘画史可能有

不同看法，但有一点大概大家都不会否认，即绘画是象形的，而中国文字也属象形文字，即在象形这一点上二者确有共同性。所以俞剑华先生在注《历代名画记》时说："古代的象形文字简直和简单的画没有两样，只是就生活上所常见的东西加以描画。"由此可以论断：书画或字画同源最根本的意义就是"象形"。当然，书画或字画同源还有这样一层含义，即用笔相同，技法相似，与西方书写与绘画系统相比，这的确也是中国又一个重要特点。

欣赏作品

1-1　贾湖契刻符号（图1）

1-2　仰韶文化半坡类型彩陶盆鱼纹（图2）

1-3　仰韶文化庙底沟类型彩陶盆鸟纹（图3）

1-4　大汶口文化陶尊日月山形刻纹（图4）

作品简介

贾湖契刻符号　中国原始先民早期的契刻符号最初是发现于公元前5000年左右，即距今约7000年的仰韶文化陶器上，这表明中国文字起源的历史非常久远。1987年，考古工作者更在河南舞阳贾湖距今8000年左右的裴李岗文化遗址中发现了契刻符号。可以确认的契刻符号共有17例：龟甲9例，骨器3例，石器2例，陶器3例。其中一些符号字形与安阳殷墟出土的4000年后的商代甲骨文字字形十分相似。因此贾湖契刻符号应是中国文字的最早雏形。

仰韶文化半坡类型彩陶盆鱼纹　陕西临潼姜寨出土，属于仰韶文化半坡类型。陶盆中鱼纹或与人面相伴，或作嬉戏追逐之状，可从中窥见"鱼"字之由来。

仰韶文化庙底沟类型彩陶盆鸟纹　陕西华县泉护村出土，属于仰韶文化庙底沟类型。陶盆上所绘鸟纹似振翅欲飞，可从中窥见"鸟"字之由来。

大汶口文化陶尊日月山形刻纹　山东莒县陵阳河出土，属于大汶口文化。刻纹自上而下分别为日、月（或说云）、山，分别可看出这些文字的由来，因此该刻纹即图形可视作字画或书画同源的最经典证明。其实早期人类文字大抵相似，祝嘉在其《书学史》第一章《唐虞以前之书学》中就指出："观埃及古代象形文字，若'日''月''山''水'之类，几与我国无异……此等象形文字，又几与绘画无异，此即书画同源之铁证。"

°2°

从殷商甲骨文到战国篆隶书：书法滥觞时期

背 景

从殷商甲骨文到战国篆隶书，前后约历一千三四百年，字体几经演变，这是中国古典书法的滥觞时期。不过《中国美术全集》对这一阶段有更高的评价："商周的文字已为后世的汉字奠定了原则和基础，在汉字的演进过程中，经过反复提纯和不断升华而发展成为书法艺术。再加之书写工具的改善、文字应用的日益频繁和广泛，并有意识地把文字作为艺术品，到了春秋战国时期，书法呈现出绚丽多姿的繁盛局面。"值得指出的是，这个漫长时间内所出现的字体或书体的称谓极其复杂。刘涛在其《极简中国书法史》中就谈到对于先秦书迹，文字学家或称甲骨文、金文、陶文、战国文字，或以书写材质命名，或以时代命名。古代书迹，同一体势，古今命名交杂，甚而所指莫衷一是，即使文字学家道来，也颇费周章。因此在我看来，这里有必要先厘清一下"文"与"书"的关系，即文字之"文"与书法之"书"这两个概念的关系。一般来说，"文"主要是对文字史而言的，"书"则主要是对书法史而言的。就中国文字史

来说，"文"通常是自上而下来考察叙述的，即从甲骨文开始，接着有金文、石鼓文，我们不难发现，"文"首先是指刻画材料而言。而"书"通常实际是由小篆作为标杆，然后分别往前后两头延伸。就往前延伸这头来说，人们通常会将小篆之前的"书"称作大篆。但大篆其实也可以有狭义与广义之分。狭义大篆就是指离小篆时间距离最近的字体，包括战国时期各国的文字，例如著名的石鼓刻文，亦称籀文，其因周宣王时太史籀所书而得名；而广义大篆则泛指小篆之前的所有文字，例如更早出现的金文，亦称钟鼎文，而今天一些学者甚至将甲骨文也包括在内。至于往后这头，则有篆、隶、草、行、楷的发展进程。其实对于"文"与"书"上述复杂关系，我们也可以这样理解：由"文"而"书"的过程实际就是由文字向书法的转变过程，或由材质向风格的转变过程，或由实用向审美的转变过程。简言之，从书法史的角度来看，这正是书法意识确立的时期，也是书法风格和审美确立的时期。

欣赏作品

2-1　祭祀狩猎涂朱牛骨刻辞（甲骨文，商前期，图5）

2-2　宰丰骨匕刻辞（甲骨文，商后期，图6）

2-3　宰甫卣铭文（金文，商晚期，图7）

2-4　散氏盘铭文（金文，西周厉王时期，图8）

2-5　毛公鼎铭文（金文，西周宣王时期，图9）

2-6　石鼓文（大篆，战国，图10）

2-7　泰山刻石（小篆，秦，图11）

2-8　阳陵虎符（小篆，秦，图12）

2-9　云梦睡虎地秦简（秦隶，图13）

作品简介

祭祀狩猎涂朱牛骨刻辞　这是一块保存完整的巨大牛胛骨，立高32.2厘米，宽19.8厘米，河南安阳出土，属于商武丁时期，现藏于中国国家博物馆。骨版正面有刻辞百余字，背面五十余字，主要记述了祭祀与狩猎诸事。其中能轻松辨识的就有车轮、房屋，以及一些动物等字。蒋勋说该刻辞笔画纤细、遒劲而富立体感，并认为书契此类甲骨文的巫史，应是当时"契之精而字之美"的书法家。

宰丰骨匕刻辞　中国国家博物馆还藏有一块属商后期帝乙或帝辛时代呈匕首状的牛骨，称作宰丰骨匕，上有两行刻辞，布局错落有致，字形曲折柔美，活泼生动，同属甲骨文佳作。董作宾在其《甲骨文断代研究例》一文中将殷商甲骨文的"书体"风格分作五期，并详考风格之演变，以上两例正是早晚的代表，呈现出由浑朴而秀丽的趋势。看来浑朴与秀丽的风格从艺术开端之日就已呈现，恰似男女一般。

宰甫卣铭文　《中国美术全集》说："如果以甲骨文为商代书法的代表，则金文可以说是西周书法的代表。"并将西周金文书法风格分为早、中、晚三期。这里提供的三件铭文也正反映了早晚金文的不同风格。宰甫卣圆腹、圈足，有盖和提梁，所镌刻铭文质朴、遒劲、整肃，被认为是早期金文书法的典范之作。

散氏盘铭文　由以下两件作品可以看出，到了西周晚期，金文已经发展到了十分辉煌的阶段。散氏盘属于西周晚期，铭文铸于盘内，共19行，总计357字，呈严整方形，但字形欹侧生动，恣肆简率，与宰甫卣铭文风格形成鲜明对照。

毛公鼎铭文　毛公鼎亦属西周晚期，铭文铸刻于器物内圈，共32行，约499字，整体布局严谨稳重，气度宏大，字形端庄却又不失秀美，同属后期金文中上乘之作。近代书法家李瑞清说："毛公鼎为周代庙堂文字，其文则《尚书》也。学书不学毛公鼎，犹儒生不读《尚书》也。"

石鼓文　中国古代石刻文字始于何时目前尚不清楚，但石鼓文最晚属于战国时期是能够确定的。石鼓文因刻在圆柱形鼓状石器，即石鼓上而得名，后人有"第一刻石"之说。目前这样的石鼓共发现10座，每座石鼓上有四言诗一首，书体为大篆。《中国美术全集》的条目如是描述形容："字形多取方或长方形，体势整肃，端庄凝重。笔力稳健，刻工精密，雍容和穆，遒劲自然。石与形、诗与字浑然一体，充满了古朴雄浑的美感。"在书法史上，石鼓文被视作是由大篆向小篆转变的重要一环，是为小篆先声。

泰山刻石　这是小篆字体，一般认为小篆由秦朝李斯所创。春秋以降，诸侯割据，文字亦不一，秦始皇统一六国后，遂推行标准字体——小篆。按日人石川九杨的说法，正是秦朝小篆最后摘去了列国金文形态各异、不易使用的朦胧面纱。此刻石是秦始皇于公元前219年在泰山封禅时命李斯记功所书。由于立放于泰山山顶，因此历千年风化而字迹斑

驳漫漶，但字界却依旧清晰，小篆风格突出，其与石鼓文相比也显得更加朴质简练，堪为小篆典范。除泰山刻石，其他还有琅邪台刻石和峄山刻石，前者与泰山刻石风格类似，后者虽为初习小篆者之临本，但因后代曾几经翻刻，已非当年原貌。

阳陵虎符　虎符是古代帝王授权调动军队的信物。这件虎符高3.4厘米，长8.9厘米，左右各半从颈到胯皆有两行错金篆书铭文，字体谨严，风格端庄，笔法圆润。整件虎符连同上面篆书具有很高的艺术性。

云梦睡虎地秦简　睡虎地秦简的书体为隶书，有些字仍有篆书成分，因此被称作古隶，当萌芽于战国。一般认为，战国或秦至西汉初期属于古隶阶段。白蕉说，由篆到隶，是中国书体上的一大改革。为什么这样说呢？我想是否主要有如下原因：我们通常说篆刻，说隶书，可见作为源头或主流，篆主要是刀刻，而隶则可以笔书；由此，隶书比篆刻就更加省工省时，随意快捷，这无疑便于公文的起草；此外隶书又多写于竹简之上，因此也利于携带、传递以及交流。如此，一种新的书体替代旧的书体就成为必然。其实这与活字取代雕版，电脑取代手书是一个道理。这一转变问题在下面汉代隶书中还会再次涉及。

先秦至两汉：早期人物画与动物画

背　景

从先秦到两汉，或从三代到两汉，时间约长达1800年，留下了大量精美的艺术品，例如我们所熟悉的青铜器等各种器物。但本书的任务在于考察书法与绘画，因此我们主要是通过图形、图像来了解这一时期所达到的艺术水平。按《周礼·冬官考工记》，绘画在当时被列为30个工种之一，可见其专业性已经确立。

总的来说，按照绘画即图像的分类，我们大概可以将这一漫长时期划分成三个阶段。第一个阶段是商周时期，这一时期的图像主要是依附或附着于青铜器的，也就是各种纹饰或纹样。第二个阶段是春秋战国时期，下限可至秦，这一时期的图像或绘画开始呈现出丰富多样的面貌，有青铜器上的纹饰，也有铜镜和瓦当上的纹饰，还有帛画，这一时期绘画观念和技巧都取得了很大的进步。第三个阶段是两汉时期，这时的绘画艺术是整个这一漫长时期的终点，也是后面随之而来的另一时期的起点，就绘画或图像艺术而言，这个阶段已经达到了较高的水平，这包括

帛画、漆画、壁画以及大量的画像石和画像砖。自然，这是相比较前两个阶段而言的，陈师曾就说过，汉代绘画古拙大抵相类，"盖汉时绘画及雕刻不如后世之精巧，笔法浑古，有雄厚之气象，与书法同风"（《中国绘画史》第10页）。

此外，上述划分也并非绝对，例如春秋战国时期青铜器上的纹饰就延续了商周时期的传统，西汉时期楚地的铭旌帛画同样也延续了战国时期楚地铭旌帛画的传统，这体现了艺术发展的连续性。但另一方面，在连续性中又出现了变化。例如春秋战国时期的青铜器就有了很多的写实形象即具象风格，而这也同样体现到了附着于其上的纹饰中；又如从战国时期开始的帛画、铜镜、瓦当，以及汉代的画像石、画像砖，都普遍具有写实或具象风格，曾经在商周青铜器中盛行的那种象征性和抽象性已经慢慢不见踪影。不仅如此，汉代的绘画及雕塑还具有强烈的市井性或娱乐性，许多人物造型（尤其是在雕塑中）可爱至极。毫无疑问，这样一种写实性的增强，为后来由晋而唐的写实人物与动物绘画做了坚实的铺垫。有一点需要说明，这里说的动物主要是指大型动物，而非后世的禽鸟鱼虫，之所以将动物与人物合并论述，就在于从解剖学的角度来说，这两者有某种相似性。即便五代北宋花鸟画形式出现，我也仍会将人物画与动物画合并论述。

欣赏作品

3-1　商周青铜器纹饰（图14）

3-2　《渔猎宴乐图》（铜壶纹饰，战国，图15）

3-3　《龙凤仕女图》（帛画，战国，图16）

作品简介

商周青铜器纹饰　商周青铜器纹饰繁复多样，马承源主编的《中国青铜器》共分作八类：兽面纹、龙纹、凤鸟纹、各种动物纹、火纹、各种兽体变形纹、几何纹和人物像。这里看到的是兽面纹，亦称饕餮纹，但《中国青铜器》一书认为用兽面纹要比用饕餮纹合理。学者们曾试图对兽面纹或饕餮纹的风格加以概括，对一般观众而言，其中两点或许最为重要：象征性与抽象性。

《渔猎宴乐图》　这是一件战国时期铜壶上的纹饰。图纹分层排列，再现了当时现实生活中的种种场景：射箭、采桑、奏乐、舞蹈、宴饮、狩猎、攻战、竞舟，图像生动，趣味十足。

《龙凤仕女图》　现存两件最早的帛画均属于战国时期楚文化，都发现于湖南长沙战国时期的楚墓。一幅是一位仕女，上方绘有龙凤，即《龙凤仕女图》；另一幅是一位男子，正驾驭一条巨龙，故称《人物御龙图》。这类绘画叫作铭旌，或者旌幡，有招魂和护佑功能。学者普遍认

为前者较为简拙，技法生涩；后者已趋完善，技艺成熟。不过我倒是更喜欢前者，喜欢前者简练而生动的构图。

秦汉铜镜与瓦当纹饰　秦汉时期铜镜与瓦当上的动物纹饰非常精美，这些动物主要有青龙、朱雀、白虎、玄武，也称四神，就像我们这里所看到的。除此之外，还有其他一些动物，尤其是鹿，造型充满意趣。

《轪侯妻墓铭旌》　长沙马王堆汉墓出土有两幅铭旌帛画，一幅是《轪侯妻墓铭旌》，一幅是《轪侯子墓铭旌》，都真实记录了死者生前的贵族身份及闲适生活，我们这里欣赏前者。该铭旌纵205厘米，呈"T"形，上横92厘米，下横47.7厘米，写实与装饰并用，可以说开创了工笔重彩的绘画历史。帛画所绘内容异常丰富，其自上而下分作三层：天界、人界、地界。上部天界人首蛇身女娲高坐云端，右一轮红日与金乌，左一钩弯月与蟾蜍，下方神龙盘旋，祥云缭绕，一群异兽向上冉冉升腾，大司命与少司命则在下方把守天门，天国景色气象万千。中间人界则是墓主人的图像，一老妇人身着彩衣拄杖而行，后有三随从侍女，前有两伏跪奴仆。下部地界则是双鲲交缠，中间有一长案，上置各种酒食，由此呈现了墓主人锦衣玉食、富贵荣华的身世。更下则有赤身力士托举着大地。整幅帛画充满着当时的各种神话传说及惊人的想象力，瑰丽而奇谲，这也是汉代艺术的一个重要特征，包括下面的两件漆画，今天看来真是无比浪漫。李泽厚说汉代艺术时用了"琳琅满目的世界"这一标题，真是合适。但不知为什么，《中国绘画三千年》说上述两幅画没有一般旌幡上所常见的神秘色彩，而是采用了一种不同的艺术语言，但对于什么语言没有详说，我不知道这里的神秘色彩究竟是指什么，但这一看法或许是值得商榷的。两汉巫术氛围浓厚，艺术又岂能脱离社会而自顾自地

独立生存。

《山鹿图》 该图为马王堆一号汉墓中棺彩绘漆画。画面以红色衬底，中央为三角形山峰，两侧各有一鹿，昂首挺胸呈腾跃之势，四周彩云缭绕，一片祥和。该彩绘漆画与两幅铭旌帛画风格一致，具有工笔重彩特征。

《云气异兽图》 该图为马王堆一号汉墓外棺彩绘漆画。通棺黑色髹底，红、黄、白三色绘出云气，云纹翻卷飞扬，各种拟人怪兽出没其间，异常生动。整幅漆画线条恣肆奔放，气势豪迈，颇具写意意味，与中棺工笔风格形成鲜明对照。

《宋山东王公、乐舞、庖厨画像》 画像石为东汉时期的重要艺术形式，其集绘画和雕刻于一"石"。山东嘉祥武氏祠画像石可谓其中的珍品。这里看到的是《宋山东王公、乐舞、庖厨画像》，此外还有《西王母、历史故事、车骑画像》《车骑出行画像》《水陆攻战画像》等。在这些画像中，马匹的姿态尤其生动。

《弋射收获图》 画像砖亦为东汉时期的重要艺术形式，是集绘画和雕刻于一"砖"。这里看到的是四川广汉出土的《弋射收获图》，画面分上下两部分，上面弋射，下面收获，尤以弋射中的人物姿态栩栩如生。类似还有《荷塘渔猎图》《播种图》《盐井图》《市井图》等，生动地呈现了古代社会的生活景象。

汉魏至南北朝：碑刻上的书法艺术，中国书法史的第一个高峰

背 景

如前所述，白蕉认为，由篆到隶，是中国书体上的一大变革。由于篆字或篆刻过于规整并费工费时，于是到了秦汉之际，因快速书写的需要，隶书这一书体便诞生了。一般认为，隶书相对于篆字，是一种简化和快写，由此隶书便取代篆字成为正体，这也包括立碑刻石。《中国美术全集》认为："最能代表汉代隶书艺术的成就，应是东汉的碑刻隶书。"所以本讲标题就确定为"碑刻上的书法艺术"。那么汉隶最早的标志性刻石是什么呢？大概人们普遍会认同公元148年的《石门颂》，然《石门颂》又被认为尚属古隶。

可能也是在此意义上，公元153年的《乙瑛碑》和公元156年的《礼器碑》更被视作是汉隶刻石成熟的代表。而说到隶书之美，横画最为重要，当是关键；也就是说，横画是汉隶的标志所在，精华所在。这里就涉及"波磔"这个概念：你看隶书横画由低而高，再由高而低，如波浪起伏，这就是所谓"波磔"；用蒋勋的形容，如斗拱飞檐，又似飞鸟展翅。同时，横画又有另一个审美特征，即"蚕头燕尾（或雁尾）"：蚕头是指

起笔时逆势顿压转圈从而形成蚕头状，燕尾是指收笔时下捺挑起出锋从而看似燕尾形。说起隶书，还会涉及"八分体"这个概念。"八分体"究竟是指什么，解释各种各样，听起来让人却一头雾水。

石川九杨《写给大家的中国书法史》有两处涉及这一概念："八分体横画波磔飞扬，字形扁平，与之前的方形隶书在表现上有着本质的不同。"（第28页）"八分体的发展分为两个方向：一是水平化，一是方形化。"（第50页）但这两种解释显然并不一致，很矛盾。或许正是因为这样一种复杂性，在蒋勋的《汉字书法之美》和刘涛的《极简中国书法史》中，这个概念或问题被绕开了，真不失"聪明"。不过沃兴华的《中国书法史》明确回答了这一问题："分书又称八分。古文八与分两字的意义完全相同，《说文解字》都训作'别也'。八分之名，就是因为这种字体的点画和结构像八字分别相背之形而来的。"（第120页）并且其书中也直接将隶书称作分书。我认为沃兴华的解释是对的，同时我觉得对八分体的理解无妨还可以再斗胆想象一下。在我这个外行看来，八分体不就是隶书横画的波磔之美吗？斗拱飞檐或飞鸟展翅不就如同中间高两头低的八字形态吗？在此仅供想象。

当然，正如所有的艺术都可以分为壮美和秀美，或崇高和优美两类一样，隶书石刻风格也大致可以分为两类，有行笔厚重有力的，也有行笔精美秀丽的。其中厚重有力的，有如《乙瑛碑》《张迁碑》，前者可以说开后来隽利一门风气，后者则有返璞归真的味道；而精美秀丽的，则数《史晨碑》和《曹全碑》，前者端庄典雅，后者纤柔华美。至于《礼器碑》，殆在二者之间，其精巧中呈瘦劲，劲挺中又现浪漫。而陈振濂则说《张迁》雄浑、《曹全》秀丽、《礼器》典雅、《石门》宏肆，《乙瑛》则相对中性。不过到了汉魏之间，隶书已变得程式化，生命也就走到尽

头。另外，书史上又有"北碑南帖"的说法，需稍加提及，虽说学者也指出这一提法略显笼统，但从魏晋南北朝书法整体看，这一划分也是大体不错的。

不仅如此，我们还会看到，南北书法其实又并非"碑""帖"如此简单。南方的书法在当时因文人介入，主要发展出了草书与行书，并深刻影响后世，这条线索我们会在下一讲中考察。而北朝的书法则由汉隶或汉碑发展到《始平公造像记》这样的魏碑，势雄力厚，一如北人。而中后期如《牛橛造像记》《张猛龙碑》《高贞碑》等书法实际又具备了某些楷书的特征，已望隋唐。沃兴华更直指魏碑为楷书，并称魏晋南北朝是楷书的发展期。总的来说，起于汉代的碑刻在中国书法史上是一列巍巍群峰，令后来之人高山仰止。正如祝嘉《书学史》所说："光武中兴，武功既盛，文事亦隆，书家辈出，百世宗仰，摩崖丰碑，几遍天下，字大常一二寸，且多完好，有志者，俯拾皆珠玉矣。"（第96页）

欣赏作品

4-1 《石门颂》（汉隶，拓本，图23）

4-2 《乙瑛碑》（汉隶，拓本，图24）

4-3 《礼器碑》（汉隶，拓本，图25）

4-4 《史晨碑》（汉隶，拓本，图26）

4-5 《曹全碑》（汉隶，拓本，图27）

4-6 《张迁碑》（汉隶，拓本，图28）

4-7 《始平公造像记》（魏碑，拓本，图29）

4-8 《张猛龙碑》（魏碑，拓本，图30）

作品简介

《**石门颂**》《石门颂》刻于东汉建和二年（148年），原位于陕西褒城褒斜谷石门崖壁，属摩崖石刻，一道还有《开通褒斜道刻石》。20世纪60年代因筑坝原因被凿下，现存于陕西汉中博物馆。《石门颂》刻书特征独具，其横笔不平，竖笔不直，这一定程度上也与摩崖石刻的镌刻难度有关，但的确率意不拘，妙趣天成。清人杨守敬言其"如野鹤闲鸥，飘飘欲仙，六朝毓秀一派皆从此出"。陈振濂说"《石门颂》好像是从天上掉下来的"，因为与同时期汉碑相比，风格上简直毫无共同之处。但我们的确从中"看到了生命力的勃发，看到了灵魂与血肉的喷薄欲出"［《品味经典——陈振濂谈中国书法史（殷商—魏晋）》，第84页］。石川九杨和蒋勋也都对《石门颂》及《开通褒斜道刻石》赞誉有加。按蒋勋的说法，摩崖石刻没有太多人工雕饰，字迹与岩石纹理交错，笔画也随岩壁凹凸起伏，形成人工与天然之间鬼斧神工般的默契，并且由于摩崖石刻多在陡峻险绝的危崖之上，因此文字书法也似乎被山水逼出了雄健崛傲的顽强气势（《汉字书法之美》第73、74页）。这种具有诗意的想象和解释还真是很不错啊！

《**乙瑛碑**》《乙瑛碑》全称为《鲁相乙瑛请置孔庙百石卒史碑》，东汉桓帝永兴元年（153年）立，现碑在山东曲阜孔庙。《乙瑛碑》是汉隶名碑，属汉隶成熟期的典范作品。全碑字迹严整，骨肉匀适，行笔遒劲，筋力十足；横画稍沉，捺笔有力，雁尾呈方形挑出。整体视觉宽博厚重，顿挫有致，凝练俊逸，法度鲜明。清方朔言其"方正沉厚，亦足以称宗

庙之美"。何绍基说它"横翔捷出，开后来隽利一门"。

《礼器碑》 《礼器碑》的全称为《汉鲁相韩敕造孔庙礼器碑》，东汉桓帝永寿二年（156年）立，现碑在山东曲阜孔庙。《礼器碑》同样是汉隶名碑，其笔画劲挺，结字精巧，多以为在诸碑刻之上，故亦有百看不厌之说。清人对此碑有高度评价，如王澍说：隶书以汉为极，"每碑各出一奇……而此碑最为奇绝。瘦劲如铁，变化若龙，一字一奇，不可端倪"。郭尚先说：汉书以《礼器碑》为第一，"超迈雍雅，若卿云在空，万象仰曜"，意境在诸石之上。《中国美术全集》将此碑书法特点归结为二：一是瘦劲，二是变化，其中尤以后者叙述为详，如关于单字："变化自然，所谓在有无之间，因此字字有生趣，处处有妙境……字形时而大时而小，举重若轻；笔画时而长，时而短，纵横跌宕，天真烂漫。"

《史晨碑》 《史晨碑》刻于东汉建宁元年（168年）和二年（169年），又称《汉史晨碑奏铭》，分《史晨前碑》和《史晨后碑》，为一石两面，现碑在山东曲阜孔庙。碑书结构谨严，字体端庄典雅，行笔圆润淳厚，间距疏密有致。清人方朔评价其书法"肃括宏深，沉古遒厚……洵为庙堂之品，八分正宗"。

《曹全碑》 《曹全碑》全称《汉郃阳令曹全碑》，刻于东汉中平二年（185年），现藏于西安碑林。此碑书法风格以秀逸著称，行笔轻柔舒缓，极富圆转之美，有亭亭玉立之姿，却又不失稳重之势。明末清初孙承泽说此碑"字法遒秀，逸致翩翩，与《礼器碑》前后辉映，汉石中至宝也"，亦有视其为神品者。又按石川九杨的看法，《曹全碑》华丽绝伦，乃八分

体的巅峰之作。

《张迁碑》 《张迁碑》全称《汉故榖城长荡阴令张君表颂》，刻于东汉中平三年（186年），现存于山东泰山岱庙。此碑风格与《曹全碑》形成鲜明对照。其笔画方折，体势严峻，结构饱满；书风遒劲刚健，古朴拙厚；其中碑阴较碑阳更显灵秀。普遍认为其是汉碑中雄强一脉或壮美一路的典型作品。后人评价其用笔已开魏晋风气，再变即为北魏《始平公》等碑。

《始平公造像记》 《始平公造像记》在洛阳龙门石窟古阳洞（俗称老君洞）北壁，全称《比丘慧成为亡父洛州刺史始平公造像题记》，刻于北魏太和十二年（488年），书风宽博疏放。清人胡震称其"方笔雄健允为北碑第一"。康有为尤重魏碑，对此刻石大加赞赏："遍临诸品，终于始平公，极意疏荡。骨格成、体形定，得其势雄力厚，一生无靡弱之病。"故陈振濂说此刻石为无上珍品。

《张猛龙碑》 《张猛龙碑》刻于北魏正光三年（522年），全称《魏鲁郡太守张府君清颂之碑》。现碑在山东曲阜孔庙。书家推崇此碑极多，近代沈曾植说"风力危峭……终幅不杂一分笔"。康有为称"结构为书家之至，而短长俯仰，各随其体"。《中国美术全集》评论其"用笔结体严谨，笔画斩钉截铁……但又能在方健的笔法中表现出纵逸的风味"。尤其是其碑额、碑阳、碑阴书法各不相同，雄宕奇伟的碑额、方健严整的碑阳、恣肆不拘的碑阴，三者间相互辉映，实魏碑之精品。且《中国美术全集》指出，此碑书体结构趋向长方，应已开隋唐楷书风规。陈振濂

也说"《张猛龙碑》成为六朝碑书——不仅是六朝碑版，还可以扩大为整体上的楷书一系中最富魅力又最不可捉摸的神品之一"。除此之外或与此相关，魏碑佳作还有《牛橛造像记》《高贞碑》等，按石川九杨的说法，从这些碑刻中都已经可以看到楷书的书写特征，它们"预告着楷书将在下一个时代诞生"。

两晋：书体并出的年代，以王羲之为中心，中国书法史的
第二个高峰

背　景

　　《中国美术全集》在谈及魏晋南北朝的书法时说："魏晋南北朝的书法是各种书体交相发展的时期。""书法艺术正是在这时期得到前所未有的发展，成为我国书法史上一个光辉灿烂时期。"的确如此。前面我们已经了解，由篆刻到隶书是书写的一大变革，它大大加快了书写的速度。但隶书到了魏晋时期已渐趋程式化，加之仍具有工整性，于是那些专门负责抄写的书吏基于实用，又发明了一种更为快捷的书写方式——草书，或可看作是一种速记法。也因此，一般认为最初的草书乃由隶书的速写而来，被叫作章草。人们通常认为西汉元帝年代史游的《急就章》是章草的开端，西晋索靖的《月仪帖》则被视作是章草的典范之篇。

　　而最重要的是，此风一开，草书这一书体形式便正式出现或登场了，其犹如山涧之瀑倾泻直下，一发而不可止。我们看到，以章草作为基础，西晋以后，特别是在王羲之的年代，由于文人普遍发现书写之美而进入

并开拓书法领域，遂又发展出了一种新的草书形式——今草。今草较之章草更加简率，笔势连绵纵引，韵媚流转，这尤以王羲之为突出，所以他的草书亦即今草被视作是一种"纵引"草法，也就是上下字间牵连映带，快捷流畅。蒋勋对今草有这么一个诗意的表达：今草"加入了大量文人审美的心绪流动"，所以今草"不只是强调速度的快写"，而是"把汉字线条的飞扬与顿挫变成书写者心情的飞扬与顿挫，把视觉转换成音乐与舞蹈的节奏姿态"。(《汉字书法之美》第97页) 今草到王羲之与王献之父子这里已基本定型，由此，草书这条线索大体形成了。人们通常讲草书这一形式先后有三种类型，即章草、今草、狂草，其中前两种类型就是确定于两晋时期，而二王则成为草书典范。

由隶书而出的不止草书，还有楷书，例如曹魏时期钟繇所书《贺捷表》就有楷体之风，晋人所抄《三国志·吴书》的《虞翻传》《吴主传》残卷同样可见类似风格，又王羲之也有楷书字迹遗存。不过，与草书相比，楷书这一形式在魏晋时期还没有得到大的发展，另一方面，如上一讲所考察，楷书或许是在北朝即魏碑中有更重要的发展。

此外，东晋时期又以草书作为基础，发展出了行书这一形式。就书法形态而言，行书可以视作是一种介于草书和楷书之间的形式；它若偏"楷"一些，就成为"行楷"；若偏"草"一些，便有"半草"或"行草"之说。(《极简中国书法史》第122页) 可见，行书具有一种特殊的"中介"性质。不过，从书体发展成熟的先后次序来说，行书或者也可以视作是由草书向楷书过渡的形式，即隶书以后各书体的成熟次序先后是：章草、今草、行书、楷书，楷书的真正发展并成为宏伟丰碑是在唐代。毫无疑问，行书第一人即是王羲之，第一帖即是《兰亭序》。总的来说，在两晋特别是东晋时期，书法大家就如雨后春笋般破土而出，仅王氏一族，

就涌现了王羲之、王献之（王羲之第七子）、王珣（王羲之侄子）这样一些在中国书法长河中名垂青史的人物，以后隋代还有智永（王羲之第七代孙）。顺便附一则脍炙人口的故事：王羲之的《快雪时晴帖》、王献之《中秋帖》、王珣《伯远帖》曾一并藏于紫禁城乾清宫西侧养心殿，由此有"三希堂"这一美称，《三希堂法帖》亦因此得名。

蒋勋这样说道："以二王为主的魏晋文人的行草书风，是汉字艺术发展出独特美学的关键。有了这一时代审美方向的完成与确定，汉字艺术可以走向更大胆的美学表现，甚至可以颠覆掉文字原本'辨认'与'传达'的功能，使书法虽然借助于文字，却从文字解脱，达到与绘画、音乐、舞蹈、哲学同等的审美意义。"（《汉字书法之美》第98页）当时的哲学家王弼也曾说：得兔忘蹄，得鱼忘筌，得意忘象。可见，两晋特别是东晋是中国书法史上的又一个高峰，且与同期的碑刻艺术形成双峰并峙的壮观景象。无疑，这一时期书法的发展是有更深厚的思想文化背景的。魏晋时期玄学兴盛，士人崇尚清谈，品第风流，常流连于山水之间，俯仰天地，放浪形骸，驰骋思绪。这些对于书法的个性化和艺术化都起到了极其重要的作用，这就是魏晋风度啊。需要补充的是，康有为对整个六朝书法赞誉有加，其在《广艺舟双楫》中说："六朝笔法，所以过绝后世者，结体之密，用笔之厚，最为显著。而其笔画意势舒长，虽极小字，严整之中，无不纵笔势之宕往；自唐以后，局促褊急，若有不终日之势，此真古今人之不相及也。"

欣赏作品

陆机（261—303年）

5-1 《平复帖》(草书，纸本，图31)

王羲之（321—379年，一作303—361年，又作307—365年）

5-2 《快雪时晴帖》(行书，纸本，图32)

5-3 《兰亭序》(行书，摹本与拓本，图33)

5-4 《丧乱帖》(行草书，纸本，图34)

5-5 《十七帖》(草书，拓本，图35)

王献之（344—386年）

5-6 《中秋帖》(草书，纸本，图36)

5-7 《鸭头丸帖》(行草书，绢本，图37)

王珣（349—400年，或350—401年）

5-8 《伯远帖》(行书，纸本，图38)

作品简介

陆机 字士衡，吴郡吴县华亭（今上海市松江区）人，三国时吴国大将陆逊之孙，西晋著名文学家。

《平复帖》 《平复帖》为陆机所书，是迄今所见最早的名人墨迹，故有"天下第一帖"之美誉。《平复帖》中的书体还真不容易简单归类，北宋《宣和书谱》曾定之为"章草"，但其实此帖全无史游《急就章》和索靖《月仪帖》章草那般规范，而是简拙古朴，透着率意。《中国美术全集》以为此帖"表现出当时草书由章草向今草的发展演变"，当属正确判断。也正因此，陆机虽并非书家，此帖也并非法书，但就草书发展史来看，却弥足珍贵。

王羲之 字逸少，琅邪临沂（今山东临沂）人，出身高门，东晋时过江，为中国书法史上最杰出的大家，亦被称为"书圣"。蒋勋的《汉字书法之美》说："王羲之在中国书法史或文化史上都像一则神话。"就起承转合来说，王羲之草书学张芝，正书学钟繇，博采众长而自成一家。《姨母帖》是王羲之的早期作品，有隶痕，石川九杨说此帖笔锋朴素，酷似晋代楼兰残纸，颇具古风。普遍认为王羲之书作在宋代已毁灭殆尽，故无任何真迹留存，后人所见皆为摹、临和刻本。有意思的是，祝嘉在《书学史》中提到，其实早在王羲之时代就已经存在赝品。"是等墨迹，后人亦有疑其伪者，然张翼乱真，右军几不能别，买王得羊，当时已有赝鼎，不过流传有绪，即伪亦属晋贤之佳作，可毋疑也。"（第123页）《中国美术全集》说：王羲之的书法不断在变化，因而创造出许多风格、体貌各不相同的书法。的确，这些书法真是多姿多彩，美轮美奂，让人目不暇接，叹为观止。从现有各种摹、临、刻本来看，王羲之书法的风格异常丰富，所以石川九杨不禁问道："在称赞王羲之时，我们脑海中浮现的是哪幅作品呢？"总之，正是在王羲之这里有了书法艺术的自觉，从而将书写从功用层面完全提升到审美层面。以下我们看王羲之四件成熟时期的作品，次第依《中国美术全集》，唯《丧乱帖》移至《兰亭序》后，乃因先行后草的安排。

《快雪时晴帖》 此帖书写时间不详，或为王羲之晚年所书，公认是其书精品。蒋勋这样形容"行书"：行书像一种雍容自在的"散步"。"行笔步履悠闲潇洒，不疾不徐，平和从容。"（《汉字书法之美》第97页）《快雪时晴帖》就正是这种节奏的典范。乾隆将此帖与王献之《中秋帖》、王珣《伯远帖》一并存于书斋，称"三希堂"。因此，李霖灿《中国美术史》中讲王羲之书法名迹首推《快雪时晴》，并说人们通常以铁画银钩

来形容王字形神兼备、刚柔相济的特色，由《快雪时晴》便可窥见一二。此帖共4行计28字，行笔流畅，神采飞扬，字字珠玑，风格殆与《平安》《何如》《奉橘》类，近《兰亭》。顺便一提，中国后来有不止一幅以"快雪时晴"为题的绘画佳作，想必应都是受到这件名帖的启发吧。

《兰亭序》 亦称《兰亭集序》，全篇28行，324字，为王羲之50岁之作。晋穆帝永和九年（353年）暮春三月三日，王羲之与谢安等41人雅集于会稽山阴兰亭，因是袚褉祭礼之日（古人在春季上巳日于水边举行，洗濯去垢，消除不祥），故后世亦称《褉帖》。兰亭一带景色优美，"有崇山峻岭，茂林修竹，又有清流激湍，映带左右"；是日"天朗气清，惠风和畅"，一群志同道合好友列坐其次，饮酒赋诗，"一觞一咏""畅叙幽情"；王羲之亦乘兴挥笔，是为《兰亭序》文稿，并被誉为"天下第一行书"（唐颜真卿《祭侄文稿》被称为"天下行书第二"，宋苏轼《寒食诗》被称为"天下行书第三"），日后亦收入《古文观止》。王羲之故去，《兰亭序》由王氏家族一直保存至七世孙智永。后唐太宗李世民因酷爱王羲之书法，设法获得此帖。贞观二十三年（649年）唐太宗死，据何延之《兰亭记》，此帖也遵遗命陪葬昭陵。好在唐太宗生前命弘文馆拓书冯承素等摹成副本，欧阳询、褚遂良等亦有临本，尚得一窥风貌。现存《兰亭序》以"神龙""定武"两本最佳。神龙本为摹本，双钩填墨摹成，纵24.5厘米，横69.9厘米，纸本，北京故宫博物院藏，因卷首之上有唐中宗神龙年号小印，故称神龙本。元人郭天锡认定该本为太宗时期冯承素所摹，现研究表明郭说可能有误。又此本上有"绍兴"印，可知曾入宋高宗内府，元以后辗转民间，至清乾隆再入内府。按《中国美术全集》："在传世唐摹本中，此本最精，用笔反复偃仰，墨气随浓随淡，形款忽密忽疏，同样的字结构无一重复，变幻无穷，自然生动。"故"最能表

现羲之书法侧媚多姿、神清骨秀的艺术特征"。定武本为拓本，唐太宗得《兰亭》后命欧阳询临摹，然后刻石拓赐近臣，后因刻石在定武军节度使驻地（即定州）发现，故称定武本。宋以后《兰亭》刻本众多，论者多以定武本为正宗。清人汪中直言"不见定武真本，终不可与论右军之书"，评价之高可见一斑。北京故宫博物院藏有宋拓定武本，麻纸剪裱装册，共7开，每开纵35厘米，横10厘米。

《丧乱帖》 《丧乱帖》亦书于永和年间，8行62字，构字紧劲，落笔有力，或认为其艺术性在神龙《兰亭》之上。我们可以看到，行书如受情绪影响，例如哀伤、悲痛，则雍容自在的"散步"节奏就可能被打破，就像此帖。因先墓横遭荼毒，于是"痛贯心肝""哀毒益深""临纸感哽"，结果悠闲潇洒、不疾不徐、平和从容的行书便杂糅进了奋笔疾速的草法，由是变化为笔势连贯、锋芒毕露的行草。之后颜真卿的《祭侄文稿》也是如此。

《十七帖》 此帖为草书，书风自然萧散，陈振濂认为是学草楷范。据说当年王羲之草书曾装成八十卷，如今只有《十七帖》一卷流传下来。《十七帖》是一组信札，因卷首"十七"二字而得名，共有二十九通尺牍，据考证多为王羲之写给其好友益州刺史周抚之书信；书写时间大抵从永和三年（347年）到升平五年（361年），达十四年之久，属王羲之中晚年时期的草书作品，但由于历十余年，故各尺牍风格并不一致。刘涛在"今草"名下谈《十七帖》，并认为王羲之四十之后逐渐转向笔势纵引的今草；不过学者们也注意到《十七帖》笔画中有隶意，即有隶草特征。王羲之的草书除《十七帖》外，还有其他一些临摹墨本：《初月帖》秀媚流畅，《寒切帖》沉着腴润，《行穰帖》纵逸洒脱，《远宦帖》典雅多姿，《上虞帖》妍美遒丽。这些又代表了王羲之不同时期的草书风格和意趣。

王献之　字子敬，王羲之第七子，与王羲之并称"二王"。虞龢评王献之的字是"笔迹流怿，宛转妍媚"。羊欣则说其"骨势不及父，而媚趣过之"。可见其书法乃以流转秀媚见长；又因笔势连通，气势贯畅，故世称"一笔书"。

《中秋帖》《中秋帖》为草书，曾被视作王献之最具代表性的作品，与王羲之《快雪时晴帖》和王珣《伯远帖》一道被誉为"三希"。但现在学界已经公认《中秋帖》并非王献之真迹，而是米芾临本。大概正因如此，《中国美术全集》未将《中秋帖》录在王献之名下。不过李霖灿、陈振濂和石川九杨都将此帖放在王献之处论述，蒋勋则采用机巧的三希堂并列方式加以呈示。我这里也做了相似安排，这更多的是为了给"三希"一个完整面貌。

《鸭头丸帖》　正是从事实而非愿望出发，王献之另一件作品《鸭头丸帖》就显得尤为重要。以《鸭头丸帖》为原迹的绢本临摹，行草，虽只2行15字，然笔法灵动，笔势连贯，字迹流转而秀媚多姿，正体现了"笔迹流怿，宛转妍媚"及"一笔书"的书风。王献之的重要书迹还有《廿九日帖》和《十二月帖》。

王珣　字元琳，是王羲之侄子，据说董其昌曾称其"潇洒古澹，东晋风流，宛然在眼"。

《伯远帖》《伯远帖》乃"三希"中第三件作品，行笔峭劲秀丽，自然流畅，是晋人珍贵的法书真迹之一，且是王氏家族存世的唯一真迹，故历来被视作稀世瑰宝。

魏晋南北朝：人物画与动物画的发展

背 景

魏晋南北朝（220—589年，始于三国，终于隋代），历时360余年，政治分裂，社会动荡，除极少数短暂有限的统一，绝大多数时间中政权快速更迭，因此通常被认为是中国历史上最混乱的时期。然而艺术发展却呈现另一种局面，就像《中国美术全集》所说，这一时期"却在文化艺术上获得了巨大发展。绘画上承秦汉传统，下开隋唐先河，取得了划时代的成就。第一批为后世崇奉的百代宗师出现于这一时期，第一批有摹本流传的巨迹产生于这一时期，第一批论画著作也完成于这一时期。可以说，中国绘画正是在三国两晋南北朝才从附经史而行的被动地位中初步挣脱出来，面对无比广阔的现实世界与人们的精神生活，空前地显耀了独立的审美价值"。的确如此。

然而，如果对比一下西方绘画的历史，我们会发现，中国要早西方1000年摆脱教说并走向独立审美的时代。何以如此？巫鸿在《中国绘画三千年》中这样归纳："这一时期推动文化艺术发展的动力不再是统一、

秩序和等级制度，而是分散、多样性和个性。"（第35页）可见，独立的个性是最为重要的原因之一。那么，我们又究竟怎样来了解或把握这一时期的绘画概貌呢？陈师曾的《中国绘画史》和郑午昌的《中国画学全史》都是按魏晋之绘画和南北朝之绘画这样的标题来叙述的，且目次都完全相同，这既有区域性，又有时间性。英国迈克尔·苏立文的《中国艺术史》的安排也类此，为三国六朝艺术。王伯敏的《中国绘画史》分两节叙述，即魏、晋、南朝的绘画和北朝的绘画，除此之外还有石窟壁画和墓室壁画，英国柯律格的《中国艺术》与此类似，包括北方和南方以及墓室雕塑。

相比之下，我觉得巫鸿的叙述似最为简洁扼要，其在《中国绘画三千年》中做了清晰明快的勾勒——两个部分，可谓大刀阔斧。

第一个是北方，在这里，由汉代形成传统的墓葬壁画依然流行，这也包括4世纪以后随佛教进入逐渐兴起的洞窟壁画，我们考察三件作品，有敦煌莫高窟壁画，也有北齐皇室外戚娄睿墓室壁画。

另一个是南方，富庶的江南地区情形与北方完全不同，独立的艺术形式此时在南方出现并获得长足发展。在很大程度上，这正与文人文化的发展及对个性精神的提倡密切相关；作为思潮，其产生于3世纪，以"竹林七贤"为代表，这些人普遍受过良好教育，对社会现实采取怀疑、蔑视甚至否定的态度，由此出现了一种"为艺术而艺术"的美学倾向。这一时期，我们一共考察四件作品，最著名的画家非顾恺之莫属，其留传至今的最著名的画作有《列女仁智图》《女史箴图》《洛神赋图》。当然，最好能够结合同一时期的书法来考察绘画，这一时期与北方壁画相对应的有碑刻，而在南方，同为东晋的王羲之书法与顾恺之绘画也存在着精神上的关联。以下叙述先讲南方，后讲北方。

欣赏作品

顾恺之（约348—409年）

　　6-1　《列女仁智图》（卷，绢本，图39）

　　6-2　《女史箴图》（卷，绢本，图40）

　　6-3　《洛神赋图》（卷，绢本，图41）

萧绎（508—555年）

　　6-4　《职贡图》（卷，绢本，图42）

敦煌壁画

　　6-5　《鹿王本生图》（北魏时期壁画，图43）

　　6-6　《狩猎图》（西魏时期壁画，图44）

墓室壁画

　　6-7　《仪卫出行》（北齐时期墓室壁画，图45）

作品简介

　　顾恺之　字长康，小字虎头，晋陵无锡（今江苏无锡）人，东晋著名画家，学卫协，长于佛道、人物，尤善传神，号称画、才、痴三绝，亦有《论画》《画云台山记》等著述，对后世影响深远。《中国绘画三千年》说要回答"顾恺之何许人也"这个问题是颇费力气的。"中华文明造就了许许多多半人半仙式的人物"，"关于他们的记载常是后世完成的，因此很难区别哪些是事实哪些是虚构。顾恺之就是这种人物之一，他的名字几乎成了中国'绘画起源'的同义词"（第47页）。书中进一步指出，到

了唐代，顾恺之的崇高声誉已导致当时人们将一些无名氏的作品都归于他的名下，这可能也包括以下看到的三幅作品，因为"这三幅作品并未见诸唐代有关顾氏作品的记载中"（同上）。但我们这里仍遵循美好的传说，在顾恺之名下来谈这几件作品。做点说明，通常顾恺之这几件画作的排列顺序是先《女史箴图》，后《列女仁智图》，再《洛神赋图》；但《中国绘画三千年》依据艺术成熟水平，将《列女仁智图》放在前，《女史箴图》放在后，我也按这一顺序排列。当然，任何一种排列都能找出正当理由。

《列女仁智图》 此画卷长近5米，所绘内容即题材来自刘向《列女传》故事，意在训诫，男尊女卑明显。据班固《汉书》："（刘）向睹俗弥奢淫，而赵、卫之属起微贱，逾礼制。向以为王教由内及外，自近者始。故采取诗书所载贤妃贞妇，兴国显家可法则，及孽嬖乱亡者，序次为《列女传》，凡八篇，以戒天子。"此图取《列女传》中第三卷《仁智传》内容，共9则，标注人名，并配以题记或故事梗概。画承汉代传统为写实风格，创新之处主要是在用了明暗晕染手法来刻画衣物的褶皱感。我由此浮想联翩：这是否受到了西域绘画风格的影响？又意大利文艺复兴时期的绘画通常会追溯至乔托，而乔托的一个明显进步也是采用了明暗晕染，由此开启近代西方绘画先河，但中国的明暗晕染手法似乎就此止步了。

《女史箴图》 此图是据西晋张华《女史箴》所绘，现在看到的是唐摹本，原本12段，现存9段，同为训诫宫内仕女而作，好在我们也可以反向阅读。其中最精彩的有：第一段"冯媛挡熊"写冯婕妤挺胸向前，当熊而立，而身后的汉元帝却惊慌失措，两相对照真让男人汗颜。东罗马帝国的查士丁尼同样这个德行，公元532年君士坦丁堡发生大规模暴动时也是六神无主打算仓皇出逃，好在皇后狄奥多拉镇定自若泰然处之

才力挽狂澜。这么看来男人有时就真是个废物，特别是历史上许多帝王，除了声色不知还会什么。第二段"班姬辞辇"写班婕妤不与汉成帝同辇，只随车而行，画中班婕妤姿态稳重优雅，同样与辇中汉成帝的尴尬面相和轿夫生动粗犷且略显滑稽的步履形成鲜明对比。第四段"修容饰性"中"对镜"的画面煞是生趣，并且每当我重温这一画面时又不知怎的总会想到后来的，甚至是如今日本社会的图景。另外，第七段"爱极则迁"中的女史双目微闭，缓步前行；第九段"女史司箴"中的女史执笔书箴，婀娜多姿。所有女史几乎都是体态轻盈，凌波微步，裙裾飞扬，形神俱美，令人好不艳羡。

此外，画中也已有了最早的山水画面，在第三段中，是否可以说山水绘画在这里已初露端倪？李霖灿则说得更加肯定：传世的绢素山水画，这是最早的一张，在绘画史上有其不可动摇的价值。此外我们看到此图山石与《洛神赋图》很相似，也与后来隋代展子虔《游春图》、唐代李思训《江帆楼阁图》中的山石很相似，可知东晋至唐代的山水基本保持了"连绵"性。

总的来说，此图与《列女仁智图》相比较具有更多的整体性而非孤立性，绘画语言酣畅，人物造型生动，画卷整体富有韵律感，故李霖灿尤推崇此作。

《洛神赋图》 此画乃据三国曹植《洛神赋》所绘，据说目前共有四个本子，这里看到的是由北京故宫博物院所藏宋摹本。此作与《列女仁智图》和《女史箴图》完全不同，即并不涉及对女子的规劝训诫，恰恰相反，通篇都在描绘女性之美，当然，这源于《洛神赋》故事本身。史载曹植爱慕甄逸之女甄氏，但曹操却将甄氏嫁给了曹丕，曹丕称帝后，甄氏又为曹丕宠妃郭氏所害。黄初三年（222年）曹植进京，曹丕有意

将甄氏遗物赠还曹植，曹植睹物思人，返程渡洛水，停车过夜梦见甄氏及当年的恋情，遂作《洛神赋》，以河神宓妃为甄氏化身抒发思念之情，是故《洛神赋》又名《感甄赋》。

后人将整幅画卷分为三部分。第一段"相见"，或作"惊艳"。曹植一行来到水滨，此时洛神出现，曹植赋道："其形也，翩若惊鸿，婉若游龙。荣曜秋菊，华茂春松。"于是画面上有惊鸿、游龙、秋菊、春松。洛神手执羽扇，回眸凝视曹植，只见她"仿佛兮若轻云之蔽月，飘摇兮若流风之回雪。远而望之，皎若太阳升朝霞；迫而察之，灼若芙蕖出渌波"。并且"秾纤得衷，修短合度。肩若削成，腰如约素。延颈秀项，皓质呈露。芳泽无加，铅华弗御。云髻峨峨，修眉联娟。丹唇外朗，皓齿内鲜，明眸善睐，靥辅承权。瑰姿艳逸，仪静体闲。柔情绰态，媚于语言"。又"从南湘之二妃，携汉滨之游女。叹匏瓜之无匹兮，咏牵牛之独处。扬轻袿之猗靡兮，翳修袖以延伫。体迅飞凫，飘忽若神，凌波微步，罗袜生尘。动无常则，若危若安。进止难期，若往若还。转眄流精，光润玉颜。含辞未吐，气若幽兰。华容婀娜，令我忘餐"。可以说见到洛神也即甄氏，曹植真是惊喜万分，乃至神魂颠倒。

第二段"陈情"。两人相见后，"屏翳收风，川后静波。冯夷鸣鼓，女娲清歌。腾文鱼以警乘，鸣玉鸾以偕逝"。万籁俱静，此时曹植与洛神互诉衷肠，洛神"动朱唇以徐言，陈交接之大纲。恨人神之道殊兮，怨盛年之莫当。抗罗袂以掩涕兮，泪流襟之浪浪。悼良会之永绝兮，哀一逝而异乡。无微情以效爱兮，献江南之明珰。虽潜处于太阴，长寄心于君王。忽不悟其所舍，怅神宵而蔽光"。

第三段"偕逝"。然毕竟阴阳两隔，曹植原赋结尾哀婉凄恻。"于是背下陵高，足往神留，遗情想像，顾望怀愁。冀灵体之复形，御轻舟而

上溯。浮长川而忘返，思绵绵而增慕。夜耿耿而不寐，沾繁霜而至曙。命仆夫而就驾，吾将归乎东路。揽骓辔以抗策，怅盘桓而不能去。"

我们看到，此图卷山水风景意识已有发展，山水景色较之《女史箴图》大大增加，但一如张彦远《历代名画记》所说，"人大于山"，即人物大于景色，可见仍处于山水画的稚拙阶段，西方早期绘画如意大利威尼斯画派中的风景也是这样的。

特别值得指出的是，用手卷讲述故事、展开图景，这是中国绘画的特有方式，不同于《列女仁智图》和《女史箴图》各个人物的相对独立，《洛神赋图》爱情故事前后绵延，山水背景首尾衔接，可以说是手卷的典范之作。不过，如不从整体叙述出发，而是从个体或局部看，我倒是觉得《女史箴图》的人物造型与姿态要比《洛神赋图》更加生动。

萧绎 梁元帝，字世诚，传博学善画，尤擅人物肖像。

《职贡图》 此图原由萧绎所绘，现在看到的是宋摹本，但技法不失古拙。据清人《石渠宝笈初编》著录，此图卷原本有25国使臣；现仅存12国。如同《列女仁智图》和《女史箴图》，此图卷也采取图像与文字穿插布局，文字题记介绍了使臣所在国地理位置、环境气候以及风俗习惯。

敦煌壁画

《鹿王本生图》 亦作《九色鹿本生图》，位于甘肃敦煌莫高窟第257窟西壁，属北魏时期。壁画描绘了九色鹿救溺水者，溺水者却忘恩负义出卖九色鹿这一著名佛经故事。画作中九色鹿与马匹的姿态都十分生动。

《狩猎图》 位于甘肃敦煌莫高窟249窟窟顶北披，属西魏时期。画面中部一猎手正骑马奋力追逐一群黄羊，左下方一猎手则张弓搭箭反身射杀猛虎，狩猎场面气势磅礴。整幅绘画色彩鲜艳，线条灵动，构图与造型甚至还颇具现代感。

墓室壁画

《仪卫出行》 该壁画出自山西太原南郊王郭村北齐皇室外戚娄睿墓。常见的《仪卫出行》有两至三幅，其中尤以这幅二人二马和另一幅八人三马为佳。据《历代名画记》，北齐一代宗师画家杨子华"尝画马于壁"，其画稿亦被称作"杨家样"，故有学者推断此画有可能由杨子华起样。传杨子华的另一件画作是由其创稿后经宋人临摹的《北齐校书图》。《名家点评大师佳作——中国画》中认为：即使《仪卫出行》并非杨子华起样，但由当时宫廷画师拿杨子华其他画稿作为样本来创作，或由杨子华认定并最后润饰都有可能。又换言之，至少此画可以视为较杨子华真迹仅差一筹的作品，其艺术和历史价值要超过宋摹《北齐校书图》。以我外行视角也觉得此说有理，因为现今所见宋摹《北齐校书图》真是"太宋代""太现代"了。

隋唐：中国书法史的第三个高峰，从虞世南、欧阳询、褚遂良到颜真卿、柳公权，从张旭到怀素，草书的舞台，楷书的丰碑

背 景

中国古代书法发展到隋唐，已经步入巅峰或鼎盛的阶段，因此这一讲也是本书书法介绍中最为重要的章节。隋唐，包括后续五代，我共选了11位书法家的19件代表作加以考察。考察始于隋智永的《真草千字文》，此帖对后世来说具有法书意义，十分重要。毫无疑问，楷书成为这一时期最重要的书体形式，这一过程始于隋唐之交或初唐，这一时期虞世南、欧阳询、褚遂良三位杰出书法家登上书史舞台，并且三人也是奠定整个唐代书法格局的关键性人物，其各自的代表作包括虞世南的《孔子庙堂碑》、欧阳询的《九成宫醴泉铭》、褚遂良的《雁塔圣教序》。盛唐书家徐浩在其《论书》中评说这三人各有所长："虞得其筋，褚得其肉，欧得其骨。"

盛唐时期楷书乏力无继，直待唐朝历史下半段才又中兴辉煌。颜真

卿是中唐书家，柳公权是晚唐书家，代表性作品如颜真卿的《多宝塔碑》，柳公权的《玄秘塔碑》。颜字笔力内含，柳体骨力外耀，并称"颜柳"。毫无疑问，唐代竖起了一座楷书的丰碑。蒋勋在讲唐楷时，用了"法度与庄严"这样的语词，可谓贴切。你看那些碑刻：端正、肃穆、雍容、华贵，当我们欣赏唐楷，就如同走进巴黎圣母院，走进圣彼得大教堂，一派庄严气象。而刘涛在《极简中国书法史》中又有一段极有趣的文字，用于形容有唐一代楷书书风的变化："唐朝楷书风尚，大而言之，凡有三变：初唐楷书劲健多姿，承接南朝'王书'楷书而来。中唐楷书体态宽博，趋尚丰腴，独有颜真卿，变革右军楷法，开启一代风范。晚唐楷书力主瘦挺，仿佛削肉存骨，已见拘苦凋敝之象。"（第156页）这真是好形象。由此我又联想，这不也正是人生的几个阶段吗？年少或年轻之时勇武气盛，英姿飒爽；中年不惑然后知天命，宽宏、博大而精深；行至晚年，虽阳刚有余，但已见道骨清风，毕竟垂垂老矣。而随着有唐一代结束，楷书似乎也不再，换言之，楷书在唐代其实已经写完了，从某种意义上说，这是因为那种端正、肃穆、雍容、华贵的氛围已经没有了，"法度与庄严"的气象已经没有了。因此，唯大唐能够书写楷体。

当然，唐代书法的发展其实有两条线索：一条是主线，就是楷书；还有一条辅线，就是草书。前者是主部主题，后者是副部主题。草书在唐代的延绵首先要提孙过庭，其由王羲之接续而来并又再传递给后人，代表作即是《书谱》。当然，唐代最激动人心的是狂草这一律动的脉搏。书史普遍认为，怀素草书曾受教于颜真卿，而颜真卿草书则受教于张旭。蒋勋说：从张旭到颜真卿，再从颜真卿到怀素，唐代狂草的命脉与正楷典范的颜体交相成为传承。张旭的代表作有《古诗四帖》，怀素的代表作有《自叙帖》《食鱼帖》《小草千字文》等。石川九杨在论及狂草的价

值与地位时说："狂草为书法史带来的最大价值是什么呢？那就是飞跃式地扩大了书法的表现空间"，于是便促进了"作为戏剧的书法"的形成。又说："如此律动又带有戏剧性的表现，在王羲之阶段是没有的。狂草的诞生使书法的表现得到了飞跃式的提高，打开了书法历史上的新阶段。"（《写给大家的中国书法史》第108、109页）

　　作为"戏剧性"，这里还有一个细节或许也值得注意，即现场的即兴性。蒋勋说"以头濡墨"的淋漓迸溅，或留在寺院人家的墙壁上，或留在王公贵族的屏风上，墨迹斑斑，"使我想起克莱茵在1960年代用人体律动留在空白画布上的蓝色油墨"，而"少了现场的即兴，这些作品或许也少了被了解与被收存的意义"（《汉字书法之美》第105页）。

　　总之，唐代在中国书法史上是最辉煌灿烂的一页：楷书庄严，草书飞扬，而无论是庄严的楷书还是飞扬的草书，都是唐代精神的体现。当然，书史对于唐代书法也有不同评价。如祝嘉所著《书学史》就说："书至于唐，雄厚之气已失，江河日下，非天才学力之所能挽回。太宗虽笃好书法，天下靡然从风，士大夫讲之尤力，书家虽盛，已无六朝楷模，盛极而衰，大势已去，虽有善者，亦无如之何矣！"（第192页）这是一种卑唐论，究其源头乃在康有为，其在《广艺舟双楫》中论书：六朝笔法，结体之密，用笔之厚，最为显著，严整之中，无不纵笔势之宕往。"自唐以后，局促褊急，若有不终日之势，此真古今人之不相及也。约而论之，自唐为界：唐以前之书密，唐以后之书疏；唐以前之书茂，唐以后之书凋；唐以前之书舒，唐以后之书迫；唐以前之书厚，唐以后之书薄；唐以前之书和，唐以后之书争；唐以前之书涩，唐以后之书滑；唐以前之书曲，唐以后之书直；唐以前之书纵，唐以后之书敛。"以康氏的超绝识见，自有其道理，当然，想必其也受到前人如米芾的影响。此外又如

祝嘉《书学史》所说:"以愚见唐代楷书,诚不足道,行草尚有可观。"(第193页)这些看法同样值得重视。

随着唐代的谢幕,中国最富生气的书法发展历史也基本走到尽头。虽说宋代仍有余晖,仍不乏光彩,但书法最闪耀的历程已经走完,最伟大的时代已经过去,总之,中国古典书法最辉煌的"演出"在唐代这里落幕了。

欣赏作品

智永(生卒年不详,生活于陈、隋间6世纪末至7世纪初)

7-1 《真草千字文》(真草二体,墨迹本与刻本,图46)

虞世南(558—638年)

7-2 《孔子庙堂碑》(楷书,拓本,图47)

7-3 《汝南公主墓志》(行书,纸本,图48)

欧阳询(557—641年)

7-4 《九成宫醴泉铭》(楷书,拓本,图49)

7-5 《梦奠帖》(行书,纸本,图50)

褚遂良(596—658或659年)

7-6 《雁塔圣教序》(楷书,拓本,图51)

孙过庭(646—691年,或648—702年)

7-7 《书谱》(草书,纸本,图52)

张旭(生卒年不详,约8世纪)

7-8 《古诗四帖》(草书,纸本,图53)

李邕(678—747年)

作品简介

智永　陈、隋间著名书法家，山阴（今浙江绍兴）永欣寺僧，王羲之第七代孙。

《真草千字文》《真草千字文》书帖用真草二体写成，功力深邃，为中国书法史上的煊赫名迹。此帖现有墨迹本、刻本两种存世。传当年智永曾书八百卷分赠浙东诸寺，现仅存墨迹本为日本所藏。刻本之刻石现在陕西西安碑林，北京故宫博物院藏有拓本。历代对智永书法评价颇

高，宋苏轼说其"精能之至，返造疏淡"；明万寿国说其"真则圆劲古雅，草则丰美匀适，诚书家宗匠然"；明都穆则说"智永真草千文真迹，气韵飞动，优入神品，为天下法书第一"。蒋勋说智永真草千字文仿佛集结二王书法，堪称一本典范性的教科书。

虞世南　字伯施，越州余姚（今属浙江）人，前半生历陈、隋二朝，晚年入唐。书体近法智永，远瞻二王；书风圆润遒丽，外柔内刚。但因很少写碑，唯有69岁所书《孔子庙堂碑》存世，行书佳作则有《汝南公主墓志》。

　　《孔子庙堂碑》　此碑镌于628—630年，碑文记述了唐高祖武德九年（626年）封孔子三十三世后裔孔德伦为褒圣侯及修葺孔庙之事。由于碑立不久即遭毁，故拓本十分有限，以后虽有重刻但存本依然罕见。清人蒋衡称此碑"圆劲秀润，内含刚柔"，因评说到位为书家和书史所普遍接受。《中国美术全集》中有如是评语：用笔圆腴秀润，内涵筋骨，笔势舒展，不失矩度，有风神凝远之致。王岑伯《书学史》中更是用了"绝伦之虞世南"的评价，并与欧阳询、褚遂良加以比较："后世褚、欧并称，欧、虞亦并称，然虞岂欧、褚二子比耶？"（第41页）但石川九杨却认为此碑刻法尚未成熟，故无法为楷书之范。可谓仁者见仁，智者见智。

　　《汝南公主墓志》　此为行书墓志，书风通常被认为属于纯粹的二王旨趣。《中国美术全集》说："此书用笔沉着内敛，结体紧密，字形长短不均，揖让相缀，显示出'遒劲清婉''能中更能''妙中更妙'的独特风范。"明李东阳更认为此书较之虞传碑刻更显生气。

　　欧阳询　字信本，潭州临湘（今湖南长沙）人，豪门出身，其楷

书人称"欧体"。欧阳询楷书多侧笔铺毫，笔画刚劲，锋芒毕现。传欧阳询书迹有确切纪年的都在其70岁之后，包括75岁书写的《化度寺碑》，76岁书写的《九成宫醴泉铭》，81岁书写的《虞恭公碑》。

《九成宫醴泉铭》《九成宫醴泉铭》镌于632年。书史上对《九成宫醴泉铭》评价甚高，有"楷法之极则"一说。但不知何故，《中国美术全集》中评述却相当"节省"，确切地说，欧阳询所有词条评述都不算多，甚至生平介绍也没有，实在有些"蹊跷"。明王世贞评欧阳询的字说："信本书太伤瘦俭，独《醴泉铭》遒劲之中不失婉润"，又"瘦硬清寒，而神气充腴"。清翁方纲称赞《九成宫》为"千门万户，规矩方圆之至者矣"。陈振濂赞誉《九成宫》是"结构大师的标志"，并说"欧阳询对唐代书法的贡献是双重的。他的险劲书风一反温醇的二王魏晋风采，而开一代新风。另外，他对书法结构——扩大为空间研究的成就是戛戛独造的"[《品味经典——陈振濂谈中国书法史（魏晋—中唐）》，第88页]。

石川九杨则认为"楷法之极则"的评价尚嫌不足，"我却认为它更胜于此，可以说是书法中的书法。这是当时世界上最先进的国家——中国拥有的世界最高级的艺术品"。又说此碑有"整齐和屹然而立之感"，可谓是"楷书第一"，"在初唐众多杰出作品中，也是艳压群芳"。（《写给大家的中国书法史》第90、96页）也因此之故，千年以来，儿童习字多从《九成宫醴泉铭》始，正如蒋勋所说：儿童通过习《九成宫》，把"规矩方圆"树立成不朽的典范，这既是书写的典范，也是做人的典范（《汉字书法之美》第108页）。

当然，欧阳询其他诸碑也各有特色：《化度寺碑》（631年）"藏锋"，《温彦博碑》（637年）"风骨"，《皇甫诞碑》（627—649年，一说618—628年）"险劲"。不过石川九杨认为这些碑刻所参照的笔书本无太大区别，碑风不

同多是因刻法的细微差别所致。由此我们也可以这样理解，碑刻在很大程度上乃是一种"再创造"，其中融入了镌刻工匠个人对于书法的理解。

《梦奠帖》 欧阳询另有行书数帖，包括此帖和《卜商帖》《张翰帖》，三帖有着相似性，即书风劲健，笔法险绝，尤以此帖突出，为欧阳询晚年杰作，向被认为是欧阳询行书中的珍品。刘涛的《极简中国书法史》中说：欧字因为笔画刚劲，棱角锋芒俱见，故有人形容其"森森焉若武库之矛戟"；又欧字结构紧瘦整肃，重心偏下，故人们以"孤峰崛起，四面削出"来形容其高耸姿态和劲险风格（第156页）。苏轼评欧字用了"劲险刻厉"四字，米芾则称其"险绝"，但这是指楷书呢还是行书呢？元书家郭天锡在谈到《梦奠帖》时有如是评语：此本"森森焉若武库之矛戟，向背转折，浑得二王风气"。蒋勋也是在论及欧阳询的行书时谈及其"劲险刻厉"的风格。

褚遂良 字登善，钱塘（今杭州）人。太宗、高宗两朝先后任中书令和宰相等要职，楷书笔力劲健，颇得太宗赏识，晚年笔势更加流畅，有行书笔意。或评价其字态风姿绰约，妩媚婀娜，有如"美人婵娟"。因反对高宗立武则天为后遭贬职外放并死于爱州（今越南清化）。

《雁塔圣教序》 《雁塔圣教序》镌于653年。刘涛在其《书法谈丛》中说："褚字自成一家的标志是《房玄龄碑》，这一年他五十三岁。而褚氏最完美的书艺作品，则是五十八岁书写的楷书《雁塔圣教序》。历代书家对褚字风格的赏鉴，大多是以这件作品来认定的。"（第169页）《中国美术全集》这样总结道：瘦劲俏丽，笔力劲健，波势自然，融隶于楷，端雅古拙，中宫紧收，结体舒展，章法疏朗，金声玉润，韵追逸少，法为褚法，是为褚书之代表作。又后人评语多有以下用词：婉媚、遒逸、

遒健、轻细等。但《中国美术全集》同样不见褚遂良生平，前后陆柬之、李世民皆有，很是"怪异"。石川九杨说起《雁塔圣教序》也是称道有加："横画、竖画有曲有直，光润鲜丽。起笔、收笔、转折、钩、撇、捺，每一笔都不尽相同，刻得细致入微……真可谓是美丽至极的楷书。"（《写给大家的中国书法史》第91页）褚遂良其他重要石碑有《伊阙佛龛碑》《孟法师碑》《房玄龄碑》等。又按石川九杨，《雁塔圣教序》与《房玄龄碑》较之前两碑进步明显，可用突飞猛进形容。但尽管如此，石川九杨又认为，就深度（存在感）而言，《雁塔圣教序》较《九成宫醴泉铭》仍逊一筹，故无法成为"楷法之极则"。而刘涛的《书法谈丛》则说："初唐三家，欧、虞分峙于先，他们人在唐朝而艺守陈隋，是前朝书风在新朝的代言人，算不上唐风代表、唐楷典型。欧、虞谢世，褚遂良继起，游移欧、虞二家之后，自写心得而卓然自立。真正的大唐书风，实由褚遂良开张。"（第172页）

孙过庭　字虔礼，吴郡（今江苏苏州）人，一说富阳（今浙江杭州）或陈留（今河南开封）人。

《书谱》《书谱》写于687年，原两卷六篇，现仅见上卷。宋米芾说"凡唐草得二王法，无出其右"。也正因此，石川九杨用了一个骇人的标题来叙述或定位孙过庭的《书谱》——"反动的王羲之书风草书"，理由是在已经盛行"三折法"的唐代，孙过庭作为王羲之的坚定捍卫者，又重回"二折法"的年代。对于《书谱》的好评始于宋代，之后明末清初孙承泽说其"天真潇洒，掉臂独行"；清人刘熙载说其"飘逸愈沉着，婀娜愈刚健"。蒋勋则说《书谱》不仅是绝佳的草书名作，也是绝佳的美学论著，其"一面论述书法，一面实践了草书创作的本质，使阅读的

思维与视觉的审美，同时存在于一篇作品中"，并说《书谱》似乎预告了汉字美学即将来临的另一个高峰——狂草的出现。而狂草说来就来。

张旭 字伯高，苏州吴县（今属江苏）人，善狂草并有"草圣"之誉。书史有"颠张狂素"之说，颠张即张旭，狂素即怀素。传张旭嗜酒成性，酒后于颠态中挥笔而书，有神来之笔。杜甫曾写张旭醉后狂态："张旭三杯草圣传，脱帽露顶王公前，挥毫落纸如云烟。"这不禁让我想起贝多芬与歌德二人在王公面前经过时各自的姿态。又《新唐书》中也将张旭酒后颠倒刻画得入木三分："嗜酒，每大醉，呼叫狂走，乃下笔，或以头濡墨而书。即醒，自视以为神，不可复得也。"石川九杨用了一个非常有意思的形容，将狂草比作"交响乐般的书法"，还专门考订张旭"醉书""壁书""疾书""席书""发书"等逸事并一一详解。按蒋勋，这些似乎都可以"从更现代前卫的即兴表演艺术来做联想"。这真的是又一例"中国自古有之"啊！且出神入化，惊为鬼神。

《古诗四帖》 此帖由张旭所作，是书庾信和谢灵运的诗文。明人丰道生评道："行笔如从空掷下，俊逸流畅，焕乎天光，若非人力所为。"又董其昌认为此为张旭真迹，但《石渠宝笈初编》疑为赝作。另张旭还有《肚痛帖》，一样的出色，刻石存于西安碑林。

李邕 字泰和，扬州江都（今属江苏）人，唐代杰出书法家。官至北海太守，世称"李北海"。李邕擅长用行书写碑。

《李思训碑》 亦称《云麾将军李思训碑》，由李邕撰文并书写。此碑笔势瘦劲，笔力雄健，结体内紧外拓，字形似欹反正，为其书法名篇，并为后世所崇。《宣和书谱》云："邕精于翰墨，行草之名尤著，初学右

军行法，既得其妙，复乃摆脱旧习，笔力一新。"由是张宗祥《书学源流论》说："能守王之家法而不变者，独一李邕，其余皆参以己意。"又说："北海之学王，规步矩趋，无敢或失，亦有取巧之处，时以倾侧之势救力弱也。赵子固以'狂'讥之。"（第51页）顾鼎梅《书法源流论》评价说："李北海碑版照耀四裔，所书静逸如仙，惟多行书。"（第111页）

颜真卿 字清臣，京兆万年（今陕西西安）人，祖籍琅邪临沂（今山东临沂）人。颜氏家学源远流长，九世祖颜腾之和六世祖颜协均善草书；五世祖是颜之推，著有《颜氏家训》；曾伯祖颜师古是著名经学家，精通训诂；祖父颜昭甫、外祖父殷仲容、父亲颜惟贞、伯父颜元孙皆擅长文字书法。颜真卿为人忠厚秉直，刚正不阿，曾因得罪权臣杨国忠而被贬平原太守。安史之乱时率义军抗击叛军，声名大振。其自叙三任御史，六为尚书，代宗时封鲁郡公，人称"颜鲁公"。兴元元年（784年），颜真卿77岁时奉命出使劝谕叛将李希烈，未果被害。苏轼、黄庭坚都说颜真卿字如其人，的确，其正楷或可用所有以下语词表达：端庄、厚重、工整、雍容、饱满、有力、开阔、宽广、包容、大度、雄浑、堂皇，故虽处中唐乱世，却极富盛唐气派。

所以陈振濂用"光照万世的颜真卿"来加以形容，并说："颜真卿以自己的如椽大笔，为中国书法树立了又一座巍巍丰碑。""颜真卿的风格成为中国书法史上独一无二的最高典范。""这是一种恢宏博大的盛唐气象。"颜真卿的字体被称为"颜体"，其主要书作包括：752年即44岁书《多宝塔碑》，754年46岁书《东方朔画赞碑》，758年即50岁书《谒金天王神祠题记》，《裴将军诗》书写时间不详，771年63岁《大唐中兴颂》与《麻姑仙坛记》，779年71岁书《颜勤礼碑》，780年72岁书《颜家庙碑》。

另颜真卿行书《祭侄文稿》《祭伯文稿》均书于758年，《争座位帖》书于764年，简称"三稿"。

也需要指出的是，历史上对颜真卿的楷书不乏批评意见，为首者就是米芾，其称"颜鲁公行书可教，真便入俗品"。这也直接影响到后人的看法和评价。如祝嘉《书学史》中说：颜真卿虽负盛名，取其著者，若《颜氏家庙碑》《中兴颂》《八关斋会报德记》《麻姑仙坛记》，"不但古意已失，而且俗气甚盛，此米元章所以有丑怪恶札之诮也"（第193页）。并且对颜真卿具体作品的评价似乎也相当不同，莫衷一是。苏轼特别看重《东方朔画赞碑》，张宗祥《书学源流论》中认定《大字麻姑仙坛记》最为神品，亦能前后一例，《颜家庙》《郭家庙》《宋广平》之类，则前后字体有不同矣。（第55页）顾鼎梅《书法源流论》则说《颜勤礼碑》尤足冠军，其次则《臧怀恪》《中兴颂》《八关斋》《元次山》等碑，尚有典型。若《东方朔画赞碑》一再翻刻，貌似神非，《颜家庙》则臃肿而乏生气。（第111页）

石川九杨也说颜真卿的字格式化了，难免让人觉得有些俗气。但石川九杨仍有一段貌似很公允的评价，他说："将颜真卿的字评为高于初唐楷书的极品是不充分的，我们必须也要看到他笔锋中的俗恶之处。同时，一味批判它是俗书也是不可取的。这种生动倒让我们觉得'俗'的表现形式，是颜真卿之前的时代所没有的，我们需要明白颜真卿的作品是一种革命性的书法。"很四平八稳是吧。同时，石川九杨从一个日本书史家的角度说道："王羲之和颜真卿是东亚书法史上不得不提的两位巨人"，他"觉得颜真卿的书法里莫名地有着一个生动的世界"。无论王羲之还是初唐诸楷，那些书法表现都可以在颜真卿的作品中找到。

但刘涛则更强调颜真卿书法的创新精神。其指出："颜字的雄浑阔大是王字所无的，它辟开了一条写楷书的新路，这就是颜真卿楷书的独特

价值。"而米芾等"仍然胶柱魏晋，比起颜真卿借古文字的古法来变通楷法楷式，反而显出眼光的局促狭隘了"。并且还指出："宋朝的文人、官僚和书家格外推崇颜真卿。蔡襄步趋颜的楷书，后来学颜字的书法家大都和蔡襄走一条路。而苏黄则咸赞颜真卿的变法精神，为自己的'意造'之举张目。"（《书法谈丛》第192、195页）2019年年初，日本东京国立博物馆颜真卿书法特展也以《颜真卿——超越王羲之的名笔》为题。

以下我们选择4件作品加以考察，分别是《多宝塔碑》《裴将军诗》《祭侄文稿》《争座位帖》。

《多宝塔碑》《多宝塔碑》碑首题"大唐西京千福寺多宝佛塔感应碑文"，正书34行，每行66字，整碑结字谨严，缜密，平稳，刚劲而不失秀美，后人多认同这是颜体中"最匀稳者"。石川九杨认为，想要看懂颜真卿的书法，《多宝塔碑》实为关键。因为此碑既有后来《颜氏家庙碑》等诸碑的身影，又已有"三稿"一类行书的雏形。

为此石川九杨从六个方面分析了《多宝塔碑》的特征，包括：1. 笔画基调较粗；2. 起笔十分有力；3. 收笔亦十分有力；4. 转折饱含力量，但较之晚年仍显偏弱；5. 捺有燕尾；6. 钩的处理自由奔放而缺少紧张感。石川九杨还对《多宝塔碑》与《九成宫醴泉铭》《雁塔圣教序》做了比较，指出《多宝塔碑》的笔触更为复杂高明，因为《九》《雁》二碑笔画没有凹凸，而《多》到处都有凹凸，由此文字变得生动，并说这证明在颜真卿这里，"笔触表现力已经变得丰富且细微，这是欧阳询、褚遂良时代达不到的水平，笔触已成熟到可以暗含写字人个性的程度了"。（以上见《写给大家的中国书法史》第112—120页）《多宝塔碑》书于752年，所以石川九杨又有750年是唐代书法分水岭一说。

另外，我想再提颜真卿的两件楷书作品。第一，在其早期的书作中，《东方朔画赞碑》也十分出色，如前所说，苏轼特别看重此碑，《东坡题

跋》中云："颜鲁公平生写碑，唯《东方朔画赞》为清雄，字间栉比而不失清远。其后见逸少本，乃知鲁公字字临此。"第二，60岁以后，则似以《麻姑仙坛记》最为出色，如前所见，张宗祥认定《大字麻姑仙坛记》为神品，陈振濂也盛赞此作：在书法课堂上，老师对学生的讲解或选择课本时，大都取《多宝塔碑》，但"在书法史上，要阐述颜真卿的书法形象，人们大都取《大字麻姑仙坛记》"。又说：《麻姑仙坛记》是颜真卿全盛时期的精心之作。从宽博、浑朴、古拙、质实方面看，它是做得最为地道的"，"这是一种大智若愚的气度，绝无炫耀小巧的廉价心态，也绝无故作顿挫的沾沾自喜心理，更没有有意摆一副高深莫测功架的企图。一切都是平和的、坦荡的、悠闲的"。还说："《麻姑山仙坛记》至少给我们提供了一种新的风格提示，它表明在实用的强大笼罩之下，有时'无为而治'的作用是非凡的、出人意料的。"[《品味经典——陈振濂谈中国书法史（魏晋—中唐）》，第180、185页]

《裴将军诗》（忠义堂帖）《裴将军诗》楷、行、草集合，气势雄浑，传颜真卿向张旭请益过草书书法，殆于此帖或可窥一斑。开头三字："裴"为楷书，"将"为草书，"军"为行书，以下各种书体间杂，时而沉稳，时而激越，随心所欲之至。《中国美术全集》此条由沙孟海先生撰，我这里就将沙老文字原封不动抄录于下："鲁公（颜真卿）《裴将军诗》境界最高，或疑非颜笔，余谓此帖风神胎息于《曹植庙碑》，大气磅礴，正非鲁公莫办。"又其引清何绍基云："此碑篆隶并列，真草相兼，观其提拿顿挫处，有如虎啸龙腾之妙。"

《祭侄文稿》 这是颜真卿行书"三稿"之一。王羲之的《兰亭序》被誉为"天下第一行书"，但非真迹；颜真卿的《祭侄文稿》被称为"天下行书第二"，却是真迹，现藏台北"故宫博物院"。《祭侄文稿》书于758年。755年安禄山兵变，叛军势如破竹，玄宗出逃川蜀，大唐危在旦

夕，唯一干重臣效忠抵抗；当时颜真卿镇守平原（今山东陵县），其堂兄颜杲卿镇守常山（今河北正定）。时常山被围已成孤城，但颜杲卿坚拒不降，无奈唐将王承业拥兵不救，常山城终于陷落，颜杲卿颜季明父子惨遭屠戮，此役颜氏家族共有三十余人遇难。两年后颜真卿反攻收复常山，找寻到侄子颜季明的尸骸，痛彻之际写下这一感人肺腑的千古行书名篇。

这件书作也是2019年东京国立博物馆颜真卿书法特展中最"吸睛"的展品，我专门为此前往观看。首先，不得不说的是，这一展览在我看来十分成功，组织井井有条。主办方为《祭侄文稿》专辟展室，甫一进入便为布展气氛所感染：书有《祭侄文稿》的血红色旌幡高悬屋顶，凝重的祭奠气氛油然而生；蛇形通道约可容纳500人有序通过，等待之时既是期盼名作之时，也是酝酿情感之时；进入观展区后，一系列的介绍先予铺垫，并提示从开始至结束约7分钟。经过如此等待、期盼及酝酿，《祭侄文稿》已如同神明；终于，在这7分钟的最后时刻，移步至这件真迹之前；书稿展开，纵28.2厘米，横75.5厘米，23行，计234字。由于有事先介绍和功课，得以在1分钟左右极有限的时间里"细细"端详那力透纸背的墨迹；我屏息凝神，先迅速通篇浏览文稿全貌，以感受颜真卿书写之时的悲怆心情；然后着力观看"维乾元元年岁次戊戌九月庚午朔三日壬申""尔既归止爰开土门土门既开凶威大蹙贼臣不救孤城围逼父陷子死巢倾卵覆天不悔祸谁为荼毒"等重要段落字迹；及至"携尔首榇及兹同还抚念摧切震悼心颜方俟远日卜尔幽宅魂而有知无嗟久客呜呼哀哉尚飨"最后的段落，字体已狂乱如草，终能觉察颜真卿当时字字泣血、痛不欲生的心境！可以说这短短的1分钟，真正让我感受到了什么叫惊天地、泣鬼神！特别推荐蒋勋《汉字书法之美》中（第118—120页）的相关评述，详尽细致，值得一读。

《争座位帖》　说明一点，因颜真卿楷书评价不一，但行草却几无争

议，所以我多选一件行草作品。《争座位帖》亦称《论座帖》，与《祭侄文稿》同属"三稿"之一，书于764年，现真迹已不传，仅存刻石在西安碑林。此帖挥洒疾书，苍劲古雅，向为后人所重。苏轼以为"此比公他书尤为奇特，信手自书，动有姿态"。米芾认为《争座位帖》有篆籀气，为颜书第一。字相连属，诡异飞动得于意外"。甚或有将此帖与王羲之《兰亭序》并称，于此不难看出其地位之高，影响之深。

另说到颜真卿的行草书，《刘中使帖》也值得一提。此帖是颜真卿闻叛将吴希光已降、卢子期被擒捷报时所写的尺牍。据帖文"吴希光已降"句，可推测此帖写于775年颜真卿湖州刺史任上，时年67岁。帖书于蓝色笺纸上，为行草书，8行，41字，笔力雄健，气势开阔，足见颜真卿闻喜讯时的大好心境。宋朱长文评此帖"钩如屈金，点如坠石"，堪与《祭侄文稿》媲美。陈振濂则称此帖是"法书中神品第一"。

柳公权 字诚悬，京兆华原（今陕西省铜川市耀州区）人。其书端庄如"颜"，瘦硬如"欧"。据说穆宗曾问书于柳："如何笔正?"柳答："用笔在心，心正则笔正。"唐后期书法每以"颜柳"并提，有"颜筋柳骨"之称。

《玄秘塔碑》 柳公权传世楷书中此作最为著名，其笔力挺拔雄健，结字中心攒聚，四维伸张，棱角中规，锋芒毕现。柳公权楷书名作另有《神策军碑》等。不过米芾对柳公权楷书同样评价不高，并将颜柳一网打尽，皆视作丑怪之字，文人评说"毒辣"可见一斑，且因米氏名望，后来不乏追随附庸者。《中国美术全集》对柳公权如是评价道："平心而论，柳氏楷法实不及颜，无怪《海岳书评》（米芾）出语讥之，虽未为允当，但从欣赏艺术角度观之，功夫素养似有未逮，也说明晚唐书法的式微，并非偶然。"这也不由让我想起19世纪末法国学院派

布格罗绘画的遭遇，真是万分感慨。

《蒙诏帖》 此帖楷、行、草交互掺杂，颇有颜真卿遗风。《中国美术全集》杨仁恺的序言高度评价此帖："唯柳式的行书墨迹《蒙诏帖》从颜书《刘中使帖》《祭侄稿》而出，赫赫名迹，气势夺人，'结体劲媚''神气清健''墨妙笔精'，显示出柳氏书法根柢本色，米氏未必能有间言。"但不知何故后面作品却并未收录此帖。

怀素 字藏真，原姓钱，长沙人，后徙家京兆。性疏放，书善草，用笔圆转恣肆，世人称"狂僧"，亦为颜真卿所推重。或认为怀素狂草是狂草中的狂草，亦是明末连绵草的起点。其主要传世作品有《苦笋帖》《食鱼帖》《论书帖》《小草千字文》，以及鼎鼎大名的《自叙帖》。

《食鱼帖》 怀素的《苦笋帖》和《食鱼帖》都很精彩。《苦笋帖》藏于上海博物馆，仅有"苦笋及茗异常佳，乃可径来，怀素上"短短14字。《中国美术全集》中评此帖"运笔圆转相通，结体藏正于欹，蕴真于草，神采飞动"。《食鱼帖》8行，56字。《中国美术全集》中说此帖"笔墨精彩动人，使转灵活，提按得当，是怀素传世作品中的精品"。

《自叙帖》 当然，怀素最著名的还是《自叙帖》。《自叙帖》126行，698字。唐人吕总做如是评价："援毫掣电，随手万变。"宋《宣和书谱》则说："字字飞动，圆转之妙，宛若有神。"不妨想象一下当年怀素书写此帖的情形，一定是恣肆张扬，心旌摇撼，如豕突狼奔，电光石火之间，成就鬼斧神工。李霖灿对《自叙帖》称道有加，说是"把书法上的龙飞凤舞和迅急骇人的运动感发挥到了极致"。

石川九杨在谈到怀素《自叙帖》的时候，不仅用了《书法的戏剧性发展》这样的标题，而且也将其狂草如同交响曲的理论贯彻到底："《自叙帖》中有一列7个字连绵不断、一气呵成之处，也有大得离谱、一列

仅写了两字的地方；有细小的笔画，也有比它粗数十倍的笔画；有渐强，也有渐弱；有反复，也有转调；有弱，也有最弱；有强，也有最强；还有高音、中高音、中音、低音的表现。这些技法合在一起，演奏出了一曲交响乐般的盛大戏剧。怀素的《自叙帖》的表现形式，足可匹敌高度复杂的西洋古典音乐。"(《写给大家的中国书法史》第108、109页)真是好生动，好贴切，我猛然间有一种狂草平步青云之上的感觉。

《小草千字文》 《小草千字文》为怀素晚年所书，经帖装，计84行，因有一字一金之誉，亦名《千金帖》。人至暮岁，书入老境，故《小草千字文》的运笔已不再像早先《自叙帖》那样恣肆张狂，而是轻松委婉，圆润平和，冲淡高雅，静穆安详，给人一种返璞归真的自然感受；同时书迹又细腻周到，法度谨严，显出怀素的法书功底已炉火纯青。真是夕照之下，万物皆归安静。

杨凝式 字景度，陕西华阴人，历五代，因放纵不羁人称"杨风子"(即杨疯子)。其书学欧、颜，又因不羁纵逸而有"散僧入圣"之说，米芾赞其书"天真烂漫"。

《韭花帖》 此帖为行楷，随意间趣味十足。又李霖灿称杨凝式《卢鸿草堂十志图卷》后一段跋语书法也极美，"一片自然……全无意于争奇竞妍，正因为如此，才真的无人能与之相竞"。此外《神仙起居法帖》亦是其佳作。

·8·

隋唐：人物画与动物画的巅峰时期

背　景

　　本讲我们考察隋唐的人物画和动物画。当中国古代书法发展在隋唐达到第三个巅峰阶段时，人物画与动物画同样也在这一时期攀至高峰。郑午昌在《中国画学全史》中对这段时间的绘画有一个总体的概括："综有唐一代之绘画而言：前期之绘画，犹承六朝余绪，多以细致艳润为工，道释人物，可谓臻盛，山水虽已成功，而未受重视。开元、天宝间，是为中期，笔姿一变而为雄浑超逸，山水画且并人物画而大兴，花鸟画亦渐露头角。德宗以还，则为后期，人物山水花鸟，虽无特殊之进步，唯诸家多能各专一长，以相夸美；人民知绘画之可宝，大开鉴赏之风；亦有足多者。"（第87页）《中国绘画三千年》中则将隋唐时期绘画确定为如下三个阶段：隋朝和唐朝初期（581—712年）、盛唐（713—765年）、中晚唐（766—907年）。

　　第一阶段最著名的画家是阎立本，代表作有《步辇图》和《历代帝王图》。盛唐时期最名闻遐迩的画家是吴道子，惜其画作已湮没不存，

尽管如此，我们仍看一件摹本：《天王送子图》。张萱与吴道子同处盛唐，擅画仕女形象，另一位与张萱齐名擅画仕女形象的是周昉，已属第三阶段即中晚唐时期画家。唐代张彦远《历代名画记》中记述了张萱和周昉间的关系："周昉初效张萱，后则小异，颇极风姿，全法衣冠，不近闾里。衣裳劲简，彩色柔丽。"可知张彦远是将二者人物画视作同一风格，薄松年《中国绘画史》称作"绮罗人物"。

值得说明的是，我们在张萱与周昉这里所看到的仕女形象，已与魏晋南北朝时期劝诫和表彰女子德行的主题有相当不同，唐代更多的是描写女子现实或真实的生活，其远离了伦理训诫和道德教化，由此画面的形象自然也就变得生动起来。我们最熟知的张萱与周昉的四件画作正是这一生动性的体现：张萱的《虢国夫人游春图》所表现的是皇室的生活；周昉的《挥扇仕女图》和《簪花仕女图》表现的是贵妇或宫女的生活；张萱的《捣练图》所表现的则是劳作场景，是贵妇、宫女甚或民女也许并不重要。这些作品要么是对不同阶层、群体生活的观察，要么是表现社会丰富多姿的日常活动。而仕女画可以说是唐代人物中最熠熠生辉的成果。

盛唐与中唐，动物题材也十分盛行，有韩幹、韩滉、韦偃这些以动物画见长的画家。尤其是唐代画马蔚成风尚，如韩幹之《照夜白图》《牧马图》；又韦偃《牧放图》，一眼望去真是满山遍野，浩浩荡荡，一说当时仅皇家御苑就有西域骏马四万，不知真假，但数目之多肯定无疑，此图即可见一斑。此外，宗教绘画亦是隋唐时期绘画的重头之一。如第六讲所见，早在北魏和西魏，敦煌壁画中就有《鹿王本生图》和《狩猎图》这样的精彩之作，唐代实乃传承南北朝时期的这一传统。本讲我们继续考察三件敦煌绘画作品，分别是绢画《净土变》和壁画《维摩诘经变·维

摩诘像》《张议潮统军出行图》。总之，诚如《中国美术全集》所说：唐代人物画（我想也应包括动物画）"在塑造艺术形象上开拓了新的领域，并形成了东方绘画艺术中具有深刻影响的民族特色"。

欣赏作品

阎立本（约601—673年）

　　8-1 《步辇图》（卷，绢本，图65）

　　8-2 《历代帝王图》（卷，绢本，图66）

吴道子（约685—758年，或说约686—760年，又或说约710—760年）

　　8-3 《送子天王图》（卷，纸本，图67）

张萱（生卒年不详，约活跃于714—742年）

　　8-4 《虢国夫人游春图》（卷，绢本，图68）

　　8-5 《捣练图》（卷，绢本，图69）

周昉（生卒年不详，约8世纪下半叶）

　　8-6 《簪花仕女图》（卷，绢本，图70）

　　8-7 《挥扇仕女图》（卷，绢本，图71）

孙位（生卒年不详，约9世纪下半叶）

　　8-8 《高逸图》（卷，绢本，图72）

韩幹（生卒年不详，约活跃于8世纪中叶）

　　8-9 《照夜白图》（卷，绢本，图73）

　　8-10 《牧马图》（卷，绢本，图74）

韩滉（723—787年）

　　8-11 《五牛图》（卷，绢本，图75）

作品简介

　　阎立本　雍州万年（今陕西西安）人。家门精匠作，善营造，阎立本承父学，曾任工部尚书，亦擅绘事。张彦远《历代名画记》称其"兼能书画，朝廷号为丹青神化"。阎立本吸收晋以来顾恺之、陆探微、张僧繇等诸家之长，开有唐一代人物画先风。其主要作品有《步辇图》和《历代帝王图》。

　　《步辇图》　此画故事背景为文成公主与吐蕃赞普松赞干布联姻这一重要历史事件。贞观十五年（641年），松赞干布派使节禄东赞到长安迎亲，此画所描绘的正是唐太宗接见禄东赞的场景。画面右侧，唐太宗跌坐于步辇之上，9名宫女姿态各异围绕四周，或抬辇扶辇，或持扇打伞。画面左侧3人，前面着红袍的为鸿胪寺导引官，后面着白衣的为朝廷译员，中间举止谦恭的即是禄东赞。画作工笔重彩，线描劲挺，设色浓艳，构图清晰，场面典雅。或以为是宋摹本。不过我每读此作，第一念头就是：那么纤弱娇小的宫女怎么抬得动身材如此魁伟的唐太宗？

　　《历代帝王图》　亦作《古帝王图》，绘有自汉至隋13位帝王，连同侍者共计46位人物形象，性格刻画细腻：如汉光武帝、魏文帝等相貌堂

堂，而陈后主与隋炀帝则精神不振，这自然包含了画家对历史人物的道德评判，类似顾恺之的《女史箴图》。画作铁线勾描，轮廓清晰，敷色凝重，晕染明显。我还能清楚回想起2003年在波士顿美术馆见到此画的情形，一眼看到好激动。画卷位于廊道一侧，可能因保护之故照明偏暗。当时我在此画前驻足许久。

吴道子 又名吴道玄，阳翟（今河南禹州）人，少时贫，画于民间，曾绘寺庙三百壁，作画时观者如堵，后玄宗闻其名，招入宫廷。吴道子在画史上已经属于神话性人物，被称为"画圣"。传说一次其随玄宗至洛阳，适遇草书家张旭和以舞剑闻名的将军裴旻。张旭人称"草圣"，裴旻人称"剑圣"，于是"三圣"当场表演，裴旻舞剑气贯长虹，张旭泼墨惊为鬼神，吴道子作画"俄顷而就，有若神助"。观者皆赞不绝口，大呼"一日之中，获睹三绝"。唐人朱景玄《唐朝名画录》说吴道子"凡画人物、佛像、神鬼、禽兽、山水、台殿、草木，皆冠绝于世，国朝第一"。又因其画工出身，故在民间被画工奉为"祖师"。吴道玄画作特点灵动、奔放，故有"吴带当风"之美誉，形容其线条如风吹拂，起舞飞扬。

《送子天王图》 亦称《释迦降生图》。我们可忽略其故事情节，只关注吴道子的画风。《晋唐宋元名画鉴赏图集》中说其人物衣纹采用了"兰叶描"，有粗有细，忽徐忽疾，流利紧劲，有风动之势，富有运动感，显示出画家高超的线描水平。此图其实已是宋人摹本，但仍能部分窥见吴道子画作的流畅、洒脱风格。

张萱 京兆（今陕西西安）人，《中国美术全集》说其于开元、天

宝间享有盛名，但《中国绘画三千年》说在唐代其鲜为人知，不知谁对。画史记载其以人物见长，擅仕女，尤贵妇与婴儿，开一代现实题材画风。画作线条工细，色彩富丽，风格匀净。主要传世作品有《虢国夫人游春图》和《捣练图》。

《虢国夫人游春图》 此画卷描绘了玄宗时显赫的王亲虢国夫人在春和景明季节出游的情形。《中国美术全集》说此画"浓艳而不失其秀雅，精工而不流于板滞"。画作虽为写实，但安排颇有讲究：左面一组紧密，五马六人，其中虢国夫人在前面近处，远处侧身面向她的是韩国夫人，后面太监与侍女并列跟随；右面一组散疏，三马三人，引导之意明显；如此安排既呈现了出行礼仪，同时使得布局疏密参差，轻重得体，错落有致。另构图从画卷左下角始，接着呈弧形跃至画卷中央最高处，后再连绵至右侧并随想象溢出画面，如此便画出一道近似"S"形的逶迤曲线，极富视觉美感。值得一提的是，张萱画作虽以人物见长，但此卷中的鞍马从形体、比例、姿态都极其出色，丝毫不逊韩幹这样的画马高手。

《捣练图》 "练"是丝织物，织成之初质地较硬，需经过捣练等步骤方能变得柔软，此图即描绘了这一情景，生活气息浓郁。画卷上共12位人物，有长有幼，或坐或立，姿态各异，生动现实。按照中国画的观赏方式，图卷自右向左分成三组场景，依次呈现了捣练、织修、熨烫的完整过程。第一组捣练女子4人，挽袖劳作，两两交替；第二组2人，一女子席地而坐在络线，另一女子则坐于凳上缝纫；最后一组共6人，四大二小，四位成年女子正将烫热的白练拉拽整平，姿态真实；此组最生动有趣的是两个孩童，一个负责扇火，因火盆太热而将脸折向反方，另一个更天真顽皮，正俯身在丝练下方好奇地看着大人劳作，实在是充满天趣。这件画作也同样收藏于波士顿美术馆，与阎立本《历代帝王图》

毗邻。

周昉 字景玄，又字仲朗，京兆（今陕西西安）人，出身于官宦之家，或说是"贵游子弟"。早年效仿张萱，随后特征自显，笔法劲简，敷色柔丽，有"周家样"之称。或因贵胄身世，故对贵妇或宫女生活体会尤深，所绘女子容貌端庄，体态丰腴，有"画仕女，为古今冠绝"的美誉。主要传世作品有《簪花仕女图》和《挥扇仕女图》。

《**簪花仕女图**》 关于《簪花仕女图》，有两个问题或可事先了解。第一，画卷上除一侍女身份明确，其余五个究竟是不同人物，还是同一人物；第二，这些女子究竟是贵妇还是宫女。我们或者无须甚至无法回答，但有了了解似可在阅画时避开一些枝节的纷扰。画作分四段，依次是：戏犬、漫步、赏花、采蝶。《晋唐宋元名画鉴赏图集》中对这四段细节有详尽的叙述，其中第一段"戏犬""描绘一位肌肤白嫩、体态丰腴、衣饰华丽的贵妇，正无聊地用手中拂尘的红穗撩逗着一只小犬。她头挽高髻，髻顶插着吐蕊盛开的牡丹花，两撇'眉黛'，细眼圆脸，身裹透体薄纱，穿红色曳地长裙，半裸胸襟，在身边欢蹦乱跳、活泼可爱的小犬映衬下，更显得慵懒寂寥"。

又《中国绘画三千年》中对此画"形神"的解说似更好，我同样直接搬来："在中国画中发现这样一幅精致而又性感的作品实属难得。画中所描绘的仕女们本身就是艺术品：她们浓施脂粉的脸上，画着樱桃小口和当时流行的'蛾眉'；高高的发髻上插满鲜花和珠翠。值得注意的是，对仕女个性的抹杀是为了加强她们的性感：虽然她们的脸部被厚厚脂粉遮盖，但她们的躯体却通过透明的衣服被暴露了出来。薄如蝉翼的纱衣用柔和的各种颜色绘出，透过纱衣可看到带有图案的内衣，进而显现出

女性的躯体。画家没有描绘任何故事情节和动作，而是表达一种特殊的女性气质以及宫廷妇女那种抑郁孤寂的心境。"（第77页）这样的女子形象我们后来好像只能从日本文化中看到。另《中国绘画三千年》中认为，此画也为了解唐代花鸟画提供了有价值的线索。

《挥扇仕女图》 我们再来看《挥扇仕女图》，此画用笔方劲，与《簪花仕女图》相比颇显古拙。与张萱《捣练图》相似，画作意在反映宫廷贵妇的日常生活。全卷凡13人，可分5组。第一组为"挥扇"，共4人：一戴玉莲冠的贵妇手执纨扇慵坐，右侧一紫袍束带女官挥扇而立，左侧有两位侍女捧梳洗用具站于贵妇身后。第二组为"端琴"，2人：一妇人抱琴，一女童正帮助解囊取琴。第三组为"临镜"，2人：一身着红色官服者持镜而立，一妇人正对镜梳妆。第四组为"围绣"，共3人：一妇女手持纨扇倚靠绣床，另两名女子隔床刺绣。第五组为"闲憩"，2人：一位化妆女子背坐挥扇，引颈远眺，另一女子倚靠树边，愁眉凝视，茫然伫立。整幅画卷结构井然，线条秀劲，敷色柔丽；人物体态丰肥，衣饰华贵但艳而不俗，为初盛唐之风。

孙位 初名位，改名遇（一作异），会稽（今浙江绍兴）人，自号会稽山人，黄巢起义后入避川蜀。宋代黄休复《益州名画录》推孙位为"逸格"，可见评价之高。

《高逸图》 《高逸图》为孙位所作。有学者考证此画原本描绘了"竹林七贤"，故又名《七贤图》，现图应是残卷。画中4人分别是山涛、王戎、刘伶和阮籍，背景衬以蕉竹树石，一旁分立服侍童子。孙位着力想表现这些高逸放任不羁的风度，如山涛袒胸露腹，抱膝而坐，凝神而思，全然一副恃才傲物、旁若无人的神态。一说孙位本人即是"性情疏野，襟

抱超然"，故能对魏晋高逸之士有如此深刻而准确的把握。

韩幹　蓝田（今陕西蓝田）人，一作大梁（今河南开封）人。传少时家贫，曾为酒肆杂役，后得王维赏识资助专心绘事，师曹霸，擅画马。杜甫曾评说："幹唯画肉不画骨，忍使骅骝气凋丧。"后人多有不同意杜甫者，但也说明韩幹画马确喜形体肥美。其实依我看这又何妨，丰腴肉感乃唐代风尚，肥环可，肥妇可，肥马独不可？

《照夜白图》　"照夜白"是唐玄宗的良驹。王伯敏说此画在解剖结构上达到前人所未有的准确，可我们看韩幹所绘，实在是膘肥体圆，四腿细短，杜甫评说极是，与西域高大的骏马形象相去甚远。不过，其鬃毛乍立，口鼻喷张，两耳竖起，四蹄腾骧，昂首嘶鸣，全然是一副桀骜不驯的逼真神态，真乃好马！可见韩幹画此作在"神"不在"形"。不过，这烈马唐玄宗能骑么？

《牧马图》　此画也是韩幹名作，描绘了一位奚官外出牧马的情形。图中有马两匹，一黑一白，对比鲜明。与《照夜白图》不同，两匹马都雄健高大，这才是真正的良驹。并且我们看到韩幹描绘刻画之细腻：白马为奚官骑乘，神色坦然，轻踏碎步，马尾甩起，看着一旁的同伴作得意状；黑马则依从奚官和白马，故目光犹豫，动作迟疑，举止不定，需揣度三思而后行。真佳作也！

韩滉　字太冲，长安（今陕西西安）人，官检校左仆射、同中书门下平章事，曾参与平定藩镇叛乱，封晋国公，工于书画。

《五牛图》　韩滉尤关注农家生活题材，此图便是真实反映。画作着色明快，用笔粗放，风格古朴淳厚。五牛纹理不同，形态各具，中间一

头为正面，其余均侧面，吃草、疾走、缓步、舔舌、鸣叫，神态造型皆生动有趣，唯经长期观察方能如此准确。

韦偃 长安（今陕西西安）人，精于画马，史载其能描绘马"或腾或倚、或龁或饮、或惊或止、或走或起、或翘或跂"（张彦远）各种姿态。

《**牧放图**》 亦作《临韦偃牧放图》，原画由唐韦偃作，后宋代李公麟摹，画作右上角有摹者亲题："臣李公麟奉敕摹韦偃牧放图。"不同画史著作中，此图或在韦偃名下，或在李公麟名下，《中国美术全集》取前者，薄松年《中国绘画史》亦是。此图纵46.2厘米，横429.8厘米，北京故宫博物院藏。还真有人数过，卷上共计马匹1280多，奚官马夫140余，的确场面壮阔，气势宏伟，想必扬尘也应是遮天蔽日，且马匹姿态各异，栩栩如生。稍作补充，除上述韩幹、韦偃外，尚有其他一些佚名画马佳作留存于世，如《百马图》《游骑图》，均收藏于北京故宫博物院。

敦煌绘画

《**净土变**》 亦作《树下说法图》，绢本，发现于敦煌藏经洞，是盛唐时期敦煌绢画佳作。画作可三分：当中是结跏趺坐的佛像，身后有诸菩萨弟子；上为菩提树及华盖；下方左边有一少女，右边供养人缺损，中间空白处尚未写发愿文。李霖灿认为用此图来说明8世纪时期唐代宗教人物画的造诣最为允当，并且这也是除敦煌再不易得的真迹珍例，现藏伦敦大英博物馆。

《**维摩诘经变·维摩诘像**》 此为盛唐时期所绘。维摩诘坐于胡床之上，左手抚膝，右手执扇，上身前倾，目光深邃，神情自如。绘者线

描功力纯熟，笔法流畅。当时有诸多维摩诘像存世，此实为其中佳作，也最为世人所熟知。

《张议潮统军出行图》 此画为晚唐时期作品。张议潮是该时期西北地区重要人物，曾率军推翻吐蕃统治，被唐王朝封为沙州（敦煌）一带义军节度使。画中绘有100余人，你看仪仗分列，骑乘井然，旌旗猎猎，鼓号齐鸣，一派大军出行的"威仪堂堂"气象。

· 9 ·

五代人物画：唐代传统的延续，以及画院的出现和花鸟画之肇始

背 景

大唐谢幕，五代登场。郑午昌《中国画学全史》中说："唐祚既终，历梁唐晋汉周五代，迭相递嬗，兴亡倏忽，其间干戈扰攘，河山分裂，则有十国以互列。盖自唐末天祐乙丑至宋兴建隆庚申，即西历905—960年，先后凡五十余年。"又说："唐代艺术，如百花怒放，极其灿烂之观。泊乎五代，兵燹迭遭，未免减色。然从表面而概观，似呈衰落之象；若就里面而遍察，则有特达之点。"（第129页）又按郑午昌："要之，就五代画学之大势论，纵的以五代为一组，梁最盛；横的以十国为一组，南唐前后蜀最盛。实则南唐称盛于南，两蜀称盛于西，建业成都厥为五代图画之府。而中原又以板荡不宁，无以安置画士，适驱诸画士适彼乐土，西走蜀而南走唐。"（同上，第133页）《中国美术全集》中也说道：五代十国"在中国历史上是分裂、动乱的时代，但是在文学艺术史上却是一个特殊的阶段。文坛上，特别是词的兴盛和发展，产生了为数不少的著

名大作家和许多传诵至今的名篇。艺术领域里，绘画也呈现出光辉灿烂的景象"。这大抵就是五代绘画概貌，山河碎乱，画迹犹存，且存之特立，书之精彩。

承唐之制，五代人物画与动物画依旧完备，产生了周文矩、顾闳中这样的大家及《重屏会棋图》《韩熙载夜宴图》这样的传世佳作。与此同时，在五代，又一新的画种——花鸟画开始亮相并惊艳登场，如南唐的徐熙和西蜀的黄筌，代表作有《雪竹图》和《写生珍禽图》。虽说花卉虫鸟入画可以追溯至唐代周昉的《簪花仕女图》，甚至晋代顾恺之的《洛神赋图》，但真正将之独立出来作为描绘与观赏对象，则无疑自五代始，由此也足见五代绘画之重要贡献。以上这两部分内容将在本讲中加以考察。

除此之外，五代还有一画种——山水画，不仅成熟且臻至巅峰，因其独立且丰富，我们将在下一讲考察。当然，关于五代绘画，还有一事至关重要，不能不提，这就是画院。之所以说其重要，即在于此事不仅关乎五代，且之后为宋代所继承，并成为宋代开宏大绘画气象的一个重要基础。王伯敏的《中国绘画史》说："西蜀、南唐等国，都设有画院，这是我国历史上正式设立画院的开始。"同时又说："宫廷画院的设置，肇始于五代，其实滥觞于汉、唐。"汉代虽无画院，却有"画室"；唐代虽无画院之名，实有画官应奉禁宫，规模已备。由此我们也可知道画院形成之因果。当然，画院在五代正式出现并粲然完备，于西蜀培养了黄筌，于南唐培养了周文矩、顾闳中，此外还有精于山水的董源、赵幹、卫贤等一代名家，此是后话。

欣赏作品

赵巌（后梁，？—922年）

 9-1 《八达春游图》(轴，绢本，图80)

周文矩（南唐，生卒年不详，约10世纪）

 9-2 《重屏会棋图》(卷，绢本，图81)

 9-3 《宫中图》(卷，绢本，宋摹本，图82)

顾闳中（南唐，生卒年不详，约10世纪）

 9-4 《韩熙载夜宴图》(卷，绢本，图83)

贯休（吴越与西蜀，832—912年）

 9-5 《十六罗汉图》(共16幅，绢本，传为宋摹本，图84)

壁画

 9-6 《菩萨图》(河南温县慈胜寺壁画，图85)

胡瓌（辽、后唐，生卒年不详）

 9-7 《卓歇图》(卷，绢本，图86)

徐熙（南唐，生卒年不详，或说卒于宋灭南唐之前）

 9-8 《雪竹图》(轴，绢本，图87)

黄筌（西蜀，？—965年）

 9-9 《写生珍禽图》(卷，绢本，图88)

佚名（辽）

 9-10 《丹枫呦鹿图》(轴，绢本，图89)

作品简介

赵 喦　陈州（今河南淮阳）人，梁太祖女婿，精鉴赏，富收藏，善画人马。

《八达春游图》　此图传为赵喦（亦作赵嵒）所绘，画中有人物，也有树石、曲栏，但因人物是其主题，所以仍作人物绘画。"八达"乃指8人，史籍上有各种说法，似无考证必要。画中8位纨绔子弟踏青春游，地点似皇家苑囿，策鞭者居中，他人与其形成围合呼应之势。我们于此图可见唐代画马传统的延续，这一时期画马佳作另有如《神骏图》。

周 文 矩　句容（今属江苏）人，南唐画院翰林待诏，善人物、山川、楼观，尤精仕女，所绘闺妇明显继承唐人周昉风格，笔法自然，线条瘦劲，人物形象秀丽，深得南唐后主李煜赏识。

《重屏会棋图》　此图描绘了南唐中主李璟与诸弟会棋娱乐情形，人物形象生动。中间戴高帽者为李璟，身边景遂与其一同端坐观棋，对弈者是齐王景达和江王景逿，景达局面较好，景逿举棋不定。室内环境舒适典雅，几案陈设精致简约。四人身后有一屏风，其上又绘有一小屏风，上绘老者卧榻，婢女环侍，乃取白居易"偶眠"诗意。因大小两屏相叠，故曰"重屏"。此画用笔细劲曲折，略带顿挫，据说是习李煜"颤笔"书法。或认为是宋摹本。

《宫中图》　此图为宋摹本，但可见唐代绘画风格的延续。周文矩因为是南唐翰林待诏，故十分熟悉内禁生活。画中宫女童子多达81人，均用白描。《中国美术全集》的评价是："笔法活脱，线条流畅，造型准确，形象生动。整个画卷真实地反映了南唐宫中优裕闲适的生活。"画作现存

四段残卷，分别藏于美国克利夫兰美术馆、纽约大都会艺术博物馆、哈佛福格美术馆。

顾闳中　记载极其简单，江南人，南唐元宗、后主时任待诏，工人物，用笔圆劲，兼有方折，设色艳丽。

《韩熙载夜宴图》　此图是顾闳中唯一一件传世作品，在中外艺术史上，总不乏这样以单件作品留名青史的艺术家，例如谱写《行星组曲》的英国人霍尔斯特。画中描绘了南唐中书侍郎韩熙载夜宴宾客的情景。据说韩熙载识见过人，后主李煜有意重用，但又心存芥蒂甚而猜忌，"乃命闳中夜至其第，窃窥之，目识心记，图绘以上之"。韩熙载显然深谙政治的凶险，于是"放意杯酒间，竭其财，致乐伎殆百数，以自污"。以此坚拒要职。但也有解释说，李煜有意委任韩熙载以更高职位，但社会上传闻其纵情声色，致李煜有所顾虑，故派顾闳中前往韩府观察并绘图呈报。这两种说法显然不一样哦！

顾闳中所绘夜宴图以长卷形式"汇报"了韩熙载的"纵情声色"的生活，画卷分听琴（或作听乐）、欢舞（或作观舞）、休憩（或作歇息）、赏乐（或作清吹）、散宴五段。长卷中韩熙载五次出现，串联起整晚夜宴，而屏风则作为每个情节的隔断，构思实在巧妙。其中尤以第一段场面最为复杂，情景最为丰富，故略加详述：这一段描写的是韩熙载与众宾客聆听教坊司李嘉明之妹的琵琶演奏，画面中共有12人；韩熙载峨冠博带，盘坐于卧榻之上凝神而听；榻上另一位着红袍的是新科状元郎粲，其左手扶膝，右臂支床，身体微微前倾，屏息欣赏；长案两端分别是韩熙载的朋友太常博士陈致雍和紫薇郎朱铣，听得出神且若有所思；李嘉明坐于其妹一侧并扭头望向她，神情专注，舞伎王屋山则坐在李嘉明身后；

此外还有舞伎弱兰及韩熙载的门生舒雅等；左侧众人身后有一侍女在屏风后探身聆听，神情怡然。第二段描写舞伎王屋山跳六幺，舒雅在一旁打板，韩熙载击鼓助兴，郎粲则斜靠坐椅。第三段描写韩熙载入室小憩，一旁女伎尽兴说笑；第四段描写韩熙载小憩后继续欣赏乐伎吹乐，五位乐伎绮罗盛装，坐于一排，竖箫横笛，这个画面可真是太优美，太经典了，它也应该启发了当代画家陈逸飞的灵感吧。第五段描写的是曲终人散，诸宾客与韩熙载歌舞伎一一道别。

《中国绘画三千年》出此惊人之语："这是一幅叙事作品，主要描绘纵欲、逾矩，以及将原本秩序分明的社会阶层加以混杂的现象。图以室内屏风为间隔，仿佛观者正在偷窥在正常情况下无法目睹的丑闻。"顾闳中的这件画作真是出色，画面疏密有致，布局独出心裁，线条工整细腻，设色绚丽清雅，人物描写生动，性格刻画深入；华美的画面，华美的构图，华美的色彩，华美的家居，华美的服饰，又让人联想到当时华美的音乐，华美的歌舞，这一切都显示了顾闳中惊人的观察力和高超的表现力。当然也要"感谢"李煜，亏他想得出，否则中国绘画史上真会少了一件惊世骇俗的现实主义绘画的杰作。

贯休　本姓姜，字德隐，婺州兰溪（今属浙江）人，唐末避乱入蜀，被蜀主王建封禅月大师并赐紫衣，但画史仍用其法名。

《十六罗汉图》　贯休以画罗汉闻名，"十六罗汉"共16幅，即佛陀的16位弟子，其面貌多朵颐隆鼻，凹目凸颚，一派胡人特征，形象古怪，但也恰恰正是这样一种古怪的形象深得世人及画者喜爱。

《菩萨图》　又名《菩萨焚香图》，五代慈胜寺壁画，1923年国际华裔画商卢芹斋获得一批壁画残片，1949年其将这些画作公开发表，现这

些残片收藏于美国堪萨斯市纳尔逊－阿特金斯艺术博物馆。此画描绘了两个正在焚香的菩萨，画面构图精致，线条细腻，色泽明丽，菩萨形象慈眉庄严，美不胜收，艺术价值极高，享誉海内外。《中国绘画三千年》这样叙述道："这些仅存的残片和断片也足以证明当时壁画艺术在美学和技巧方面已达到很高的水平，它上承唐代壁画创作的黄金时代，下接十三、十四世纪壁画创作的新高潮。……但令人遗憾的是保留下来的壁画实在太少了。"（第89页）

胡瓌　辽或契丹人，后唐时进入中原，因长期生活于边塞，故熟悉游骑射猎的放牧图景。

《**卓歇图**》　"卓歇"即指立帐歇息，人马长途跋涉，迁徙劳顿，画作真实描写了游牧部落逐水草而居的生活方式。据说胡瓌善用狼毫敷笔，线条劲健，颇合画意。

徐熙　江宁（今江苏南京）人，一作钟陵（今江西进贤县西北）人。出身名门望族，自视高雅而不入仕，善绘花竹、禽鱼。

《**雪竹图**》　此图或置徐熙名下，抑或作佚名即无款。描绘了萧竹竿粗叶茂，在严冬覆雪中挺然而立，应当是对自己高洁人生的写照。

黄筌　字要叔，成都（今属四川）人。绘画早熟，13岁从刁光胤习画，17岁已任五代西蜀翰林待诏，在画院近50年，尤以花鸟著名。

《**写生珍禽图**》　此图上有各种飞禽、昆虫以及龟鳖，笔法细腻，形象生动，写实功力非同一般。

佚名（辽）

《**丹枫呦鹿图**》《中国美术全集》将此图放在五代处理。画面中群鹿安详、闲适，头朝向一个方向，或正警觉树林深处传来的声音；秋日的红枫层层叠叠，色彩斑斓，似花朵般绽放，煞是好看。这件画作很特别，因线条勾勒很少，不像中国传统风格，故也有人疑其是否存在外来例如进贡可能。另有一幅《秋林群鹿图》与此画风格相同。

隋唐至五代：以荆浩、董源为代表，山水画的开启及第一个高峰

背　景

　　我国古代真正的山水画肇始于隋唐。一般而言，隋代展子虔的《游春图》被视作是第一件严格意义的山水画作品，之后山水画在唐代有长足进步。按《中国美术全集》，"唐代山水画基本上有两大系统：一是以李思训、李昭道为代表，以青绿着色为主，用金线或赭墨线条勾斫匡廓的金碧山水画派，其作品色彩华丽典雅，富有装饰味；二是以吴道子、王维为代表，用水墨勾线渲染，笔势雄阔，富于变化的水墨画派"。不过我们现在能够看到的主要是李思训与李昭道的画作。李思训是唐宗室，官至右武卫大将军，李昭道乃李思训之子，官至太子中舍人。张彦远《历代名画记》记载："世上言山水者，称大李将军，小李将军。昭道虽不至将军，俗因其父呼之。"李思训留传至今的代表作有《江帆楼阁图》，李昭道留传至今的代表作有《明皇幸蜀图》。

　　五代山水画虽续唐而来，但在整个中国山水画史上有着十分重要的

地位或意义，许多画史著作或艺术史著作对其都有过积极评价。如明王世贞说："山水至大小李一变也，荆、关、董、巨又一变也。"这里的"荆"即荆浩，"关"即关仝，"董"即董源，"巨"即巨然。《中国美术全集》说："五代绘画成就最大的应属山水画"，并且"五代是山水画发展变化的一个关键"。"山水画到五代，水墨画派不断推陈出新和发展，渐渐成为五代和两宋山水画的主要流派。"李霖灿更是不吝溢美之词，其特将五代与北宋褒为"山水画的黄金时代"，其中五代为上半部分，北宋为下半部分，并称"黄金时代……是我肇始之以嘉名，指的是五代和北宋，换言之，是在10世纪到12世纪这一段时间之内。因为这两百多年时间，名家辈出，达到前所未有的光辉灿烂，称之为黄金时代，当之无愧"。(《中国美术史》第114页）

不过，尽管五代山水以"荆关董巨"并称，但本讲我们只涉及这4人中的2位：荆浩和董源，这也是本讲重点，关仝与巨然拟放在下一讲《由五代衔北宋：关仝、巨然、李成，高峰连绵》中考察。这样的安排乃是因为五代太短，许多画家实跨五代与北宋两个阶段，所以简单放在五代叙述并非合理，有关这一问题，我会在下一讲中详细阐述。荆浩是五代山水画的开创性人物，对后世影响极大，目前所见传世作品是《匡庐图》。董源是这一时期南方山水绘画的代表，同样对后世产生有深远影响，其传世代表作有《潇湘图》《夏山图》《夏景山口待渡图》等。

除此之外，五代时期还有其他一些重要山水画家，例如南唐的赵幹和卫贤，目前置于赵幹名下的作品有《江行初雪图》，置于卫贤名下的作品有《高士图》，或者也包括《闸口盘车图》。总之，山水画卷已经展开，我们由此开始可以慢慢踱步观赏。

欣赏作品

作品简介

展子虔　渤海（今山东阳信）人，一生经历北齐、北周、隋三个

朝代。

《游春图》 此图描绘了春光明媚时节人们踏青郊游的情景。画中群山绵延，丘壑重叠，危峰耸立；山脚下、河岸边、湖中扁舟上，游人三三两两，想想现在节假日"大军"出行的恐怖场面，好生惬意。画作笔法精细，线条劲力，有勾无皴，色彩厚重，属青绿风格；构图布局上下左右兼顾，却不死板；更重要的是，人物已经不再是"主角"，而是"点缀"。姑且一比，如果说顾恺之的《洛神赋图》更接近威尼斯画派，那么展子虔的《游春图》就更接近荷兰风景画。这真的为中国后来山水绘画开了个好头。

李思训 字建，唐宗室，官至右武卫大将军，故人称大李将军。大李尤善山水楼阁，多用青绿，并以金线勾斫，画面工整富丽，金碧辉煌。李氏对后世山水画影响深远，从绘画风格考虑，一般又会将其列为"北宗"鼻祖。

《江帆楼阁图》 传此画为李思训所作。全图从左上方到右下方呈对角线布局：左侧山林，树木茂密，危岩凸起；右侧湖水，空间开阔，船影星稀；真正是疏密有致，轻重兼顾，虚实对应，相得益彰，同样开中国山水之典范，且与展子虔《游春图》相比，《江帆楼阁图》构图想象力更进一层。不过《中国美术全集》竟未收入这件作品，真是令我万分惊讶！

李昭道 字希俊，李思训之子，并与父齐名，故人称小李将军，《明皇幸蜀图》沿袭了李思训青绿山水的风格。

《明皇幸蜀图》 传此画为李昭道所作。画作记录了安史之乱后唐玄

宗逃亡蜀地的情形，但请注意，不叫"亡蜀"而叫"幸蜀"哦，中国的帝王连逃亡都让他人享受"幸运"！画中山峰险峻，直插云霄，左边更有孤岩兀然斜出，既令人生畏，又令人生疑，这也不免让我联想到后世那些歪歪斜斜、侧倾欲塌的危峰，大概最早的出处就是在这里。画面里一队人马绕行山路之间，右下方穿红衣乘黑马者据说就是明皇。可再细看，小桥流水，云蒸霞蔚，实在不像艰难蜀道，倒像皇家狩猎苑囿，皇上逃难也这么诗情画意。

荆浩 字浩然，沁水（今属山西）人，唐末始避乱于太行山洪谷，因号洪谷子，通经史，善书画，尤擅山水，米芾称"云中山顶，四面峻厚"，可见气势磅礴，北宋关仝、李成、范宽三家皆深受其启迪。另荆浩有《笔法记》，亦在画论上产生影响。

《匡庐图》 此图传为荆浩名作，学者普遍认为所写正是荆浩长期隐居的太行山脉的雄奇景象，但也有人据"匡庐"之名以为是描写庐山，依我之见，或许是取"匡庐"之名绘太行之实。画面构图结合"高远""平远"二法。远处中间山峰兀然屹立，其余山峰环绕烘托，形似芙蓉初绽；中景一线飞瀑垂落，旁有危道蜿蜒通向山中屋舍；近处村落隐现，岸汀曲折；全图皴法采用小披麻，勾染相间，浓淡适宜。清人孙承泽说，看过此图，"方悟华原（范宽）、营丘（李成）、河阳（郭熙）诸家，无一不脱胎于此者"，实为"北宗"山水之"元首"。

赵幹 江宁（今江苏南京）人，南唐后主李煜时画院学生，《江行初雪图》卷首处有李煜题字"江行初雪画院学生赵幹状"可资证明。

《江行初雪图》 画卷所描绘的是江岸渔村初雪景象。天气萧冷清寒，

万物覆上白色，渔夫赤足张网，旅者瑟缩前行，极具现实主义特征。李霖灿显然深爱此作，故有充分叙述，此择一段，其说赵幹用速写的方式将"生活实况，一一写入图画中，如荡桨、张罾、夜渔、晚炊，无不尽情如实绘出，且把深秋之美、行旅之苦，初雪风霜之厉，汀渚葭苇之美，个个如实报来。蹇驴之幽默表情，亦使人忍俊不禁，作者之活泼心灵，千载犹新"（《中国美术史》第124页）。如此，这幅《江行初雪图》已然活泼泼地展现在我们面前。

董源　字叔达，钟陵（今江西进贤县西北）人，南唐中主李璟时任北苑副使，故人称"董北苑"，余无更多事迹可考。董源擅江南景色，山上多矾头，坡脚多碎石。《晋唐宋元名画鉴赏图集》说董源"笔下多写丘陵，土山戴石，与荆浩气势雄浑的北方山水形成鲜明对比"。《中国绘画三千年》更具体说"董源的画作全都是描绘宽阔平静的河流和湖泊的，画中景色酷似南京所处的长江三角洲地区的景致"。宋米芾的《画史》盛赞董源："平淡天真多，唐无此品，在毕宏上。近世神品，格高无以比也。峰峦出没，云雾显晦，不装巧趣，皆得天真。岚色郁苍，枝干劲挺，咸有生意。溪桥渔浦，洲渚掩映，一片江南也。"

在技法上，董源喜用披麻皴和点苔法（或笔点簇、点子皴）表现南地风貌，元人汤垕《画鉴》即云：董源山水特征之一便是"水墨矾头，疏林远树，平远幽深，山石作披麻皴"（转自《中国美术全集》）。后来，巨然直接继承董源画风，更后则为元明诸多画家画派皆奉之为圭臬，并被董其昌视作"南宗"代表人物，影响巨大。沈括《梦溪笔谈》有如是评价："其用笔甚草草，近视之几不类物象，远观则景物粲然。"《中国美术全集》说沈括这一分析既深刻又科学。我在想，这岂不正是西方近代

印象派的绘画特征吗？董源的代表作有《潇湘图》《夏山图》《夏景山口待渡图》等。

《潇湘图》 此图是一幅平远山水，景色恬淡，一派南地湖光山色，静谧平和。画面上半部分为山，丘峦连绵，地势错落，林木深蔚，云雾缭绕，烟雨空蒙；下半部分为水，沙渚平缓，苇丛稀疏，河汊逶迤，湖面开阔，烟水苍茫；而湖中有轻舟一二，岸边或有人捕鱼，或有人迎客，如此静中有动，生趣盎然。画作构图虚实相间，轻重兼顾，轮廓清晰，线条旖旎；笔法是近处坡脚用披麻皴，浓厚华滋，远处山石则施笔点簇，稀落空疏。全篇笔墨湿润，色彩淡雅，意境秀丽隽永，实在精美之极，堪为"南宗"山水典范。

《夏山图》 此图比起《潇湘图》，画面更加阔大，视线也更加邈远。图画名称已经点明了这是夏日季节，我们可以充分想象一下这个季节的山中色彩，由近而远：墨绿、深绿、浅绿、深灰、浅灰、浅蓝，层次丰富，变化无穷。正如此图所示：近处林木森森，蓊郁茂盛，似可闻见声声鸟语，亭台、栈桥、人物、牛羊、湖石皆清晰可见；稍远山峦隆起，岩石纹理依稀可辨，坳处云霭飘散，烟岚笼罩；再极目处，山势层层叠叠，延绵起伏，由深而浅，由浓而淡，一眼望不到尽头。整幅画卷平淡幽深，苍茫浑厚，真乃风景绝佳之作。

《夏景山口待渡图》 此图有几分类似《潇湘图》，又有几分类似《夏山图》，确切地说，其中景与《潇湘图》较类，而近景与远景则更像《夏山图》。图画近处似一尾半屿，沙碛平缓，芦苇丛生，堤上垂柳数株，石后茅屋半掩，近岸挂一张鱼罾，此处无人胜有人；屿坡上林木茂密，绿树成荫，稍远处烟树晦明，与近树对照鲜明；中景冈峦重叠，山势连绵，几处沙碛延入湖中，开阔水面上有渔艇数只，静中见动；远景山影

缥缈，碧水连天。笔法同样是披麻皴加笔点簇，淡彩渲染，尽显江南风景之神韵。

《龙宿郊民图》 或称《龙袖骄民图》《龙绣交鸣图》。一说"龙袖"者有天子脚下即皇城之意，"骄民"则谓皇城之民为天子脚下幸福之众，有学者则直言此图描绘的应是南唐首都江宁（即今南京）郊外景色。看此图写作位置，想必画家正身处一座山冈之上：近畦远眺，丘壑延绵起伏，近处草木馥郁葱茏，远处山峦若隐若现；山脚之下有一浅湾，涟漪拍岸，三两游人散布岸边；又有舟楫泛于湖上，船首有击鼓者，似龙舟竞渡；视线远移，河流蜿蜒，湖光潋滟，更远处江面开阔，水天一色。

卫贤 长安（今陕西西安）人，擅长楼观、亭台、殿宇、水磨、盘车，此类总称界画，据说卫贤能做到"折算无差"。

《闸口盘车图》 此画左下部有楷书题款"卫贤恭绘"四字，故或作卫贤名下；但因款字稚弱且有重填痕迹，所以又以为非卫贤所作，故作佚名。不过从绘画整体风格来看，该图属五代或北宋时期似应无疑。画作描绘了一个面坊，左中堂屋安置有水磨，屋内屋外一群人紧张劳作，上上下下，忙忙碌碌，将粮食运抵磨坊磨成面粉，再将面粉装袋装车运走；磨坊前有河道，河里有篷船两艘；画面下方为坡道、木桥，坡道与木桥上绘有人、牛以及太平车数辆；画面右侧是酒家，门上有"新酒"字样，门前竖彩楼，楼中悬布旌，亦书"酒"字；左上角绘一凉亭，数人正饮酒作乐，与磨坊紧张劳作场面形成鲜明对比。全图共计54人。画作让我们想到这样一些语词：作坊、酒家、商业、贸易、集市、经济、繁荣，当然还有阶层或阶级的不平等，它生动反映了五代时期真实的社会图景。

《高士图》　此画据说是描绘东汉隐士梁鸿与妻子孟光举案齐眉、相敬如宾的故事。画面分上下两部分：下半部分刻画人物，注重故事性；上半部分描绘景色，中央巨峰参天，更远处群峦交错，若隐若现。此画原为条幅，徽宗时改为卷装，图前隔水处有赵佶手书"卫贤高士图梁伯鸾"八字。需要提及的是，原本右上角好端端清朗天空处被加上了乾隆巨大"神"字和题诗，如卖狗皮膏药，帝王的自以为是于此可见一斑。

中
段

盛期：两宋，以院体画为主的时期

（960—1279 年）

中段的内容包括：

11　由五代衔北宋：高峰连绵。五代山水以"荆关董巨"并称，本讲继续考察关仝、巨然，同时进入北宋，早期最重要的山水画家有李成，此三人是本讲主角。

12　这一时期的书法：行书时代，以苏轼、黄庭坚、米芾为代表。宋代书法以北宋为最好，"苏黄米蔡"四家均云集于此，宋人书法有尚意之说，但宋代书法已缺乏唐代那种堂皇的气象和撼人的气度，宋代书法毕竟"下山"了。

13　北宋：山水画的第二个高峰。北宋山水有"李范郭米"四大家之谓，即李成、范宽、郭熙、米芾。李成前面已述，米芾将置后面。本讲主要考察范宽、燕文贵、郭熙，这可以说是继五代至北宋初年之后，中国山水画的第二个高峰，同样也是大家巨匠辈出的年代。

14　鸿篇巨制时代。中国绘画用长卷来叙述故事是一个重要传统，也可以说是一个重要特征。本讲专门考察《千里江山图》《江山秋色图》《清明上河图》这三幅长篇巨作。

15　北宋：花卉与禽鱼画卷的展开。北宋花卉与禽鱼绘画（或简称花鸟画）由五代发展而来，而由崔白开创的传统则深刻影响了宋代花鸟绘画，乃至长远影响了之后整个花鸟绘画的历史。同时我们应当看到，宋代花鸟画的兴盛其实也与哲学和知识活动中"格物""致知""穷理"等

观念有关，宋代花鸟画的兴起，既有哲学的引领，也有科学的做伴。

16　北宋人物与动物画。总的来说，与隋唐五代相比，北宋时期人物与动物画的华丽性有所削弱，但生动性则有所增强。

17　南宋：山水画的第三个高峰。与北宋山水画"李范郭米"四大家相似，南宋山水画也有"刘李马夏"四大家之说，即刘松年、李唐、马远、夏圭。其中尤以马、夏最为重要，二者构图简约，主景或置于一隅，或置于一侧，故有"马一角""夏半边"之称。

18　南宋人物与动物画。南宋人物与动物画继承了北宋的传统，但值得注意的是，前期至中期起，工细的人物画在画院中开始由盛转衰，代之而起的是简练飘逸的画风。

19　南宋花卉与禽鸟画。南宋花鸟绘画同样继承了北宋花鸟画的传统，但南宋时期大幅花鸟卷轴较少，多是圆形、方形或少量异形的小幅画作，这些小幅构图生动简约，主题突出，描绘精密，是南宋花鸟画中较富特色的部分。

20　士夫、文人画的发端：水墨与写意。文人画大抵从苏轼与米芾开始，之后有杨无咎、王庭筠、梁楷、赵孟坚、牧溪（即法常），两宋院画那种细丽规范严谨画统为之一扫，而代之以随意的笔墨和抒情的写意，自由而清新，如此一个新的时代即将到来。

由五代衔北宋：关仝、巨然、李成，高峰连绵

背 景

五代山水，北方主要有荆浩与关仝，并称"荆关"，南方主要有董源与巨然，并称"董巨"。荆浩与董源在上一讲已做考察，关仝与巨然放在本讲。这里有一问题，既然"荆关""董巨"并称，何以要将他们"拆散"？事实上，拆散"董巨"是许多美术史的做法，如王伯敏的《中国绘画史》，董源就放在五代，巨然则放在北宋。《中国美术全集》也做如是处理，董源放在第3卷《隋唐五代绘画》中，而巨然则放在第4卷《两宋绘画·上》中，这样一种安排似乎也已相沿成习。当然也有"荆关"入五代，"董巨"入北宋的。

那么，为什么会出现这样一种情况呢？这就是上一讲所说，由于五代时间过短，许多画家实际跨五代与北宋两个时期。由此表明，对这一时期的某些画家做简单的时间归类可能并不合适。其中关仝尤为特殊。作为"荆关"并称，画史一般多是将二人置于五代。但是从北宋时期人们或画史的评价看，关仝、李成、范宽通常也是相提并论的。如宋人

郭若虚《图画见闻志》就记载，北宋前中期，最流行的山水画派即是关仝、李成、范宽三家，并称这三家是"百代标程"。而"郭氏所列三家中，李成是山东人，主要活动于山东、河南地区，所描绘的是这一地区的景物。关仝是陕西人，学河南人荆浩的山水，故所表现应是关中和豫北太行山一带的风景。范宽也是陕西人，画史说他画终南山和华山一带的风景"。特别是，"这三家所描绘山东、河南、陕西等地，正是北宋政权的中心地区，是当时帝王、贵戚和达官习见的景物，这是他们的画派得以盛行的主要原因之一"（《中国美术全集》第4卷《两宋绘画·上》序言）。由以上可见，无论是宋人郭若虚的《图画见闻志》，还是今人的《中国美术全集》，关仝又都同样被当作北宋画家看待。也正因如此吧，《中国美术全集》对关仝的安置似乎就有些令人费解，或者说十分"有趣"。关仝的作品是放在《隋唐五代绘画》也即第3卷中考察，但作为该卷序言中的介绍，其实并不充分，仅有6行；对比之下，《两宋绘画·上》卷关仝因与李成、范宽并列，其介绍却用了11行，但此卷却并无关仝画作。

因此之故，我专门列本讲，将一些跨五代与北宋的画家置于其中，它既不简单隶属于五代，也不简单隶属于北宋。这样一种设置或安排的目的，是要呈现这个时期的"衔接性"，或者说是要呈现这个时期画家的"共有性"，再或者说就是要呈现这个时代绘画面貌的"复杂性"。本讲中，关仝、巨然、李成是"主角"，所考察的作品有关仝的《关山行旅图》、巨然的《秋山问道图》，以及李成的《晴峦萧寺图》等。

欣赏作品

作品简介

关全　长安（今陕西西安）人，师荆浩，工山水，注重师法造化，久而自成一家，人称"关家山水"。所绘风格被认为笔简意壮，生动再现了关陕及豫北一带自然景色的雄奇壮丽，与李成、范宽并称"三家山水"。主要作品有《关山行旅图》《山溪待渡图》。

《关山行旅图》　此图继承荆浩风格，峰峦高耸，气势雄伟。如荆浩

《匡庐图》，画作布景亦采"高""平"二远之法，与荆浩不同者，高峦不似芙蓉，而似卷云；危岩之下藏古寺，令人惊魂；山坳之间有人家，店招高悬；行旅来往，小儿嬉戏，鸡犬不宁，着实颇有生趣；一条清涧从山上流出直至谷底，中有板桥，旁有驿道；树木有枝却无干无叶，清寒之意悠然而出。又与荆浩相比，明显可见关仝墨渍生动，用笔老辣，已完全脱去唐代影响，宋人山水意境呼之欲出。

《山溪待渡图》　此图上部主峰威严高耸，山顶覆有点簇密林，硕岩兀然壁立，飞瀑悬挂崖间，千仞直下，气势雄浑撼人；主峰背后山岗身影若隐若现，虚无缥缈，景深远不可测；画面下方巨石如团，石后同样藏有古寺；近处阪坡巨大，四周林木扶疏，屋舍掩映其中；左下角流水潺潺并汇成清溪，有行旅者策驴而至，正召唤艄公。此作笔力坚挺，与《关山行旅图》相比，可感觉反复晕染，施墨浓厚，由此也平添了凝重感。我觉得此画已见范宽《溪山行旅图》的形影。

巨然　僧巨然，原姓名不可考，江宁（今江苏南京）人，主要活动期在五代末至北宋初，早年入开元寺，后得南唐后主李煜赏识，南唐降宋后随李煜至汴梁（今河南开封），居开宝寺。山水师法董源，并称"董巨"，亦专画江南烟岚景色，笔墨秀润。但"董巨"又有区别：董源主要是"平远"之作，以卷式展开；而巨然则多为"高远"之作，呈轴式布局，这与北方山水倒有几分相似。主要作品有《秋山问道图》《层岩丛树图》《万壑松风图》等。

《秋山问道图》　此图既巍峨，又秀丽，既有北方山峰的高耸，又不失南地的丘陵面貌；大小山岭相互簇拥，岩石纹理层叠错落，山岭上树木茂盛，岩石间多见矾头，山峰直接云天；一条羊肠小道蜿蜒曲折，盘

旋而上；山麓脚下溪岸乱滩芳草萋萋，南方山水的丰润华滋尽在其中。若套用西方绘画术语来对比董源与巨然二家之别，或者可以说董源更偏重客观写实或再现，而巨然则更偏重主观装饰或表现。《中国绘画三千年》说"巨然显然是按照自己对世界的看法来描绘自然景色的"大概就是这个意思，而米芾赞巨然山水布景"得天真多"或许也正是此谓，此作就有一种童趣，如西画之卢梭。

《万壑松风图》 此图与《秋山问道图》既相似，又不同。相同者，两图都是山岭簇拥，峰峦叠翠，岩石纹理错落，林间多见矾头；两画景色也如此眼熟，像极黄山莲花峰。而不同者，则是《秋山问道图》山麓构造尚显简单，此图却雄浑深邃阔大许多。就细节言，画中云雾升腾，林木茂盛，瀑布跌悬，溪水湍流，近处有楼阁，深处有庙宇，还有台榭、栈桥——杂错其间；更远处群峦相拱，峰影时现，景致愈加丰富多姿；尤其是山脉层层相连，一道山脊逶迤而上，在视觉上产生强烈的上升感；而作为观者的我们似乎不由自主也会有一种冲动，想跟随巨然的构图，从谷底开始，沿着山脊而行，一路攀援直达主峰。

《层岩丛树图》 此图与《溪山兰若图》比较近似，即画面都是水汽氤氲，其中《层岩丛树图》烟岚四起，前岗后峰在雾霭中时隐时现；《溪山兰若图》更是浓雾深锁，只浮现出峰顶。如若与《秋山问道图》和《万壑松风图》相比，这两件画作的装饰性似有所减弱，而更多了一分真实感，但这种真实感又似云遮雾罩、虚无缥缈，如仙境一般。《层岩丛树图》现保存于中国台北"故宫博物院"，《溪山兰若图》现保存于美国克利夫兰博物馆。我们这里看前者，《中国美术全集》归纳此图三个特点：意趣深远，平淡天真，笔墨秀润。

李成 字咸熙，原籍长安（今陕西西安）人，五代时避乱迁家于青州营丘（今山东乐昌），故又称李营丘。先世为唐宗室，有大志，但不得抱负，遂放意，终醉死客舍。据《宣和画谱》，李成"所画山林、薮泽、平远、险易、萦带、曲折、飞流、危栈、断桥、绝涧、水石、风雨、晦明、烟云、雪雾之状，一皆吐其胸中而写之笔下。"于是被誉为"古今第一"。李成尤善寒林，景色凄清，气象萧索；又喜枯木，枝干特作"蟹爪"（一说"鹰爪"）状，几分破败，几分狰狞，这也可以说是李成的"招牌"，以后直接影响其学生郭熙，再以后又远被元明诸多画家。主要作品有《晴峦萧寺图》《茂林远岫图》《读碑窠石图》《寒林平野图》。

《晴峦萧寺图》 此图一如荆浩、关仝的山水构图，主峰高耸，飞瀑直下；如题所示，有萧寺坐落山中，位在画幅中央，经营恰到好处；下方有楼宇临水而建，屋内高朋把酒言欢；栈道上旅者行色匆匆，一主二仆，正待过桥。《中国绘画三千年》说《晴峦萧寺图》与巨然《溪山兰若图》有许多共同之处，其实在我看也应包括《层岩丛树图》，当然这主要是指山势造型，李成笔下的山峦不像关仝那样危岩凸起，气势逼人，而是多了几分秀色，这应是吸收了南方绘画的元素。但画中遍布的"蟹爪"状枯木是李式的。总之，此图中既有北方的雄浑，又有南方的柔媚。不过《中国美术全集·两宋绘画·上》的序言坚称"《晴峦萧寺图》皴笔多而渲染少，不属于李成派系"。也因如是，此图在该卷目录中归作无款即佚名，但这或可视作一说。《中国绘画三千年》说：李成笔下的宋代帝国的形象是以北方荆浩和关仝，以及南方董源和巨然的描绘为基础的，这是对的。

此外还有一重要之点我想特别指出：李成的画作有着一种极强的纵深感，也就是对"深远"之法有极好的把握，《晴峦萧寺图》便是最佳的

例子，你看图中景色是一层层向远处即纵深推进的。何以至此，我想这是因为李成对自然景物及其关系有深入的观察和透彻的领悟，表现在山水也即风景绘画中，就是对空气透明度或通透感有深刻的认识，当然这是今天的概念和表述。按照今天的理解，空气透明度取决于包括辐射波长、大气成分和悬浮微粒在内的诸多因素。一般来说，气层薄则透明度大，气层厚则透明度小；换作距离而言，距离近则透明度大，距离远则透明度小。这也就是为什么我们看近山岩块纹理都清晰可见，而看远山则只能粗见其轮廓；就色彩来说，近处多墨绿、深绿、浅绿，远处则深灰、浅灰、浅蓝，如此便形成丰富的层次，无穷的变化。

李成自然不可能会有我们今天的解释，但他的体会一定是深入和细腻的，所以才会有《晴峦萧寺图》中如此精妙的层次感，这也包括他笔下那令人不可思议的处理：近处重要物体背后一定用亮色或浅色加以烘托，这其实与西画中界定远近物体关系的处理方式是高度相似的。须知这是距今1200年左右的画家和画作，其所内涵或体现的科学性实在匪夷所思。

《茂林远岫图》 此图苍劲厚重，有着北方山川的雄伟气象；然而与荆浩、关仝又有所不同，即呈横卷布局，如此视觉更觉阔大；图中峰峦涌起，连绵不断，主峰下有琼楼玉宇，胜似仙境；山中多瀑布、湍溪，山脚下多小桥流水人家，似南方景色；画作右面现"平远"构图，豁然开朗，平地处寺塔隐约，后面远山逶迤，又似董源意境。《中国绘画三千年》说：从李成作品的结构布局看，"显然描绘的是李成理想中的宋代帝国：画面中央的高峰代表天子，周围环绕的群峰代表臣属。画的结构布局就像庞大的中华帝国一样井然有序、清澄平远。这里玉宇澄清，没有暴力和混乱，显示出英明的统治者的力量和智慧"。此作颇典型。

《读碑窠石图》 李霖灿认为此图是李成最有名的画迹。碑侧有"王晓人物李成树石"8个小字点明分工。画面乱石横卧，枯木虬曲，老藤倒挂，古碑斑驳，意境凄恻，景象萧索；碑前一行者正骑驴辨读碑文，一旁童子侧立，四周荒无人烟，实在悲凉。我由此也联想到德国画家弗里德里希的《橡树林中的修道院》：寒冬时节，黄昏时分，光秃秃的橡树林，已经崩塌的修道院废墟，东倒西歪的墓碑，一支送葬队伍正缓缓走向大雪覆盖的冰冷墓地。凄恻悲凉气氛真是好有一比。务必注意李成"招牌"式的"蟹爪"状树木。不过目前研究更倾向于此图由后人所绘，甚至定为明代早期作品（《千年丹青》第154页）。

《寒林平野图》 此图右上角有宋徽宗题"李成寒林平野"六字，故而得名。画作取"平远"之法，即"平野"视线。隆冬萧瑟之时，孤松两株，枯木数枝，树干交错，老根盘结，呈虬曲状"蟹爪"复现。不过此图最重要的并非"蟹爪"，而是那两株孤松，它其实是一种符号，有"岁寒，然后知松柏之后凋"之意，是孤傲、清高的象征。而作为一种符号或象征，它将会在后世的画作中反复出现，或者说在后人的画作中被反复"抄袭"。

郭忠恕 字恕先，河南洛阳人，一生并不得志，终因忤上之意而杖配登州，死于道中。绘画才能超凡，尤以界画成就最大，宋代郭若虚《图画见闻志》称界画特点是"画屋木者，折算无亏"，于郭忠恕画作可见一斑，这要求对几何物体的平面与立面有深刻认识。

《雪霁江行图》 郭忠恕存世作品今已罕见，其中《雪霁江行图》可信为真迹。此图因经裁割已不完整，无款印，但有宋徽宗题"雪霁江行图郭忠恕真笔"十字。图绘雪江之上大船两只，近船又拖一小艇，人物生动，远船船尾处还有一小狗蹲踞；船体刻画细致入微，白描线条劲挺

有力，桅杆笔直，绳索沉实，两根伸向画外的长索自然下垂，弧度恰到好处，充分体现了郭忠恕绘界画的功力；画面有水无天，江面用淡墨晕罩，寥寥数笔勾出水波波纹，既简括又生动。此画现藏中国台北"故宫博物院"，又据说美国堪萨斯市纳尔逊·阿特金斯美术馆藏有摹本。

这一时期的书法：行书时代，以苏轼、黄庭坚、米芾为代表

背　景

书法发展到宋代出现了新的面貌。《中国美术全集·宋金元书法》一卷沈鹏作序用了《宋金尚意书法》这样的标题。宋代书法自然以北宋为最好，苏、黄、米、蔡"四家"均云集于此，沈鹏指出，这四家实际上也代表了整个宋代的书法。按沈鹏：蔡襄笔力疏纵，东坡浑灏流转，山谷瘦硬通神，襄阳变化纵横，但不管哪家又皆"以放笔为佳"。不过宋四家中蔡襄最早却排位居末，说明蔡书仍存力有未逮之处，这也是书史的普遍看法，故"四家"之说确有勉强。正因此，石川九杨干脆直接使用了"北宋三大家"这一新说法，理由是"书法评论不应以文献记录为准，而应直面作品"，所以其不用"四大家"。我倒想再提供一个思考角度，中国人凡事喜欢凑数，"四家"或"四大家"就是书史与画史的一个"标配"数字，如早年"五行"，所以有时"短斤缺两"也不足为怪。

不过我们以下仍按"四家"考察，蔡襄一件作品，苏轼、黄庭坚、米芾各两件作品。其中苏轼是《黄州寒食诗》《李白仙诗》，黄庭坚是《松

风阁诗》《廉颇蔺相如传》，米芾是《蜀素帖》《虹县诗》。宋代书法自然还有其他一些佳作，包括帝王，如宋徽宗的《秾芳诗帖》、宋高宗的《赐岳飞手敕文》，但因篇幅缘故，不在考察之列。

当然，讲宋代书法离不开与唐代书法的比较。张宗祥的《书学源流论》中说："宋之兴也，书皆宗唐。苏之法颜，墨过而力不逮，韵过而拙不殆，姿态过而神气不殆，然能得颜之衣钵者，东坡一人而已。且宋人之书，弊在专精尺牍而不工碑版，以米海岳所见名迹之多，临摹之深，使作真书碑版，乃如乡老登庙堂与嘉宾相周旋，手足不知所措。此可见宋人平日所尚矣。"又说："蔡君谟字在虞、颜之间，而气魄甚小，静穆端庄处，人不能及。米南宫虽名宗王，实不能望见北海。纵横跳荡，自适其适，其自评曰'臣书刷字'，真确论也。""山谷以颜、柳为师，及其终也，无所谓颜并柳之貌，而亦变之；柳书曲而纵，山谷直而放也。结体肆而不险，运笔迟速不均。""综宋诸家之书，悉皆取法于唐，而纤巧过之。此虽专工笔札不事碑版之故，要亦时代使然也。"（第55、56页）

蒋勋这样解释唐代书法与宋代书法的区别："唐代强调时代性超过个人性；宋代恰好相反，个人书风的完成超越了时代一致性的要求。""宋人尚意"，更重视意境、领悟、个性的自由，而不再受唐楷"法度"的拘束。"唐代楷书大多与政治历史息息相关，或是奉诏立碑书石，都有特殊的纪念意义。""宋代名帖更多是个人生活兴之所至的文稿诗词札记，更接近东晋文人的书翰手札，书法回归到平淡天真自在的性情流露，远离政治，也远离历史，没有伟大的野心，只是要回来做真实的自己。"（《汉字书法之美》第124、125页）

石川九杨也做了比较，宋代书法家"不仅仅是喜爱琴棋书画的文化人，而且是有着反、非、去政治思想的知识分子。与初唐作为政治文字

的齐整楷书不同，宋代的书法笔触如波涛汹涌、字形扭歪、结构倾倒、排列倾斜。这种书法是和有着复杂政治意识的文人、士大夫一起登上历史舞台的。从这个意义上来说，北宋三大家的书法，可以说是文人的书法，也是士大夫的书法"（《写给大家的中国书法史》第152页）。但我还想再补充一句，宋代书法应当说已缺乏唐代那种堂皇的气象和撼人的气度，自由也罢，尚意也罢，文人也罢，士大夫也罢，宋代书法毕竟"下山"了。此诚祝嘉在其《书学史》中所说："宋代书家，颇不乏人，然亦不过是代之雄耳，终不能与唐人争胜，况六朝以上乎？"（第257页）

欣赏作品

蔡襄（1012—1067年）

　　12-1 《脚气帖》（行草书，纸本，图111）

苏轼（1037—1101年）

　　12-2 《黄州寒食诗》，含黄庭坚《黄州寒食诗卷跋》（行书，纸本，图112）

　　12-3 《李白仙诗》（行书，蜡笺，图113）

黄庭坚（1045—1105年）

　　12-4 《松风阁诗》（行书，纸本，图114）

　　12-5 《廉颇蔺相如传》（草书，纸本，图115）

米芾（1051—1107年）

　　12-6 《蜀素帖》（行书，蜀素本，图116）

　　12-7 《虹县诗》（行书，纸本，图117）

王庭筠（1151—1202年）

12-8 《幽竹枯槎图卷题辞》(行书，纸本，图118)

作品简介

蔡襄 字君谟，仙游（今属福建）人，官职甚多，此不一一列举。蔡襄书有真、草、行、隶各体书迹，尤擅行、楷。

《脚气帖》《脚气帖》是一封信札，共58字。《中国美术全集》认为此帖"笔法精妙，秀劲婉美，为蔡襄行草书佳作"。不过，石川九杨《写给大家的中国书法史》一书说，包括蔡襄在内的他者书法很难"与苏、黄、米相提并论"。

苏轼 字子瞻，一字和仲，号东坡居士，眉州眉山（今四川眉山）人。虽曾官至礼部尚书，却一生坎坷，屡次遭贬，晚年甚至贬到岭南惠州和海南琼州。苏轼，天资过人，无论文章、诗词、书法都有极高成就。其散文为唐宋八大家之一，书法则近师颜真卿，上溯二王，终自成一格，被誉为"宋四家"之首。据说苏轼草、行、楷俱能，但以行书著称，作书随心所欲不逾矩，左旋右折，如行云流水，泉源涌地。苏轼自诩："我书意造本无法，点画信手烦推求。"黄庭坚亦赞道，苏轼以天资解书，"善书乃其天性"。

《黄州寒食诗》 亦称《黄州寒食诗帖》，或《寒食诗稿》《寒食帖》，书法史上誉为"天下行书第三"。书此帖时苏轼45或46岁，如日中天，却恰值因讽刺变法的"乌台诗案"而贬谪黄州（今湖北黄冈），人生处于低谷。然天其玉成，谪居的四年恰恰是苏轼人生最辉煌、收获最丰盛的四年，诗词《念奴娇》、散文《赤壁赋》都作于此时，也包括

《黄州寒食诗》这件书法杰作。诗言志，书传情，第一行书《兰亭序》现愉悦之情，第二行书《祭侄文稿》现悲愤之情，第三行书《黄州寒食诗》则现苦闷之情，看来有情能成就好书。《黄州寒食诗》共两首，我们看帖：首行首句"自我来黄州"至七行末句"病起须已白"（《中国美术全集》释文竟作"头已白"）为第一首；八行首句"春江欲入户"至末两行"死灰吹不起"为第二首。学者普遍认为此诗真实记录了苏轼当时跌宕起伏的心绪或心境。我想，假如当时苏轼春风得意，如李白的"五花马，千金裘"，说不定我们就见不到这件杰作了吧！可见好东西有时真的不仅需要天纵之才，还需要时运不济。

　　当然，对这样一件杰作的解读也有极大的困难，并引发了人们无穷的想象力。石川九杨说"粗看"时会觉得"均衡感很差，整体十分阴郁"，但又说最终它"给人带来的印象是悠闲从容的"。看来苏轼的跌宕起伏还真让石川九杨跟着一起上下沉浮。刘涛分析了1、2、4、6、7、8、11、15等行书写时的不同心绪。蒋勋更仔细，其认真指出了苏轼在书写"萧瑟""卧闻""花""泥""病""欲""入""空""寒""破""湿""破灶""衔纸""君""哭途穷"时的笔锋变化和不同心境，分析得头头是道，句句在理！可我转念一想也觉得蛮好笑，真要这样，还让不让苏轼写字了？不管怎么说，此帖价值毋庸置疑。石川九杨称赞它是"书中之书"，因为其综合了王羲之与颜真卿这两位巨人的特点，蒋勋则说《寒食帖》是宋人美学最好的范例。

　　故事还没完。《寒食帖》后为黄庭坚所见，因同"命"相怜，感慨良多，故推崇备至并续了一段跋文，即《黄州寒食诗卷跋》："东坡此诗似李太白，犹恐太白有未到处。此书兼颜鲁公、杨少师、李西台笔意，试使东坡复为之，未必及此。它日东坡或见此书，应笑我于无佛处称尊

也。"敬重之意倾情流出。而黄山谷这段跋文的书写也同样万分精彩，于是后人便将其装裱在苏诗之后，珠联璧合。蒋勋说得好，《寒食帖》因此不只是苏轼的名作，也是黄山谷的名作。宋代两大书家如高手过招，让人叫绝。

《李白仙诗》 苏轼还有其他一些出色书帖，包括《李白仙诗》《祭黄几道文》和《答谢民师论文》等，这里我们看《李白仙诗》。苏轼书此帖时58岁，与《寒食帖》相比，字体更加丰腴，笔力也更加老健，这完全是一种老来心境在毫尖上的自然流淌。

黄庭坚 字鲁直，号山谷道人，或曰山谷，洪州分宁（今江西修水）人。曾因批评变法扰民，与苏轼同列"元祐党人"，50岁后一直流放，终客死广西边地宜山，卒年74岁。黄庭坚善行、草，宗颜真卿、张旭、怀素、杨凝式等诸家书法。

《松风阁诗》 我们先来看黄庭坚的行书。黄庭坚行书被称道的皆为大字，如《黄州寒食诗卷跋》《牛口庄题名》，以及此作。《中国美术全集》中列举黄庭坚草书"一大堆"，却偏无此作。不过石川九杨似乎对此作情有独钟。其讲此作继承了王羲之的笔锋，但"撇、捺长得惊人"；又说此书初看感觉较颜真卿相距甚远，但其实学习了颜书笔尖垂直"杀"入纸张的正锋；又说此书"蚕头"中"有一种比颜真卿和苏轼还强烈的笔尖冲击"。（《写给大家的中国书法史》第143页）又刘涛也以此书为例，称赞黄庭坚行书"从容不迫，笔笔送到"，其尤注意"擒"与"纵"的关系，由此形成两个特点：一是结字收敛中宫，这是收敛的"擒"；二是每字总有一两个笔画极力开张，如长枪大戟一般，这是恣放的"纵"。这样营造的姿态，字势呈现辐射状。（《极简中国书法史》第134页）

《廉颇蔺相如传》　黄庭坚的草书更加出众。按刘涛的说法，宋人好草书，但只有黄庭坚在书法史上占有一席之地，并冠之以"理性"草书之名。黄庭坚自论习草三十余载，直至晚年见到张旭特别是怀素墨迹，书遂大进。后世对黄庭坚草书评价甚高，明代张纲说其"变态纵横，势若飞动，而风韵尤胜"；明代沈周说其"笔力恍惚出神入鬼，谓之草圣宜焉"。当然也有批评者，元代鲜于枢就说草书"至山谷乃大坏，不可复理"。真是仁智之见，如隔霄壤。

黄庭坚草书的重要作品有《诸上座帖》《花气诗帖》《李白忆旧游诗》《廉颇蔺相如传》等，各具特色。刘涛将之分为三类。第一类是《花气诗帖》，今草体格，行书笔意，笔画劲挺，面目清朗。据徐邦达考订，黄庭坚书此帖时43岁。第二类是《李白忆旧游诗》，笔姿瘦劲，虚实相间，曲直相交，字与字映带牵引，如"清涧长源，流而无限"。又《中国美术全集》认为此书老笔纷披，纵横转掣毕具其态，颇似怀素草法，当是黄庭坚中晚年后造诣。第三类是《廉颇蔺相如传》，笔画圆劲凝练，有意顿挫争折和结字变化，刘涛认为这是黄庭坚的精心之作。《中国美术全集》也说此书纵横穿插，活泼洒荡，笔势飘逸，转折流畅，是黄庭坚"入古出新"的草书代表作。其实以上四帖皆好。

米芾　字元章，祖居太原，后迁襄阳，号襄阳漫士，又襄阳有鹿门山，故号鹿门居士，晚年居润州（今江苏镇江），亦称吴人，世称米南宫，又有"米颠"雅号。米芾不像苏轼和黄庭坚，其一生置于党争之外，专心书画。宋画史上米芾父子的"米家山水"占有一席之地，但米芾更善书法，并以行书成就最高。米芾自己说其是按照颜真卿、柳公权、欧阳询、褚遂良、段季展、王羲之这一顺序进阶书法。刘涛对这一顺序的

内在原因做了分析：米芾七八岁开始学书，唐楷打底，最初习颜真卿；但慢慢觉得颜真卿不宜写简札，便转而学柳体的紧结；后知柳体紧结出自欧体，遂又学欧；时间久了又觉得欧体刻板，于是又转学褚字；继而再学晚唐书家段季展的刷掠之法；最终受苏轼指点，改弦更张专学晋人。

蒋勋说"宋人尚意"的精神在米芾书法中有更自我的表现，如果说苏轼、黄山谷都还坚持文人的书风，那么米芾则更像艺术家。并说，唐有张旭之"颠"，宋则有米芾之"颠"，二"颠"相互呼应，之后又影响到明清之际的徐渭、傅山，这都可以看作是一种表现主义的书法艺术。而在这样一种表现主义的书法中，我们可以体会到不羁、洒脱，以及更深处的叛逆性格，就米芾来说，这种叛逆性格也可以从其对颜真卿的否定性评价中清晰看出。

《蜀素帖》 此帖有米芾诗六首，小字行书，计556字，写于绫上，因恐饱墨浸染，故多用渴笔，笔法清健，运笔潇洒，有献之笔意，《中国美术全集》称此为米芾经意之作，就像董其昌跋此帖所言，"如狮子捉象，以全力赴之"。石川九杨说，米芾仰慕王羲之，在他的《蜀素帖》里就能发现王羲之的风格；不过仅一页之隔，石川九杨又说北宋三大家书法的一个共同特点，就是看不出王羲之的痕迹。不知哪一句是醉语。陈振濂的评语颇耐人寻味："那是一种完全沉浸入内，只恨使不出浑身解数的心态"；"如此想来，他想通过此帖表明自己书足名后世，似乎又很顺理成章了"；但"这样的作品也就看不出他的颠狂所在，草率的涂抹自然消声匿迹，而随机而出的神来之笔也隐避不现，于是我们也就看不到一个神采飞扬、狂放不羁的米芾了。想成名传世者就得付出这样的代价，纵然是高手如米芾也不能例外，不过我想：我好像还是宁愿看到一个狡黠颠狂、步履踉跄的米芾……"[《品位经典——陈振濂谈中国书法

史（中唐—元）》，第77页〕这大概就是沈鹏说的，宋代书法"以放笔为佳"，以此推之，不放则欠佳。米芾类似的小字行书还有《苕溪诗帖》。

《虹县诗》　米芾还有大字行书，代表作有《虹县诗》和《吴江舟中诗卷》，两帖风格相似。据说宋徽宗曾问米芾当代书家如何，米芾放言说，蔡京不得笔，蔡襄勒笔，黄庭坚描字，苏轼画字，自己则是"刷字"！米芾用一个"刷"字概括自己的书风，真可谓酣畅淋漓！那种目空一切的口气也真是了得。刘涛为此说道："米芾的用笔技巧在时流之上，他有足够的自信傲视群贤。"那且问何谓"刷字"？书家曰：刷者，迅疾也，风驰电掣也，迅雷不及掩耳也！总而言之，就是一个"快"字！而观《虹县诗》《吴江舟中诗卷》两书，刷笔确乎明显，如利刃削泥，白驹过隙！当然，这"快"之中又蕴含着力量，有如狂风骤雨，雷霆万钧。难怪黄庭坚称赞米芾"如快剑斫阵，强弩射千里，所当穿彻，书家笔势，亦穷于此"（《跋米元章书》）。又宋高宗称赞米芾"沉着痛快，如乘骏马，进退裕如，不烦鞭勒，无不当人意"（《翰墨志》）。例如这件《虹县诗》，一看便知"刷掠果决"，真是飞扬跋扈。

王庭筠　字子端，号黄华山主，熊岳（今辽宁盖平）人，一说河东（今山西永济）人，史传为米芾甥，金代书法的杰出代表。其书法米芾，又兼有晋人风韵，笔致俊逸，神气超迈。元鲜于枢认为，米芾之后学米而能得神韵者唯王庭筠一人。

《幽竹枯槎图卷题辞》　最后我们再来看一件金代王庭筠的作品。此书为王庭筠为自己画作《幽竹枯槎图》所写大字行书题识："黄华山真隐，一行涉世，便觉俗状可憎，时拈秃笔作幽竹枯槎，以自料理耳。"画作同样出色，我们将在后面考察。

北宋：山水画的第二个高峰，以范宽、燕文贵、郭熙为中心

背　景

毫无疑问，宋代最伟大的艺术成就不在书法，而在绘画。潘天寿说："有宋一代之特色，原为文艺而非武功，绘画亦为当时各君主所爱好与尊崇，备极奖励。"按《中国美术全集》，北宋绘画发展可分为四个阶段。

第一阶段是太祖、太宗时期（960—997年），立国之初，主要是继承、融合五代中原、西蜀、南唐绘画传统，创立画院，画家有李成、郭忠恕、黄居寀等。

第二阶段是真宗至英宗时期（998—1067年），这时经济富足，文化繁荣，涌现出燕文贵、范宽、武宗元、赵昌、易元吉等杰出画家，卓然自立，新意竞出，汇成北宋绘画一代新风。

第三阶段是神宗、哲宗时期（1068—1100年），该时期崇尚工笔形似的画院风格有所式微，而起于民间的自然野逸趣味受到喜爱，并进入画院成为主流，这包括郭熙的山水和崔白的花鸟，与此同时文人则提倡"士夫画"，反对酷肖，主张抒怀，我想这应当包括米芾之流。

第四阶段是徽宗时期（1101—1125年），徽宗倡导绘画，建立画学，风格又重回画院工笔传统，涌现出一大批卓越的写实画家。

尤其是山水画，如潘天寿所言："吾国山水画，至宋实为一多方发展之时期；派别之分演既多，作家亦彬彬辈出。"其中北宋山水有"李范郭米"四大家之谓，即李成、范宽、郭熙、米芾。李成已在前面第11讲"由五代衔北宋"中考察过，米芾作为文人山水将在后面专门考察。

《中国绘画三千年》中将北宋山水分成两个时期：早期和中晚期，早期有李成、范宽、燕文贵、郭忠恕，中晚期有许道宁、郭熙、王希孟、王诜、乔仲常等，当然还应包括杰出界画家张择端。不过中肯地说，《中国绘画三千年》中《五代至宋代》这一章内容的叙述逻辑颇觉混乱。当然，要清晰勾勒北宋时期山水画脉络确非易事。《中国美术全集》中将这一时期分作四个画派。第一个是关仝画派；第二个是李成画派，包括李成，及前中期的许道宁，中后期的郭熙与王诜；第三个是范宽画派，范宽早年学李成，最终自成一格；第四个是以巨然为代表的董巨画派。无疑，这种按画派划分的方法能够清晰展现绘画风格的归属，不过它也可能带来其他问题，就是编年，也即是各画家"出场"或"登台"的先后顺序。

所以我在这里还是想删繁就简，就以画家"出场"或"登台"的时间顺序为基本线索，因一些画家生卒年不详，所以我取画史最一般的"共识"。对照《中国美术全集》安排，除去关仝和李成，其余画家便是本讲的对象或任务。具体来说，本讲共涉及9位画家，这既包括范宽、燕文贵、许道宁、郭熙这些巨匠的画作，也包括王诜、赵令穰、梁师闵、乔仲常，以及金代李山这些杰出画家的画作。而另一些巨幅山水，包括佚名作者的《江山秋色图》、王希孟的《千里江山图》，以及张择端的界

画《清明上河图》，我打算单独辟出一讲，即在下一讲《鸿篇巨制时代》中做专门考察。

值得一提的是，李泽厚在叙述北宋山水画时用了"无我之境"这一标题，指出："他们客观地整体地把握和描绘自然，表现出一种并无确定观念、含义和情感，从而具有多义性的无我之境。"而这其实正是与范宽"师古人不如师造化"的领悟相吻合的，也是与郭熙"山水有可行者，有可望者，有可游者，有可居者"的理论相吻合的。

欣赏作品

范宽（生卒年不详，或说950—1032年）

　　13-1　《溪山行旅图》(轴，绢本，图119)

　　13-2　《雪景寒林图》(轴，绢本，图120)

　　13-3　《雪山萧寺图》(轴，绢本，图121)

燕文贵（生卒年不详，或说967—1044年）

　　13-4　《溪山楼观图》(轴，绢本，图122)

　　13-5　《江山楼观图》(卷，纸本，图123)

许道宁（约970—约1052年）

　　13-6　《渔父图》(卷，绢本，图124)

郭熙（生卒年不详，一说约1023—1085年，或约1020—1109年）

　　13-7　《早春图》(轴，绢本，图125)

　　13-8　《幽谷图》(轴，绢本，图126)

　　13-9　《树色平远图》(卷，绢本，图127)

　　13-10　《窠石平远图》(轴，绢本，图128)

王诜（约1048—约1104年）

赵令穰（生卒年不详）

梁师闵（生卒年不详，主要活动在北宋后期）

乔仲常（生卒年不详）

李山（生卒年不详）

作品简介

　　范宽　名中正，字仲立，华原（今陕西耀县）人，传相貌魁梧，性情疏放，宽厚大度，风度超绝，故世人喜称其范宽，而范宽也不以为忤并干脆用此名题画。范宽初师李成，后定居终南山与太华山中，常独自深入山林，经旬不归，终悟"山川造化之机"，"师古人不如师造化"，并自成一格，与关仝、李成鼎立而三，或誉为宋画第一。宋代刘道醇《圣朝名画评》说范宽"学李成笔，虽得精妙，尚出其下，遂对景造意，不取繁饰，写山真骨，自成一家，故其刚古之势，不犯前辈，由是与李成并行"。因常年居终南山与太华山，故所画即关中一带壮丽山川，尤善雪景，宋人赵希鹄曾评论说："范宽山水浑厚，有河、朔气象，瑞雪满山，

动有千里之远，寒林孤秀，挺然自立，物态严凝，俨然三冬在目。"范宽作品各种文献著录有236件，去重复者约117件，《宣和画谱》著录北宋宫廷藏品58件，目前国内外流传为范宽作品有25件，包括摹本及伪作。可靠的范宽本人及范宽画派的作品主要有《溪山行旅图》《雪景寒林图》《雪山萧寺图》等。

《溪山行旅图》 此作纵206厘米，巨帧高轴，大图阔幅，力量雄沉，气势逼人，意象非凡，范宽即因此作名满天下，它也是中国台北"故宫博物院"的镇院之宝。不妨先设想一下看画或观景环境，假定我们就身处这件画作的自然景色之中，说不定当年范宽在山中结茅而居，推门出去就是此景。

画面布局上、中、下三段，远、中、近三景，均界定清晰，构思巧妙：主图上段远景为一巨硕天嶂当面而立，也可以说扑面而来，体量之大，产生无法形容的视觉冲击力，慑人魂魄；其山峦接顶，屏障天汉，峰头灌树密布，草木丰茸；山岩刻削，山体黝深，范宽用"雨点皴"（又称"斧凿痕"或"芝麻点"）统领巨嶂全局，笔墨浑滋厚重；画幅右侧幽谷中一线飞瀑直落千仞，轰然有声，雾岚弥漫山脚；由此遂形成中段，笔墨疏淡处水汽氤氲，观画心境随之豁然松弛，上段浑厚凝重山势所造成的压迫感得以舒缓平复，同时，大块留白又恰好映衬中景，顺势折入下段；中景左右各有危石兀立，其间由瀑布而形成的涧水漫过乱石，湍急而下；右边坡石上老枝挺拔，林木茂盛，树梢处露出寺院屋宇，无人似有人；右下角一对骡马商队走出树林，进入画面，铃铛叮咚，赋宁静以生机；商道一侧，涧水汇成溪流，向画面左侧流淌溢出，同时，商道与溪流又作为中景与近景的分割线；近景有巨石坐镇，就在范宽作画处的眼皮底下。米芾说范宽绘画"山顶好作密林，自此趋枯老；水际作突

兀大石，自此趋劲硬"。此画是也。

专家倾向于此图为范宽晚年之作。我还想说的是，此图远眺山岗，斧劈皴痕清晰可见，同时又如此厚重、黝深，具有明显的"立体"感，绝非"二维"绘画所限；在我看来，这恰与李成作画一致，即具有极强的纵深感，整个景色与观者之间的距离真实可知，不像后来许多元明时期"山水"，根本没有距离即纵深感，只不过是一纸"平面"。

李霖灿深爱此作，赞许有加。他说此画"通幅所要表现的是一种山川凝重、森然逼人的阳刚之美，真有高山仰止心向往之的无限景仰"，并说范宽深入山林经旬不归的创作生活是"中国山水画的坦坦正道"。的确，想想后来那么多"山水"，不是临摹绍续古人，就是闭门孤诣自造，哪里可能还有"真景"，哪里可能还有撼动观者心灵的"自然力量"。当然，李老先生深爱此作也还另有原因，即其于图上发现"范宽"二字签名，"就在这幅巨迹的右下角，一行行旅之后，不仅董其昌氏没有看到，许多常看画的朋友也不知道，众多著录之中，在此之前也从没有记载过"。为此，李霖灿先生"时和朋友们戏言：世事何足道，能与范宽有此一段文墨因缘，庶几不负平生"！可想其当年发现这一惊人秘密之时，一定是欣喜若狂，手舞足蹈，难怪得意之情溢于言表。

《雪景寒林图》《中国美术全集》对此图意象或意境有精彩描述："群峰屏立，山势高耸，深谷寒柯间，萧寺掩映；古木结林，板桥寒泉，流水从远方萦回而下。真实生动地表现出秦陇山川雪后的磅礴气势。"又作画技法："披览此图，峰峦雄厚，章法布局，气势雄强。笔墨浓厚润泽，皴擦多于渲染，层次分明而浑然一体，细密的雨点皴与苍劲挺拔的粗笔勾勒，表现出山石和枯木锐枝的质感。"李霖灿对此作同样赞不绝口："天地一色，墨点飞舞之中却成功地把白雪的明亮度表达得很充沛，尤其是

在岩壑中的楼阁琳宇之上，真'留白'的朗朗照人。前面一排带雪寒林还有一种扑朔迷离之美，使人有雪花中睁眼不开不分远近的真实感受。"（《中国美术史》第132页）而我观此作，还喜其中的装饰之美，真实之中平添了几分工意造作，却又不逾自然。

《雪山萧寺图》 此图天色阴霾，用以衬托皑皑雪景，一派肃穆寂静；画中山峰重叠拱卫，错落有致，雄踞处刀削壁立；近前枯枝簇簇，虽不似李成蟹爪般张扬，亦伸展恣意，造型自如；山头密林戴帽，典型的范宽式样；岩石体积硕大，棱角分明。汤垕《画鉴》说："董源得山之神气，李成得山之体貌，范宽得山之骨法。"此画最得体现，王伯敏亦认为此图无论勾山描树，都显露范宽的风骨神韵。清人王铎题此图为范宽之作，但目前画史研究更倾向于为范宽画派作品。李霖灿也认为此画作笔墨较为晚近，难与《雪景寒林图》相比。我读此作有一种强烈的装饰感，与范宽《溪山行旅图》写实风格迥异，但同样被打动，好喜欢，并且我觉得这种具有装饰感的雪景图对以后影响深远，例如黄公望的《九峰雪霁图》。

燕文贵 吴兴（今浙江湖州）人，后到东京（今河南开封），进入皇家翰林画院并升至待诏。善山水，因久居南北两地，故画作既有南方的秀雅，又有北方的雄浑。画风在当时被称作"燕家景致"，有"无人能及者"之誉。主要作品有《溪山楼观图》《江山楼观图》。此外另有两幅图旧题为燕文贵所作，但现在更倾向于佚名无款。一是《溪山图》，现收藏于上海博物馆；一是《夏山图卷》，现收藏于美国大都会艺术博物馆。两件画作与燕文贵画风都有相似之处，其中前者似更接近，故至少可确定为燕文贵画派的作品。不过也正因风格包括构图过于相近，故本

书不再——考察。

《溪山楼观图》 此图采"高""深"二远之法，层峦重叠；山间殿宇阆深，林木茂盛，飞瀑直泻，又有一羊肠小道曲折逶迤，盘旋而上；画面右下方水面开阔，颇似南方景象；草屋内、栈道中、板桥上皆有人物活动，充满生趣；山石纹理褶皱隐约有荆浩《匡庐图》的影子，而山头幽深厚重感则接近于范宽《溪山行旅图》。画上署有"翰林待诏燕文贵笔"字款，当是燕文贵贡奉画院时之作。

《江山楼观图》 此图被认为是燕文贵晚年的山水画作。画卷自右向左展开，前半部山水相接，江面开阔，碧水连天，浩瀚苍茫；后半部山峦相叠，高低错落，主次分明，有楼观殿阁藏于深山处，山下屋舍四处散落。意境一如李成《茂林远岫图》，天朝上下各居其所，等级森严，秩序井然。画作用笔工整，刻画精微，山石纹理同样可见荆浩影响。

许道宁 长安（今陕西西安）人，一作河间（今属河北）人。擅山水，师李成，时有"李成谢世范宽死，唯有长安许道宁"之说，可见其影响之大。

《渔父图》 或作《秋江渔艇图》。本图描绘了晚秋时节高山宽谷的壮美景色：山峦叠落，野水苍茫；峻拔的群峰如削利刃，直插天际；两峰之间平远幽深，山坳湿地光影斑驳；山前湖面开阔，渔夫正张网捕鱼，长堤上有旅者戴笠骑马而行，一派天下清平景象。读此作我也每每想起唐代诗人钱起的诗句"江上数峰青"，真是境界辽阔，意蕴深远。《中国绘画三千年》五代与两宋部分由耶鲁大学艺术史系中国艺术史专家班宗华（Richard Barnhart）所撰，欧美学者有时候见解与表达果然颇具特色，其在解释这幅绘画时做如下表述："画面的中心是身披蓑衣的渔夫，他极

力想在这遥远的仙境中寻找一点平静和安宁。但不幸的是，他的努力是徒劳的：这个遥远的小天地也到处充斥着叫卖的小贩、游人、卖食品的摊贩以及嘶鸣的驴。"好吧，在班宗华的解释下，一幅好端端的静谧的山水图变成了嘈杂的市井图，渔夫图变成了叫卖图。

郭熙 字淳夫，河阳温县（今属河南）人。出身布衣，善绘事，初无师承，后法李成，技艺大进，得受神宗赏识，先授御画院艺学，后升为待诏。画作"受眷被知，评在天下第一"，作画"不知其数"，故而"名动公卿"。画法虽宗李成，但亦有取法董源、范宽处。又郭熙有《林泉高致》一著深刻总结和阐述山水画论，其中特别说道："世之笃论，谓山水有可行者，有可望者，有可游者，有可居者……但可行可望，不如可居可游。"所以《中国绘画三千年》中评价郭熙是一位有思想的绘画大师。以下四件作品中前两幅有明显的院体画性质，而后两幅有较多的士夫画特征，这从一个侧面反映了郭熙绘画风格的复杂性。

《早春图》 此图署有款识："早春，壬子年郭熙画"，并有郭熙钤印。画作"高远""平远""深远"三法具备。画作描绘了早春时节的山景：冬去春来，新枝初发，万物复苏，生机盎然。《中国绘画三千年》认为这同样是一幅井然有序的帝国山水图景，极符合皇帝口味。我们不妨与李成《茂林远岫图》做个比较。图画开境辽阔：中央取"高远"之法，山峦嵯峨，奇峰削壁，直插霄汉之外，这是帝王象征，神明所在；主峰下有琼楼玉宇，云烟空蒙，瀑布飞溅，湍流成溪，汀岸旖旎；山脚下人们生活怡然自得，篷舟靠泊，渔妇抱婴，樵夫肩担，栈道上旅客或行色匆匆，或倚栏小憩；如此上下秩序分明，一派雍容和睦。画作左侧又现"平远"与"深远"景色，豁然开朗似董源意境，世间清明，天下太平。

同时我们又看到，李成的"蟹爪"也同样伸展到郭熙这里。不过，我们也可以看到郭熙与李成的不同：总体而言，李成仍是偏写实的，但郭熙已经有了更多的浪漫，山势扭曲，巨石如团，这又似有关仝的身影。

《幽谷图》 此图是写雪后幽谷深涧的雄奇景象。在竖长的画面中，郭熙采用了类似于巨然《万壑松风图》的构图方式：寒冬山景由近处展开，先是深涧幽谷，泉水在石缝处汩汩流出，老木枯枝攀于悬崖；然后观者视线随山脊峁梁逐渐向远处延展，峁梁之上树丛簇簇，生机片片，最终逶迤向上直至山巅。重要之处还在于，郭熙此图山巅作平冈大岭，侧壁千仞，比较李成的《晴峦萧寺图》，或许郭熙曾在这里受到启发；当然不仅于此，若再对比后来的《江山秋色图》，我们又会发现《江山秋色图》中远景平冈大岭的画法与郭熙这幅《幽谷图》中远景平冈大岭的画法简直如出一辙，如此我们实际看到了北宋山水前后启发的生动线索。

《树色平远图》 这是一幅典型的"平远"之作，视野开阔。画卷分前景与远景两部分，通过一条颇具象征意义的小河与扁舟加以界定；前景平地坡石，几株古树虬曲伸张，枯藤缠绕，垂蔓点水，近树处有土冈一座，冈阜上筑有凉亭，通向凉亭的道上有拄杖老者、携琴仆役；隔河有低阜、野水、坡陀、老树，水上野凫飞翔，更远处山峦隐没，忽明忽灭。画作构景概括，笔法简洁，颇有士夫风格。败兴者即是当面正中顶上巨大朱红的乾隆"狗皮膏药"。

《窠石平远图》 此图同样是"平远"构图，描绘北方深秋清旷景色。近处河道干涸，沙丘绵延，滩坡上乱石裸露，上有三两簇树丛，前头老木枯干虬蟠，后面小树枝叶青葱；远处高山兀立，夕照之下，晚霭之中，显得既邈远又雄伟；整幅画作用笔无多，但空寂、苍凉、寥落气氛尽现，有种睹物伤情的感受。此作无论名称、景物、意境都明显有李成《读碑

窠石图》的身影，并且李成的"蟹爪"状树木同样在这里"复活"。

王诜 字晋卿，祖籍太原，迁居东京（今河南开封），宋开国功臣王全斌之后，自幼在宫中长大，娶英宗女，实为皇室一员，王安石变法时曾被远谪。画作可见李成影响，着色师李思训。

《烟江叠嶂图》 画卷从右侧缓缓展开，差不多有一半画面什么也看不到，唯有两叶小艇若隐若现，远水平沙，江天一色，一切尽在烟波浩渺中；直到接近画卷下半段，一座巍峨岛屿才浮现出来，层岩高耸，瀑布垂悬，枝繁叶茂间红绿相映，山坳滩坡处烟岚四起，好一个蓬莱仙境。《中国绘画三千年》中认为这就是远离皇权的最理想之处，并说此图是山水画最完美的代表。卷前隔水上有宋徽宗赵佶瘦金体字题签"王诜烟江叠嶂图"，并钤有双龙朱文玺印。乾隆也不甘寂寞，再次在卷首天高云淡处贴了他的"狗皮膏药"。

《渔村小雪图》 这是王诜另一幅杰作，写快雪时晴景致。画卷取"平远"之法，银装素裹，天色暗淡，雪峰高耸，景色萧疏；但渔艇出没，鱼罾高悬，骚客对酌，文人雅集，于寂寥处又现勃勃生气，其乐融融。《中国绘画三千年》认为此图绘于王诜贬谪期间，这使他有机会走出京城去领略壮丽河山，并认为这与苏轼、黄庭坚贬谪期间创作出不朽书作是相同的，还说这幅画作与19世纪德国弗里德里希的浪漫主义风景画很相似，弗里德里希画作在网上很容易搜到，不妨比较。此图同样有宋徽宗题签和乾隆的"狗皮膏药"。

赵令穰 字大年，东京（今河南开封）人，宋宗室。

《湖庄清夏图》 展开近2米长图卷，画作主题——湖庄荷塘即刻映

入眼帘，水面开阔，河岸逶迤；右面较密，左面较疏，布局轻重有致，曲线旖旎动人；近处几株树木，稀松散落，远处树木则在薄雾笼罩之中，时隐时现，如此又虚实照应；林间有几间茅屋，寥寥数笔，不似院画家那般刻意，随便之极；整幅画作笔法秀润，构图自然，视觉淡雅，意象深远，望着这宁静的画面，清夏凉意随微风徐徐而来。我真的好喜欢赵令穰的这件作品。

梁师闵　字循德，东京（今河南开封）人，出身贵胄。

《芦汀密雪图》　梁师闵的这件画作我也好喜欢。《中国美术全集》中对这件画作的描述细微精到，直接摘录于下："画卷作雪中湖景，能于凛冽中表现出温暖的情感。湖塘汀渚造型静穆，晕染也很温厚。近处画倩枝筱竹，落笔特别轻柔，发条枝干婀娜多姿。远处寒芦霜蓼，雪霰霏微，景致清澹秀雅，用笔铺摇闲绵。渚头的卧雁，湖中的鸳鸯，相偕相随，造意备极生动。"其实把《芦汀密雪图》与《湖庄清夏图》放在一起看，一夏一冬，真是绝配。

乔仲常　河中（今山西永济）人，所传作品就是此图。

《赤壁图》　或作《后赤壁赋图》。画卷5米多长，分段描绘苏轼《后赤壁赋》文句，文句于所绘故事情节处。第一段绘"是岁十月之望，步自雪堂，将归于临皋"至"顾安所得酒乎"。第二段绘"归而谋诸妇。妇曰：'我有斗酒，藏之久矣，以待子不时之需。'于是携酒与鱼"。第三段绘"复游于赤壁之下"至"曾日月之几何，而江山不可复识矣"。第四段绘"予乃摄衣而上，履巉岩，披蒙茸，踞虎豹，登虬龙"至"予亦悄然而悲，肃然而恐，凛乎其不可留也"。需要说明的是，"予乃摄衣而上，

履巉岩，披蒙茸，踞虎豹，登虬龙"一句又分作三小段。第五段绘"反而登舟，放乎中流，听其所止而休焉。时夜将半，四顾寂寥。适有孤鹤，横江东来。翅如车轮，玄裳缟衣，戛然长鸣，掠予舟而西也"。画面上一鹤正迎舟而来。第六段绘"须臾客去，予亦就睡，梦二道士"至"道士顾笑"和"予亦惊寤。开户视之，不见其处"，亦分作两小段。作画笔法简率野逸，可见北宋末士夫画之面貌。

李 山　金代画家，画史无载，此卷上有"平阳李山"款书及"平阳"印章，平阳即今山西临汾。

《风雪杉松图》　画作中间是一片松林，在呼啸寒风中傲然屹立；树林边有一院落，另一侧有溪水自山上潺潺流下；远景雪峰陡峭，直上直下；天色晦暗，用淡墨染成。图画生动表现了北方严冬季节的寂寥气氛。图后有王庭筠父子的诗跋。

鸿篇巨制时代：《千里江山图》《江山秋色图》
与《清明上河图》

背　景

　　中国绘画用长卷来叙述故事是一个重要传统，也可以说是一个重要特征。这里正好借着对北宋鸿篇巨制画作的考察，对过往的长卷的历史做一番梳理。这样一种传统最早在东晋时期就已经逐渐形成了，顾恺之的《列女仁智图》长417.8厘米，《女史箴图》长348厘米，《洛神赋图》长近573厘米。之后从南北朝到隋唐主要有：梁萧绎《职贡图》长198厘米，阎立本《历代帝王图》长531厘米，吴道子《送子天王图》长338厘米，周昉的《簪花仕女图》长180厘米，《挥扇仕女图》长近205厘米，韦偃《牧放图》长近430厘米。从五代到北宋，绘画更是进入到一个鸿篇巨制的时代，我们看到长卷几乎已经成为"常态"，如顾闳中《韩熙载夜宴图》长335厘米；胡瓌《卓歇图》长256厘米；赵幹《江行初雪图》长376厘米；董源的《夏山图》长近312厘米，《夏景山口待渡图》长320厘米；许道宁《渔父图》长209厘米；王诜《渔村小雪图》长近220厘米；赵佶《柳

鸦芦雁图》长223厘米；乔仲常的《后赤壁赋图》长560厘米。并且不仅横卷普遍偏长，而且立轴也越来越高。如巨然的《溪山兰若图》高185厘米，《万壑松风图》高近201厘米；范宽更喜欢用巨轴，其《雪山萧寺图》高182厘米，《雪景寒林图》高193厘米，《溪山行旅图》则高达206厘米。记得2003年第一次去卢浮宫，看到大卫（亦作达维德）的《拿破仑的加冕》，着实为它史诗般的画面所震撼，6米多高，近10米长的画幅，宏伟得简直让人窒息。

其实在我们这里同样有史诗般的画卷，并且在这些史诗般的画卷中，郭熙《林泉高致》所阐述的"可行、可望、可游、可居"这一山水理想得到了极大的实现。正因此，我觉得有必要以北宋的山水画作为例，在"鸿篇巨制"这个标题下，对中国绘画的上述传统与特征做一个专门考察。我选取了三件画作作为代表，分别是：佚名《江山秋色图》，卷长323厘米；张择端的《清明上河图》，卷长近529厘米；王希孟的《千里江山图》，卷长达1191厘米。

欣赏作品

王希孟（1096—？ 年）

　　14-1 《千里江山图》（卷，绢本，图135）

佚名

　　14-2 《江山秋色图》（卷，绢本，图136）

张择端（生卒年不详）

　　14-3 《清明上河图》（卷，绢本，图137）

作品简介

王希孟　画史无传，但《千里江山图》卷后隔水黄绫上有蔡京题跋："政和三年(1113年)闰四月八日赐，希孟年十八岁，昔在画学为生徒，召入禁中文书库，数以画献，未甚工。上知其性可教，遂诲谕之，亲授其法。不逾半岁，乃以此图进。上嘉之，因以赐臣京，谓天下事在作之而已。"据此可知王希孟是画学生徒，因得徽宗亲授，故画技日进，终有此作。比较一下：米开朗琪罗受法国枢机主教委托为圣彼得大教堂附属墓葬礼拜堂雕刻《圣母怜子》时年仅24岁，贝尼尼受红衣主教博尔盖塞委托雕《冥王普拉东劫夺女神帕耳塞弗涅》时也年仅24岁，而王希孟作此图时更是只有18岁，真如此，则年少出英雄又添一例。

《千里江山图》　这是一幅大青绿山水的长篇巨制，以石青石绿为主调，色彩富丽，意在描绘雄伟秀丽的千里江山，深远、高远、平远构图三法交替使用，景象壮阔，气势磅礴。整幅画作通常分为六段。

起首为第一段：画面近处有崇山峻岭，冈阜间苍松叠翠，沙汀上屋舍错落；放眼处，大江东流，远山迤逦，辽阔无涯。

隔江相望即是第二段：山峦层现，林木茂盛，瀑布跌落，栈道逶迤，更远处危峰隐约，山海相接；此段两侧皆有长长的缓坡岸滩，与他处地形明显不同，其中后段有亭榭楼阁，画舫渔舟，一桥飞架，宛如长虹。

由此也顺势折入第三段：此段3米有余，内容丰富，构图多变，仅一段已足堪一幅完整画作；前段群山环抱，中央处高峰耸立，峰峦间林木蓊郁，烟岚四起；下半段逐渐平缓，近处有大片沙洲延伸而出，堤柳成行，阡陌纵横，村落星散，港湾内渔舟靠泊；远山逶迤，最后部分作岛屿之状。

第四段开头近景礁石兀立，远景平沙横卧，随后群山呈围绕聚拢烘托之势，中央处主峰雄奇威严，直接天汉，象征天子与天庭，君尊臣卑立意明显；主峰右侧下面隐约可见琼楼玉宇，恰似仙境，与李成《茂林远岫图》、燕文贵《江山楼观图》置景如出一辙；左侧下方一座水坝横跨山溪，上置磨房，此为庶民生活真实写照。紧接着于两山相间处有江水分流，劈开峡谷。

由此进入第五段：山势趋缓，江水澄澈，土坡上绿树成荫，萧竹摇曳，沙渚村舍稀落，高士亭阁观景，渔夫水面撒网，一片秀媚的江南风光；极目处山峦迤逦，小岛四面环水，景色平远坦荡。

最后第六段：远方江水浩瀚，邈远壮阔；近处平缓沙碛长长伸向江中，与对面人家隔水相望，沙碛之上疏林片片；之后山势由低渐高，丘陵复现，孤峰陡起，由此与画卷起首形成前后呼应。

纵览全卷，雄伟壮阔与秀丽柔美景色相互交替，恢宏气势一气呵成。毫无疑问，画作深层的语境是：青山绿水间人们生活自在，悠闲自得，恰如李成《茂林远岫图》、燕文贵《江山楼观图》、郭熙《早春图》、王诜《渔村小雪图》，一派大宋江山清平和睦的气象，这样的画作自然讨帝王喜欢。

佚名

《江山秋色图》 或《溪山秋色图》。关于作者，明洪武八年（1375年）朱标题跋称"赵千里江山图"，赵千里即赵伯驹，故或以为此图由赵伯驹所作，但一些著述如《中国美术全集》则归于无款或佚名。朱标又云："观斯画景，则前合后仰，动静盘桓，盖为既秋之景，兼肃气带红叶黄花，壮千里之美景，其为画师者若赵千里安得而易耶？"秋色图即因此而来，

但《中国绘画三千年》说画作所绘应是春天而非秋天，的确，画卷多处物象似树花初绽、春明景和之时。此图同样用高远、平远、深远三法布局，并且通过移步换景来表现千岩竞秀的壮丽景象。画作不妨按四段或四等分来欣赏。

第一段：从卷首至大河即四分之一处。近景巨石横卧，古松劲挺，远景山峦隐约，浓雾深锁；高坡之上有庄户人家，门楼威严，屋舍错落；再上有寺塔孤立，山隘之间流泉飞泻，山中人家围石作院；一戴笠者骑驴而行，另一戴笠者执仗而行，担者及樵夫散落各处，一条大河蜿蜒而出，可作为前后间隔。

第二段：从大河至画卷中央即四分之二处。中景河岸坦阔，村舍掩映，干栏凭水，罾网高悬，雁栖平沙，飞鸟翔集；路上行人点点，更远处塔影或明或灭，似可听见隐约钟声；近处有渔人岸边垂钓，一驴两人御一独轮车刚过木桥，沉重吃力的感觉一望可知；滩坡上四只山羊正在食草，两个孩童一旁逗弄，树丛里三两游人或躺或坐，悠闲自得；此段山势由低渐高，屏列重叠，一座峥嵘石峰兀然屹立，深深的裂隙将石峰劈作两半；危峰下寺庙半掩，一座廊桥飞架于两块巨岩之上，后山溪水溢出，瀑布垂挂，一旁有行者沿栈道拾级而上；山脚下修竹成林，滩岩成片；一茅舍结于半坡，两农人正欲归家，不远处有旅者与蹇驴在山路中赶脚。至此该段可画句号。

第三段：从画卷中央至画卷四分之三处。本段画面的一个突出之点就是危峰高耸，另一个突出之点就是屋宇尤多。在上一段峥嵘石峰的背后有一处宏伟的宫观楼宇，栈道连接山下一处庭院，妇人在院落之中，男子坐凉亭之上；溪畔竹林深处亦有茅舍错落其间，煞是清幽，一妇人正待入屋；游人或在山坡上，或在栈道中，或在竹林里；而从宫观举目

望去，便是作为全卷极颠者的主峰，其君临天下，统揽全局，由画面来看，此峰最高，逐次递减，呈金字塔构图；主峰下雾霭笼罩，云烟流动，远山恍兮惚兮，时隐时现；云散处忽见一座山寨赫然矗立于峭岩之下，高墙深院，壁垒森严；下方有一龙泉，有瀑水注入，游人或伫立池边，或荡舟池中；临池悬崖尽置观台，高处观台可赏无边美景，台上三人或弈或茗或叙；山脚河滩流水潺潺处有苑囿胜景，亭阁雅致，长桥秀丽；士人女眷童子游玩其间，三三两两，谈笑正浓，四围景色风韵楚楚。

由此来到第四段：从画卷四分之三处至卷尾。此段有两座平冈大岭坐镇。一座平冈大岭在开始处，山脊蜿蜒而上直达峰顶，千仞壁立；两峰之间冈峦参差，削岩直立，石阶透迤，溪流纵横，有行者沿山脊而下；画卷最后另一座平冈大岭突起，山脊同样蜿蜒而上直抵峰顶，山梁深处有屋宇坐落；山脚处劲松挺立，花树盛开，山溪流淌，拱桥横跨；一队行旅，车夫八人，骑者二人，太平车两辆，牛、驴数头，正通过拱桥，最生动者莫过一驴受惊后坐地耍赖不愿过桥，真是生趣之极；此段尤其值得一提的是：若仔细看前后两座平冈大岭的画法，我们会发现与郭熙《幽谷图》中平冈大岭的画法简直就是如出一辙，山脊回转似龙，山峰壁立如削，由此可知传承。

或认为此画由与李成和范宽关系密切者所绘，又或认为画作有王诜、王希孟、宋徽宗等山水风格。另后世普遍认为，此作设色一改以往青绿山水的浓妍厚重，代之以淡雅风格，因而开始了由大青绿山水向小青绿山水的转变。的确，观整幅画作，可以感受旖旎工整中别有一番雅逸和清幽，流露出一种文人的理想境界和意趣神采，也因此董其昌虽将赵伯驹归入"北宗"，却不能不称道其"精工之极，又有士气"。我觉得此作比起王希孟的《千里江山图》更成熟，更老练。1931年末代皇帝溥仪曾

私携此图至东北长春，幸好未失。

张择端　画史未著录，生平事迹仅见《清明上河图》卷后张著跋文："翰林张择端，字正道，东武（今山东诸城）人也。幼读书，游学于京师，后习绘事，本工其界画，尤嗜于舟车、市桥、郭径，别成家数也。按《向氏评论图画记》云：《西湖争标图》《清明上河图》选入神品，藏者宜宝之。大定丙午清明后一日，燕山张著跋。""大定"为金世宗完颜雍年号，"丙午"是大定二十五年，可知《清明上河图》在靖康之难中曾为金人所掠。

《清明上河图》　关于"清明上河"的含义，大抵有如下说法：与清明节有关；清明为汴京坊名，季节为秋天；清明有政治意涵，上河指赶集。由文献可知，汴京即开封是12世纪初世界最大的城市之一，人口近140万。此图正描绘了汴京城的繁华景象及汴河两岸的自然人文风光，画卷全长528.7厘米，场面巨大；张择端构图宏伟，布局严密，刻画工整，笔法细腻。据考图中有人物550余（一说800余，又一说近1700，差异竟如此之大），各类牲畜50余（或说60余），车轿20余，大小舟船20余艘，屋舍30余栋，房间无数。全图大致包括三部分，分别是：汴京郊外风光（约占全图四分之一，即约130厘米），汴河景象和城内街市（约各占余下部分的二分之一，即各约200厘米）。但按考察需要，我们也可以将汴河段再分为两个小部分，即虹桥前、虹桥及虹桥后。同理，我们也可以将街市段再分为两个小部分，即以城楼为中心，分为城外和城内或外街和内街。如此画卷实际包括五段，以下我们依次考察。

第一段汴京郊外风光：画卷展开，清明时节，春寒料峭，嫩绿新发，茅屋数间，远处林木与农田掩映在薄雾之中，村舍一旁高树枝端有鸦巢

数窝，这正是北方景象；郊野处有两人赶着五头毛驴走来，正欲拐向木桥进城，木桥旁泊一只小船；细心者可见到农舍旁有打场、石碾、羊圈、鸡圈，一幅恬静闲适的乡村图景。此段后部已来到城乡接合处。首先可见两队人马：上面一队声势浩大，新郎骑一匹枣红马，新娘则乘坐轿子，轿子以杨柳杂花簇顶，或说是娶亲队伍，或说是踏青归来；近处亦有数人出行，两骑者身裹厚袍抵御瑟瑟寒风，或为老者；更远处田垄规整，阡陌纵横，田垄中有水井一眼，上有辘轳；一农夫肩担，或浇水或施肥。

由此接入汴河景象。汴河是北宋时期重要的漕运枢纽，商业要道，从画面上可以看到岸边大船胪列，这些大船帆樯与缆索粗大，吃水多者六七十吨有余；河中舟船往来，一片繁忙，尽显勃勃生机。

具体第二段是汴河虹桥前景象：河道在这里出现，数艘大船靠泊河岸，船上堆满货物，正待装卸；船体刻画工整细致，造型逼真，特别是最近处两艘，船尾线条优美，船身轮廓动人；一艘行船船窗敞开，母子二人正欣赏河岸景色，船樯上系有绳索，顺绳索可见河岸上有五名纤夫合力拉船，此船即将靠岸；河道中央处一船为古树遮挡只露出船首船尾，船首一人掌舵，船尾八位船工使劲摇橹，仿佛能够听到嘹亮号子声。河道旁一条主路通往城里，两边布满商铺；第一家店舍外有牛两头，或立或卧，悠然自得；往前拐弯处一家"王家纸马"小店，售祭扫用品；岸边货栈相接，一前一后有两处集散码头，或装货，或卸货，一片忙碌，熟人相遇打着招呼。这是虹桥前段大致景象。

第三段是虹桥及虹桥后，这一段大致正位于整幅画卷的一半处，也构成整幅画卷的高潮：虹桥是横跨汴河之上的一座木质拱桥，其规模宏大，结构精巧，形式优美，宛如彩虹。这一段首先抓住我们视觉的是一艘大船过桥：船夫们有的奋力撑船将船头调向右侧，有的正忙着放下樯

杆以便船顺利通过桥孔，船首处有四人张开手臂拼命大声吆喝；因为此刻恰遇另一条大船相向而来，发生碰撞或只在毫厘之间；目睹这一险情，邻岸船工也大声警告，桥上行人更是紧张地看着这惊心动魄的一幕；虹桥下方是码头，有招揽顾客的，有离别相送的，桥堍处有两个风向标。再看虹桥，这是两岸之间的交通要道，因此桥面上车水马龙，摩肩接踵，熙熙攘攘；小商小贩占据桥面两侧，交通要道被挤得水泄不通，如此混乱景象我们至今仍司空见惯，好生熟悉；桥顶端适逢骑马武将与坐轿文官相遇，仆役指手画脚，互不相让；再将视线移至远处，汴河在这里转弯，划出一道美丽弧线，几艘大船顺序泊在岸边，有行者正在上船；河对岸有两条游船，游人在上面边品茶饮酒，边欣赏汴河两岸景色；河道中有两条船只正在航行，与弯曲河道一起形成优美生动的造型。汴河段至此结束。

进入街市，以高大的城楼为中心，两边屋宇鳞次栉比，茶坊、酒肆、脚店、诊所遍布，各色人物、各种骡马车轿徜徉穿行其间，张择端用其画笔将汴京这座商业都市的繁华盛景一一展现于人们面前。

第四段城外或外街，也即城楼与虹桥码头之间：由虹桥下来，欢楼下挂有"天之美禄""十千脚店"招牌，据说这是中国最早的灯箱广告；酒楼后街的车行里，两个木匠正在制作车辆；对面有贩药者，地摊上摆满各类药膏；通向城楼主路边有一集市，可见凉棚一所，悬挂"神课""看命""决疑"字幅，算命先生端坐于内，一旁坐着求卜者；后侧有脚行，脚行门前有不少待雇者，或歇息，或打盹；集市中有盐铺、肉铺、食摊、饼摊、花贩，上方巷子深处有一座寺院；沿主街再往里走是护城河池，上有一跨木桥，游人凭栏观鱼，池中小鱼清晰可见；然后便来到城楼，城楼高大，屋宇秀美，砖石密合，木构精致，一女子正在城

楼上倚栏观景，几头高大骆驼组成的驼队正通过城门。

过了城楼就是第五段，即城内或内街。城楼下方可见一修面摊，对面沿街商铺云集，一字排开，货栈、酒坊、诊所、旅舍一应俱全；中间有一高大酒楼，扎有欢门，一侧挂有"正店"招牌，另一侧招牌被遮挡；路上有两顶花轿走过，一女子掀帘张望；来到十字路口，四侧有纸马、饮料、算卦等各种小铺，"孙羊肉"店前挤满人群，想必是家老字号；上方是一家诊所，竖匾上书"杨大夫以及杨家应诊"，据说精疮疡外科；对面一家店铺卖各类香料，店招上写"刘家上色沉檀拣香"，再往上方有卖锦帛布匹的商铺；十字路中间有僧人在化缘，一穷困潦倒书生因怕遇见熟人用扇遮面，身后有四马大车疾驰而来，下一刻不知如何；沿主街再向里，又有一间"赵太丞家"诊所，据说赵太丞医术高明，男、妇、儿科样样精通；诊所边有一大户人家，远远望去，客堂或书房里有太师椅一把，墙上挂巨幅书作；路上来一队人马，前有五名仪仗开道，好不威风，可见主人身份绝非一般，中间戴笠骑马者即是主人，因怕马受惊，两随从拉着马的嚼口，后面两随从一人肩物，一人挑担，或说骑马之人为武将，随从肩扛之物为一把关刀。

《中国绘画三千年》给予《清明上河图》如是评说：这是"一幅呈现大宋帝国商业城市风貌的惊人之作"，"长卷错综复杂的人物场景，现实主义的手法，以及宏大的规模都令人叹服"。毫无疑问，《清明上河图》是中国绘画史上的不朽之作，也是中国现实主义绘画史上的巅峰之作。1931年，此图与《江山秋色图》一道被末代皇帝溥仪私携至东北长春，幸未失。

北宋：花卉与禽鱼画卷的展开

背 景

北宋花卉与禽鱼绘画，或简称花鸟画，由五代发展而来，经南唐徐熙和西蜀黄筌开创的传统为北宋这一画种奠定了根基，不过据《宣和画谱》可知，入宋以后黄筌画风更得宫廷喜悦，故成为北宋院体花鸟画的主流延续近百年，其代表人物即是黄筌之子黄居寀。黄氏父子之后，北宋工笔花鸟画家首推赵昌，但对宋代乃至后世花鸟画真正做出杰出贡献的是崔白，其使得花鸟绘画面目一新，并由此取代了流行近百年的黄氏父子画派及其传统。《宣和画谱》记载："自祖宗以来，图画院为一时之标准，较艺者视黄氏体制为优劣去取，自崔白、崔悫、吴元瑜既出，其格遂大变。"这即是说，崔白之前宫廷画院以黄筌工整花鸟为标准评判高下，崔白入院后以更加生动的花鸟画风打破了这一垄断局面。崔白与黄氏画派的主要区别在于：黄氏画派花鸟主要留于单个描摹对象，虽能形似，却不见物体的生气和环境的生动，严格说来，这只是图册而非画作；然而崔白的花鸟是有场景的，或者说其赋予描绘对象以故事性，如此花

鸟画便真正的生动和有趣起来，这正是崔白能够替代黄氏父子的根本原因。而由崔白开创的这一传统深刻影响了宋代花鸟绘画，乃至长远影响了之后整个花鸟绘画的历史。

这里，我还想提供一个观察宋代花鸟绘画的视角，这就是哲学与知识。在哲学方面，就是与"格物""致知""穷理"的观念或思想有关。我们知道当时理学家已经从格物、穷理的要求出发，重新重视孔子"多识于鸟兽草木之名"的思想，如二程就说"多识于鸟兽草木之名，所以明理也"（《程氏遗书》卷二十五），并发挥出"一草一木皆有理，须是察"（《程氏遗书》卷十八）的论述。在知识方面，就是这一时期动植物分类知识和思想愈加细密，大量的动植物谱录面世。据统计，仅宋代关于植物的谱录就有50余种，其中包括有蔡襄的《荔枝谱》、欧阳修的《洛阳牡丹记》、韩彦直的《橘录》、陆游的《天彭牡丹谱》、王观的《扬州芍药谱》、刘蒙的《菊谱》、宋子安的《东溪试茶录》等。宋代郑樵在其《昆虫草木略》的《序》中还专门将其工作与孔子的看法联系起来："臣之释《诗》，深究鸟兽草木之名，欲以明仲尼教小子之意。"在郑樵看来，要研究《诗》，就必须懂得鸟兽草木之学。可以这样说，宋代花鸟画的兴起，既有哲学的引领，也有科学的做伴。了解这一点，有助于我们对宋代花鸟画的文化背景有一个更为完整的认识和把握。此外，我们也不妨将宋代花鸟画与17世纪荷兰静物画加以比较，无分优劣，各有千秋。

欣赏作品

黄居寀（933—？年）

15-1 《山鹧棘雀图》（轴，绢本，图138）

作品简介

黄居寀　字伯鸾，黄筌之子，曾在后蜀任待诏，后为北宋翰林院待诏，传承家风，善绘花鸟。

《山鹧棘雀图》　如果说黄筌的《写生珍禽图》只是写生，那么黄居寀的《山鹧棘雀图》则是画作。野水坡石，竹草棘枝，鸟雀欢跃；其中近处的山鹧是刻画重点，红嘴黑项，白羽斑尾，正引颈欲饮山泉。此图有宋徽宗的题记、印章和题款。《中国绘画三千年》称："在这样一幅简单而有限的构图中，画家令取之于大自然的鸟雀神态跃然于纸上并化为一幅完美之作。"这里我还想适当做些延伸。前面背景中讲到宋代科学甚至哲学普遍注重观察，并提倡"格物""穷理"。特别是宋人开始重新重

视孔子"多识于鸟兽草木之名"的思想，而如果我们将黄筌的《写生珍禽图》和黄居寀的《山鹧棘雀图》带入一并考察，或会发现这样的传统也许开始得更早，且不止知识，艺术也一道参与了那个时代整个社会格物、穷理的活动。

赵昌 字昌之，广汉（今属四川）人。善花卉草虫，长于写生，故自号"写生赵昌"，是继黄筌父子和徐熙之后又一花鸟高手。

《写生蛱蝶图》 这幅《写生蛱蝶图》是赵昌主要传世作品。图中展现了春光明媚时节的生动情景：花草丛中，蝴蝶翻飞，蚂蚱跳跃，给人以一种田园野趣。画作设色淡雅，风格清秀，与黄筌的富贵、徐熙的野逸都有所不同。又赵昌喜画杏花，其《杏花图》也非常出色。

崔白 字子西，濠梁（今安徽凤阳东）人，神宗时期充任宫廷画家，元丰年间升为待诏，善花竹翎毛。如前所说，崔白之前宫廷画院以黄筌父子的绘画作为评判标准，是崔白打破了这一局面，其对黄筌父子的程式有重大突破，并在这一画种领域取得高度成就，从而将花鸟绘画提升到了一个新的阶段。

《双喜图》 亦称《双鸟戏兔图》，这是崔白的代表作，也可以说是中国古典花鸟画的典范之作。图中土坡上有一株老树，老树的下方有一只褐色兔子，身体肥壮，秋毫丰满；两只山喜鹊（或说寿带）在上方，一只站立枝头，一只凌空展翅，正对着兔子厉声鸣叫；兔子则回首抬头仰观山鹊，禽兔之间一上一下，生动呼应。李霖灿则更有如下精彩文字："两只山喜鹊惊翔在空中，对一只不速之客的野兔在破口大骂，因为它倏而闯入领土，惊醒了它俩双宿双飞的好梦。兔子则一副好整以暇的态

度，仰望着惊慌失措的山鹊，对它们的紧张窘态嗤之以鼻，意思是说，这又何必如此紧张，我只不过是偶然路过而已！一惊骇，一从容，映照对比，煞是有趣！"（《中国美术史》第209页）

《寒雀图》 画作描写隆冬时节黄昏时分，一群麻雀栖息于古木枝头的景象。画作构思布局巧妙，对此《中国美术全集》有清晰描述，这里就依其说："作者在构图上把雀群分为三部分：左侧三雀，已经憩息安眠，处于静态；右侧二雀，乍来迟到，处于动态；而中间四雀，作为本幅重心，呼应上下左右，串联气脉，由动至静，使成浑然一体。鸟雀的灵动在向背、俯仰、正侧、伸缩、飞栖、宿鸣中被表现得惟妙惟肖。"《中国美术全集》还说，以本图中的麻雀与黄筌的《写生珍禽图》和黄居寀的《山鹧棘雀图》相比较，可知崔白在技法上有所发展，形象更活泼。我觉得不止如此，若仔细对比，会感觉黄筌父子的画作多具有展示性或标本性，而崔白则已经完全将禽鸟置于特定场合之中，明显更具有情景性或真实性。

文同 字与可，梓州永泰（今四川盐亭东）人，称石室先生，自号笑笑先生，又号锦江道人，曾登进士第，官封员外郎，晚年受命湖州知府，惜未到任而卒，但后人仍称其"文湖州"，画风亦称"湖州派"。

《墨竹图》 传文同画竹"浓墨为面，淡墨为背"，于此图可见一斑。图中竹枝倒垂，潇洒多姿，竹叶浓淡相间，笔法谨严有致，王伯敏说："那种错落又凌空倚势，都是明清一般程式化了的墨竹所不能媲美的。"（《名家点评大师佳作》）

赵佶 宋徽宗，宋神宗赵顼第十一子，北宋末年皇帝，在位25年，政治平庸，但艺术感觉出色，自幼酷爱书画，尤擅花鸟，造诣精湛，存

世佳作无数，对于有宋一代绘画事业也有积极倡导之功。

《柳鸦图》 此图是赵佶代表作之一，风格拙朴。全图名称为《柳鸦芦雁图》，图卷连缀二段，前段即右侧画柳鸦，后段即左侧画芦雁，我们这里看前段《柳鸦图》。画作构图洗练，卷首一株老柳，粗壮的柳根，细嫩的柳枝；四只栖鸦或在树根，或在树梢，或安静歇息，或对视鸣叫；柳鸦均采用没骨画法，绘工精细，设色浅淡，生漆点睛，神采奕奕。《中国美术全集》说"画面在黑白对比和疏密穿插上取得了很大成功"，读画感觉的确如此。

《芙蓉锦鸡图》 与《柳鸦图》阔卷不同，此图是一幅大轴。画面上绘有设色芙蓉、菊花，双钩工整；一只锦鸡蓦地飞来，黄冠、白颈、红翅、花尾，其栖于压弯的芙蓉枝头，正目不转睛地凝视高处；两只彩蝶衣纹斑斓，轻盈灵巧，嬉戏翻飞；左下侧菊花既为补白，也点明入秋时节。赵佶自题："秋劲拒霜盛，峨冠锦羽鸡。已知全五德，安逸胜凫鹥。"书法即是其自称的"瘦金体"，画作意在颂扬儒家伦理和粉饰天下太平。

《枇杷山鸟图》 此图为小品，画枇杷两枝，果实累累，叶片虫蚀斑斑，向背翻转，刻画逼真；左侧一鸟栖息于枇杷枝上，正回眸张望；画面右上方空处绘一只蛱蝶翩翩飞舞，花纹与姿态描写都十分细腻。右侧有"天下一人"画押，并钤有"御书"葫芦形朱印。由此画不难看出赵佶的确是花鸟高手。

《瑞鹤图》 此图下方是汴梁宣德门，威严耸立，四周彩云缭绕，殿脊鸱吻之上各立两只仙鹤，其上更有十八只姿态各异的仙鹤在空中盘旋起舞，一派祥瑞之兆，以此表达政治的清明仁德。中国历代帝王都喜欢这一套，中国传统方术也提供这一套，什么祥云缭绕啦，什么紫气东来啦，巫氛浓厚，于此画可见一斑。

北宋人物与动物画

背 景

本讲我们考察北宋人物与动物画，大型动物仍与人物合并考察。《中国绘画三千年》的《五代至宋代》一章将牛马与花鸟分开论述，这是正确的叙述方式。而《中国美术全集·两宋绘画·上》的序言，则是在人物画部分对李公麟做介绍时重点提及其代表作《临韦偃牧放图》和《五马图》。这都表明大型动物与人物画而非花鸟画合并论述的合理性。按以往人物画的分类传统，其大致包括三类内容，即佛道也即宗教画、人物画或世俗人物画以及肖像画，简称道释、人物、写貌。但事实上许多画家并没有这样的明确分工，他们可能各有所长，也可能一专多能。当时画人物的画家有很多，甚至包括宋徽宗也有《听琴图》这样的佳作。不过限于篇幅，本讲只考察五位画家的五件画作。其中武宗元的《朝元仙仗图》属于道释类，王居正的《纺车图》和苏汉臣的《秋庭婴戏图》属于世俗人物类，易元吉或佚名的《枇杷猿戏图》与李公麟的《五马图》则是动物画。通过对这些画作的考察，我们大致能够了解北宋时期人物

动物画的水平以及与隋唐五代人物动物画的联系和区别，总的来说，与隋唐五代相比，北宋时期人物与动物画的华丽性有所削弱，但生动性则有所增强。

欣赏作品

武宗元（？—1050年）

16-1 《朝元仙仗图》（卷，绢本，图147）

王居正（生卒年不详，约活动于10世纪下半叶至11世纪前半叶）

16-2 《纺车图》（卷，绢本，图148）

佚名，或易元吉（生卒年不详，约活动于11世纪前半叶）

16-3 《枇杷猿戏图》（轴，绢本，图149）

李公麟（1049—1106年）

16-4 《五马图》（卷，纸本，图150）

苏汉臣（生卒年不详，约活动于11世纪下半叶至12世纪上半叶）

16-5 《秋庭婴戏图》（轴，绢本，图151）

作品简介

武宗元 白波（今河南孟津）人，擅画佛道人物，宋代郭若虚《图画见闻志》称其"笔术精高，曹吴具备"。据载宋真宗大中祥符初建玉清昭应宫，于天下三千画家中遴选出百人，分左右二部作画，武宗元为左部之首。

《朝元仙仗图》 此图乃道观壁画小样，是武氏仅剩传世作品。画作纯粹白描，内容为五方天帝朝元始天尊的图景，现画中存87人，主要人

物（神）上方都标明有名号；画中人物神态宁静，步履缓慢，幡幢前倾，衣袋后飘，长垂流畅的线条明显有吴道子遗风。

王居正　河东（今山西永济）人，大中祥符年间驰名画坛。

《**纺车图**》　此图无题款，卷后有赵孟𫖯跋，称为王居正所作。画面中母女两人正在纺线，年轻女儿怀抱婴儿坐在小凳子上手摇纺轮，对面老迈母亲则站着手拿两个线团，生活艰苦一望可知；但画作也有些许愉快气氛，右侧稚童正在戏弄一只蟾蜍，母女之间则有一只幼犬正在狂吠，活泼气息油然而生；中间两根纺线细若游丝，作者功力非同一般。看这件画作真的联想很多。就题材而言，我不由想起法国画家米勒、库尔贝的现实主义画作；再就纺织题材而言，我又想起西班牙画家委拉斯开兹的《纺织女》；但就一线牵两头这样的构图来说，我则想到英国学院派画家弗雷德里克·莱顿的《缠毛线》，两边也是一对母女，不过莱顿的那件画作主要关心人物的古典气质与构图的和谐法则，而王居正这件画作明显是在关注社会底层的真实生活。

佚名或易元吉　易元吉字庆之，长沙人，曾深入湖北、湖南一带山区，潜心观察猿猴的动作姿态和生活习性，终成画猿高手，米芾称其"徐熙后一人而已"，或说因遭画院中人忌恨而被毒害。

《**枇杷猿戏图**》　此作无款识，或认为由易元吉所作。画面上一株枇杷老树，枝干皱褶，结疤斑驳；两只猿猴，一坐在粗干上安静休息，一吊在树枝上回望同伴，一静一动，相得益彰；作者刻画实在精细：细软的茸毛，粗糙的树皮，熟透的果实，虫蛀的树叶，一切都是那么逼真。《中国绘画三千年》更赞誉说其中有"一种浮雕般的立体效果"。另有一幅《聚猿图》通常在易元吉名下，画作描绘秋冬时节猿群的生活，图中

绘有大小、老幼、黑白猿猴三十余只在岩壑丛林间攀援、嬉戏，姿态各异，备极生动。

李公麟 字伯时，庐州舒城（今属安徽）人，熙宁三年进士，曾任朝奉郎等职，元符三年因病辞官，隐居故里龙眠山庄，自号龙眠居士。画作精于白描，工人物，尤以马画著称。

《五马图》 此作画宋元祐初年天驷监中五匹西域名马，依次是凤头骢、锦膊骢、好头赤、照夜白和满川花，旁各有一名奚官；其中前四马后各有黄庭坚笺题马名、产地、年岁、尺寸，第五匹满川花无山谷笺题，故有人疑非李公麟亲笔，而是后人补入。此画可说是宋代最杰出的马图，堪比唐代韩幹马作。另李公麟有《临韦偃牧放图》在前面唐代人物画与动物画部分已做考察。《中国绘画三千年》说韩幹、李公麟等的马图与后来英国画马"专家"斯塔布斯的马图有的一比。过去此画的收藏有些神秘，据薄松年，此画早已流入日本，二次世界大战后未见露面。而这次日本"颜真卿：超越王羲之的名笔"展上突然"冒出"，原来是由东京国立博物馆收藏，而我则趁着看颜真卿的书法也一并看到这件佳作，真可说是大喜过望。

苏汉臣 东京（今河南开封）人，一说为钱塘（今浙江杭州）人，北宋徽宗宣和画院待诏，南宋高宗时复官，善绘人物，尤擅儿童，"写婴儿，着色鲜润，体度如生"。主要传世作品有本画及《货郎图》等。

《秋庭婴戏图》 图中描绘一大一小两名稚童游戏情景，姐弟二人穿戴整洁、衣饰华贵，皮肤细白，面色粉嫩；环境为宫苑庭院，奇石秀峭，芙蓉盛开，菊花竞艳，两个螺钿木墩做工精美；整件画作笔法细腻，敷色精致，典型的画院风格。

南宋：山水画的第三个高峰，以李唐、刘松年、马远、夏圭为中心

背 景

南宋山水画是在北宋山水画的基础上发展起来的，但又有相当的不同，表现出新的面貌，而这样一种状况在很大程度上其实是由种种客观原因造成的。《中国美术全集》说，南宋立国之初，院体山水画实际上已处在这样一种境地，即用写实画法表现山水之美的种种途径已被北宋人开拓殆尽，需要改弦易辙、别开新径才能继续发展。在北宋时，大多数流行山水画派描写的是黄河流域的风景，而南宋政权是以江浙为中心地区，因此画家必须要逐渐改画江南景物，这在客观上也为开创新风提供了有利的条件。其中一个表现就是：北宋山水画提出了高远、深远、平远的"三远"之说，而到了南宋也相应提出了新"三远"说，即阔远、迷远、幽远。所谓"有近岸广水、旷阔遥山者，谓之阔远；有烟雾溟漠、野水隔而仿佛不见者，谓之迷远；景物至绝而微茫缥缈者，谓之幽远"（宋·韩拙《山水纯全集》）。

与北宋山水画"李范郭米"四大家相似，南宋山水画也有"刘李马夏"四大家之说，即刘松年、李唐、马远、夏圭。其中李唐实际上是跨北宋与南宋的画家，李霖灿说李唐是南北宋的桥梁人物，其襟带两宋。李唐的一个重要技法就是用小斧劈皴，李霖灿说这是沿范宽的雨点皴而来，用中锋时是雨点皴，用侧锋就变成小斧劈皴了，这为后来南宋的大斧劈皴奠定了基础。李唐的画风后来由其弟子萧照继承并加以发展。

刘松年是南宋画院自己培养出来的画家，其山水在一定程度上也是由李唐画派演变而来。刘松年的代表作是《四景山水图》，从四幅图的构图来看，我们已经隐约可见主景置于一侧的布局，这不妨视作是后来马远、夏圭传统的先声。

四家之中，尤以马、夏最为重要。马远中年以后的画面布局逐渐形成了自己的鲜明特点，即构图简约，主景置于一隅，用渲染手法淡化远景，造成空间的虚旷邈远感，由此给人留下遐想的余地，马远的这一画法也被人称作"马一角"，同时马远的树石继续发展李唐的斧劈皴技法，并由小斧劈发展成大斧劈。夏圭与马远属于同一画派，与马远相似，夏圭也将景物集于画面一侧，另一侧则表现朦胧渺远的空间，因此后人称其为"夏半边"，同时夏圭又已经有一定的写意特征。除此之外，南宋时期著名风景画家还有马麟等人。

还值得一提的是，马远、夏圭的画风以后也对日本产生了深远影响。俞剑华《中国绘画史》评说马、夏值得重视："及至马远、夏圭，虽仍以李唐为师，格局脱胎于青绿山水，而乃用水墨大笔，一变其拘谨精致之态，故马、夏可谓调和南北两宗之作家，后人乃专以属之北宗，似不免片面之见。"

总之，南宋山水与北宋山水有相当不同。李泽厚说："南宋山水画把

人们审美感受中的想象、情感、理解诸因素引向更为确定的方向，导向更为明确的意念或主题，这就是宋元山水画发展历程中的第二种艺术意境。"这种意境已处在"无我之境"到"有我之境"的过渡行程之中。

欣赏作品

李唐（1066—1150 年）

 17-1 《万壑松风图》（轴，绢本，图152）

萧照（生卒年不详，主要约活动于12世纪上半叶至中叶）

 17-2 《山腰楼观图》（轴，绢本，图153）

刘松年（生卒年不详，一说约1131—1218 年）

 17-3 《四景山水图》（卷，绢本，图154）

李嵩（生卒年不详，约活动于12世纪后半叶至13世纪前半叶）

 17-4 《夜月看潮图》（页，绢本，图155）

马远（生卒年不详，约活动于12世纪后半叶至13世纪前半叶）

 17-5 《踏歌图》（轴，绢本，图156）

 17-6 《梅石溪凫图》（页，绢本，图157）

 17-7 《华灯侍宴图》（轴，绢本，图158）

 17-8 《水图》（卷，绢本，图159）

夏圭（生卒年不详，约活动于12世纪后半叶至13世纪上半叶）

 17-9 《山水十二景图》（卷，绢本，图160）

 17-10 《梧竹溪堂图》（页，绢本，图161）

 17-11 《溪山清远图》（卷，纸本，图162）

 17-12 《烟岫林居图》（页，绢本，图163）

作品简介

　　李唐　字晞古，河阳三城（今河南孟州）人，北宋徽宗时曾入画院，南宋建炎年间为画院待诏，善山水、人物。山水上承北宋画院余绪，下开南宋画院风气，创斧劈皴画法，笔势劲峭。

　　《万壑松风图》　一些学者认为李唐的《万壑松风图》是北宋时期的画作，如李霖灿说画面上所表现的铁铸山、白练云、流动泉和万壑松，都是北方的山水景色，一大堆"铜铁"铸成的山沉甸甸地压向大地，充满阳刚之美，和"雪里烟村雾里滩"的江南景色不侔。此作构图也仍取北宋传统，中央主峰峥嵘劲拔。说明一点，对于李唐的斧劈皴，学者看法不一，李霖灿认为属于小斧劈，但《中国美术全集》和《名家点评大师佳作》则认为属于大斧劈。另外我觉得此图主峰与其说峰不如说岩，峭拔之岩。

萧照 字东生，濩泽（今山西阳城）人。传靖康之变后入太行山参加义兵，后遇李唐并拜其为师，画艺日进，风格亦近李唐，绍兴中期画院待诏。

《山腰楼观图》 此图画面大抵可分左右两部分：左边绘一高山矗立江边，山上古木茂盛，涧水流淌，小径迂回；平台之上二人指点远山，近水岸石处有小船靠泊，高远朦胧之处峭峰挺拔；山石取大小斧劈皴，雄劲奇伟；右边则是平远之景，近处有滩石，中间有沙洲，远处则迷蒙苍茫，并与高远朦胧之处的峭峰形成呼应，融为一体。萧照山石画法与李唐极似，高山同样更像大块岩石。

刘松年 钱塘（今浙江杭州）人，南宋孝宗淳熙年间为画院学生，光宗绍熙年间升为画院待诏，擅山水。

《四景山水图》 此图共有四幅，分绘春、夏、秋、冬四景，应写杭州西湖不同季节景象及士大夫幽居闲适的生活。第一幅春景长碛卧波，翠堤垂柳，远山一片烟雨朦胧，主人踏青正在归庄；第二幅夏景绿树蓊郁，草木葱茏，湖中飘着片片莲萍，主人安坐纳凉观景；第三幅秋景霜叶正红，天高云淡，危岩峭石仁立一侧，主人独坐倚榻养神；第四幅冬景银装素裹，冷寂萧瑟，坡石之上寒松挺拔，主人骑驴过桥外出。刘松年画风精巧，设色典雅，山石多用小斧劈，可见李唐笔意；主要景物都不在中间而置于一侧，清旷明快，虚实相生，当是后来马远"一角"、夏圭"半边"画法的先声。画作无款印，但可信为刘松年真迹。当初我第一次见到此图时就好生喜欢。

李嵩　钱塘（今浙江杭州）人，少为木匠，任光、宁、理三朝画院待诏，工界画、人物以及花卉，风俗题材尤得人们喜爱。

　　《夜月看潮图》　此图写钱塘江观潮。画面右下方有楼阁矗立江边，楼阁用界尺精工绘制，数人凭栏观望；左边江潮滚滚，奔涌咆哮，浊浪排空，翻卷而来；上面孤帆远影，隔江浅山淡抹，空中一轮圆月；圆月下两行小楷"寄语重门休上钥，夜潮留向月中看"，应为宋宁宗皇后杨氏所书；左下方署款"臣李嵩"。总的来说，李嵩的画作与刘松年的画作一样，都具有比较明显工细特征，在这里我们看到北宋院画传统与南宋院画传统之间的传承关系。

　　马远　字遥父，号钦山，祖籍河中（今山西永济西），出身艺术世家，曾祖马贲是宣和画院待诏，祖父、伯父与父亲均任职画院。本人生长于钱塘，为光宗、宁宗两朝画院待诏，兄马逵、子马麟亦皆画院名家。而一门之中以马远声望最著，且以山水成就最高。如前所述，马远在中年以后构图布局逐渐形成自己鲜明的特点，画面简约，主景置于一隅，由此被人称作"马一角"，同时马远的树石也继续发展了李唐的斧劈皴技法，由小斧劈而大斧劈。以下我们考察其四幅画作：《踏歌图》《梅石溪凫图》《华灯侍宴图》《水图》。另其有《寒江独钓图》《雪图》《白蔷薇图》等。

　　《踏歌图》　这可以说是马远最为出色的作品。顾名思义，《踏歌图》一定跟人物有关，但因人物较小，所以仍作为山水画在这里叙述。画幅上端空处有题诗："宿雨清畿甸，朝阳丽帝城。丰年人乐业，垄上踏歌行。"此即本作之意。画面可分上下两部分。下半部分是近景：左边巨石横卧，用大斧劈皴写就，巨石间树干虬曲，树枝斜折；右边柳树枝

干高扬，柳条稀疏，一旁两丛翠竹弯垂，用双钩填色工笔画出；山涧溪水流淌，水纹柔和，线条流畅；溪上一跨石桥，意笔草就，率性十足，与竹枝柳叶的工细画法形成鲜明对比。上半部分是远景：左侧秀石高耸，斧劈刀削；右侧山峰浅淡，视觉纵深；两山之间林木茂密，帝城楼宇掩映其间。上下两部分之间烟岚屏蔽，云雾笼罩，由此也形成远近景色之间的区隔，颇似范宽《溪山行旅图》的处理方式，以上是景物的描写。再来看画面中的人物，四大两小，位于画面的最下方。《名家点评大师佳作》中关于此图中人物处理有详细生动的描绘："阳春时节，四位乡野村民在溪桥田垄间欢娱踏歌"，"走在前面的老翁，右手持短杖，左手抓耳挠腮，双脚踏着节拍，正回首笑唱，憨态可掬。石桥上一壮汉也正双脚踏着节拍，双手拍着手掌，与前面的老翁互相唱和，意态融洽。其后一人紧紧抓住他的衣服，踉踉跄跄地跟随在后，最后则是一位肩挑酒葫芦、醉意惺忪的老翁。左角巨大的岩石旁站着一大一小两个看热闹的村童，他们嬉笑顽皮，生动有致。整组人物都刻画得简练生动，极富生活情趣"。

而从整幅《踏歌图》看，马远又将人物与山水融为一体。《中国美术全集》说，马远的这一画格在山水画发展史上确是一种大胆创造，其对后世产生了巨大影响。的确，自马远开始，原先散布在山水之间的人物都纷纷跑到前景中来，从某种意义上说，人物成了"主景"，山水则成了"衬景"，当然，这并非对隋唐之前山水的回归。

《梅石溪凫图》 此作兼工带写。左侧有一石壁自下而上，斧劈皴法，纹理劲峭；石缝处一株老梅自上而下，枝干回折，姿态横生；一群野鸭在山涧溪塘中悠闲自得，或梳理羽毛，或追逐嬉戏，或振翅欲飞；一只幼凫伏在母凫背上，生动可爱。整幅画作环境幽僻，敷色淡雅，寓

简约于具象，呈装饰于写实，真是意境隽永，优美之极。

《华灯侍宴图》 此图中能见景物约只占整个画幅的一半，主要景物侍宴殿堂更只是在画幅下方四分之一处，画面上部近一半的空间用于描绘傍晚时分的美丽天色；夕阳西下，华灯初上，宾客光临，夜宴甫始；庭院中侍女歌舞升平，屋宇内乐府笙管齐鸣；庭院四周梅树遍植，屋宇后面松树高耸，远处雾色笼罩，青山数抹。画幅上方有宁宗杨皇后题诗："朝回中使传宣命，父子同班侍宴荣，酒捧倪觞祈景福，乐闻汉殿动欢声，宝瓶梅蕊千枝绽，玉栅华灯万盏明，人道催诗须待雨，片云阁雨果诗成。"由此可知是其一家荣宠侍宴皇帝。画面感虽虚旷简雅，却意味深长。

《水图》 《中国美术全集》这样评价马远的《水图》："马远并非以画水著名，但观其《水图》十二幅，无不曲尽水态之妙。"其"用粗重的颤笔勾画翻滚飞舞的浪花，充分表现了水的变幻及气势"；"用中锋细笔描写平波细流，又显得那样平静、温和"。这"体现了画家对大自然的深入观察能力和高深的笔墨表现能力"。而在我看来，马远的水图同样也可以视作是宋代格物精神的体现。从唐代起，许多学者就开始关注潮水的变化，重要著作包括唐代窦叔蒙的《海涛志》、封演的《说潮》、卢肇的《海潮赋》、邱光庭的《海潮论》以及宋代燕肃的《海潮论》，而马远的《水图》正是用图像即形象的方式来反映这种知识。

夏圭 亦作夏珪，字禹玉，钱塘（今浙江杭州）人，宁宗、理宗时期画院待诏，擅山水，略晚于马远，元代夏文彦《图绘宝鉴》评曰："院人中画山水，自李唐以下无出其右者。"如前所述，夏圭画风与马远相似，夏圭也将景物集中于画面一侧，因此后人称其为"夏半边"。但夏

圭与马远也有区别，其喜欢用水墨作画，画面感没有马远那样矜持和雍容，却也多了一分荒率和野趣。我们这里同样看其四幅画作：《山水十二景图》《梧竹溪堂图》《溪山清远图》《烟岫林居图》。另其还有《长江万里图》《雪堂客话图》《松溪泛月图》《遥岑烟霭图》等。

《山水十二景图》 《山水十二景图》描写自朝至暮的十二种山水景色，现残存四景，从画面右边起分别署"遥山书雁""烟村归渡""渔笛清幽""烟堤晚泊"，末尾有"臣夏圭画"四字款，而由此尾款，以及"烟村归渡""烟堤晚泊"画题，我们大概也可猜测这残存四景应当是十二景中的后四景，前八景已佚。展开画卷，第一景"遥山书雁"：远山烟岚，天际邈远，一行大雁由近而远，有空蒙迷离之美；第二景"烟村归渡"：画面始于暮霭微茫，林木稀疏，屋舍隐约；接着是第三景"渔笛清幽"：湖面开阔，烟水浩渺，渔舟欸乃，晚唱归家；最后是第四景"烟堤晚泊"：近处巨石削壁，绿树葱郁，一旁山径上有乡民荷担而行，远处景色朦胧，数艘渔艇靠泊湖岸，林木深处屋宇隐约。全卷画面空灵，水墨淋漓，真是美不胜收。卷后董其昌跋云："夏圭师李唐，更加简率，如塑工所谓减塑，其意欲尽去模拟蹊径。"由此画其实亦可见夏圭与马远的区别。

《梧竹溪堂图》 此图设色，写梧桐、修竹、茅屋、远山，笔法苍老，笔意简润；构图由左上角向右下角斜向呈对角线展开，景物集中于左半部三角区内，"半边"画法明显；远山用花青渲染，由此使得画面产生明显的层次感；但与马远相比，我们也可以清楚看到夏圭的率意自由特点，茅屋与石栏都不用界尺，而是随手勾出。

《溪山清远图》 此图写江南山色空蒙、水光激滟的秀丽景色。如同前面《鸿篇巨制时代》一讲中的三幅画作，此图阔889厘米（近9米），也是洋洋洒洒的一幅长卷。全卷由10张纸相接而成，除第一段为25厘

米，后9段均约96厘米。画面中有山石、孤松、茂林、楼阁、湖荡、沙滩、峭壁、帆影、群峰、危岩、长桥、村舍、茅亭、溪涧、栈道，空间阔大，视觉邈远。画作最鲜明或突出之处就是山石和树木的画法，大刀阔斧的皴法和短小细密的斫法交互使用，我们一方面看到大量的焦墨枯笔，另一方面又看到墨色的浓淡对比和丰富变化。全卷构图空阔，笔法简练，墨色清润，画面淋漓，意境旷远，风格隽永，其实此画已明显具有写意特征。

《烟岫林居图》 此图为《宋元集锦册》之一，高远、深远、平远三法结合，景物只占画幅一半，从左上角到右下角呈对角线展开；近景写坡石、丛树、溪水、沙滩、小桥、屋舍、路人，远景山峰隐于烟岚之中，忽隐忽现，若明若灭；画作落笔草草，水墨酣畅，境界全出，正是夏圭荒率野趣画法的生动体现，其中也已有士夫与文人画意味。夏圭此类意境和画法的作品还有《遥岑烟霭图》等，而通过夏圭的这些画作，包括上面的《溪山清远图》，我们其实已能够感受到画院风格正在发生悄然却深刻的改变。

赵葵 字南仲，号信庵，衡山（今属湖南）人，少年时即随父赵方抗金，曾任淮东制置使兼扬州知府。

《杜甫诗意图》 赵葵传世作品罕见，此卷写杜甫五律《陪诸贵公子丈八沟携妓纳凉晚际遇雨》中"竹深留客处，荷净纳凉时"一句诗意，画面中修篁夹径，荷池清浅，游人兴酣，笔墨精练，画意高妙。

马麟 马远之子，理宗（1225—1264年）时期画院祗候，画承家学，善山水、人物、花鸟。

《夕阳山水图》 此图笔意极简，画幅上方有宋理宗题字"山含秋色近，燕渡夕阳迟"，已点明画意背景：夕阳秋色中，几只轻灵的燕子掠过水面，远山轮廓浮现在余晖和晚霭之中。画面布局与乃父《华灯侍宴图》十分接近，只是气氛已大不相同。《中国绘画三千年》说马麟可能一直活到宋朝灭亡，而此图"看上去似乎是为他所生活的朝代所作的一首挽歌"。

李东 生卒与籍贯不详，理宗时期经常在京师御街上卖画。

《雪江卖鱼图》 此图描绘严冬时节，白雪皑皑，天地寒荒；一渔翁身着蓑衣，泊舟于湖畔人家，正提鱼出售，真实再现了渔民生活的艰辛；另一侧有一肩担者正过板桥，形成呼应。画作构图精巧，意象简约，笔触老辣，着墨散淡，将寒林雪景的萧瑟气氛描写得淋漓尽致。

佚名

《西湖图卷》 接下来我们看三件佚名作品。此图写西湖全景。画面上方为湖西，苏堤横卧，六桥可辨；下方为湖东，仅见几幢楼阁屋宇；右侧是孤山，连接下方白堤；远处层峦起伏，南北高峰对峙；唯湖中尚缺小瀛洲、湖心亭和三潭印月，除此之外，800多年前的西湖已与今日相差无几。图尾有一极小款识"李嵩"，但存争议，或为后人所添。不过，此画属南宋无疑。

《深堂琴趣图》 此图无款识。构图马、夏特征鲜明，一角或半边；画境似于山顶平台，有山斋数间，修饬整洁；深堂之中一人身着白衣，端坐抚琴，身后一童子侍候；屋外空地有白鹤两只，悠闲自得；巨石数块，斧劈皴法，可见当时流行画风；石旁屋后树林茂密，环境幽

雅；远山隐约，景色超绝。此图画法和意境与夏圭《梧竹溪堂图》很相似。

《雪景图》 此图无款识，或说为马远所作。全卷共分四段，写雪后山水景色。第一段：画面右首有一条白练导入，移至左边，深山中一座殿阁高耸，四周松柏环绕；第二段：画面上端雪峰逶迤，若隐若现，峰下水雾氤氲，空蒙迷茫，左下角有一叶扁舟；第三段：左下角寒松挺立，右上方群山连绵，中间一行鸣雁由近而远；第四段：景物集中于左端，小径一条，古树数株，远处危峰突起，右下端又现一只小艇，一人默坐，一人摇橹。全卷着墨无多，寥落苍茫，意境深远。

南宋人物与动物画

背 景

关于南宋人物画，《中国美术全集》这样说道："院体人物画的发展变化没有山水画那样明显，多数延续北宋以来工笔画的传统，景物配置更丰富优美，无论设色或白描，都保持较高的水平。"同时又说："南宋画院中一些有开创性成就的大师如李唐、刘松年、梁楷、马远、马麟等，都善画人物，创造出一些和他们在山水画上新风协调的人物形象，为南宋的人物画带来新意。"《中国美术全集》还指出，大约自宁宗（1194—1224年在位）前期至中期起，工细的人物画在画院中开始由盛转衰，代之而起的是简练飘逸的画风，具体表现在梁楷、马远、马麟诸名家的作品中。不过从以下所提供的画作来看，似乎有，但又并非如此明显。另外值得注意的是，本讲中动物尤多，这包括李迪的《风雨归牧图》和阎次平《水村放牧图》中的牛、陈居中《四羊图》中的羊、陈容《墨龙图》中的龙、法常《观音、猿、鹤》中的猿。如前所说，这些大型动物很难像禽鱼鸟虫一样放在花鸟画中，一个极有力的佐证是，《中国美术全

集·两宋绘画·下》序言中有关人物画论述的最后一人是龚开（本书放在元代考察），其中所附例图却是他的大名鼎鼎的《瘦马图》或《骏骨图》，这可以说是人物画与大型动物画归类论述合理性的又一鲜活证明。

欣赏作品

李唐（1066—1150年）

 18-1 《采薇图》（卷，绢本，图170）

李迪（生卒年不详，约活动于12世纪后半叶）

 18-2 《风雨归牧图》（轴，绢本，图171）

阎次平（生卒年不详，约活动于12世纪后半叶）

 18-3 《水村放牧图》或《牧牛图》（卷，绢本，图172）

梁楷（生卒年不详，约活动于12世纪后半叶至13世纪初）

 18-4 《八高僧故事图》（卷，绢本，图173）

陈居中（生卒年不详，约活动于12世纪后半叶至13世纪初）

 18-5 《四羊图》（页，绢本，图174）

李嵩（生卒年不详，约活动于12世纪后半叶至13世纪前半叶）

 18-6 《货郎图》（卷，绢本，图175）

马麟（生卒年不详，约活动于13世纪上半叶至中期）

 18-7 《静听松风图》（轴，绢本，图176）

陈容（生卒年不详）

 18-8 《墨龙图》（轴，绢本，图177）

法常（？—约1280年）

 18-9 《观音、猿、鹤》三联图（轴，绢本，图178）

作品简介

李唐　前面已有介绍。

《采薇图》　此图被认为属于李唐晚年作品，描绘了商末武王伐纣，天下归周，殷遗民伯夷、叔齐不食周粟，采薇于首阳山直至饿死的故事。图中山石峭立，林木茂密，远处河流蜿蜒，一马平川，以此点明故事场景；伯夷、叔齐兄弟二人相对而坐，伯夷倚靠松树正面箕踞抱膝，眉宇紧蹙，目光炯炯有神，面露忧愤之色；叔齐则成侧身姿势，一手据地，一边诉说一边比画，激动之情难以抑制，李唐生动刻画了兄弟二人的凛然正气。画作中树石笔法粗简，远景墨色湿润，已开马远、夏圭之法门。

李迪　河阳（今河南孟州）人。北宋宣和年间任职画院，南宋则孝宗、光宗、宁宗期间任职画院，善写生，包括翎毛、走兽、花竹与山水小景，尤擅画鸟。

《风雨归牧图》　此图描绘乌云密布，暴雨将至，狂风大作，飞沙走石，柳枝随风舞动，两个牧童驱赶两头水牛急忙归家；一阵狂风吹走后面牧童的斗笠，牧童急忙转身想要跳下捡拾，但座下水牛却并未觉察，仍急急赶路；而前面伙伴则已知情况并拽住缰绳，于是水牛回首观望后边动静。画作充满故事性，生动有趣之极。

阎次平　北宋末年画家阎仲之子，南宋孝宗隆兴年间画院祗候，授将仕郎，善人物与动物。

《水村放牧图》　或称《牧牛图》。此图共四段，分写春、夏、秋、

冬四时放牧情景，最后合作一卷。其中第一段"春景"写暖风和煦，牛悠闲食草；"夏景"写树叶茂密，牛池塘戏水；"秋景"写落叶纷扬，牛卧地歇息；"冬景"写银装素裹，牧童瑟缩一团伏于牛背之上匆忙赶路。树石用笔粗简，技法近于李唐，牛用晕染而成，毛皮绘制细腻，牧童自然天真，画面趣味十足。此作既状田园风情，又具现实关怀。

梁楷　祖籍东平（今属山东）人，南渡后寓居钱塘，宁宗嘉泰年间为画院待诏。善道释、花鸟，尤善减笔即简约明快画风。

《八高僧故事图》　梁楷善道释人物画。《八高僧故事图》共有画面八幅，内容依次是：一、达摩面壁，神光参问；二、弘忍童身，道逢仗叟；三、白居易拱谒，鸟窠指说；四、智闲拥帚，迥睨竹林；五、李源、圆泽系舟，女子行汲；六、灌溪索饮，童子方汲；七、酒楼一角，楼子拜参；八、孤蓬芦岸，僧倚钓车。此图为梁楷早年工细之作，属宋代典型的画院传统，与后面要看的《秋柳双鸦图》《泼墨仙人图》风格迥然不同。

陈居中　南宋宁宗嘉泰年间画院待诏，专攻人物与动物。

《四羊图》　此图画一树枯木和四只毛色不一山羊，画作呈左上角至右下角斜向布局；枯木位于画面右上方，右下方三只山羊为一组，其中两只正在打斗，一羊抵角，被抵一羊站立、侧身、回首，形态生动；坡上一羊居构图之中，正冷眼注视着坡下同伴的打闹，画面煞是有趣。

李嵩　前面已有介绍。

《货郎图》　前面已见过他的山水画，其风俗题材同样讨人喜爱。北宋末年与南宋初年画家苏汉臣也曾画过《货郎图》，李嵩这件《货郎图》

更为精彩。货担上一些货物标出名称，如"诵仙经""明风水""三百件""守净""杂写文约""牛马小儿""黄醋""便是山东米"等字样。物品用笔如丝，又密而不乱，功夫了得。

马麟　前面已有介绍。

《**静听松风图**》　前面已见过他的山水画，本图既可作人物画看，也可作山水画看。图中古松偃仰，盘曲如虬，一高士坐于古松之下，衣襟敞开，姿态悠然，目光迷离，神情自得，如有道骨仙风，正惬意聆听阵阵松涛，童子立于旁侧；近处山石继承马夏画派，用小斧劈皴，古松枝干遒劲，老皮板结，针叶却又轻柔多姿，随风起舞；背后风景用淡墨渲染，岩下溪流逶迤，远山空蒙虚幻，秀色可餐。

陈容　字公储，号所翁，福唐（今福建福清）人，一作临川（今江西抚州）人，理宗端平二年进士，曾任莆田太守。

《**墨龙图**》　陈容是画龙高手，所画之龙身形矫健，须发偾张，腾云驾雾，每每见首不见尾，气势磅礴，不可一世，就如此图。其另有《九龙图》（美国波士顿美术馆藏）、《云龙图》（中国美术馆藏）。

法常　号牧溪，本姓李，蜀（今四川）人，绍定四年（1231年）蒙军破蜀，遂流落杭州，又不满朝政腐败，故出家为僧。善动植、花卉、山水。

《**观音、猿、鹤**》　本图是一件三联幅，《观音》居中，《鹤》居左，《猿》居右。我们这里看《猿》图，画作兼工带写，别具一格。图中一株苍松由右下方斜刺插向左上方，将整个画面分割为两个三角形；母猿怀

抱幼猿盘踞松枝之上，猿猴茸毛蓬松，造型准确，母子眼睛紧盯观者，既警觉又精灵；松干用飞白笔势，尽显干枯苍劲，折向左下角的松针干脆用干墨横扫，草草之间逸趣全出。这件三联幅由日本前来中国学习佛法的圣一和尚学成携带回国，现藏东京大德寺，被日本视为国宝。法常作品流传到日本不少，其画风在日本有重大影响。后面我们还会看到他的《松树八哥图》。

南宋花卉与禽鸟画

背　景

南宋花鸟绘画继承了北宋花鸟画的传统。按《中国美术全集》的说法，南宋的院体山水、人物画都有新的创造，和北宋异趣，但在花鸟画方面，却基本沿袭北宋宣和时期的工细写实传统，虽生动艳丽有加，画风却未出现重大转变。当然也并非一成不变。李霖灿的《中国美术史》对北宋与南宋花鸟画作了比较，北宋的作品多用挂轴大幅，充分显示出其写实精神之伟大；而在南宋时期的一百五十余年间，由于画院的风尚及江南秀丽景色的影响，主要以精美的册页形式光耀艺坛。《中国美术全集》也是这一看法，南宋时期大幅的花鸟卷轴较少，多是圆形、方形或少量异形的小幅，主要用为团扇、室内装修家具上的贴络和灯片子等。这些小幅构图生动简约，主题突出，描绘精密，是南宋花鸟画中较富特色的部分。

本讲主要考察李迪、林椿的花鸟绘画，另李嵩、梁楷、马麟虽工山水、人物，但于花鸟亦有突出作品。需要说明的是，像扬无咎、赵孟坚

以及僧法常的画作，我将放到下一讲《士夫、文人画的发端：水墨与写意》中来专门考察，因为这已涉及画法的革新。此外还值得提醒的是，南宋时期大量的花鸟画作并无落款，作者已不可考，但却同样优秀。《中国美术全集》列举了一些，我姑且将其作为一份清单罗列于下：属没骨画法的有《折枝花卉图》《红蓼水禽图》《群鱼戏藻图》《枇杷山鸟图》《瓦雀栖枝图》《榴枝黄鸟图》《樱桃黄鹂图》《出水芙蓉图》《虞美人图》等；属勾勒画法的有《海棠蛱蝶图》《霜筱寒雏图》《梅竹双雀图》《白头丛竹图》等。我选择了《折枝花卉图》《出水芙蓉图》和《霜筱寒雏图》加以考察，另外《落花游鱼图》与《群鱼戏藻图》十分类似。按《中国美术全集》，还有一些画作属于近景山水中的禽鸟题材，即亦山水亦花鸟，如本讲中梁楷的《秋柳双鸦图》以及佚名画作《寒鸦图》，还有在山水画一讲中已经看过的马远的《梅石溪凫图》，显然，这样的画作更加自然，更加富有田园气息。

欣赏作品

李迪（生卒年不详，约活动于12世纪后半叶）

 19-1 《枫鹰雉鸡图》(轴，绢本，图179)

 19-2 《雪树寒禽图》(轴，绢本，图180)

林椿（生卒年不详，约活动于12世纪后半叶）

 19-3 《果熟来禽图》(页，绢本，图181)

 19-4 《梅竹寒禽图》(页，绢本，图182)

梁楷（生卒年不详，约活动于12世纪后半叶至13世纪初）

 19-5 《秋柳双鸦图》(页，绢本，图183)

作品简介

李迪　前面已有介绍。

《枫鹰雉鸡图》　这是一幅巨作，纵189.4厘米，横210厘米。画面构图呈左上角至右下角斜向布局，所绘内容基本均在画幅上部；时值深秋，红枫簇簇，枫叶似火；坡处灌木树丛，杂草萋萋，绿色依旧；古枫枝干苍老遒劲，由画面右侧向左上方伸出；枝头处站立着一只凶猛的苍鹰，其头侧转朝下，目露凶光，正盯视着猎物——画面右下角处一只色彩斑斓的雉鸡，已发现危险正惊慌逃窜；树上枝叶疏密有致，鹰、雉羽毛刻画精细，两禽之间关系真实生动，充满着故事性。

《雪树寒禽图》　此图写竹林微雪，树上栖息着一只伯劳；棘枝取回转造型，线条优美；雪片纷纷落下，竹叶与棘枝上积着薄雪，十分真实；伯劳站立枝头，毛羽清晰，形态生动，正享受着初雪时节的静谧世

界；背景统一处理成暗色用于衬托主要物体，同时又平添了一分装饰感。图上自题作于淳熙丁未即1187年，应是李迪晚年精心之作。《中国绘画三千年》此章作者班宗华甚至认为："在树干和树枝的画法上几乎可辨认出某些欧洲特点——一种在宋代宫廷绘画中常常看到的三维空间效果。"（第129页）李迪另有《鸡雏待饲图》亦精彩。

林椿　钱塘（今浙江杭州）人，南宋孝宗淳熙年间为画院待诏，宗法赵昌、李迪，擅画花果、翎毛小品，有很高的状物写生能力。以下看他的两件画作。

《果熟来禽图》　此图中绘有林檎果一枝，枝头硕果累累，果叶刻画精细，残破之处及虫蚀痕迹都清晰可见；树枝上栖一只小鸟，挺胸，翘尾，茸毛逼真，振翅欲飞，形象生动可爱。《中国美术全集》说的还要好："悬挂沉甸甸果实的枝柯，仿佛在轻轻地颤动。"画上有"林椿"小字题识，是宋代为数不多的有款小品之迹。

《梅竹寒禽图》　这件作品写红梅、翠竹、残雪、寒莺。林椿在不满方尺的画面上截取梅竹的局部，既表现了梅树的老硬，又表现了竹篁的生机；一只寒莺栖立梅梢正在刷羽，趣味盎然。在技法上梅枝用笔苍劲，竹叶勾画坚挺，寒莺毛色柔和，整体画法刚柔相济。画上同样有"林椿"小字题款。

梁楷　前面已有介绍。

《秋柳双鸦图》　此图笔简意赅，枯杈上一枝垂柳随风摇曳，惨月明灭，双鸦左右，画面疏淡，意境清幽。传梁楷画风与北宋石恪一脉相承，并发扬光大。相似作品还有《疏柳寒鸦图》。梁楷的画作后面还会

考察。

李嵩　前面已有介绍。

《花篮图》　李嵩的山水、人物画我们在前面已分别有过考察，这里再来看他的一件花卉作品。这幅《花篮图》重设色，花篮精美，花卉鲜艳；花卉包括有石榴、栀子、百合、蜀葵以及萱草，搭配合理，或以观，或以闻。看此画也不免想到17世纪荷兰画家海姆的《瓶花》等画作，可说各有千秋，但李嵩的花卉当约12世纪，足足早了5个世纪哦。

马麟　前面已有介绍。

《层叠冰绡图》　马麟的山水人物画在前面也已经有过考察，这里同样再来看他的一件花卉作品。此图画梅两枝，疏影绿萼，一枝昂首，一枝低颔，展现了梅花俏丽的姿容，一旁"层叠冰绡"四个小字为宁宗杨皇后所题，右下方有"臣马麟"题款。画作笔法精巧，背景浑然一色，尽显素朴雅致。

佚名

《寒鸦图》　下面我们再来看五件佚名画作。此作无款识，旧题李成作，殆因树梢呈蟹爪状，但现在一般倾向于为南宋时期画院画家所绘。展开1米多长画卷，左半幅为水塘，右半幅为树林，远处溪上横跨一桥，冬日雪后，空气清冷，一群寒鸦（经计算有49只）翔集水塘树林间，聒噪雀跃，或飞或宿，或鸣或食，姿态各异。赵孟𫖯题跋定此作为能品。

《落花游鱼图》　无款识，旧题北宋刘寀作，但现在一般倾向于将

时间定在南宋。画卷横长250厘米。游鱼造型准确，姿态逼真，花瓣落在水中引来群鱼争食，或聚，或散，或潜，或浮，或激，或洄，或旋，或逸，嬉戏场景生动自然，惟妙惟肖。此图堪称宋代画鱼杰作，现由美国圣路易斯艺术博物馆藏，真是得了一件宝物。

《出水芙蓉图》　无款识。画作为小品，纵23.8厘米，横25.1厘米。画面中荷花一朵，花瓣淡红，花蕊浅黄，衬以绿叶，姿态舒展，格调高雅，一尘不染，尽显雍容华贵，落落大方，真实地描写了荷花"出污泥而不染，濯清涟而不妖"的高傲品质；画作笔法工细，晕染适度，鲜艳而不妖冶，为南宋小品佳作。

《折枝花卉图》　无款识。此图共4幅，每幅纵49.2厘米，横77.6厘米。四幅图分别绘有海棠、栀子、芙蓉、梅花；花瓣、花叶勾勒填色，花卉色彩明艳，姿态动人；枝干用写实手法，富有立体感；树枝节疤与折枝茬口无论新旧都极其逼真，叶片的正反明暗以及卷曲翻转都表现得恰到好处。第一幅海棠枝干上有"赵昌"二字，但一般认为是伪款。

《霜筱寒雏图》　无款识。此作亦为小品，纵28.2厘米，横28.7厘米，原载《宋人集绘册》。图中枯棘细竹数枝，时当冬日，五只麻雀栖于棘枝之上，或俯，或仰，或观，或语，姿态生动，形象逼真，正喧闹不已；画作用笔精细，设色优美，作者写实功力极其深厚，堪称南宋写生花鸟画中的妙品。

士夫、文人画的发端：水墨与写意

背　景

两宋时期，士夫与文人画已经发端。学者称此为"墨戏画"，如潘天寿说："至宋初，吾国绘画，文学化达于高潮，向为画史画工之绘画，已转入文人手中而为文人之余事；兼以当时禅理学之因缘，士夫禅僧等，多倾向于幽微简远之情趣，大适合于水墨简笔之绘画以为消遣。故神宗、哲宗间，文同、苏轼、米芾等出以游戏之态度，草草之笔墨，纯任天真，不假修饰，以发其所向；取意气神韵之所到，而成所谓墨戏画者。其画材多为简笔水墨之林木窠石，梅兰竹菊，以及简笔水墨之山水等，已开明清写意派之先声。"（《中国绘画史》第138页）

通常讲士夫与文人画会从苏轼与米芾开始，当然，在广泛意义上，前面所考察的一些北宋时期的画作中也都隐约可见士夫与文人风格，《中国绘画三千年》将王诜的《烟江叠嶂图》、乔仲常的《后赤壁赋图》都归入文人画作，即使像《江山秋色图》这样的工整之作也被董其昌称道"又有士气"。士夫文人画出现的背景是由于对画院的不满，包括对写实与

画匠传统的不满或不屑。苏轼就说过"论画以形似，见与儿童邻"。关于写实，这实际涉及对摹仿的评价，西方如古希腊思想史上也有相同的认识。至于画匠或画师，则有更深层的原因，古代士夫与文人总是自觉高人一等，因为"学而优则仕"，职业化的"匠"类技艺或技术都属于等而下之的东西。

关于士大夫与文人对画匠的不屑或鄙视，高居翰有精辟的见解，他说在宋代，文化上的主要担负者是儒士，即士大夫。他们的文化活动包括编写史传，注释并传布经书，创作诗词及各类文学，作曲奏乐，尤其独占了书法艺术，这些艺术可用于遣怀述志，或心绪的表达与心灵的交流。但其中却不包括绘画，而只要绘画还在职业画家或"画匠"（文人口中的贬抑之词）的范围，便不可能被视同那些遣怀述志的表现艺术，而只是一种后天磨炼而来的技艺，只能创造供人玩赏的奇珍异宝。就是因为如此，文人不屑于从事绘画。事实上，文人适当的出路只有一种，即在朝为官。高居翰又说，当文人从事于绘画，一定会小心翼翼地避开专业画家的风格特色。读书人认为，绘画的正当动机就是"寄兴"，即绘画活动的价值在于修身养性。同时，绘画不应该用亮丽的色彩以及装饰性的图案来吸引观者的目光，包括若在画中卖弄自己对于实物的描写如何几可乱真，便是屈从一般大众的写实口味了。文人画家反对技巧，事实上许多文人画家只是具备相当有限的技巧。也因此，高居翰将文人绘画称作"业余画派"。（《隔江山色》第4—6页）《中国美术全集》在涉及士夫、文人画的特征时也这样概括："都具有追求秀逸自然、有时逸出规矩法度之外、略带生拙之笔的共同特点。"

具体来说，我们要考察的画家包括苏轼、米芾、米友仁、扬无咎、王庭筠、梁楷、赵孟坚，以及僧人画家法常。高居翰《图说中国绘画史》

一书中也是将宋代文人画与禅画放在一起论述。在他们以下画作中，我们可以看到两宋院画那种细丽规范严谨画统为之一扫，而代之以随意的笔墨和抒情的写意，自由而清新，如此一个新的时代即将到来。

欣赏作品

苏轼（1037—1101年）

　　20-1　《枯木怪石图》（卷，纸本，图191）

米芾（1051—1107年）

　　20-2　《珊瑚笔架图》（页，纸本，图192）

米友仁（1074—1153年）

　　20-3　《潇湘奇观图》（卷，纸本，图193）

扬无咎（1097—1169年）

　　20-4　《四梅图》（卷，纸本，图194）

　　20-5　《雪梅图》（卷，绢本，图195）

王庭筠（1151—1202年）

　　20-6　《幽竹枯槎图》（卷，纸本，图196）

梁楷（生卒年不详，约活动于12世纪后半叶至13世纪初）

　　20-7　《泼墨仙人图》（页，纸本，图197）

赵孟坚（1199—1264年）

　　20-8　《水仙图》（卷，纸本，图198）

　　20-9　《岁寒三友图》（页，绢本，图199）

法常（？—约1280年）

　　20-10　《松树八哥图》（轴，纸本，图200）

作品简介

苏轼 前面已有介绍。

《枯木怪石图》 此图石一块，纹如蚌；树一株，形奇曲；石后有竹数叶，树边有草数茎；用笔随意，发墨清晰，构图极简，意象至上，为后世文人画之法式。或认为文人画技法尚处于理解与探索阶段。曾由日本阿部房次郎爽籁馆藏。

米芾 前面已有介绍。

《珊瑚笔架图》 虽是画作，却是书法笔意：画柱由上而下露锋缓行，画弧先顿笔蓄意由上而下再由下而上挑笔出锋，画档由左至右颤笔微行，下面金座更是恣意飘洒，全然书法意蕴。需说明的是，宋山水画有李、范、郭、米之说，米即米芾，其山水画称"米家山水"，但属文人画，与其他三家不是一个路数，具体风格见下面其子米友仁画作。

米友仁 字元晖，米芾长子，世称"小米"，米氏父子的"米家山水"尤以米友仁为典型。

《潇湘奇观图》 宋代山水，北方取"干"，南方取"湿"，江南尤"湿"，景色多烟雨朦胧，就像杜牧诗，"南朝四百八十寺，多少楼台烟雨中"。此图是米友仁山水画的代表作，山用墨色，云作卷状，采水墨渲染之法，小米自称"墨戏"，属于水墨大写意。小米的山水代表作还有中国台北"故宫博物院"所藏《云山得意图》。

扬无咎 字补之，号逃禅老人、清夷长者，清江（今江西樟树）人，

并自称为草玄（汉代扬雄）后裔，终身不仕，为人刚正不阿，清操自守。善水墨梅竹、松石，笔法清淡野逸。

《四梅图》 此图写梅花四状：未开、欲开、盛开、将残。后自书"柳梢青"词四首，分咏四梅，并自题："范端伯要予画梅四枝，一未开、一欲开、一盛开、一将残。"对此，《名家点评大师佳作》援陆游咏梅词以作对比："无意苦争春，一任群芳妒。零落成泥碾作尘，只有香如故。"并以为一词一画，同为千古绝唱。据记载，画墨梅创始人为北宋仲仁和尚，扬无咎推波助澜并在技法上出新，之后画梅遂成风尚，尤其是元代，其中扬无咎无疑起着承前启后的重要作用。

《雪梅图》 此图写雪天开放的梅花，夹杂着几簇竹叶。作者构思奇特，在纵27厘米、横近145厘米的图卷中，梅树几乎只占据画面上方，唯有两根枝杈斜伸向下方并造成由左上方向右下方的动势；画作以浓墨写枝，细笔勾花，并用淡墨烘托，以形成雪天阴霾的背景。全图无款，但迎首处钤有"草玄之裔""补之""逃禅"三印。又扬无咎之后，徐禹功（1141—？年）的《雪中梅竹图》也相当出色，被认为属扬氏嫡派，颇得后人重视。

王庭筠 前面已有介绍。

《幽竹枯槎图》 此图画柏树幽竹，笔墨不多但变化丰富，柏树枯枝铁骨，幽竹叶片劲挺，如一老一少，老者持重，少者气盛，二者风韵皆表现得淋漓尽致。卷末有王庭筠为自己的大字行书题识："黄华山真隐，一行涉世，便觉俗状可憎，时拈秃笔作幽竹枯槎，以自料理耳。"书作同样出色，我们已在前面考察。

梁楷　前面已有介绍。

《泼墨仙人图》　梁楷的作品前面也已有过考察。此图人物只求神似，不求形似。仙人胸部赤裸，大腹便便，眉眼鼻嘴挤在一处，面容夸张，憨态可掬。梁楷技法大胆，笔势粗狂，笔墨泼辣，是一幅典型的人物大写意。据说梁楷好酒，喜结交僧道，性情放而不羁，人称"梁疯子"，曾将皇上御赐金带挂而不受。观此图，正是作者性格的真实写照。梁楷善减笔，这在前面的《秋柳双鸦图》一作已有见识，此图亦是。并且学者指出，梁楷的减笔画对后世影响深远，如明代徐渭，清代朱耷、原济、黄慎等都明显地受到他的影响，这一画风传到日本后更是影响巨大。（《名家点评大师佳作》第94页）

赵孟坚　字子固，海盐（今属浙江）人，宋宗室，理宗宝庆二年进士，官至朝散大夫、严州守等。元代汤垕评赵孟坚"画梅、竹、水仙、松枝墨戏，学扬无咎，皆入妙品，水仙为尤高"。他是南宋末年兼贵族、士夫、文人三重身份的画家，作品清而不凡，秀而淡雅，意趣横生，并清晰透露出作者刚正坚贞、不失气节的高贵品质。

《水仙图》　此图水仙花朵吐艳，叶片折转，纷披穿插，层次分明，构图布局疏密有间，繁而不乱。画家受文人绘画革新思潮影响，创造出独特的审美技法：以劲挺的线描勾勒花叶，再用淡墨渲染叶之正反向背，面目焕然一新。此画原无题款，卷首自题诗抄自《子固水仙花》轴系伪作，但该画作一般还是归于赵孟坚名下。

《岁寒三友图》　赵孟坚有两件以《岁寒三友图》为题的同名作品都很出色，一件藏北京故宫博物院，一件藏上海博物馆。其中故宫博物院所藏画作中松、竹、梅折枝横斜置于画面中央，网上易于找到。我们

这里看上海博物馆所藏画作，我看薄松年的《中国绘画史》亦是用此作。这是一幅小品，"三友"错落交叠，"相互勉励"，画面笔墨秀丽，清绝幽雅，寓意深刻。

法常　即牧溪，前面已有介绍。

《松树八哥图》　或称《叭叭鸟》。法常的作品前面同样有过考察。这件画作构图简约，笔法简练，八哥栩栩如生，松树寥寥成形，画面生动可爱。严格说来，法常的画不能简单地归为士夫或文人画，而应当看作是一种禅意画。元末明初画家夏文彦评法常"粗恶无古法，诚非雅玩"，但清初画家查士标却认为"有天然运用之妙"。李霖灿则认为此图下开青藤、八大花鸟画之先河，一部水墨花鸟画史应奉牧溪为大宗师。牧溪简约画作还有《六柿图》，现藏日本龙光寺。

晚期：元明清及民国早年，以文人画为主的时期

（1279 年—20 世纪初）

下段内容包括：

21　元代前期的绘画：以赵孟頫为中心。就绘画而言，元可以说是一道分水岭，其在面貌上发生了几乎可以说是翻天覆地的变化，我们将会全面接触文人画的概念。本讲首先考察元代初期的绘画，包括山水、花鸟以及动物和人物。

22　元四家：文人山水画的巅峰。由赵孟頫所开创的文人山水到了黄公望、吴镇、倪瓒、王蒙也即所谓"元四家"这里攀登到了巅峰，这也是中国古典山水画的第四座高峰。四家中以黄公望成就最著，其将前人元素发展整合成一种全新的文人山水风格，真正是集大成者，由此彪炳画史，并垂范后来之人或后来之画。

23　元代花鸟与人物画。元人尤喜欢画松、竹、梅，这或者是特定历史情景的结果，因为在中国文化中，松、竹、梅具有明确的象征意义。

24　明代前期与中期山水画：以"浙派"和"吴派"为中心。浙派主要"占据"前期，吴派主要"占据"中期，浙派的健将主要是戴进与吴伟，吴派则有沈周、文徵明、唐寅、仇英四大家。两派长期对峙，以浙派开场，以吴派收尾。

25　明代前期与中期的花鸟与人物画。明代的花鸟与人物与山水一样，也有职业与业余之分，有画院与文人之分，也分浙、吴两派，或继承宋画传统，或继承元画传统。

26　这一时期的书法。说这一时期，其实就是元明两代，宋代书法已经"下山"，元明更是如此，职是之故，此后的书法不再考察。

27　从徐渭到清初"四画僧"：清新画风。本讲进入明代晚期。从正统与在野、正传与独创、主流与边缘的视角来说，本讲属于在野、边缘、独创一脉，但这一脉大都面貌新颖，启迪或代表了后世中国绘画的真正方向，徐渭开其首，"四僧"接其力，随后在"扬州八怪"和"海上画派"这里终见大江滚滚，一泻千里。

28　从董其昌到清初"四王"：仿画成风。本讲线索与上讲线索并列，属于所谓正统、正传、主流一脉。董其昌提"南北宗"，又倡"仿古"，并指北宗一脉"非吾曹所宜学"，如此深刻影响"四王"及之后绘画，未来三百年保守面貌正出自此脉。

29　明代晚期至清代中期的其他画家。与前两讲并列，明代晚期至清代中期还有其他一些重要画家及画作，所以有必要辟章节专门论述。

30　从"扬州八怪"到"海上画派"：古典尾声。清代中期到民国初年，中国古典绘画已经走到最后一程，古典就此翻篇，并以特有的方式迎接一个全新时代的到来。

元代前期的绘画：以赵孟頫为中心

背　景

　　两宋文化极尽繁荣，但军事上始终疲软，一再受挫，先是北宋亡于金，后是南宋亡于元。而就书法与绘画艺术而言，元可以说是一道分水岭，其在面貌上发生了翻天覆地的变化。这一讲我们首先来考察元代初期的绘画，包括山水、花鸟以及动物和人物。而从本讲开始，我们将会全面接触文人画的概念。前面第20讲曾说到，士夫、文人画即水墨与写意画法在宋代就已经发端，不过文人画真正全面登上历史舞台是在元代。高居翰在其《隔江山色》里有一段很扼要也很精彩的概括："直到元初，业余画家还是停留在画坛的边缘。然后突然间——一部分是因为职业画派的没落，一部分是因为业余画家令人振奋而且深具影响力的新发展——画家们发现自己（也开始以为自己）居于画坛的核心。往后的中国绘画史中，除了明初有画院的短暂复兴之外，业余画家便一直居于主导地位。""于是，业余画家的崛起，伴随着绘画品味、创作风格和偏好主题的转移，构成了元代绘画变革的基础。画家来自与以前不同的社会阶

级，他们各有不同的背景、理想与动机，在各种不同的场合为不同的人作画，绘画不由自主地发生了根本而深远的改变。"（第4页）高居翰在这里将文人画家称作业余画家，并将他们的画派定性为"业余画派"。高居翰具体又说，文人画家所作的通常是水墨画，或者只是敷上一些淡彩。并且文人画不管是技艺生疏或是刻意避开流俗，若以物象外表的真实感来要求，通常不具有说服力，他们基本上画的是一个内在世界。（第6页）

 本讲我们共涉及9位画家，分别是龚开、钱选、高克恭、郑思肖、赵孟頫、管道昇、颜辉、任仁发、李衎。需要说明的是，龚开、郑思肖二人，《中国美术全集》是放在宋代，而《中国绘画三千年》及高居翰的《隔江山色》则是入元，从作品意涵来看，放在元代的确更合理。又高居翰和薄松年都将龚开、钱选和郑思肖专门当作宋代"遗民"画家看待，这些人的一个基本特征就是忠诚、耿直。高克恭、颜辉、赵孟頫、任仁发是元初的另四位重要画家，其中尤以赵孟頫的历史地位最高，对后世影响最大。诚如《中国美术全集·元代绘画》序言所说，赵孟頫"对元代文人画的兴盛在理论、技法、风格上都起了开辟道路、转移一代风气的作用，成为元代文人画的主要奠基人"。不仅如此，赵孟頫绘画与书法的影响更是波及明代。稍事联想，我觉得元业余文人画取代宋专业院体画，非常接近欧洲19世纪印象派造学院派反的例子。两者都导致了新的画风的出现，也导致了新的大家的出现。所不同的是，元画取代宋画显得更加流畅，更加平和，也更加持久。

欣赏作品

 龚开（1222—约1304年）

21-1 《骏骨图》(卷，纸本，图201)

钱选 (1239—约1300年)

21-2 《八花图》(卷，纸本，图202)

21-3 《浮玉山居图》(卷，纸本，图203)

高克恭 (1248—1310年)

21-4 《云横秀岭图》(轴，绢本，图204)

郑思肖 (1241—1318年)

21-5 《墨兰图》(卷，纸本，图205)

赵孟頫 (1254—1322年)

21-6 《鹊华秋色图》(卷，纸本，图206)

21-7 《水村图》(卷，纸本，图207)

21-8 《秀石疏林图》(卷，纸本，图208)

21-9 《人骑图》(卷，纸本，图209)

管道昇 (1262—1319年，赵孟頫之妻)

21-10 《烟雨丛竹图》(卷，纸本，图210)

颜辉 (生卒年不详，约活动于13世纪后期，或至14世纪初)

21-11 《李仙像》(轴，绢本，图211)

任仁发 (1254—1327年)

21-12 《二马图》(卷，绢本，图212)

李衎 (1245—1320年)

21-13 《新篁图》(轴，绢本，图213)

作品简介

龚开 字圣予，号翠岩，淮阴（今属江苏）人，南宋遗民。宋理宗时曾任两淮制置司监官，入元不仕，晚年贫困。精经术，通诗文，工书善画。

《骏骨图》 图中马首低垂，瘦骨嶙峋，但饥贫仍显筋骨，落魄不失尊严，寓意明显。画后有跋语："凡马仅十许肋，过此即骏足。唯千里马多至十有五肋。"所画之马正有十五肋，足见作者千里之志。龚开另有《中山出游图》，描绘民间传说中钟馗与小妹出游故事。

钱选 字舜举，号玉潭，湖州（今属浙江）人，南宋遗民，"吴兴八俊"之一。宋景定间乡贡进士，入元而不仕，以画终其生。山水师赵令穰和赵伯驹，花鸟师赵昌，动物人物师李公麟，但又不拘法度，自出新意。

《八花图》 此图为钱选早年作品，绘海棠、杏花、桃花、桂花、柑橘、栀子、月季、水仙等八种花卉，用笔柔劲，设色秀润，画面淡雅；其中尤以第八图水仙最为出色，叶之正反转折刻画细腻，姿态极其优美。另推荐一件钱选的《桃枝松鼠图》。此图尺寸仅纵26厘米，横44厘米，但故事生动。画面中一桃树枝条，上有两颗果实和一只松鼠，果实与松鼠的重量已经将树枝压弯，"S"形曲线十分生动；松鼠双目紧盯果实，垂涎欲滴的神情令人喜悦。

《浮玉山居图》 此图属于钱选晚年作品，是写其家乡浮玉山的景色，意图明确，即隐而不仕。同时重要的是，画作风格极其鲜明，力图打破宋代以来的写实窠臼，恢复古义，由此我也联想到英国19世纪拉斐尔前

派兄弟会的初衷，摆脱学院束缚，回归创作源头。画面恬静，构图简雅，既具拙朴韵味又富装饰气息；特别是写山如石，可谓山不在高，有石则灵！我因此又会联想到20世纪卢梭极富天真童趣又有装饰感的画作。

后世一批文人画家对此图称赞不已，拖尾处有包括黄公望和倪瓒在内的许多名士题跋，明代姚绶竟然12次题跋，画面上到处是朱红钤印。《中国绘画三千年》此章作者高居翰评论这件画作时说：与宋代山水相比，"钱选的画肯定显得僵硬而古板"，似乎夏圭等人所达到的山水画境界"向后退了一大步"。"这无疑是画家有意向山水画更为原始阶段的复归"，钱氏想通过这一方式更接近古人，于是此图"在某些方面似乎同那些效法北宋或更早期传统的宋末元初的末流画家的作品相似"。高居翰其实想指出钱选返璞归真的倾向，不过的确有些词不达意，很容易造成误解，于此也可清楚看到语言的差异和奥妙。

高克恭　字彦敬，号房山道人，维吾尔族，后籍山西大同，官至刑部尚书。善山水、墨竹，初学米芾父子，继取法董源、巨然与李成。

《云横秀岭图》　此图以高、平二远之法相结合，写秀润的江南景致，被赞"元气淋漓"；画作上方山势嵯峨，岗峦起伏；中间烟云流动，雾锁山腰；下面林木蓊郁，坡石交错，溪水横淌，野亭无人。我们从此图能够清晰看到高克恭对不同画风的融合：山顶的矾头与坡石的皴法是董源和巨然的，云烟的画法和苍润的风格则是米氏父子的；全图画面感比米氏多骨，又比董巨简淡，即在董巨与米氏之间，从而自成一体，别开生面。高克恭的其他作品中，《春云晓霭图》更接近巨然画风，《秋山暮霭图》则更接近米家山水。

郑思肖 字忆翁，福州连江（今属福建）人，南宋遗民。思肖之名乃宋亡后所取，"肖"字为宋帝赵姓一半，有义不忘赵，忠于宋室之意；又坐卧不北向，因号所南。善墨兰，不画土，谓"露根兰"，喻土地已失，家园已丧，寄亡国之痛。

《墨兰图》 图中兰花两株，叶片劲挺，用笔简逸，风致清绝。画右侧自题"向来俯首问羲皇，汝是何人到此乡，未有画前开鼻孔，满天浮动古馨香"，意味深长。

赵孟頫 字子昂，号松雪道人、鸥波、水晶宫道人等，湖州（今属浙江）人，宋宗室，或为太祖后裔，入元后应招，时年32岁，荐授刑部主事，累官至翰林学士承旨。赵孟頫精通书法绘画，列"吴兴八俊"之首，其中绘画善山水、人物、鞍马，对后世影响巨大，从一定意义上讲，元代文人画正是从赵孟頫开始的。不过作为赵宋后裔却元朝入仕的经历又的确使赵孟頫备受诟病，如傅山在其《训子帖》中就斥赵孟頫"行大薄其为人，痛恶其书浅俗"，尽管傅山晚年对赵孟頫的看法有所改变，但其上述评语仍产生深远影响。高居翰也将钱选与赵孟頫加以比较，指出后人称钱选忠君爱国，"他的耿直与赵孟頫模棱两可的立场正好形成对比"（《隔江山色》第12页）。中国文化向来强调做人的气节，不事二主，不为贰臣，更何况赵还是宗室之后，以上讥评在我看来都正常不过。当然，赵孟頫对文人画的作用或贡献同样也是客观存在，不必因噎废食。以下我们就来看他的四件作品。

《鹊华秋色图》 此图乃赵孟頫为其挚友周密所作，绘于1296年，主题是画周密祖籍所在地齐州（今山东济南）的鹊山与华不注山景色，以慰其思乡之情，"鹊华"之名也因此而来。画面上鹊山与华不注山一左一

右，左边呈馒头状的是鹊山，用披麻皴，右边呈尖锥形的是华不注，用荷叶皴，两山就像是"轻轻"放置在平川之上。《中国美术全集》论此画说"山势峻峭"，又说"草木华滋"；《名家点评大师佳作》也说山峰"拔地而起，巍巍于旷野之上，奇峭超然，似有卓尔不群的气派"。

不过说实话，我更觉得这两座山就像沙盘上的模型；李霖灿用了一句"半斤八两"，应有深意；而高居翰到底是西方人的思维，其直白地指出"这两座山其实是遥遥相隔，但被画家任意凑在一起之后，看起来好像是沼泽沙渚中隆起来的土丘"。读赵孟𫖯这件作品，真不能用宋画中"峻峭""华滋""奇峭超然""卓尔不群"一类写实感很强的描述。事实上，正如李霖灿所说，赵孟𫖯主张放弃南宋画院之纤巧，而恢复五代北宋之古朴。按赵孟𫖯自己的说法："作画贵有古意，若无古意，虽工无益。"这应是理解此画之要津。一般认为赵孟𫖯此画多有董源笔意，不错，在局部如坡石、沙碛、芦汀、岸树、渔艇甚至鱼罾的画法上赵、董之间确有相似之处；但重要的是，董源是从唐代象征性山水走向写实性山水，并且是这一运动的典范，而赵孟𫖯则恰恰相反，他是从宋代写实性山水返回象征性山水，这一本质区别是必须要认识清楚的。

也因此，依我看赵孟𫖯所谓"古意"就是指画院与画匠之前的状态，作为文人画的提倡者与践行者，赵孟𫖯强调文人画的审美取向应化繁就简，重在意趣，尤其重要的是，贵在不似。对此高居翰有这样一段生动的描述："画中的空间并不连贯，地面由这一段跳到下一段，末了后方还高高翘起，一点也没有一气呵成的连续性。大小比例也不相称，中央的一丛树大的十分古怪，但是右边邻近有两个画里常见的舟中渔人，则是依'远'山而定大小，便显得太小。左边的鹊山山脚附近有屋舍树木大的夸张，让鹊山相形之下突然变小了。类似这种空间及比例失调的情形

俯拾即是；像赵孟頫这样一位技艺非凡的画家，这些情形只能解释作是返璞归真，有反写实的倾向，企图回到尚未解决空间统一、比例适当的早期山水画阶段。"(《隔江山色》第31页）套用今天的术语，就是赵孟頫通过这件作品，将院画近400年以来的写实传统或法则彻底"解构"掉了。若对应于西方绘画，则大抵就是凡·高、塞尚干的事情。就此而言，赵氏此作，堪为新旧画风交替的典范。高居翰说，虽然这是中国画研究中争议最多的作品，但它的确也是最有影响的作品，是极具创新精神的作品，或者说是开画风之先河的作品。当然，对于赵孟頫画风完整全面的评价须有待于对下面《水村图》考察后才能确切得出。

　　《水村图》 或作《水邨图》。此图是赵孟頫的晚期山水，作于1302年，画风朴实，卷后有元人邓椿、明人董其昌等48位文人的题跋，可见其同样颇具影响。高居翰这样说道："在1296年的《鹊华秋色》与1302年的《水村图》之间所有的演变，我们都要谨慎处理，不过，二画之间的差异也真的意义重大。在他画这幅平易近人的作品时，风格好像有些收敛。""描绘地面的线条只有寥寥数笔，颇为自然，各部分的比例亦是如此。"高居翰还说："为了把《水村图》当作是凌驾在《鹊华秋色》之上，观众必须将上述特色视为赵孟頫更上层楼的演出"，虽说"其中没有多少惊人之笔……不过似乎更适合往后的发展。这幅画的风格剥去了所有的戏剧性或强烈的感动，甚至连（如《鹊华秋色》所见的）骚动与标新立异都卸了下来"。"赵孟頫在此似乎不想标举任何艺术史的观点。"不过高居翰也指出："这幅画绝对不能以简单再现自然风景来理解。里面重要的是个人的风格。""画中不论构景或风格都散发一股崇尚平淡的坚决意味"，这背后是"抽离直接感官经验后的冷漠，钱选的作品有类似的心态，文人画运动一开始也是这样，如今则展现成一种完全成熟的风格"。(《隔江山色》

第46页）

　　其实，不妨引入毕加索的创作经历来做个比较。我们知道毕加索的立体主义就经历了从分析到综合再到古典的过程；对比毕加索，如果将《鹊华秋色图》到《水村图》用一条线连接起来，我们或许会发现：《鹊华秋色图》接近于毕加索的早期立体主义，而《水村图》则接近于毕加索的后期回归古典的立体主义。而最为重要的是，正如高居翰所指出："《水村图》是这种风格可考最早的创作，同时也指出了元末黄公望与倪瓒的发展方向。事实上中国大部分其他的山水画也是朝这条路上走。"（《隔江山色》第46页）这就是说，《水村图》较之《鹊华秋色图》对后世来说更具有示范意义，我认为是对的。这种示范意义既体现为简约明快的画风，呈现了文人画的基本精髓；同时也体现为一种"三段式"构图或布局：近景为稀疏的树木，中景为开阔的水域，远景为逶迤的山峦。这样的构图布局也体现在《重江叠嶂》等作品中。其实这样的构图布局早在宋代的绘画中就已经有所体现，只不过赵孟頫将其更加程式化，由此便成为后世绘画的圭臬或窠臼。

　　《秀石疏林图》　此图画山石古木丛篁，赵孟頫以飞白之笔写石，以篆籀之笔写木，以劲挺之笔写竹，尾处自题："石如飞白木如籀，写竹还于八法通。若也有人能会此，方知书画本来同。"表明赵孟頫认为"书画同源"，故可以"写"代"描"；这也是继苏轼《枯木怪石图》、米芾《珊瑚笔架图》，在文人树木竹石方面的进一步探索，其有益尝试对日后包括倪瓒等在内的许多画家产生有重要影响。

　　《人骑图》　此图画一奚官，乌帽朱衣，按辔缓行。《中国美术全集》描写道：人物神态奕然，骏马造型准确，是赵孟頫人物、鞍马的代表作。赵孟頫对自己的马作颇有信心，他于此画上题跋道："吾自小年便爱

画马，尔来得见韩幹真迹三卷，乃始得其意云。"又说："画固难，识画尤难。吾好画马，盖得之于天，故颇尽其能事。若此画，自谓不愧唐人。世有识者，许渠具眼。"可说自视甚高。不过我们不妨听一下高居翰的评论："他画的马称誉于当时及后世。但是，近代学者却认为这是赵孟頫绘画研究中最棘手的一个课题。"而其中一个重要原因是，"与山水画相比，这类作品中所表现出的稚拙的古意更难与技法中的败笔加以区分。赵氏作品中的马体常如球状，知者认为这是运用古代透视法所致，而不知者却认为纯属技法拙劣。"（《中国绘画三千年》第147页）而依我看，从解剖学的角度来看，赵孟頫的马画或许未必是最好的，对照下面任仁发的马画即可看出。

管 道 昇 字仲姬，吴兴（今浙江湖州）人，赵孟頫之妻。

《烟雨丛竹图》 通常介绍管道昇的代表作是取其《墨竹图》，此画竹叶繁盛茂密，画法作"燕飞式"，用笔尖劲，洒脱披离，颇见功夫。不过我们这里看她的另一件作品《烟雨丛竹图》。图中下方为陂陀岸石，同赵孟頫笔法；左右各修篁一丛，竹叶上蹇，姿态放松；一泓瘦水连接远处，茂竹成林；一带烟雾半掩茂林，温婉，秀润，不愧才女，感觉真好。卷尾款署"至大元年春三月廿又五日，为楚国夫人作于碧浪湖舟中。吴兴管道昇"。读此作也很容易让我联想到北宋赵令穰的《湖庄清夏图》和梁师闵的《芦汀密雪图》，一样都是意境深远。

颜 辉 字秋月，庐陵（今江西吉安）人。善画释道、人物，据记载其大德年间（1297—1307年）曾画辅顺宫壁画。

《李仙像》 颜辉有两件《李仙像》存世，一件在北京故宫博物院，

一件在日本京都智恩院（或作智恩寺），我们这里看到的是后者。李仙即古代传说"八仙"之一的铁拐李。图中李仙披发浓须，狞目仰视，形象生动；衣服线条粗犷，背景有李唐、马、夏笔意，坐石用小斧劈皴，可见南宋遗风，为元代人物画代表作。

任仁发　字子明，号月山道人，松江青龙镇（今属上海青浦）人。精通工程，尤熟水利，元著名水利专家，官至浙东道宣慰副使，先后主持修治今上海吴淞江、北京通惠河等工程，又今上海志丹苑水闸当时同样由任仁发主持建造，是当年吴淞江上6座水闸之一。其撰有《浙西水利议答录》10卷。

《二马图》　任仁发亦精于绘画，尤善画马，现存精彩马作有《出圉图》（或称《五马图》）、《二马图》和《五王醉归图》，前两图画马或站立或步走，可算静态；后图画马碎步小跑，可算动态。我们这里看《二马图》，画中两匹马一肥一瘦，肥马毛色斑斓，神气十足，瘦马骨骼嶙峋，疲惫不堪。任仁发自题："世之士大夫廉滥不同，而肥瘠系焉。能瘠一身而肥一国，不失其为廉；苟肥一己而瘠万民，岂不贻淤滥之耻欤？"原来《二马图》有此寓意，其清楚地表明了作者为官的态度和立场；而肥马张扬在前，瘦马低首拖后，这不也正是一部中国社会历史的真实写照吗？但从欣赏的角度来看，最重要的是任仁发马画功力的确扎实，解剖准确，造型优美，如可能不妨再看看他《五王醉归图》中嘚嘚奔跑的马，意态生动，我真是觉得远在赵孟頫之上。

李衎　字仲宾，号息斋道人，蓟丘（今北京市）人。

《新篁图》　李衎亦善竹，且是高手，如此图：大竹一竿，由左下向

右上呈对角线伸展，姿态摇曳，楚楚动人；竹竿用淡墨，竹枝用浓墨，竹叶用焦墨；画面穿插得宜，气脉贯通，不愧绘竹佳作。

元四家：黄公望、吴镇、倪瓒、王蒙，文人山水画的巅峰

背　景

这一讲我们来考察元代的文人山水画。李霖灿在论到元代山水与宋代山水区别时，有一段很有趣的叙述：元朝人画山水的基本态度有了变化，不像宋朝人那么追求真山真水，却注意自己的"有笔有墨"，大家所称谓的"宋人丘壑"和"元人笔墨"正是指此。"换言之，宋朝人爱大自然胜于笔墨，而元朝人爱自己的笔墨胜过大自然，这就是元朝画家笔墨趣味特重之所由来。"（《中国美术史》第162页）而按李泽厚，元代山水已经进入到"有我之境"。上一讲说到，赵孟頫对于元代文人山水绘画具有奠基性的作用，其《鹊华秋色图》和《水村图》颠覆了宋代的山水绘画传统。尤其是《水村图》，有着某种示范性的意义。这种示范意义既体现为简约明快的画风，呈现出文人画的基本面貌，也体现为一种"三段式"构图或布局——近景为稀疏的树木，中景为开阔的水域，远景为逶迤的山峦。

这其实指引了山水画的发展方向，元代的山水画卷正是在此基础上

展开的，之后中国大部分山水画也都是朝着这个方向走。由赵孟頫所开创的文人山水到了黄公望、吴镇、倪瓒、王蒙也即所谓"元四家"这里攀登到了巅峰。"元四家"大致可以分作两段。

黄公望、吴镇是前半段，活动时期都是在14世纪上半叶和中叶，部分时间与赵孟頫重叠。如果说赵孟頫代表了元代绘画的早期，那么黄公望、吴镇就是元中期的画家。黄公望是元季四家中唯一与赵孟頫有交游的人。由黄公望所撰的《写山水诀》可知，他是直接继承赵孟頫生纸淡墨、简笔干皴画法并进而形成理论的第一人，并且黄公望也应当深切领会了赵孟頫山水画中平淡、简散却又自然天成的精髓。同时，黄公望的山水也广泛吸取了许多其他前人的构图或绘画元素。例如其山上的矾头以及披麻皴法就来自董源，峰峦、石壁挺拔秀美的造型可能受到马远、夏圭一派影响，山顶天台的画法或许是从北宋《江山秋色图》一类画作的平冈大岭得到启发，《天池石壁图》主要参照了巨然的布局造型，《九峰雪霁图》一作既简略又带装饰的风格同样来自南宋，而《富春山居图》简直就可以说就是董源《潇湘图》写实绘画的写意版。但黄公望并非只是机械地搬用前人的元素，而是将它们发展或整合成一种全新的文人山水风格，真正是集大成者，由此彪炳画史，并垂范后来之人或后来之画。

倪瓒、王蒙属于元后期的画家，甚至是跨元明两代的。但这两人的画风其实非常不同。倪瓒尚简约、疏淡，他的风格可以概括为是极简主义的，这无疑是文人画的一个极为重要的特征或表现。与此不同，王蒙的风格却是繁复无比，画面撑满，画技复杂，令人目不暇接、眼花缭乱，颇类似欧洲的巴洛克艺术。或者也可以这样形容，倪瓒类似于明代家具，简洁；王蒙类似于清代家具，繁缛。

欣赏作品

黄公望（1269—1354 年）

 22-1 《天池石壁图》（轴，绢本，图 214）

 22-2 《快雪时晴图》（卷，纸本，图 215）

 22-3 《九峰雪霁图》（轴，绢本，图 216）

 22-4 《富春山居图》（卷，纸本，图 217）

吴镇（1280—1354 年）

 22-5 《双桧平远图》（轴，绢本，图 218）

 22-6 《渔父图》（卷，纸本，图 219）

佚名，或盛懋（生卒年不详，约活跃于1320—1360 年间）

 22-7 《仙庄图》，或名《东山丝竹图》（轴，绢本，图 220）

倪瓒（1301 或 1306—1374 年）

 22-8 《六君子图》（轴，纸本，图 221）

 22-9 《渔庄秋霁图》（轴，纸本，图 222）

 22-10 《容膝斋图》（轴，纸本，图 223）

王蒙（1301 或 1308—1385 年）

 22-11 《青卞隐居图》（轴，纸本，图 224）

 22-12 《丹山瀛海图》（卷，纸本，图 225）

作品简介

 黄公望 本姓陆，名坚，江苏常熟人，因过继给浙江永嘉黄氏而改姓，字子久，号一峰、大痴道人，以及大痴、净墅、井西老人等。中

年做过中台察院掾吏，因受累入狱，出狱后隐居不仕，并皈依全真教，常往来于杭州、松江、虞山等地传道。黄公望可说大器晚成，50岁始习山水创作。其常在虞山、九峰山、富春江一带领略自然景色并写生摹记，最终归隐浙江富春山，这很像范宽常年在终南山与太华山间作画的经历。技法上其师董源与巨然，并荆浩、关仝、李成，亦受赵孟頫影响。至晚年画风始得确立，拥有水墨和浅绛两种面貌，笔意简远，趣味高旷，气势雄秀，风格逸迈，终成一代大家，董其昌将其列为"元四家"之首，绝对富有眼力。主要传世作品有《天池石壁图》《快雪时晴图》《九峰雪霁图》《富春山居图》等，皆为江南自然景色。另著有《写山水诀》，由短小笔记集成，身后不久刊行于世。

《天池石壁图》 此图作于1341年，黄公望时年73岁。所描绘的是常熟虞山一带的景色，明显受到董源与巨然风格的影响；尤其是山脉层层相连，一道山脊逶迤而上的画法与巨然的《万壑松风图》是如此近似；其实苏南一带大多是丘陵，但此作却如此嵯峨，这无疑开后世吴人立轴山水之先声，后世董其昌和清初"四王"都对此图极为推崇。而高居翰在《中国绘画三千年》中则说黄公望的"画法堪称是一种标准组件式的结构法"。

《快雪时晴图》 此图为全卷的后半段，前半段有赵孟頫手书"快雪时晴"四字，由此可知二人的交集。画作描绘了雪霁后的山中景色，卷后有一跋文题于1345年。画面上岗峦起伏，峰峦与石壁造型既挺拔又秀美；山石干笔皴擦，树木着墨较多，自然真实；两间茅舍坐落于峰峦之下、石台之上、丛林之中；两峰夹持天边处有一轮红日和一抹红霞。画作生动地展现了雪后初晴时的明朗秀美，巍峨群山在红日衬映下显得分外妖娆。

《九峰雪霁图》 此图作于1349年，黄公望时年81岁。黄公望的画真是越老越好。此图画隆冬雪景：高岭层密，危峰凸起，枯树萧瑟，河水清冷，皑皑白雪覆盖山体，大地一片苍茫。树枝用细笔勾描，山峦空勾再用淡墨渍染；天空与溪水用浓墨渲染，平添了天寒地冻的冷冽感甚至压迫感。整幅画作构图新颖，用笔洗练，风格萧疏，审美独具，并带有南宋绘画所特有的装饰感，我当初第一眼见到就真的好喜欢这件作品。

而在《西方古典绘画入门》一书中，我也将此画与勃鲁盖尔的《雪中狩猎》做了对比："这幅画作将冬天刻画得如此逼真，白雪皑皑，树木凋零，而画作色调的视觉处理让我们真切地感受到严冬的寒冷。不知怎的，我每次看到这幅画就一定会想到黄公望的《九峰雪霁图》，二者真是异曲同工。但也有差别：我们看勃鲁盖尔的画作，猎人、冰面上嬉戏的人群，远处几个小教堂的塔尖，都点明这里村落聚集；而黄公望的画作则一派萧疏、空寂，我们由此不难看出两种截然不同的审美观。"

《富春山居图》 此图始作于1347年，费时3年，完成于1350年，黄公望时年82岁。画作赠友人"无用师"，亦称《无用师卷》。完整的《富春山居图》其实包括两段：一段是画作主要部分，卷长636.9厘米，由中国台北"故宫博物院"收藏；另一段是当年焚后修复部分，也称《剩山图》，横长51.4厘米，现由浙江省博物馆收藏。也就是说，原图卷长度应在7米左右。

画作描绘了浙江富春山一带的秀美景色。我们不妨从原卷首也即《剩山图》开始，眼前一座近山，山顶有董源矾头，山腰呈巨然面貌，山谷有子昂村落，山下坡岸为自家板状石块。离开《剩山》，视野豁然开朗，先是陂陀沙渚，再是稀落树木；放眼望去，烟波浩森，远山淡抹；接着是一列山脉高高隆起，峰峦绵延起伏；群山中林木深秀，溪水潺潺，

屋宇错落，曲径盘回；绕过前山，后山山脚处有一湖湾，湖风阵阵，吹皱涟漪，吹伏芦苇；一只小舟泊于湖中，一戴笠者正在垂钓，志在山水，怡然自得；前方近景处河岸旖旎，陂陀蜿蜒，岸上古松高耸，松下茅亭临水，水中野凫戏嬉；站在此处极目远眺，水面再次开阔起来，汪洋恣肆，浩渺无边；而沿着漫长的陂陀，便来到一片平缓的沙渚，其上绿树成荫，茅舍掩映，近处危岗凸起，远处层峦连绵；画卷最后落笔草草，远山逶迤，有不尽之意。卷末为黄公望的题识："至正七年，仆归富春山居，无用师偕往。……"

在《富春山居图》中，黄公望充分发挥了书法用笔的特点，中锋与侧锋、尖笔与秃笔、干笔与湿笔、皴擦与披麻，各种方法结合，笔法多变，笔墨精妙；山石多用披麻和干笔皴擦，极少渲染；丛树平林多用横点，笔墨纷披；构图似疏而实，似漫而紧，劲秀灵动，出神入化；画卷虽以富春山命名，但并不拘泥于一山一水真实景象的刻画，而是展现笔墨逸趣，表达胸中逸气，乃至画面气势宏阔，气象万千；整件画作笔墨温润，将江南山水幽雅、逸秀、隽美、宁静、安详的气氛表现得淋漓尽致。

《中国美术三千年》中特别指出：这件画作没有作空气透视的渲染，"因为具有浪漫情调的烟云有碍作品结构的清晰"。虽也有几处出现雾气，"但并不影响空间的处理；他画中的空间往往被处理成有明确界限的体块之间的空隙，亦如北宋山水画中的那样"。并且指出："黄公望独具魅力的随意用笔赋予景物以一种略嫌粗疏的面貌，从而将观者的注意力从画卷精心的结构上引开；但后世师从黄氏画法者，在构图模式上比他的更整洁、更图式化，大多失却了自然天成的韵味。"（第169页）我觉得"将观者的注意力从画卷精心的结构上引开"这个理解真好，这不就是印象

派的风格吗？围绕《富春山居图》的故事太多了。其历经名家收藏，包括明代沈周和董其昌。董其昌去世前将此画押给宜兴吴正志，吴正志又传其子吴问卿，吴问卿深爱此画，去世前欲焚以为殉，就像唐代太宗死《兰亭记》陪葬昭陵那样，幸得其侄吴子文抢出，其中卷首烧焦部分被揭下，即《剩山图》。日后分离的两卷又为不同藏家所有。

还有一则更精彩的故事：乾隆久闻《富春山居图》大名，千方百计终于在1745年如愿以偿，于是一如其劣性，在画上空白处见缝插针大加题咏，计有55处之多。但是万幸，这只是件仿本或伪作，即"子明卷"。1746年清内府果然收藏到这件《富春山居图》真迹，不过此次乾隆已不再题字，并强指为伪，命人题于卷上，个中原因嘛，你懂的！不过这真是个太完美的结局，当欣赏到这件未被"狗皮膏药"过度污染的干净作品时，真是心情大好！

吴镇　字仲圭，号梅花道人，嘉兴（今属浙江）人，与黄公望同年辞世，为"元四家"前期人物。而其生于魏塘，终于魏塘的经历，也让我想到塞尚，在埃克斯出生，在埃克斯辞世，几乎只画家乡的圣维克多山景色。

《双桧平远图》　此图通常被视作是吴镇最具代表性的作品。平远构图，近处两桧并立，远处山峦起伏，一条溪流由远而近；虽矾石苔草笔意寥寥，但整幅画作却是精工细作，特别是双桧勾勒的严谨和染墨的重复，似并没有宋代文人画以来的那种洒脱。从这个意义上来说，此图未必能视为典型意义的文人画作。不过，此图近景的双树构图的确又成为一种造型典范，这一构图溯其源头，应当是赵孟頫的《双松平远图》。之后除吴镇外，柯九思、曹知白、王渊等人都采用过类似的构图，再之

后它还会不断出现在他人的画作之中，这在很大程度上说简直就成为了一种俗套。

《渔父图》 吴镇画过多幅《渔父图》，包括中国台北"故宫博物院"、北京故宫博物院和上海博物馆均有所藏。其中中国台北"故宫博物院"所藏《渔父图》是一幅符合赵孟頫近、中、远"三段式"构图的画作。北京故宫博物院《渔父图》为轴，上海博物馆《渔父图》为卷，纵33厘米，横651.6厘米。相比之下，北京故宫博物院的《渔父图》有更多董源及马、夏笔意；而上海博物馆的《渔父图》则更加率性，我这里选后者；我们看到这一幅占据画面主要部分的古树虬曲蟠伸，渔夫垂钓充满天趣，草草画法中流露出更多的文人气息。

佚名，或盛懋 盛懋字子昭，与吴镇一样，也是嘉兴（今属浙江）人，父盛洪善画，其继承家学，又拜陈琳为师，陈琳则是赵孟頫的嫡传弟子。盛懋生前名气在吴镇之上，但死后却远逊吴镇。盛懋画风庞杂，如其扇面《山水图》有明显的董巨风格，《秋江待渡图》既有董源意境，又表现出与赵孟頫和陈琳构图的一脉相承。不过一般认为，盛懋成熟期的画作属于画院风格，代表作有《溪山清夏图》（中国台北"故宫博物院"藏）、《仙庄图》（北京故宫博物院藏）、《秋舸清啸图》（上海博物馆藏）、《山居纳凉》（美国纳尔逊美术馆藏），它们明显回归宋画传统，表现出强烈的画院性或非文人性。

《仙庄图》 这里看到的是《仙庄图》，图上有赵孟頫名款和印章，但系伪造；不过从画风看，与《溪山清夏图》和《山居纳凉》十分接近，故现归在盛懋名下。在元代及以后文人画当道的大环境下，对盛懋的评价自然不高。但高居翰对于盛懋有这样一段评语值得注意："我们强调盛

懋风格中的职业性以及承袭宋画作风的特质，不应误解成是对他个人的绘画有所贬抑；我们和盛懋一样并不必接受元朝文人的偏好和偏见。他和其他职业画家相同，或许因为创作数量太多，以至于素质参差不齐；但是他的佳作就创意及敏锐度而言，除了少数几位文人画家之外，和其他人相比毫不逊色，熟练的技巧及丰富的面貌，则比大多数人更上一层楼。"（《隔江山色》第58页）

倪瓒 初名珽，字元镇，号云林子，别号一大堆：幻霞子、朱阳馆主、萧散仙卿、海岳居士、如幻居士、无住庵主、沧浪漫士、净名居士、奚元朗、荆蛮民等，今江苏无锡人。出身富豪，早年丧父，由兄长抚养长大。性情傲慢，爱洁成癖，终身布衣，地道隐者，世称"倪迂"。家有清闷阁，藏书千卷，书画无数，喜结交名士，包括杨维桢等一干文人，与黄公望、王蒙、柯九思等过从甚密。至正十二年（1352年）卖掉家产，离开乡间，开始长达20年的漂泊生活，漫游于太湖四周的宜兴、常州、湖州、嘉兴、松江一带，或寄寓友人，或露宿船屋，或借住寺庙道观。明洪武初年江南安定，遂返故里。

倪瓒的画初学董源，后参荆浩、关仝、李成，擅山水、枯木、竹石，多用水墨，逸笔草草，不求形似，疏简天真，脱开古法，独创蹊径，与王蒙同属"元四家"后期人物。李霖灿在讲倪瓒画风时说："他惜墨如金，一幅画上着墨不多，处处都是空隙，极空灵萧疏之至，此时无声胜有声，无墨处却更有韵致动人。"包括在苔点方面，他极尽啬之能事，"这是以少胜多的策略，后世许多画家都模仿不到"。"他的画意境萧散，中国或只有少数文人可以与之抗衡。"李霖灿还举李成和沈周，指出此二人亦够简约，但与倪瓒相比仍是繁，倪瓒"显然更以简胜"，"总是简而韵味却

更长"。

又倪瓒论逸格时说，"仆之所谓画者，不过逸笔草草，不求形似，聊以自娱耳"，倪瓒没有想到，"后世的人，一谈到逸品第一个想到的就是他，因为他现身说法自说自话，再没有比他更现实更具体的标本了"。（《中国美术史》第178、179页）而在李泽厚看来，倪瓒则是"有我之境"的典型。倪瓒最有代表性的传世作品包括《六君子图》《渔庄秋霁图》《紫芝山房图》《容膝斋图》等，这些画多取材于太湖一带景象。

《六君子图》 此图作于1345年。画面近景陂陀之上六株高大树木，据明人李日华所言，分别是松、柏、樟、楠、槐、榆，而"六君子"之题表明了其中的象征意义，黄公望题诗道："居然相对六君子，正直特立无偏颇。"后面则是一平如镜的宽阔湖面和逶迤起伏的朦胧远山，山岗坡石画法出自董源。这件画作对于倪瓒来说具有奠基性质，其中已经展现出倪瓒后来几乎所有山水的基本程式：近处是低平的坡石，上有数株树木，中间是一片开阔的水域，一直延伸至远景山下。如前所述，"三段式"构景是由赵孟頫确立的，但倪瓒将这种"三段式"构景清晰界定为"一河两岸式"；不仅如此，前景物体即树木通常成为全画的主体；另外倪瓒还往往略去所有无关紧要的细节，如茅舍、凉亭甚至人物，笔触简约，墨色清淡，意境萧索，画面疏旷，由此形成了专属于倪瓒个人的画面或绘画语言。

《渔庄秋霁图》 此图作于1355年，晚于《六君子图》10年，属于倪瓒画风成熟期的代表作，此时其正处于漂泊江湖的生活之中。与《六君子图》相似，此图近处土石之上有嘉树五株，参差错落；后面湖水浩渺，远方山势逶迤，于草草画法间呈现无穷意趣。图上有自题诗跋，言此图为作者"乙未岁"作于好友王云浦渔庄，18年后重见此作时感慨万分，

遂题诗道："江城风雨歇，笔研晚生凉。囊楮未埋没，悲歌何慨慷。秋山翠冉冉，湖水玉汪汪。珍重张高士，闲披对石床。"但与《六君子图》相比，此作笔墨更加干枯，构图更加简率，画面更加苍凉，或许正反映了倪瓒当年漂泊于江湖时的复杂心绪。此画中倪瓒不仅为观者描绘了一种荒寒旷远的绘画意境，而且也将元代山水画的用笔技巧推向极致。裱边有孙克弘、董其昌和宋旭的题识。

《容膝斋图》 倪瓒晚年还有几幅佳作。一幅是画于1363年的《江岸望山图》，另一幅是画于1369年前后的《紫芝山房图》，再一幅就是画于1372年的杰作《容膝斋图》。我们这里看到的是《容膝斋图》，它被认为是倪瓒的"绝笔之作"，也普遍被认为是倪瓒存世的上佳之作。卷右上角有落款"壬子岁七月五日云林生写"，画幅上倪瓒又自题诗云："屋角春风多杏花，小斋容膝度年华；金梭跃水池鱼戏，彩凤栖林涧竹斜。矗矗清谈霏玉屑，萧萧白发岸乌纱。而今不二韩康价，市上悬壶未足夸。"全图仍分近、中、远三景，若与《六君子图》和《渔庄秋霁图》相比较，会发现倪瓒晚年更加喜欢用轻重、干湿不同的侧锋皴擦，使得画作更具有一种沧桑感；此外，这几幅晚年作品还有一个共同特点，就是近景之处增加了茅亭，不知是否常年在外漂泊后思家或期望安居的心理反映。

王蒙 字叔明，号香光居士，湖州（今属浙江）人，赵孟頫外孙。元末隐居临平（今浙江余杭）黄鹤山，自号黄鹤山樵。擅山水，师法董、巨，并独具一格，喜用解索皴和渴墨点，与倪瓒同属于"元四家"后期人物，但不同于倪瓒的简散，画面感十分繁缛。倪瓒喜欢尽可能留出空间，而王蒙则几乎总是将画面塞满。这其实反映了不同的审美观，但正如高居翰所说："王蒙作品里画面紧凑，皴法繁复，观者看得目眩神迷，

但是感觉并不舒服。"(《隔江山色》第137、139页)看王蒙的画，我还生出这样一种感觉，元代崇尚简约画风之后有王蒙这样的繁缛画风，就像明代的简洁家具之后有清代的繁缛家具一样。欧洲艺术也是如此，威尼斯画派乔尔乔内与提香之后有矫饰主义，后期文艺复兴之后有巴洛克，走着走着繁缛的面貌就来了。明洪武时王蒙出任泰安（今属山东）知州，与友人曾聚于左丞相胡惟庸家中赏画，1380年胡惟庸被控谋反，朱元璋将其处死，而王蒙亦受牵连并死于狱中。

《青卞隐居图》 有两幅画作或许最能代表王蒙成熟期即14世纪60年代的画风，一幅是《青卞隐居图》，另一幅是《葛稚川移居图》。但就影响而言，前者要远远大于后者。此图是1366年王蒙为赵孟頫之孙也即王蒙表弟赵麟所作，堪称王蒙最具代表性的画作，董其昌题识称赞说是"天下第一王叔明"。青卞山位于吴兴西北，赵家在此建有私人山庄。与钱选《浮玉山居图》一样，此图同样寄托了隐逸的想法，但据说王蒙绘此图时，张士诚与朱元璋在青卞山附近激战正酣。

画作上山岗起伏，峰峦盘桓，层层叠叠，繁复不已。笔墨融合了董源、巨然、郭熙以及赵孟頫等画技，皴染变化无穷，包括披麻、解索、卷云、鬼面，还有浑点、破竹点、胡椒点、破墨点等种种苔点，应有尽有，套用今天的说法，简直就是一个炫技的舞台或画技大超市，既琳琅满目，又眼花缭乱。

高居翰在《隔江山色》中说："在中国画史中，这幅算是令人瞠目结舌、来势汹汹的创新作品之一。可惜仅此一件：在王蒙其他作品，或别人画作中，都没再延续此画所见的新意。"同时说此画"违反了这些心照不宣的告诫，在表达空间与形式时，不但难以理解，光线处理也极不自然，令人惴惴不安。画面下方，隔着水面，有一片树林，长得杂乱无章，

一看便知这画是不准备循规蹈矩了"。又说画中有一些人物，但"观者必须穿越曲曲折折的山陵才能看见，好像倒拿望远镜一般"。除此之外，"其余山水部分都处在猛烈的骚动中"。"此处的点法与倪瓒用来稳定山石块面的稀疏横点不同，好似快要跳出山块，连带地使山块也蠢蠢欲动似的。光线也加强了这种不稳定的感觉，由于光源不是来自太阳的自然光，反而是从下方不明的光源时断时续照着景色，所以山顶与某些其他部分反而笼罩在神秘的阴影下。"高居翰还说，站在20世纪回头来看这幅画时，感叹那么早的年代，"就有表现主义的精彩演出"，并引罗樾的描述："这幅画似乎不是在描绘某段山水的景致，而是在表达一桩恐怖的事件，一段喷迸的视觉经验。现在我们眼前呈现的是大地生灭消长的写照。"（第133、136页）后面我们会看到，董其昌也被西方学者誉为表现主义大师，原来源头可以追溯到这里。

　　我看王蒙的画作，也会时时发问，这还是文人画吗？难道文人画就等同于业余画家的画或非画院画家的画，难道没有其他标准吗？如果追溯到文人画的源头，苏轼、米芾、米友仁、王庭筠、梁楷、法常以及元初的郑思肖，不都是以追求简略的笔意而从中获得逸趣吗？如果再循此追问，就简约、疏淡的画风而言，马远、夏圭与王蒙之间，孰者画作更会带来逸趣呢？之所以有这样的提问，是因为王蒙同样具有示范意义，其以后直接影响到明代"吴派"、董其昌甚至清初"四王"的画风，故不可不诘！

　　《丹山瀛海图》 王蒙晚年作品有不小的变化，有人认为与早年作品相比较似出自两人之手，其中一个突出的特点就是皴擦和渲染相对减少，而更多使用苔点，这类作品包括有《丹山瀛海图》《太白山图》《芝兰室图》《大茅峰图》等。《丹山瀛海图》就是如此，其峰顶密密匝匝布满苔点，

同时此作与王蒙其他画作又有所不同，即画面上留出了大片空间，具有辽阔、苍茫的美感，我们也总算在这里松了口气。

元代花鸟与人物画

背　景

　　这一讲我们来考察元代的花鸟画以及人物画。考察表明，元人尤喜欢画松、竹、梅，这或者是特定历史情景的结果。我们须知，在中国文化中，松、竹、梅具有明确的象征意义，即铮铮傲骨这一君子品质。如《论语》中说："岁寒，然后知松柏之后凋也。"又如宋人林景熙《王云梅舍记》中云："其居累土为山，种梅百本，与乔松修篁为岁寒友。"松、竹、梅也因此并称岁寒三友。画松、竹、梅的传统可以追溯到宋代，如北宋文同善画竹，北宋与南宋之间的扬无咎善画梅，南宋林椿、马麟也都有梅、竹成功画作，赵孟坚则有《岁寒三友图》，而乔松古柏更是许多山水画作不可缺少的置景元素。

　　其实，除此之外，兰、荷以及水仙也都有相同的意义，象征着高洁，不与世同污。至于元代，文人画这些象征物或许就有了更多的寄寓和表白，例如郑思肖的《墨兰图》。不过，绘画其实与思想是一样的。口口声声、头头是道讲道德的人，其行可能很污浊；同理，画作上的象征物

也未必就是画家的真正心迹。例如石守谦的《风格与世变》一书中就提到元季画家的复杂心态。画家某些画作上的风格或许是趋时的，包括画作的赠与，目的乃在于求荐入仕。石守谦以朱德润为例，指出其画作上的李郭风格就是应当时北籍权宦之所好。因此我们务必清楚：所画未必是所想，如所说未必是所做。当然，看画作又不能为这些外在因素完全左右，前面我们考察赵孟𫖯时已经碰到过相同的问题。尽管人们总是讲字如其人，或书画同人，但在画作与画家之间仍应做必要的区隔或分离。

本讲考察的画作不完全按时间编排，而是根据主题编排，其中松两件：吴镇的《松石图》与朱德润的《浑沦图》；竹两件：柯九思的《清閟阁墨竹图》与顾安的《竹石图》；梅三件：王冕的两幅《墨梅图》与邹复雷的《春消息图》。其他作品包括王渊的《竹石集禽图》以及王绎与倪瓒合作的人物画《杨竹西小像》。

欣赏作品

吴镇（1280—1354年）

 23-1 《松石图》（轴，纸本，图226）

朱德润（1294—1365年）

 23-2 《浑沦图》（卷，纸本，图227）

柯九思（1290—1343年）

 23-3 《清閟阁墨竹图》（轴，纸本，图228）

顾安（1289—约1366年）

 23-4 《竹石图》（轴，纸本，图229）

王冕（1287—1359年）

作品简介

吴镇 前面已有介绍。

《松石图》 吴镇此图布局十分奇特，画作分上下两部分：上方一棵松树倒垂，枝上苔点密布；下方两枚湖石矗立，四周水草蔓生，上下之间似相互对视。此画笔意简草，墨色淹润，与其《渔父图》类，与《双桧平远图》异。顺便一说，吴镇的花鸟画作其实更具文人韵味，除此图外，其另有《墨梅图》《墨竹谱》《墨竹坡石图》《枯木竹石图》等，落笔草率、老辣，画风简散、萧疏，文人气息十足。只因篇幅有限无法一一列举，感兴趣者可自行检索。

朱德润 字泽民，原籍睢阳(今河南商丘)，后居昆山(今属江苏)。官至国史编修、行中书省儒学提举等。画初学许道宁，后师郭熙，多作平远之景。

《浑沦图》 作者画此图时 56 岁。画面主要在左侧，坡石之上有古松

一株，老干盘屈如虬，枯枝伸展如爪；其上藤蔓牵缠，长须飘舞，顺风飞向空中；中间偏右位置画一圆圈，含意奥妙。图前图后有陈廷荣、文徵明等明清20余人的题识和赞语，可见此图曾产生不小影响。

柯九思　字敬仲，号丹丘生，五云阁吏，台州仙居（今属浙江）人，官至奎章阁鉴书博士。柯九思善墨竹，师法北宋文同一派写实画法，但融入书法用笔。

《清閟阁墨竹图》　此图写于1338年，时年柯九思49岁，其54岁去世，故为晚期作品；画中萧竹两竿，亭亭玉立，枝干挺拔，笔法劲秀；竹叶用书法中的撇笔法，墨色沉着，浓淡相宜；一旁湖石浓墨皴擦，圆劲浑厚。不过与吴镇等同代画家相比，柯九思画竹仍保持着较多的宋画面貌。

顾安　字定之，号迂讷居士，祖籍淮东（今江苏扬州），后居昆山（今属江苏），曾任泉州路行枢密院判官，亦善画竹，尤善新篁。

《竹石图》　此图画新竹三竿，生机勃勃；竹竿笔意连贯，墨色均匀；竹叶用笔劲利，向背分明；一旁怪石皴法圆润，略带董、巨遗风；纸地用淡墨渲染，以此烘托新竹的清幽深秀。与柯九思的《清閟阁墨竹图》相比，此图更显清秀，别有一番趣味。

王冕　字元章，号煮石山农，浙江诸暨人。年轻时进士考试不中，遂绝意仕途，隐居九里山，以卖画为生。善写竹、梅，墨梅师法扬无咎，但另出己意。

《墨梅图》　王冕有多幅《墨梅图》画作，其中有两幅是单枝的：一幅藏故宫博物院，梅枝由右向左出；一幅藏上海博物馆，梅枝由左向右

出。其实两图皆好，难以割舍，但毕竟篇幅不允。我这里选上海博物馆的，仅是因为觉得其姿态更加优美，构图更加简率，色彩更加淡雅，意境更加清疏，但这只是我一孔之见，未必正确，喜好皆随观者。好在这两幅佳作都很容易找到。

《墨梅图》 王冕作此图时68岁，为其晚年画梅杰作，与上两幅疏枝浅蕊的梅花不同，这幅画作写繁花似锦的梅花，别开生面。一株梅树倒挂，枝头缀满一大丛白梅；或含苞待放，或绽瓣盛开，缤纷竞艳，灿若云霞。《中国美术全集》有一段精彩的描述："正侧偃仰，千姿百态，犹如万斛玉珠撒落在银枝上。白洁的花朵与铁骨铮铮的干枝相映照，清气袭人，深得梅花清韵。干枝描绘得如弯弓秋月，挺劲有力。梅花的分布富有韵律感。"

邹复雷 道士，能诗画，尤以写梅出色，但除画上题记内容，人们对其所知甚少。

《春消息图》 这是邹复雷唯一存世之作，画中枝干写法别具一格，或弧线，或直线，构成相互交错图案，但丝毫不觉繁复零乱；主干或用皴擦，或用飞白，树皮粗糙，苍劲感十分逼真；梅花花朵或含或放，生机勃勃；姿态或正或侧或背，变化多样；最后一枝梅梢尤富神韵，其大跨度地蔓延弯曲并画出一道美丽弧线，几乎整整占据半幅画卷，最后以笔尖上挑，在顶格处戛然而止，真是精彩绝伦。

王渊 字若水，号澹轩，一号虎林逸士，钱塘（今浙江杭州）人。

《竹石集禽图》 此图写竹石丛中禽鸟翔集的景象，一头雄角鹰丰羽锐喙，气宇轩昂，伫立于湖石之上成为"主角"，其他禽鸟或集或翔；

不过此图并非元代盛行的文人写意画风，而是更多地体现了传统章法，尤其是禽鸟，精工细绘；但画作又并非对宋代花鸟传统的简单回归，其中也掺杂了元人的观念，例如湖石和坡岸就有写意笔法。这样一种画法在日后产生有重要影响。王渊另有一幅《山桃锦鸡图》与此图类似。

王绎、倪瓒 王绎字思善，号痴绝生，建德（今属浙江）人，后徙居杭州，善书法。倪瓒，前面已介绍。

《杨竹西小像》 杨竹西即杨谦，南宋时为官，后隐居杭州，家有"不碍云山楼"，与王绎、倪瓒、曹知白等均有来往，颇相投契。王绎与倪瓒二人合作此图为杨竹西立像，卷左有倪瓒亲书题款："杨竹西高士小像，严陵王绎写，句吴倪瓒补作松石，癸卯二月（是为元至正二十三年，即1363年）。"图中杨竹西策杖而行，形体准确，精神矍铄，面容和蔼，目光安详，颇有长者风度；一旁松石寓意明显，松高洁，石磊落，用于象征杨竹西淡泊宁静的性格和气节；不过王绎与倪瓒二人的风格也并不尽统一，王绎写杨竹西衣物用的是白描，线条劲挺；倪瓒补的松石则为写意手法，简约疏散，但这无碍对这一佳作的欣赏。

明代前期与中期山水画，以"浙派"和"吴派"为中心

背 景

从这一讲起我们将进入明代，不过明与清，这两代有可能视作一个连续或有机的整体更加合适。对此，我十分认同李霖灿先生的看法，其在《中国美术史》的《山水画的白铁时代》一章（继黄金、白银、青铜之后的第四个时代）中讲："南宋北宋都姓赵，却分作两部分来讲，这里明代是朱元璋的天下，清代姓爱新觉罗，却合并作一章讲，因为政治史和美术史并不一定要平行……有很显著不同的特色。"这也是本书为宋代专门安排一个单元，而元明清则"合住"一个单元的原因。李霖灿又说："从山水画史的观点来看，明清两代虽有五百四十余年之久，但是其主要潮流，几乎全是在元代画风的影响之下，临摹风盛，创意式微，因而遂称之为山水画的白铁时代。""明代的四大家：沈周、文徵明、仇英和唐寅，所谓沈文仇唐者是也"，"同浙派的戴进和南北分宗的董其昌，明代的山水画世界十分清晰"。（第184页）

我这里也十分同意李先生明清两代"在元代画风的影响之下，临摹

风盛，创意式微"的论断，不过对"明代的山水画世界十分清晰"的看法稍作保留，因为明代画史或许并非如此"清晰"，如此简单。在这方面，高居翰的概括或许更加真切，"明代的绘画批评家与理论家开始不断地讨论这些议题：浙派对吴派，宋画对元画，职业画家对业余画家——这些议题绝不相同，但在评论时却彼此勾连而几至密不可分"，并且这些问题是如此复杂，以至于"如果把明朝初期与中期的绘画，看成是采用宋朝风格的浙派职业画家对抗师法元朝风格的吴派文人业余画家的局面的话，这样的说法是非常不精确的"。(《江岸送别》第3页) 其中一个明显的现象就是，浙派其实并非都是师法宋画，而吴派也并非没有职业性。因此，李霖灿先生"明代的山水画世界十分清晰"的看法或许是值得质疑的。而如果按李先生的处理，将晚明和清初再纳入进来，就会显得更加复杂。可以这样说，明清两代绘画是在走下坡路，然而这段路程却相当模糊，甚至还有些扑朔迷离。

这一讲我们先来考察明代前期与中期山水画，对此，《中国美术全集》的描述和分册总体是清楚的：《明代绘画·上》主要是浙派，《明代绘画·中》主要是吴派，《明代绘画·下》则是晚明。换言之，考察明代绘画还必须从浙派和吴派入手，并且其在时间上也有大致的"分工"：浙派主要"占据"前期，简单地说就是15世纪，其中洪武、永乐初具规模，宣德、成化、弘治臻于鼎盛，嘉靖年间已入末途；吴派主要"占据"中期，简单地说就是16世纪，其大抵始于永乐至宣德年间，成化至嘉靖为炽盛时期，嘉靖之下已缺乏创造性。

浙派的健将主要是戴进与吴伟，吴派则有沈周、文徵明、唐寅、仇英四大家。两派长期对峙，以浙派开场，以吴派收尾。需要指出的是，画史上长期以来扬吴抑浙，这其实是受到后来某种价值观的引导，例如

其中一条就是以为浙派"悍气"过足，显然这是用吴派或元画作为评价标准，由于这一价值观从晚明起统治中国画坛近三百年，因此对浙派的负面评价也相沿成习，但这并非中肯、公允。

进一步，按董其昌，吴派是属于南宗一脉的，可是吴派包括沈周、文徵明、唐寅、仇英在内都画青绿山水，而青绿山水按董其昌"北宗则李思训父子着色山水"之说又属于北宗，这岂非矛盾？再延伸一下，以夏圭为例，其《溪山清远图》《烟岫林居图》《山水十二景图》以及佚名《雪景图》等画作中所呈现出来的疏淡、简远、幽深、萧散风格，难道不比明四家等所谓南宗更具有"文气"或"士气"？难道不是一种更高的意境？中国画史明代以后每每只按"浙派""吴派"，"宋画""元画"，"院画画家""文人画家"分，这合理吗？

以下我们先考察浙派，再考察吴派。需要说明的是，第一位画家王履既非浙派，也非吴派，而是元明间的过渡人物。而浙派与吴派分别考察三位画家，浙派是戴进、吴伟和张路，吴派是沈周、文徵明和仇英。又需要说明的是，唐寅的山水画，论工细不如仇英，论墨气不如沈周，论意境之开阔不如文徵明，故这里不列，但其侍女画却十分突出，因此置于下一讲考察。

欣赏作品

王履（约1332— ？ 年）

　　24-1 《华山图》(册，纸本，图235）

戴进（1388—1462年）

　　24-2 《洞天问道图》(轴，绢本，图236）

24-3 《春山积翠图》(轴，纸本，图237)

吴伟（1459—1508年）

24-4 《长江万里图》(卷，绢本，图238)

24-5 《渔乐图》(轴，绢本，图239)

张路（1464—1538或1537年）

24-6 《风雨归庄图》(轴，绢本，图240)

沈周（1427—1509年）

24-7 《庐山高图》(轴，纸本，图241)

24-8 《策杖图》(轴，纸本，图242)

24-9 《夜坐图》(轴，纸本，图243)

文徵明（1470—1559年）

24-10 《雨馀春树图》(轴，纸本，图244)

24-11 《石湖清胜图》(卷，纸本，图245)

24-12 《万壑争流图》(轴，纸本，图246)

仇英（约1498—约1552年）

24-13 《桃源仙境图》(轴，绢本，图247)

24-14 《秋江待渡图》(轴，绢本，图248)

作品简介

　　王履　字安道，号畸叟，又号抱独老人，江苏昆山人，精通医学，亦善绘事。

　　《华山图》　此图册为王履唯一传世真迹，于洪武十五年（1382年）游历华山时所作。图画描绘了华山山峦突兀的雄伟景象，构图以中、近

景为主，偶见一两个人物平添情趣；山石色彩以淡赭为主，山头间或点以花青；技法取自南宋马、夏一派，亦有己意；整件画作笔力挺拔，墨色明润，气势沉着，意境浑厚。全册共有图40幅，加上各种记、诗、跋等共计66页，其中29幅画作及诗文序跋13页藏北京故宫博物院，馀藏上海博物馆。

戴进　字文进，号静庵，又号玉泉山人，钱塘（今浙江杭州）人。初为银工，后入画院，尤擅山水，较多地接受宋代画院传统，师马、夏，并郭熙，在此基础上开自家面貌，从而创浙派画风，对明代前期画坛影响深刻。戴进的传世作品有《洞天问道图》《春山积翠图》《春游晚归图》《四季山水图》等，戴进对吴伟影响很大。但戴进殁后，恶评如潮，这自然与浙、吴两派的对立有关，不过我们今天大可不必受此影响。

《洞天问道图》　此图为戴进传世画作中严谨、精工一路巨制，或说是写黄帝至崆峒山向广成子问道的故事。画面右侧近景三株巨松，这一构图我们之前已经在赵孟頫、吴镇、倪瓒那里反复见过，往上右侧中景又有成片松林；与此相对，画面左边则是巨石突兀，危岩高耸；山下溪水潺潺，山间株株梅树蓓蕾初绽，当是早春时节；山道上衮服者便是黄帝，正走向一处神秘洞室；远方孤峰笔立，尽显马、夏一派画风。

《春山积翠图》　此图笔墨浅淡，画面空灵，意境幽远，峻逸而秀润，有明显的南宋马、夏风格；近处苍松积翠，山道上有一文士及童仆正在行走；近景、中景、远景采取交错方式，空间疏旷，构思巧妙；远山下氤氲迷蒙，庙宇掩映，层次深远。

吴伟　字士英，又字次翁，号鲁夫，江夏（今属湖北武汉）人。年

幼孤贫，流落常熟，曾被钱昕收养，由此习画，精于山水；17岁流寓南京，受成国公等赏识，呼为小仙，又宪宗孝宗分授锦衣卫百户并赐画状元印章；但因不惯朝廷羁绊，两年后称病辞归南京，后浪迹江湖，终因酗酒去世。画风近师戴进，远师马、夏，再成自家之法，形成挥笔潇洒、豪纵逸宕的风格；是继戴进后浙派健将，追随者众多；又因出身于江夏，人称江夏派，从者包括张路、蒋嵩、汪肇等。明末清初，吴伟画作被文人画家斥为野狐禅，一度不为艺林所重。今天拨去浙派、吴派迷雾，当可重新评价。

《长江万里图》吴伟虽师马远、夏圭，但此图少刚猛之气，多淹润之韵；画作为近10米长卷，吴伟以写意手法描绘万里长江的壮丽景色：或峰峦高耸，云蒸霞蔚；或幽涧清溪，疏林秀石；或江流逶迤，风帆点点；或烟波浩渺，远山如黛；沿途村庄、城乡、矶头、港湾一一呈现；浓淡枯湿，横涂直抹，笔法率意；画面开阔，意境深远，一气呵成，充分反映了吴伟的鲜明画风。

《渔乐图》此图为吴伟山水中的巨幅杰作。画中湖光山色，渔艇往来，远处碧波万顷，水天相接；画作笔锋纵逸，墨色淋漓，境界开阔，气象宏大；画面下方渔夫下罾、收船、备炊、闲聊，又无不充满真实的生活气息。顺便一提，高居翰《江岸送别》中吴伟另一幅《渔乐图》，加州伯克利景元斋藏，但此图在戴进章节中已出现，作《秋江渔艇图》，华盛顿弗利尔美术馆藏，不知所以然。

张路　字天驰，号平山，河南开封人，师法吴伟，笔势狂放而草率。由于画风粗犷，画史上曾被讥为邪学派，所谓"邪"，顾名思义有邪恶、异端、堕落之意，但这之中的确不乏那些自称是正统派的偏见。

《风雨归庄图》 此图用泼墨写意、乱笔横扫出晦暗山头，树枝狂舞，东倒西偃，惊鸟飞掠，飞沙走石，一片昏天黑地、山雨欲来的真实景象。高居翰对此类作品有一个比较客观公允的评价："我们读过这些评价以后，再观看这些画倒会有惊喜之感，因为它们并没有什么颓废的气息，反而是相当引人且颇有兴味的画。""然而，当我们了解这一切状况之后，还是不得不承认这些评论大部分是正确的：这些画作的确代表了一段衰退期。"到16世纪中叶，浙派已经寿终正寝了。

沈周 字启南，号石田，晚号白石翁，长洲（今江苏苏州）人。家富庶，不应科举，专心丹青，享年83岁。早年取自家之法，后学董源、巨然、李成、王蒙，中年之后逐渐师黄公望与吴镇，50岁左右山水进入佳境；画分"细沈"与"粗沈"即精工和率意两类，并在长期对古代大家画作临仿的基础上逐渐形成自己的风格，运笔爽快，构图简洁。流传画作主要有《庐山高图》《为周惟德写山水人物册》《魏园雅集图》《东庄图册》《策杖图》《夜坐图》等，其中一些晚年作品笔意草率，构图简约，水墨淋漓，画面空灵，达到了一种全新的境界。另沈周的一些花鸟画如《枯树八哥图》也是相当的精彩。

《庐山高图》 此图绘于1467年，其时沈周41岁，乃为贺其老师陈宽（醒庵）70岁生日所精心绘制的祝寿图，因陈宽是江西人。此作在一定意义上是奠基性作品，无论结构布局还是笔墨形象都被认为是仿照王蒙风格；画中峰峦层叠，左侧香炉峰飞瀑直下，右侧五老峰雄踞山巅，山下一高士星冠笼袖立眺壮景；其实沈周并未去过庐山，故非实地写生，而是借题发挥，但这的确开了吴派绘画的一种风气，不通过写生而创作巨制。

《策杖图》 此图创作于1485年，沈周时年59岁，属于中晚年作品。画中一策杖高士正踽踽而行，在巨大山体面前显得孤独、渺小。布局分近、中、远三景，但景深并不明显，这是文人画的特点和局限；一河两岸式构图，加之前景的树木，因此通常被认为是仿倪瓒风格，但其实倪瓒元素并非鲜明；前景树木更加自然，而无象征意味，河面也并无倪瓒画作那种阔大感；又山体形状及其矾头明显来自董源与巨然，山顶平台与河岸岩块则是黄公望的式样；皴法多样，有披麻、折带、解索，综合了各家之长；并且用笔雄健有力，意象浑厚苍凉，这些都与倪氏平淡清逸画风有所不同，而属于沈周本色。但无论如何，这无疑是沈周渐入老境的一幅佳作。

《夜坐图》 此图创作于1492年，沈周时年66岁，属于晚年作品。画作描绘了沈周自己夜深人静之时在山中茅舍中正襟趺坐、拱手静思的情形。身旁桌上有蜡烛一盏和书册一函，寓意清晰；茅舍四周遍植苍松翠竹，茂林围绕；屋前一条小溪淌过，流水潺潺，一块石板横卧溪水之上；屋旁巨石兀立，屋后双峰并峙，山巅山坡间"攒苔"簇簇，绿意葱茏；两峰之间一道峡谷，云雾迷茫，远山朦胧。画面清雅，意境幽深。画作上半部分为题记，此录其中第一段："寒夜寝甚甘，夜分而寤，神度爽然，弗能复寐。乃披衣起坐，一灯荧然相对，案上书数帙，漫取一编读之。稍倦，置书束手危坐。久雨新霁，月色淡淡映窗户，四听阒然。盖觉清耿之久，渐有所闻。"

文徵明 初名壁（亦作璧），字徵明，更字徵仲，号衡山居士，与沈周同为长洲（今江苏苏州）人，享年90岁。据说幼时并不聪慧，稍长才智始发，书画诗文俱佳，属大器晚成一类；54岁后终以岁贡生荐试

吏部，授翰林院待诏，是以世人又称文待诏，三年后辞归。其中学画远追董源、郭熙、李唐，近师赵孟頫、黄公望、王蒙。画风亦有"细文"与"粗文"之说，早年细致工丽，中年用笔粗放，晚年粗细兼具，工细之作以青绿为之，粗放之作以水墨为之，不过以后文氏弟子皆学其精工一路。

文徵明被称为吴派之巨擘，追随者无数，李霖灿说吴派的发扬光大文徵明实有大功，但老先生或许只说对一半。应当看到，文徵明的画风事实上也导致了吴门后学的概念化、空洞化、保守化，乃至甜俗化。董其昌就深刻意识到了这一点，这也是松江与华亭画派能够取代吴门或苏州画派的一个重要原因。文徵明的主要代表作有《雨馀春树图》《江南春图》《石湖图》《石湖清胜图》《古木寒泉图》《浒溪草堂图》《万壑争流图》等。

《雨馀春树图》 此图作于明武宗正德二年，即1507年，文徵明时38岁，故属于其早期作品。文徵明自题诗曰："雨馀春树绿阴成，最爱西山向晚明。应有人家在山足，隔溪遥见白烟生。"并记述道："余为瀼石写此图，数日复来使补一诗，时瀼石将北上，舟中读之，得无尚有天平、灵岩之忆乎。"

高居翰说此图与沈周《策杖图》有相似之处，的确，布局同样是近、中、远三景，一河两岸式构图，且河面都不宽；一条溪水从画面上部山麓处开始，蜿蜒流淌直到画幅底部；画面下方照例是元代以来文人画喜用的元素，岩石、树木、茅亭，其间穿插人物；画面上方则是村落、木桥、疏林，并一直延伸向远处耸立的山峰；陂陀岸石呈板块形状，明显是由黄公望的画法发展而来；高士徜徉于雨后的青山绿水之间，悠闲自在，一派隐逸文人的诗画境界；而与沈周相比，文徵明的画风也更加秀

媚，多了几分姿色，少了些许自然。

《石湖清胜图》 石湖在苏州西南，距城6公里，是太湖的一个内湾，湖湾以东田圃相属，河港纷错，以西山峦起伏，群峰牵带；上方山临湖高耸，山顶楞伽塔矗立，湖光山色，交相辉映，构成典型的江南山水画卷。因此这里向为高士文人隐居理想之地，相传春秋晚年吴亡后，越大夫范蠡即由此入太湖隐居，南宋范成大晚年亦退居石湖，并号石湖居士。文徵明多次以石湖为题作画，其中著名的有苏州博物馆藏《石湖图》和上海博物馆藏《石湖清胜图》，取景点大致相同，前者属草，后者偏工，本想用前者，但网上实在难找，故我们这里看到的是后者。茫茫湖面，一平如镜，近处孔桥飞跨，四周绿意盎然；中景上方山麓意犹未尽，延至湖中；远方风帆点点，迂岸依稀；画作视野平阔，意境深远；笔法简率粗放，秀逸清新。

《万壑争流图》 此图为文徵明细笔精品，即"细文"，末署："是岁嘉靖庚戌六月既望，徵明识，时年八十有一。"以81岁高龄创作如此精细之作，且不说精力，精神便可嘉。画作满眼青绿，山势嵯峨，溪水竞流，蔚为壮观。当然，画作想象大于写实，你看那山溪，自峰顶开始就已汇成湍急的河流，满坑满谷。这里涉及两个问题。第一，像文徵明《古木寒泉》这样的画作，按高居翰的说法，"它已超过一般文人画家不喜欢取悦于目，或者不轻易表现情感的倾向"（《图说中国绘画史》第149页），而我进一步想要追问的是，这些画作若与大小李相比，究竟有何本质的区别？换言之，"细文"一路还是典型意义的文人画吗？或是应当划入"北宗"。第二，吴派绘画的一个特点，其实也是缺点，就是画作往往不出书斋，不重写生，凭空杜撰，就如《万壑争流图》，这与宋元写实画风形成鲜明区别。毫无疑问，这样一种"创作"的"生命力"是不

可能持续的。

仇英　字实父，号十洲，江苏太仓人，后移居苏州。工匠出身，曾从周臣学画，后学赵伯驹、刘松年，山水多作青绿重彩，笔法细润却也劲峭，大小作品皆千锤百炼，结构谨严，画法精妙，匠风鲜明，独步于明四家，董其昌称"仇实父是赵伯驹后身"。代表作有《秋江待渡图》《剑阁图》《观瀑图》《桃源仙境图》《仙山楼阁图》《水阁观泉图》等。

《桃源仙境图》　先看一件仇英的《桃源仙境图》。这是一幅典型的大青绿山水，完全秉承宋代画院赵伯驹、刘松年的画风，甚至可以追溯至唐代李思训的《江帆楼阁图》与李昭道的《明皇幸蜀图》。所绘高山、岩石、白云、流水、树木、楼阁，笔墨精细，丹青艳丽，绢素洁净，熠熠生辉，堪称仇英精湛之作。

《秋江待渡图》　高居翰认为，想要了解仇英的绘画，这件巨大而堂皇的《秋江待渡图》是个很好的范例，因为它反映了画家许多特长。按李霖灿的说法，此图是画"士人春游（既是秋江，理应秋游）晚归，隔林呼渡，秋色斑斓，人物鲜美，连近处的白石细草都画得清丽无尘，恰如唤僮仆打扫才过的模样"。老先生说的真好。又说："这是绘画上的一种洁癖，许多人还以此为对仇英的一种诟病，因为这与后来王翚'毛'之说法有抵触之处。不过仇英的挺秀是人所不及的。"李霖灿还特别提示，"可以注意这幅巨轴上之远山，有近代绘画上山川反光之效果，可能是仇氏的一种新体认。依理，这时西方绘画技法还不曾大量传入，不应该有这一点特殊的新技法，若果然如此，那仇氏是有其新观点和新贡献的"。（《中国美术史》第191页）不知道李霖灿这一体会是否有所夸大或"自作多情"，或许高居翰的表述更合理些，即这幅画"极

有空间感"。但高居翰同样颇具想象力,其指出此画"相当对称",即
"图中央有一道笔直的结合线,可以将画分为两部分,而每一部分都可
以自成一幅令人满意的画。这种构图较宽阔的作品,常以这种方式分成
两幅画,因为两幅画的市场价值高于合并后的大件作品。"(《江岸送
别》第213页)不过我想还好没有分成两部分,别的不说,若分开则画名
一定是要另取的。

明代前期与中期的花鸟与人物画

背 景

明代的花鸟与人物与山水一样，也有职业与业余之分，有画院与文人之分，也分浙、吴两派，或继承宋画传统，或继承元画传统。但这些并非一一对应的，而是有差异，也有交叉，显现出某种复杂性。我们下面看到的第一位画家是边文进，即边景昭，其是永乐时期的宫廷画家，并继承宋画传统，但边文进并不能视作是浙派画家。接下来的两位画家林良、吕纪都是画院画家，也被视为是浙派代表，林良属于浙派早期，吕纪属于浙派晚期，其中林良也作写意花鸟，于宋画传统而言表现出一定的改革性。再接下来的两位画家唐寅、陈淳则都是吴地代表人物，但唐寅又属于职业画家，与沈周、文徵明这两位吴派画家有所不同。因此我们必须要看到明代绘画的复杂性。也正是在此意义上，高居翰说"如果把明朝初期与中期的绘画，看成是采用宋朝风格的浙派职业画家对抗师法元朝风格的吴派文人业余画家的局面的话，这样的说法是非常不精确的"。另外值得一提的是，这一时期明代宫廷画中如《朱元璋像》《明

成祖像》对人物的刻画亦非常出色，类似的还有其他一些画家及作品，例如李在的《琴高乘鲤图》，因篇幅所限，不一一列举。

欣赏作品

边文进（生卒年不详，约主要活动于1403—1435年间）

　　25-1 《双鹤图》（轴，绢本，图249）

林良（约1428—约1494年）

　　25-2 《秋林聚禽图》（轴，绢本，图250）

　　25-3 《凤凰图》（轴，绢本，图251）

吕纪（1477—？年）

　　25-4 《桂菊山禽图》（轴，绢本，图252）

唐寅（1470—1524年）

　　25-5 《枯槎鸲鹆图》（轴，纸本，图253）

　　25-6 《孟蜀宫妓图》（轴，绢本，图254）

陈淳（1483—1544年）

　　25-7 《花卉册》（册，纸本，图255）

作品简介

　　边文进　字景昭，福建沙县人，但按《中国美术全集》，则为陇西（今属甘肃）人。主要活动于永乐至宣德年间，明代早期花鸟画高手，尤善画鹤，以鹤为名的画作包括《双鹤图》《雪梅双鹤图》等，这些鹤通常立于梅或竹旁，寓意高洁。可能是生在福建这样偏远地区的缘故，边文进的作品仍保持明显的宋代院画风格。

《双鹤图》 此图绘白鹤两只栖于竹林，一只垂首觅食，一只回颈梳羽，姿态各异，悠然自得；一旁老竹劲挺，新竹丛生，环境清幽；远处湖水平阔，沙碛平缓，景色烟茫。

林良 字以善，南海（今属广东）人。弘治时拜工部营缮所丞，与吕纪先后供奉内廷。善花卉、翎毛，继承南宋院画传统，为明代花鸟画的代表性人物，并开创水墨写意花鸟画法。代表作有《秋林聚禽图》《凤凰图》《苍鹰图》等。

《秋林聚禽图》 此图一改宋代以来禽鸟画的工细传统。画中一群鸟雀栖息于乌柏和疏竹间，林良以粗笔浓墨绘乌柏树干，以细笔淡墨绘疏竹枝叶，前后层次分明；六只白颈鸦站在乌柏树干上，三只麻雀栖于竹枝枝头，姿态各异；鸟雀或低头啄羽，或昂首啁啾，活泼生趣，满纸灵动，我们也仿佛能够听到这些欢快生命的叽喳喧闹；画作构图布局繁简、疏密、虚实都安排得体，笔势豪放，墨色淋漓，为林良写意花鸟的佳作。

《凤凰图》 林良另有一幅《凤凰图》也相当出色。在中国文化中，凤凰有喜庆祥和之意，但林良的这只凤凰怎么看都不像有喜庆祥和的味道：夜色幽暗，昏月当空，一只凤凰巍然栖息于巨岩之巅；其单足站立，回眸凝望，羽毛炸裂，孤傲绝俗；四周云雾缭绕，竹影婆娑，弥漫着一种神秘气氛；而我看这只凤凰，怎么又总觉得有一种"风萧萧兮易水寒"的悲壮感。这么说吧，此画的视觉效果真是太强烈了。

吕纪 字廷振，号乐愚，或作乐渔，浙江鄞县人。善花鸟，近学边景昭，远师南宋画院体格，弘治年间征入宫廷，当时有"林良、吕纪，天下无比"之美誉。

《桂菊山禽图》 此图笔法工细，色彩协调；右侧画一株金桂，后有湖石与菊花；画面中共三只八哥，四只绶带，其中两只八哥互试歌喉，三只绶带正啄飞蝗，饶是有趣。吕纪存世花鸟作品有70余幅之多，除此图外，重要作品还有《三思图》《梅花雉雀图》《梅花双鹤图》等。

唐寅 字伯虎，一字子畏，号六如居士，吴县（今属江苏）人。弘治十一年考中解元，第二年因徐经科场舞弊案牵连被革，遂专心绘事，以鬻画为生。唐寅才情杰出，文章诗句书画样样精到；画先学周臣，山水师法李唐，刘松年及宋元诸家，亦善仕女，与沈周、文徵明、仇英同为"明四家"，又自刻"江南第一风流才子"一印，可见自视之高；年轻时放荡不羁，时间与金钱都花在饮酒和狎妓上，小周臣10岁，55岁而卒，先周臣11年离世。如上一讲所说，唐寅虽以山水为主，却不如四家中另三人，而其人物特别是仕女题材亦占相当比重，且风格鲜明。《名家点评大师佳作》中也是唯一选的唐寅《孟蜀宫妓图》这件画作。

《枯槎鸲鹆图》 高居翰说，如果一定要在唐寅现存的作品当中，挑出一幅最能成功调和自然写实与抽象笔墨两种画法各自优点的画作，那就非《枯槎鸲鹆图》莫属了。画作为立轴，画法属小写意，相似的构思、布局画法其实在沈周的《枯树八哥图》中已经用过，也是相当的精彩。画意在唐寅自题的对句中得到了表达："山空寂静人声绝，栖鸟数声春雨余。"一场春雨过后，寂静空山中传来数声鸟鸣，循声望去，原来是一只鸲鹆也即八哥；枯枝用淡墨描画，由右下方呈"S"形向上弯曲伸展，造型优美，枝干四周细藤两株，野竹数片；鸲鹆就栖于枯槎枝头，唐寅用积墨法绘出，姿态生动，正引吭高歌；画作笔意草率，意境苍老；网上有文称此画一路运腕灵便，以书入画，以写代描，概括也甚

好。高居翰认为此画堪与宋代水墨杰作并驾齐驱。

《孟蜀宫妓图》 此图描绘蜀后主的宫廷生活。画面上宫妓四人，两正两背；女子个个粉面桃腮，柳眼樱唇，头戴莲冠，身着道衣，薄施胭脂，娇媚可爱，正整妆等待侍奉君王；画法为工笔重彩，唐寅用白粉晕染额、鼻、脸颊，亦称"三白"法；画幅上方有唐寅题识："莲花冠子道人衣，日侍君王宴紫微。花柳不知人已去，年年斗绿与争绯。蜀后主每于宫中裹小巾，命宫妓衣道衣，冠莲花冠，日寻花柳以侍酣宴。蜀之谣已溢耳矣，而主之不揖注之，竟至滥觞。俾后想摇头之令，不无扼腕。"点名画意。画作直嗣五代隋唐传统，可见张萱、周昉侍女风格，但线条形式亦有独到之处。

陈淳 字道复，号白阳山人，长洲（今江苏苏州）人，从未步入仕途。早年学黄公望、倪瓒等山水，中年又辗转于米芾、米友仁及高克恭之间，以上经历造就了其洗练的画风。又一说曾师沈周并结忘年之交，为文徵明圈内成员。同时亦与非正统的南京画家关系密切，故不泥师法，不拘一格，较苏州其他画家更加灵活自如。尤善写意花卉，淡墨浅色，风格疏爽，意趣盎然。陈淳的画风之后对徐渭有重要影响，画史每以白阳（陈淳）、青藤（徐渭）并称，近代吴昌硕、齐白石也都师法白阳、青藤，并对二人作极高评价。

《花卉册》 陈淳传世《花卉册》主要有两种，一为8开，绘水仙、松枝、牡丹、栀子、石榴、荷花、秋葵、梅花，藏重庆市博物馆；一为20幅，藏上海博物馆，册首有明代文彭隶属"写意"二字，所绘菊花、石榴、梅花、螃蟹皆水墨淋漓，其写意的出色画风可见一斑。我们这里看后者。

这一时期的书法

背 景

现在我们来考察这一时期的书法，说这一时期，其实就是元明两代。前面说到宋代书法已经"下山"，元明更是如此，职是之故，此后的书法不再考察，如刘涛就直言清代格调不高。

《中国美术全集·宋金元书法》卷介绍元代书法的序言的标题是《尚古尊帖的元人书法》，并指出在元代复古尊帖的风气中，赵孟頫起着带头作用。石川九杨《写给大家的中国书法史》一书叙述元代书法时多有这样的评语："只是单调重复整齐划一的笔画，好像抄写员机械地写下文书一般，毫无表情"，"虽然这些作品的字形可以说比初唐楷书更为齐整，但却没有初唐楷书的那种生动和色彩，笔触没有内涵，简直和面具一样"，"笔触感觉是写字的人在努力把墨汁涂在纸上，好像日本能剧中使用的面具一般，毫无表情"，"留下了字帖般毫无生气的作品"，"字帖一般的书法"，"面无表情、平淡无味的书法"，等等。或许大致可以这样说，在盛行尚古尊帖的风气下，元代的书法是缺乏个性的。不过到了

元末杨维桢这里，上述情况其实有所变化。元代书法我选择了前期赵孟頫和鲜于枢，后期杨维桢的三件作品。

元代所形成的书风，在明代仍有持续的影响，但明代的书法显然又是富有个性的。《中国美术全集·明代书法》卷序言的标题是《帖学鼎盛期的明代书法》，这意味着明代是沿着元代的路继续走。同时又说，明代书法虽然承沿了宋、元帖学之路，但并未故步自封，而能在晋、唐、宋、元的帖学基础上集其大成。又说，或以为明代书法有食古不化的倾向，这是不全面的。甚至还说，由于集以往帖学书法之大成，因此便"鲜明地突出了书者的个性，造成了明代书法的分明阶段性和个性的典型化"。石川九杨《写给大家的中国书法史·明代》一讲用了《书法最后的乐园》这样的主标题，并也在"笔触扩张的姿态"的小标题下着重分析了祝允明、解缙、徐渭富有个性的书法。其实应当说，明前期的确比较偏传统保守，但至中期以后便出现了变化和生动性。而考察明代书法，我们或许还应将心学或禅学这一重要因素包含在内。明代书法我选择了中期祝允明和后期徐渭、董其昌的三件作品。董其昌之后，即明代末年包括延及清代初年的重要书法家还有黄道周、倪元璐、王铎、傅山等人。石川九杨《写给大家的中国书法史》还专门辟出一讲叙述明代末年，标题是《亡国恨歌——明末连绵草》，强调指出这一时期书法的普遍特征就是"连绵草"，因篇幅所限，不再做考察。

欣赏作品

赵孟頫（1254—1322年）

26-1 《玄妙观重修三门记》（卷，楷书，纸本，图256）

鲜于枢（1256—1301年）

杨维桢（1296—1370年）

祝允明（1460—1526年）

徐渭（1521—1593年）

董其昌（1555—1636年）

作品简介

赵孟頫　前面已有介绍。

《玄妙观重修三门记》　在中国书法史上，赵孟頫是个极具争议的人物，其书风在元明两代影响极大，但清代以后却又受到怀疑和批判，因此对其多一些了解就显得十分必要。张宗祥的《书学源流论》如是评价赵孟頫："子昂知宋之衰不可复振，溯唐之源以归乎王，后之论者病其柔媚，此为唐、宋诸家乱其目故也。""盖赵氏特与宋、唐立异，诸家不同耳，非本源上不同也，赵之弊在魄力略薄，亦非法之不合也。其魄力所以薄者，赵氏一生集王书之大成，意在去拙存巧，巧多拙少，故薄也。论王书之系至赵，而人工之巧登峰造极矣。世人见其巧不可阶，则又思反而求诸朴。"（第59、60页）

蒋勋的《汉字书法之美》里也这样谈及赵孟頫：赵字把魏晋文

人——特别是王羲之……的精神——发展到了极致。其所临《兰亭》笔画工整妍媚，已经把魏晋文人不刻意求工的潇洒变成一种形式美。"准确""形式美"为赵孟頫赢得了书史上不朽的地位，也产生了巨大的影响。但也正是这种对"准确""形式美"的过度在意，又常常使人在阅读赵字时有一种说不出的遗憾，仿佛反而怀念起颜真卿的《祭侄文稿》或苏轼的《寒食帖》，即那些草稿中的率性、脱漏，甚至涂抹修改。赵孟頫显然十分向往魏晋文人的洒脱放逸，从他的一次次临摹中可以看得出他内心世界对魏晋文人的放达佯狂有多么深的"心向往之"。但是在现实世界，赵孟頫似乎一生都不得不委曲妥协，作为赵宋皇室后裔，他逃不过元朝政权利用他的命运。或许，赵孟頫代表了一种心灵与外在现实两相矛盾下妥协的"圆融"，喜欢他的书法可以称赞这一"圆融"，不喜欢他的书法也可以用这一"圆融"来解释他一路委曲求全的"姿媚"。看赵字的"姿媚"，仿佛漂亮到了没有一丝缺点，但书法美学已无法把"字"与"人"做完全的切割，"书品"也就是"人品"。（第147—149页）不过也有学者如陈振濂认为这样的联系缺乏说服力。

赵孟頫书法作品有很多，重要的如楷书《玄妙观重修三门记》《胆巴碑》《仇锷墓志铭》，以及小楷《老子道德经》、行书《归去来辞》《洛神赋》等。我们这里选择其楷书《玄妙观重修三门记》做考察。玄妙观是苏州城内的一座道观，1292年修缮三门，纪念碑文由赵孟頫书写。明人李日华称赞此碑有如唐李北海之鸿朗、徐浩之厚重、颜真卿之精神。《中国美术全集》亦说此帖墨色清醇沉润，笔画秀劲圆熟。陈振濂认为《玄妙观重修三门记》作为欣赏是不够的，但作为初学阶段的临习范本却十分有价值。而石川九杨《写给大家的中国书法史》显然对赵字并无好感，评价甚低："《玄妙观重修三门记》等作品，只是单调重复整齐划一的笔

画，好像抄写员机械地写下文书一般，毫无表情，让人难以对其评价。虽然这些作品的字形可以说比初唐楷书更为齐整，却没有初唐楷书的那种生动和色彩，笔触没有内涵，简直和面具一样。"（第155页）

鲜于枢 字伯机，号困学山民、寄直老人等，大都（今北京）人，一作渔阳（今天津市蓟县）人，后寓居扬州和杭州。鲜于枢与赵孟頫同被誉为元代书坛巨擘，但影响略逊，主要作品有《透光古镜歌》《行书诗赞卷》等，其中《透光古镜歌》是其最具代表性的作品。

《透光古镜歌》 此书结字规整，气度恢弘，运笔着墨都极尽完美，堪称大字"结密无间"的典范。李霖灿称赞此作是"疏朗有致，落落大方"。不过石川九杨《写给大家的中国书法史》对鲜于枢评价同样不高。他说鲜于枢这件作品十分通俗，可直接作为现代书法习帖，但又说其"笔触感觉是写字的人在努力把墨汁涂在纸上，好像日本能剧中使用的面具一般，毫无表情"。石川九杨还评论鲜于枢《行书诗赞卷》"虽然有连绵的姿态，却缺乏怀素的律动感，看起来像行书的字帖一般"。总的来说，"赵孟頫、鲜于枢留下了字帖般毫无生气的作品"。

杨维桢 字廉夫，号铁崖，浙江诸暨人。元泰定四年（1327年）进士，官至建德路总管府推官，元末避居富春山，后迁徙杭州钱塘和松江华亭。杨维桢尤擅行书，重要作品包括收藏于美国华盛顿弗利尔美术馆的《题邹复雷〈春消息〉》及此疏。

《真镜庵募缘疏》 真镜庵位于上海高行镇，杨维桢晚年寓居松江华亭时常与僧道交游，此疏即为其该时期所作。全书凡42行，144字，字体兼有真、行、草、隶，交相错杂，却融合得体，不失矩度；特别是书

势奇倔劲练，毫不掩饰情绪的宣泄，有一种"颠"张"狂"素的表现之美。石川九杨则强调其中的"飞白"特点：因毛笔所含墨量减少，文字仿佛是用算子写成，其作为源点的渴笔最初是出现在黄庭坚的草书中，但到了元代已成为书法中必不可少的一部分。石川九杨甚至断言，这是由于元代社会中各种不可避免的摩擦和冲突导致的，这听上去颇有点神秘感。

祝允明 字希哲，号枝山，长洲（今江苏苏州）人。明弘治五年（1492年）举人，能诗善画，尤精书法，遍学二王、智永、虞世南、张旭、怀素、苏轼、米芾、赵孟頫等字体。

《前后赤壁赋》 张宗祥《书学源流论》中讲："明代书家法宋者多，大家则无过于祝京兆，舍宋嗣唐，不落蹊径。"王岑伯《书学史》中讲："书法至于明，益衰弱而莫振，惟祝允明出入魏晋，绝冠群伦。"又石川九杨对明代沈周与文徵明的评价都不算高，认为无非是模仿宋人黄庭坚之作，无明显特色，但其对于祝允明的《前后赤壁赋》却不惜笔墨，称之为是"笔触的一大全景画"，由此可了解明代笔触的新阶段。具体石川九杨分析了"空""赋""江""诗""也""一""在""仙""昌山川相""相属客""何"等字，特别是"下江流"三字，由十三个点组成，如同猫爪。石川九杨还进一步赞叹道："《前后赤壁赋》，这首诗可以说是苏轼诗文的全景图，同时，它也是与其同等或在其之上的笔触全景图。祝允明的《前后赤壁赋》一口气解放了笔触的所有可能性，笔触自己发展出了不同的声音。"

徐渭 见后面介绍。

《草书诗轴》 徐渭的书法作品主要有《春雨诗卷》《草书诗轴》《青

天歌》，前两件藏于上海博物馆，后一件藏于苏州博物馆。蒋勋说徐渭是以画入书，其大胆地将绘画视觉元素带入到书法中，使书与画成为一体。石川九杨大抵也是这样一种看法，其评徐渭的《青天歌》是"炫目的转调"：字忽"大"忽"小"，不合自然也不可理喻，这些字与其说是写在一起，倒不如说是画在一起。其实看徐渭的书法不妨对照一下凡·高，两人的笔触都不合常理，或不合"正常人"的思维，奇谲诡异，但的确都太富有"想象力"。

徐渭一生潦倒落魄，自杀数次，还因杀妻入狱七年，是一个狂怪又精神焦虑不安的人，其撰《畸谱》就表示了自己的"畸形"。因此人们都很喜欢拿徐渭与凡·高相比，陈振濂干脆说徐渭与凡·高"堪可配成一对"。蒋勋也说徐渭像极凡·高，二人都不是平和理性的生命，然而他们都极度敏感，对生命有激烈的热情，因此在创作上往往能表现出一般人没有的创造力。其实，传统书史未必给予徐渭书法以很高地位，明后期书家提到更多的可能是米万钟、黄道周、倪元璐，明末清初又有傅山、王铎，我选徐渭与其说爱其书，莫若说爱其人。

董其昌　见后面介绍。

《乐毅论》 或《临乐毅论》。董其昌的书作以其扎实功力见著。李霖灿《中国美术史》一书涉及明代书法只提董其昌一人，说董其昌以风流飘洒的行书闻名于世，并举正幅大楷《周子通书》以证其功力之敦厚，《白蕉讲授书法》亦以董其昌字书为例，王岑伯《书学史》用了"绝世之董其昌"的标题，并说有明末叶，董其昌冠绝南北。不过康有为《广艺舟双楫》云："香光代兴，几夺子昂之席，然在明季，邢、张、董、米四家并名，香光仅在四家之中，未能缵一统绪。"又云："香光俊骨逸韵，

有足多者，然局束如辕下驹，塞怯如三日新妇，以之代统，仅能如晋元宋高之偏安江左，不失旧物而已。"清代马宗霍《书林藻鉴》亦谓董书"秀色可挹，媚骨难除，有顾眄自喜之乐，无奋发为雄之概。此其所以未能领袖群英之故欤?"又蒋勋的《汉字书法之美》和刘涛的《简明中国书法史》均未提到董其昌的作品，石川九杨《写给大家的中国书法史》虽有提及，但只是寥寥数语，这大概也表明了一种看法或态度。不过我觉得，以董其昌的声望及对后世的巨大影响，似乎又的确不能不提。

至于所举代表作，我想就按董其昌自己的意见，其说："吾书无所不临仿，最得意在小楷书。"《乐毅论》是董氏66岁时所书的小楷书，书法温纯秀雅，略带拙意。卷后自识云："此卷都不临帖，以意为之，未能合也。然学古人书，正不必都似，乃免重台之诮。"《中国美术全集》称此作为董字上品。

从徐渭到清初"四画僧"：清新画风

背 景

本讲考察明中晚期的徐渭与清初"四僧"或"四画僧"，即弘仁（渐江）、髡残（石溪）、朱耷（八大山人）和石涛（原济）。本讲线索与下讲线索其实是并列的。从正统与在野，正传与独创，主流与边缘的视角来说，或者应该下讲在前，本讲在后。但本书如是处理有两个原因：其一，徐渭早于董其昌；其二，"四僧"通常作明朝"遗民"对待，这也是画史普遍或通行的处理方式。而将徐渭与"四僧"放在一起论述自有道理，这不仅在于其画风惠及八大和石涛，更在于他们都属于明末清初"在野"一脉，却又都面貌新颖，启迪或代表了后世中国绘画的真正方向，徐渭开其首，"四僧"接其力，随后在"扬州八怪"和"海上画派"这里终见大江滚滚，一泻千里。

然而查《中国美术全集》明代中期和明代晚期两卷序竟然对徐渭只字不提，实在是莫名其妙。徐渭（1521—1593年）身处明中晚期，作画不仅自成一格，而且引领风气，当大书特书才是！岂有不书之理！好在

有学者做了此工作。例如王伯敏在谈及徐渭时说:"徐渭以水墨大写意作花卉,奔放淋漓,追求个性的解放,所画'无法中有法''乱而不乱'。在他那随意挥写的花草上,都可以见出笔墨的微妙变化,具有秀逸情趣,他题画梅道:'从来不见梅花谱,信手拈来自有神,不信试看万千树,东风吹着便成春。'这也讲出了文人大写意的绘画作风。"(第502页)这是对徐渭风格的基本描述。又如《名家点评大师佳作》在介绍徐渭的作品后说道:"徐渭的水墨写意,一反其前吴门派文人画恬适闲雅的意趣,大大拓展了写意花鸟画的表现境地,对后世大写意花鸟画派产生了深刻的影响。清代八大、石涛、扬州八怪以至近现代吴昌硕、齐白石等,都继承和进一步发扬了他的传统,形成声势浩大的大写意花鸟画派,雄踞画坛数百年不衰。"(第149页)这是对徐渭地位及影响的充分肯定。

关于"四僧",《中国美术全集》中《论清初四画僧的绘画艺术》中说道:四僧或为明王室宗裔,或为忠于明室的子民,"都是个性刚强的血性男儿","明亡之后,不甘臣服新朝,从事于反清活动,然而大势已去,无力挽狂澜,复明不可期,志不可遂,便遁入空门,以诗文书画,宣泄幽愤,发抒情感"。四画僧往来于江南一带,"可谓风云际会,得风气之先,他们的绘画因而呈现切合时流的新面貌。对于入清以后的沉寂画坛,引入清流,开创时代的新风。锋芒所及,也是对清初以'四王'为正统或正传的仿古势力的有力挑战,直接影响于扬州画派的兴起,并在以后三百年来为后人所景慕风从"。并说:"清初四画僧的艺术成就,为中国清代绘画的发展涌现高潮,呼唤着时代的心声。他们的凄凉身世,悲愤郁勃的情感,高尚的人品,精湛的学识修养和精妙的书画造诣,令人叹惜和景仰。"

而俞剑华《中国绘画史》则干脆将"四僧"放在明末作为第十六节

《明朝遗民之绘画》来处理，且高论迭见："明末遗民之中画家甚多，或为宗室，或为士夫，或为公子，莫不抱节守志，不肯臣事新朝，奴颜婢膝，以求显达。其志行既高，蕴蓄又富，发而为画，每多奇肆豪放，不守绳墨，而其磊落昂藏之气魄，百折不挠之精神，固足以励末俗而愧贰臣也。即以画论，如道济之奇肆，八大之精练，龚贤之纯厚，髡残之苍老，梅清之秀逸，弘仁之高简，……莫不各有其独特之风采，足以辉耀当时，烜赫后世。明代绘画，一坏于浙派之独肆，再坏于吴派之文弱，幸有此遗民绘画，一洗浙派吴派之恶习，而卓然自立于千古，不但为两间存正气，而且为画道衍正传。"并特别强调："旧日画传多以此诸人列于清朝，大失诸先烈忠贞不屈之原意，用特另辟专节，以叙明代遗民之绘画，名曰明代示不忘本，名曰遗民，示其时代已在清朝，而其志固非清朝之民也。"（第270、271页）俞剑华先生此说，真是快人快语，好不痛快！

又按李泽厚，"'有我之境'发展到明清，便形成一股浪漫主义的巨大洪流"；"到明清的石涛、朱耷以至扬州八怪，形似便被进一步抛弃，主观的意兴心绪压倒了一切，并且艺术家的个性特征也空前地突出了"。

欣赏作品

徐渭（1521—1593年）

27-1 《牡丹蕉石图》（轴，纸本，图262）

27-2 《墨葡萄图》（轴，纸本，图263）

27-3 《黄甲图》（轴，纸本，图264）

27-4 《榴实图》（轴，纸本，图265）

弘仁（渐江，1610—1664 年）

 27-5 《黄海松石图》（轴，纸本，图 266）

髡残（石谿，1612—约 1692 年）

 27-6 《苍翠凌天图》（轴，纸本，图 267）

朱耷（八大山人，1626—1705 年）

 27-7 《双鹰图》（轴，纸本，图 268）

 27-8 《山水花鸟图》（册，纸本，图 269）

 27-9 《鱼鸭图》（卷，纸本，图 270）

石涛（原济，约 1642—约 1718 年）

 27-10 《山水清音图》（卷，纸本，图 271）

 27-11 《淮扬洁秋图》（卷，纸本，图 272）

 27-12 《山水》（册页，纸本，图 273）

作品简介

徐渭 初字文清，改字文长，号青藤道士、天池山人，山阴（今浙江绍兴）人。明代著名文学家、剧作家、书画家，才气横溢。徐渭胸怀大志，却命运坎坷。40 岁左右，曾任浙、闽总督胡宗宪幕僚，参与过东南沿海的抗倭作战；但八次乡试皆未考中，心灰意冷，一度精神失常，并致失手杀妻而入狱七年；出狱之时已 53 岁，始习作画，一出手便不同凡响，开大写意风格，画史以白阳（陈淳）、青藤（徐渭）并称。徐渭为人孤傲狂放，不献媚权势，当地官员来求一字而不可得。书法已如前所见，笔姿跌宕纵横。绘画多大刀阔斧，笔墨淋漓，且"不求形似求生韵"，与倪瓒"不求形似，聊寄胸中逸气"异曲同工。73 岁而卒，如其《青藤

书屋图》所题:"几间东倒西歪屋,一个南腔北调人。"

　　清代郑燮见到徐渭作品赞叹不已,曾以"五十金易天池石榴一枝",并刻"青藤门下走狗"印一方;又齐白石也对徐渭推崇备至,称自己"恨不生三百年前"为"青藤磨墨理纸"。一个愿做门下走狗,一个愿为磨墨理纸,由此可见徐渭的魅力。又因徐渭曾精神失常,故李霖灿说其与尼采和凡·高有相似之处,天才和疯狂是隔篱的邻居,由此徐渭的水墨花卉就有了超乎寻常的高水平成就。

　　李霖灿显然对徐渭情有独钟,他说:"我们不惜费去偌多篇幅赞扬徐天池,因为他实在是这一系列中最突出的大作家。画史上一向艳称青藤白阳,白阳陈道复是好,但仍在规矩之内,不能和徐青藤(徐渭)之飞扬跋扈、昂首天外令人不敢跻攀也。"在李霖灿看来,和徐渭能够抗衡,分他一席之地的,只有明末清初的八大山人也即朱耷,下面将会考察。徐渭主要代表作有《牡丹蕉石图》《墨葡萄图》《黄甲图》《榴实图》《花卉图卷》等。

　　《牡丹蕉石图》　　此图画湖石、芭蕉和牡丹,徐渭吸取了沈周质朴浑厚的笔调和陈淳豪爽疏秀的风致,画作泼写而成,笔致恣纵,墨色淋漓,形成奇特的效果。李霖灿对此作称赞有加,此录其所述:"他以大泼墨的方法写《牡丹蕉石图》得到了惊人的效果。不但叶叶心心舒展有余情的芭蕉拓得开,大块墨沉堆叠的太湖石亦苔痕苍苍,而以淡墨没骨画法写国色天香之牡丹尤称奇绝,正如他在别处所题的诗句'不然岂少胭脂卖? 富贵花以墨传神',随意把夏日芭蕉和春天牡丹画在一起。所以他在牡丹花边又题上两行云:'杜审言云,我为造化小儿所苦。'言外之意是普通人自难免为造化小儿所苦,但是画家却得天独厚,能令春花暑葩秋菊冬梅一起开花,所谓的'造化在手,随意成图'。岂仅是王右丞

（王维）的雪里芭蕉，徐天池（徐渭）更能打破藩篱，能把各季节的花卉笼统在一起开会，非但是笔夺造化，简直是想入非非，画家超越了哲学家，亦就是造物主也。"（《中国美术史》第237、238页）

《墨葡萄图》 此图画葡萄一枝，串串果实倒挂枝头，藤条纷披错落，葡萄鲜嫩欲滴，形象生动；徐渭以饱含水分的泼墨写意，随意涂抹，信笔挥洒，画意恣纵，水墨酣畅，又似草书之飞动；画作上方徐渭自题一首七言绝句："半生落魄已成翁，独立书斋啸晚风。笔底明珠无处卖，闲抛闲掷野藤中。"悲切苍凉的情感在诗、书、画中高度统一。

《黄甲图》 此图简约洗练，布局清新奇巧；肥阔荷叶开始凋谢，一只螃蟹缓缓爬行；螃蟹造型虽简单，看似寥寥数笔，草草为之，但形状、质感都相当生动；徐渭加入了适量的胶，避免水墨渗散，效果饶有情趣；徐渭自题："兀然有物气豪粗，莫问年来珠有无，养就孤标人不识，时来黄甲独传胪。"意在讽刺嚣张横行却胸无点墨之人。

《榴实图》 此图笔墨苍劲，风格老辣；画中一石榴悬垂，有枝无干；石榴已老，榴皮开裂，籽实外露；徐渭在右上方题诗云："山深熟石榴，向日笑口开。深山少人收，颗颗明珠走。"怀才不遇心境跃然纸上，而这一"老榴裂口无人收"的题材和意境也深刻影响到后人，如扬州八怪中的黄慎，后面会看到。

弘仁 本姓江，名韬，字六奇，又名舫，字鸥盟，安徽歙县人，明亡后于福建武夷出家为僧，名弘仁，字渐江，死后，人称梅花古衲，"四画僧"之一。善山水，学倪瓒，寓雄劲沉厚于清简淡远，新安画派奠基人。曾栖于黄山，因以画黄山而著称。主要作品有《黄海松石》《松壑清泉》《雨余柳色》《竹石风泉》《秋柳孤棹》等。弘仁喜用干笔淡墨勾

勒山石，少皴擦晕染；画面线条爽利，棱角分明，风格瘦劲。黄宾虹称弘仁的画是"北宋风骨""元人气韵"。

《黄海松石图》 《黄海松石图》是很多画史著作介绍弘仁画作的首选：黄山山峰凸起，峭壁兀立，岩石光秃，"心胸坦荡"到几乎"一丝不挂"，这是黄山之石的真实写照；然而偏偏就有几株松树扎根于岩石隙缝，或直或挂，姿态奇异，呈现出倔强的生命，这又是黄山之松的真实景象；画面主要采用"半边"构图，有宋人逸韵，读来精致脱俗，干净秀雅，清逸萧散，意境空远。

髡残 本姓刘，出家为僧后名髡残，字介丘，号石谿、白秃、石道人、电住道人等，武陵（今湖南常德）人，"四画僧"之一。好游名山大川，寓南京牛首祖堂山幽楼寺，与程正揆（青谿）尤善，世称二谿。擅山水，师法王蒙，喜用干笔皴擦，淡墨渲染，布置茂密，意境幽深。存世作品有《苍翠凌天图》《松岩楼阁图》《江上垂钓图》等。

《苍翠凌天图》 此图画面崇山层叠，峰峦浑厚，古木丛生，景色茂密，可见王蒙意象；髡残以浓墨写树，焦墨点苔，干墨皴擦，赭色勾染，有自家体会。该图写于1660年，髡残时年49岁。髡残另一名作《松岩楼阁图》与《苍翠凌天图》风格大有不同，画法简约，笔墨秀润，写于1667年，髡残时年56岁。两图比较，或可看出髡残画风的变化。

朱耷 明宗室，朱元璋第十六子朱权九世孙，江西南昌人。明亡后落发为僧，法名传綮，后做道士，居青云谱。号八大山人，别号雪个、个山、个山驴、人屋、良月、道朗等。命运多坎坷，自谓"墨点无多泪点多，山河仍是旧山河。横流乱世桠杈树，留得文林细揣摩"。山水学

董其昌、黄公望，花鸟师徐渭、陈淳，"四画僧"之一。善用减笔，构图简约，画意明快，水墨淋漓，运笔奔放，形象奇特，风格隽永，自成一家，"墨点无多泪点多"就是八大绘画的最大特点，一个字，就是"简"。书画署名八大山人。据张庚，"八大"二字与"山人"二字相连即为"哭之、笑之"。八大自己诗作亦有"无聊笑哭漫流传"之句。传说其从未为清朝权贵画过一草一木，而贫民求画则无不应酬，由此与赵孟頫形成鲜明对照。八大画作每用象征手法表达寓意，其鱼、鸭、鸟常做"白眼向人"或"白眼看天"状，这无疑是其真实性格的写照，愤慨悲歌，一一寄情于笔墨。王伯敏对朱耷的画有如下评价："八大山人所画，笔情恣纵，不构成法，苍劲圆秀，逸气横生；他的章法不求完整而得完整。""他的艺术成就，主要一点，不落常套，自有创造。他的大写意，不同于徐渭。徐渭奔放而能收，八大严整而能放。他的用墨，不同于董其昌，董其昌淡毫而得滋润明洁，八大干擦而能滋润明洁。所以在画面上，同是'奔放'，八大与别人放得不一样，同是'滋润'，八大与别人润得不一样。一个画家，其在艺术上的表现，能够既不同于前人，又于时人所不及，这就是难得。"（《中国绘画史》第560—562页）

八大的代表作有《孔雀图》《双鹰图》《双鸟图》《鱼鸭图》《山水花鸟图》《荷花水鸟图》《柯石双禽图》以及《山水花鸟图册》《花鸟图卷》等。

《双鹰图》 八大有不少画作寓意十分明显。例如《孔雀竹石图》，一般认为这是八大讥讽当时江西巡抚宋荦之作。画面上方倒挂的岩石有随时崩塌坠落的危险，岩缝间生长着一丛杂乱的名花，是对宋荦府邸的描写，其中竹叶凌乱"无节"，寓意清楚；两只孔雀丝毫不见应有的华美，尾羽三根，如清朝官员的顶戴花翎，它们神色惊惧地张望远方；画面下方孔雀站立之石势如危卵，摇摇欲坠。此画细细揣摩，真是意味深长。

画作上方有诗一首："孔雀名花雨竹屏，竹梢强半墨生成；如何了得论三耳，恰是逢春作二更。"其中"孔雀""名花雨竹屏"即是宋荦家中所见之物，故作品讽刺对象为宋荦无疑；"三耳"在典故中通常作"臧三耳"，而"臧"则为奴婢贱称也，"臧三耳"则可以理解为奴才需随时听候主人吩咐，所以恨不有三只耳朵；"二更"则讽喻宋荦在二更（晚9点—11点）时就已坐等上朝。此番讽喻如属实，则真是好不痛快！这件作品网上很容易查到。

我们这里看八大另一幅《双鹰图》，收藏于上海博物馆。按《名家点评大师佳作》："双鹰站立，一仰首远眺，一作相反方向而蹲，作低头倦寒状。"而我读此作又会有这样的想象：立于巨岩者气宇轩昂，蹲踞卵石者蜷缩发抖，两者如此鲜明对比，或有其他寓意？或高洁？或苟且？背景巨石枯木简笔空勾，最大限度突出主题。

《山水花鸟图》 八大山人喜欢画鸟，有鸭子、鸳鸯、鹌鹑、八哥、鸦雀等，有的是单只，有的是一双，无不充满童趣。我们这里看到的是上海博物馆所藏《山水花鸟图》中的一双鹌鹑，一低头，一抬首，特别是抬首的"那位"，依然"白眼看天"，一副"无所谓"的样子，好可爱，画上题识"六月鹌鹑何处家？"这其实也是八大一生的提问。

《鱼鸭图》 这件《鱼鸭图》是八大晚年成熟阶段的代表作。画面上稀稀落落地有几尾游鱼、几只鸭子和几块半露水面的石块，十分简约；或以为此图笔墨考究，生动地刻画出岩石、鸭绒及鱼鳞的质感；不过我觉得此图最精彩的是画面后半部游鸭及其与石块之间所形成的韵律感，这个似有似无的线条真是好生动，好优美。

石涛 本姓朱，名若极，明藩靖江王朱守谦后裔，广西桂林人。

五岁时遇动乱由王府内官保护逃出，稍长削发出家，法名原济（后人误传为"道济"），号石涛，又号苦瓜和尚、大涤子、小乘客、粤山人、石子乾、瞎尊者、清湘陈人、清湘遗人、零丁老人等数十个之多。早年云游四方，后流寓宣城，与梅清、戴本孝交往。40岁后住南京，50岁到北京三年，53岁定居扬州。善花卉、蔬果，尤善山水，构图新奇，笔墨酣畅，豪放中有静穆，奇险中有秀润，自成一家，"四画僧"之一，在清初属于个性派大师。

他著有《苦瓜和尚画语录》，称"纵使笔不笔，墨不墨，画不画，自有我在"。俞剑华尤其推崇石涛此书："古今论画之书多矣，求其识见高超，议论纵横，笔墨奇肆，思想奔放者，当以道济之《画语录》为最。"并说是书之其妙，"足以睥睨千古，独步艺坛，置之周、秦诸子之中，足可方驾"（《中国绘画史》第284页）。据说连正统派巨子王原祁也不得不服膺石涛，称"海内丹青家，不能尽识，而大江以南，当推石涛为第一"。

还值得一提的是，正是有鉴于晚明董其昌以来绘画讲究来历，讲究所出，却使得画作离实际生活和真实景象越来越远，故石涛大声疾呼"重返自然"，这可以看作是对董其昌忽视自然的"反动"潮流的"反动"，虽当时尚无法与"四王"摹仿风气相抗衡，但最终将引领绘画潮流向正确道路回归。代表作有《搜尽奇峰打草稿图》《山水清音图》《细雨虬松图》《淮扬洁秋图》《余杭看山图》《游华阳山图》《诗画册》《梅竹图》《墨荷图》《竹菊石图》等。

《山水清音图》　此图约作于1685至1686年，取材西晋左思的《招隐》诗句："非必丝与竹，山水有清音。"画中峭壁高岭，飞瀑流泉，古松苍劲，新篁滴翠，或说是雨后黄山景色；山岩错落间一座桥亭飞

跨，桥下山涧潺潺流淌，桥上两位高士对坐，正悦听山水间发出的美妙清音；画面水墨淋漓，笔势恣纵。类似的画作还有《搜尽奇峰打草稿图》。

《淮扬洁秋图》　此图写淮扬秋景，石涛53岁定居扬州，作此图时约55岁。水岸曲折，湖汊纵横，芦荻丛生，垂柳稀疏，屋宇错落，丘岗起伏，山势蜿蜒，河面平阔，一派南方河网地带清秋时节的美丽景致；石涛用其特有的"拖泥带水皴"作画，连皴带擦，干湿并用，浓淡相依，兴味盎然；画幅上方有七言怀古长诗，书满天空，文人情趣赫然在目。

《山水》　高居翰的《图说中国绘画史》和蒋勋的《写给大家的中国美术史》都选择了这件画作，其中高居翰如是描写到："这一幅王季迁收藏的绝妙山水册页，描绘一人独坐在崖隙内的小屋中。但是勾勒石壁的线条翻扭盘延得这样强烈，使全画看来绝不像是在描绘什么固定的景色而已。再三重复勾勒的轮廓线条也透露了画家不愿受到这种限制的意愿。他要展现给我们的是，既能塑造又能摧毁土石的力量，绝不是仅仅止于描绘土石而已。我们神会画家运腕转笔时的韵律，这样我们自己也就加入了令人起敬的创造行动。"

从董其昌到清初"四王"：仿画成风

背　景

　　现在我们来考察从董其昌到清初"四王"这一脉。可以说，这一脉较之上一脉即由徐渭而"四僧"，在关系或线索上更加清楚或明白无误。本讲实际是"画不多话多"。所谓"画不多"，就是因为这一脉画家多"定向"风格的仿作，几乎"千画一面"，所以例图有限。所谓"话多"，则有数因，其中之一便是因为董其昌"话多"，所以需要跟随对应；再则是因为董其昌画作风格的复杂性，同样需要多费"口舌"；加之董其昌对后世影响巨大，也需有所照应。有时想想也觉得挺好玩，当年郭熙《林泉高致》一著阐述山水画论，讲可行、可望、可游、可居，而到了晚期似变成了不可行、不可望、不可游、不可居，但却"可说"。

　　郑午昌《中国画学全史》中概说明人画论有两段话："我国图画上所谓法与意，经前贤挥发殆尽，明人仅承其教而演习之，有所作，必以得古人之法与意为上，于是临摹一道，几为明人习画者之不二法门。虽思想极解放，艺术极高明，亦以追踵古人为能事"；"总之，明人图画之思

想杂，学术浑，美言之，可谓集前代之大成；毁言之，则为杂法前人，极无新建树之可言"。（第271页）这两段话简直就是为董其昌与清初"四王"而度身定制的。

又《中国美术全集·清代绘画·中》的序也说道："明朝末年的江南画坛，以董其昌的势力及影响最巨大，绘画界将其尊之为领袖。在谈及'清初六家'的绘画艺术时，不能不涉及董其昌。""由于董氏在画坛上的地位和声望，故其艺术主张就成为当时品评画家高下和作品优劣的标准，影响所至，成为风尚。"以上可以说就是从董其昌到清初"四王"这一脉的基本背景，自然，董其昌是这一脉即本讲重点。

而说到董其昌，其有两个重要理论首先不得不谈：一为"南北宗"，一为"仿"或"摹仿"。我们也可以将董其昌的这两个理论归结为一个"态度"或"立场"："摹仿""南宗"！正是这种"态度"或"立场"，统治了"三王"以及整整数百年"正统"一脉的画风。

先来看"南北宗"理论。据董其昌《画旨》，其"南北宗"说主要有以下两条：其一，"禅宗有南北二宗，唐时始分。画之南北二宗，亦唐时分也，但其人非南北耳。北宗则李思训父子着色山水，流传而为宋之赵幹、赵伯驹、伯骕以至马、夏辈。南宗则王摩诘始用渲淡，一变勾斫之法，其传为张璪、荆、关、董、巨、郭忠恕、米家父子，以至元之四大家，亦如六祖之后，有马驹、云门、临济儿孙之盛，而北宗微也"。其二，"文人之画，自王右丞始。其后董源、巨然、李成、范宽为嫡子，李龙眠、王晋卿、米南宫（芾）及虎儿（米伯仁），皆从董、巨得来，直到元四大家黄子久、王叔明、倪元镇、吴仲圭，皆其正传。吾朝文、沈，则又远接衣钵。若马、夏及李唐、刘松年，又是大李将军之派，非吾曹当学也"。应当说，作为一种学脉梳理，本无可厚非，且当然有益，就

此而言，"南北宗"理论固有其自身意义。但问题在于，这一梳理或理论带有过分明确、强制甚至自以为是的价值观。

俞剑华对董氏之说颇不以为然，其一针见血地指出："董氏为吴派最后之领袖，亦可谓文人画之集大成者。唱南北分宗之说，强以己之所喜者奉为南宗，己之所不喜者斥为北宗，其分宗一以好恶为依归，并无事实上之根据，尤不合于科学方法。例如王维虽用水墨，而未始不工青绿，已与李思训无绝对之区别。马、夏未始不工水墨，而与刘、李同科。郭忠恕之界画何以不与赵伯驹之青绿同派，而反与米芾之云山同宗？但南北分宗之论，一经董氏提出，遂成画坛定案，数百年来，奉为金科玉律，无敢斥其非者，剧可怪也。"（《中国绘画史》第281页）童书业也持相同的观点，并援滕固、俞剑华、启功等多人的观点对"南北宗"理论加以批评。（《童书业绘画史论集·下》，第442—449页）又王季迁也同样不赞成董其昌的"南北宗"理论，其讲："我认为董其昌所称的南北宗是完全没有道理的，这是他的幻想，而且过于浪漫。他其实把这件事弄得含混不清了。他所看到的北宗，只有李唐的侧笔，还认为这就是北宗的风格，而将历史其余部分拉回到王维时代，这都是胡说八道。"（《画语录：听王季迁谈中国书画的笔墨》第20、21页）

高居翰这样评价"南北宗"说："以我们今天的后见之明来看，晚明当时乃是处在一个生机益然且创造力丰富的时局当中。""但是，对于董其昌及其流派而言，这样的局面却使他们深感不安；在他们看来，别的流风的出现，非但不是为绘画提供出路，反而是脱离正轨。他们觉得，遵循这些错误方向的画家，实则并未充分了悟前辈大家的好处，要不就是他们学习或摹仿的方式不正确，另外，也有可能他们错选了典范。如果说，通过谆谆诚诲和例证的方式，能够说服这些画家，让他们以正确

的方式，去仿效正确的典范的话，那么，这些已犯的错误还可以亡羊补牢。而这正是董其昌所决心做到的。"（《山外山》第140页）

再看董其昌"仿"或"摹仿"的思想。董其昌在《画旨》大谈以古人为师，也即"仿"古。如说："画家以古人为师，已自上乘，进而当以天地为师。"又说："画家初以古人为师，后以造物为师。"为此，高居翰将董其昌的作品称之为"教条式的绘画"。高居翰说："董其昌的画作和画论，尤其是他'仿'古的主张，代表了一种画坛现象的极致。""董其昌立行仿古，其结果使得他的山水作品远离自然主义的色彩，并且与模仿自然的作风形成对立。这种现象在他的画作里，不但随处可见，而且明显至极。"

但事实上，董其昌所谓"仿"又并非严格意义的临摹，即并不是真正的"摹仿"。我们常常看到董其昌将古人的画作临摹得面目全非，这包括声称仿北苑（即董源）的《青弁图》、临关仝的《关山雪霁图》，所以其"仿"往往名不副实。高居翰以《青弁图》为例："王蒙描绘青卞山的作品完成于1366年，如今仍然流传于世。尽管董其昌对此一巨作了然于胸，他在自己1617年的《青弁图》中，却并未提及王蒙，反而说是在'仿北苑（即董源）笔'。我们很难看出董其昌抬出十世纪大家董源的用意为何，再者，董源风格在此作之中，也并没有什么重要性可言。而最终说来，连王蒙的风格也是如此，董其昌并未将其派上用场；或许，黄公望的《天池石壁》才是董其昌唯一参考过的前人典范，而且，即便如此，董其昌也不过是撷取了其中几项基本的构图要素罢了，包括画幅底下角落的高大树丛、拥挤的构图以及有系统地构筑一路向后退升的山脊等等。在董其昌成熟的作品当中，我们无法完全漠视其风格的来源，以及他所受到的影响（原因之一在于，他总是在题识中作这一类的宣示），

但是当我们在理解画作时，这些风格源流最终所能提供的援助，却极为有限。"（《山外山》第125页）董其昌每"坚称最不形似的仿古，也许才是最好的作品"，"而不在乎是否与原画形似"。于是，当人们"看到董其昌这一类作品，乃是以'仿某某先辈大家'的名义呈现，其中必定有人会觉得错愕不解，甚至感到震惊"。高居翰还认定："董其昌之所以坚持此点，是由于他受到自己绘画技巧的限制，而无法惟妙惟肖地摹古。"另外"他认识到修改古人风格，并使其翻新的方式，多有好处"。（同上，第127、144、145页）

毫无疑问，董其昌的"南北宗"理论以及"仿"的态度对后人产生了深刻的影响。如《中国美术全集》就说："他推崇文人画，鄙薄画师画，过分地推崇元四家几至成为不可逾越的艺术高峰，使这四人成为人人必学的楷模。"而这种局面的出现，"使中国画在一个时期内于传统的学习，走了一条狭窄的道路"。又说："'清初六家'因受董其昌的深刻影响，在清初画坛上颇有声誉，特别是'四王'，从者甚众，影响更大，其画风又为清廷的喜爱，被目为山水画的'正统派'。"在当时，"仿古之作渐多，讲究笔墨师承之风日盛，董其昌又设下文人画的框框，谁当学，谁'非吾曹所学也'"。虽然董其昌并未抛掉"外师造化"，但"在董氏心目中，'士气'的分量要比'师造化'重得多。到了'四王'，恪守董其昌遗训而又过之，唯有王石谷（即王翚）似有'已落画师魔界'之嫌，把'吾曹'不当学的也学了。三王则是始终落在黄大痴与黄鹤山樵的笔墨上，王原祁更是大痴的狂热崇拜者。""这一点，当然不能与'四画僧'相比。至于'小四王''后四王''娄东派''虞山派'，亦步亦趋，创作道路越走越窄，终于偃旗息鼓，势所必然。"

其他如李霖灿说过："王时敏受董其昌的影响不小。王氏是清代画坛

的领袖，王原祁、王翚都受其指导和栽培。因之，说清代的画风受董氏学说的影响甚大，并不是没有一点道理的。只是董氏这种揭橥文人画法和尚南贬北的说法，在四王的画法趋向上有了不良的影响：一来是重文人笔墨，少自然真精神的启发；二来是临摹风气形成了画坛主流，尤其是对元代的黄公望特别崇敬，几乎以此为绘坛最高水平——所谓的'家家子久，人人大痴'，形成了一种不敢越其规范一步的坏现象。"（《中国美术史》第197、198页）

陈振濂也说道：当时人评"有明一代书画，结穴于董华亭"，"其实董其昌的南北宗论一出，从者如云，又岂是有明一代的'结穴'而已？当文人画，当然还有书法的成熟已是众所周知之时，董其昌的归整基本上已可说是定鼎与集其大成"。而其直接"受益者"或"受害者"就是清初"四王"。其实还不止"四王"及其余党，陈振濂说："到了清代，要么如书法的另寻碑学出路，要么如绘画的从山水转向花鸟，即使是石涛、八大的山水，在观念上也不可能逸出于董其昌之外了"。从今天看来，董其昌理论的消极意义要远远大于积极意义。

欣赏作品

董其昌（1555—1636年）

 28-1 《青弁图》（轴，纸本，图274）

 28-2 《秋兴八景图》（册，纸本，图275）

王时敏（1592—1680年）

 28-3 《山水图》（轴，纸本，图276）

王鉴（1598—1677年）

28-4 《山水屏》(轴，绢本，图 277)

王翚 (1632—1717 年)

28-5 《溪山图》(轴，纸本，图 278)

王原祁 (1642—1715 年)

28-6 《仿高房山云山图》(轴，纸本，图 279)

吴历 (1632—1718 年)

28-7 《湖天春色图》(轴，纸本，图 280)

作品简介

董其昌 字玄宰，号思白、香光居士，华亭（上海松江）人。万历十七年进士，官至礼部尚书。工书法绘画，亦善鉴别书画，其中绘画近学沈周、文徵明，以黄公望、倪瓒为宗，元溯董源、巨然及二米，自夸精工具体不如文徵明，古润秀雅则在其上。以董其昌为首的一批画家总称松江派或华亭派，其中又小有区别：赵左为苏松派，沈士充为云间派，顾正谊为华亭派，但这一区别事实上极其有限。而按陈振濂的说法，松江派或华亭派不同于吴派或浙派几个画家相互合作的状态，它更接近于"一呼百应"的模式。评价董其昌的画作十分不易，这是因为董其昌风格复杂，甚或怪诞，由此导致画史的评价和判断往往莫衷一是，甚至手足无措。

王伯敏《中国绘画史》说董其昌的一些作品"由于过分强调笔墨风趣与形象的'脱略'，未免缺乏山川自然的真实感"。这是用写实、具象、再现作为参照标准。俞剑华《中国绘画史》一书有《董其昌与吴派支流》一节。其中说道："其昌之画，用笔柔和，似元四家，用墨秀润似董、巨，

秀媚有余，魄力不足，巨嶂大幅，尤无气势，唯以其位高望重，诗文书法，俱为一时之宗，故学者翕然宗之，遂有松江派之成立，流风余韵，掩贯清朝，枯笔干墨，气索神疲，末流之弊，有不可救挽者。"又说："明人好标榜之陋习，其实际之画法，并无多大之分别，总不外以临摹时师为唯一之法门，貌似元人为无上之光荣，终无一人能卓然自立而创造崭新之画法者。山水画发展至元已臻极运，至明已有除崇拜古人外，无路可走之形势，习之者愈多，派别愈众，在表面上观之，似乎灿烂光华，实际上已外强中干，金玉其外败絮其中，盖已陷于穷途末路之运矣。"（第247页）批评之意极其明显。

但《中国美术全集》对董其昌做了"辩护"："为了达到某种形式感以取得良好的艺术效果，董其昌是不注重或者说忽略山石的结构的。""董其昌的山水，仅只是一种欣赏的山水，我们是不能按自然法则去要求他的。"《名家点评大师佳作》也讲："虽然董其昌自称'摹仿'古人作品，实际上却是以卓越的原始力，对众所熟见的山水类型加以变形，并混淆观者的一般看画的习惯，达到一种极强有力的视觉效果。"高居翰也说过，"他的画有意不和谐，我们也许看了不舒服，但是我们不能否认这些不协调所产生的力量。"（《图说中国绘画史》第176页）任道斌《美术的故事》中更说："董其昌为什么这么深受西方重视呢？因为他是中国的表现主义大师，而西方表现主义的出现要比他晚得多。"（第133页）显然，这些评论又不再用写实、具象、再现作为标准，而是用非写实、不和谐、变形、表现作为参照。只是再现与表现是绘画原则的两极，表现之说难免会使人产生一种如人云泥之感。

此外，有一些学者认为董其昌画作受到禅宗影响，但高居翰明确表达了不同意见："至于说到禅学思想是否在董氏的山水画中有所体现，我

同样持否定的看法。"我们只要对董氏的绘画作品本身稍加研究，将其与某些真正可以称得上是禅画的山水画——那些传为是玉涧、牧溪等晚宋禅僧画家所作的所谓的'禅画'稍加比较，便可以看出，这种观点其实大谬不然。"这些禅画"力求简约，笔法放逸，重意韵而不刻意求工细"，"这种单色的飘逸画风所表现的世界不是由界线分明，各自独立的局部构成，而是一个天然浑成的有机整体"。"董其昌本人的绘画没有一幅与上述风格特点相符，他的作品几乎和仇英的画一样，与禅学所提倡的'顿悟'完全背道而驰。他的绘画刻意求工，以及他对于古人画风的潜心学习，都说明他与禅学'顿悟'说相去甚远。"（《风格与观念：高居翰中国绘画史文集》第226页）高居翰所说有道理，但似乎也有些极端。

而这又涉及与此相关的另一个问题，就是董其昌画画纯粹是属于"墨戏"，也就是画着玩或自娱自乐呢，还是一件认真严肃的事情？董其昌提倡"寄乐于画"即"墨戏"，实际是针对"吴门"画派那些"细画"风格的，从"松江""华亭"画派画风对"吴门"或"苏州"画派画风的改变来看，董其昌是偏"墨戏"的，这其实也是对苏轼、米芾等文人"墨戏"传统的回归。然而这似乎又并非全部，董其昌毕竟也"认真"绘制了许多非"墨戏"类型的"巨作"，而且其对"南北宗"理论与"摹仿"思想的阐释也都弄得一脸严肃、一本正经的样子，这好像又非"墨戏"所为。于是，读董其昌一些作品时会有一种"墨戏"的轻松感，但读另一些作品时却又觉得如履薄冰、惶恐不安，而这些又都会让人疑窦丛生，处境两难。

我的一个"浅见"是：董其昌的册页、扇面即小幅画作大都"墨戏"明显，逸趣十足；这些画作不仅充分体现了文人性，也具有写生、写实的特点，具有观赏性和愉悦感；即或有怪诞之处，因空间所囿题目所限，

也大抵可控，亦无妨作另类随意解读。相比较而言，一些大幅画作，如《临郭忠恕山水》(1603年)、《烟江叠嶂图》(1604年)、《荆溪招隐图》(1611年)、《山水图》(1612年)、《山水图》(1617年)、《青弁图》(1617年)，则会在可接受度上存在不同程度的问题，包括因受限于明确的主题和阔大的图景，即使所谓表现主义理解路径亦会遭遇相应挫折。下面我们就以《青弁图》和《秋兴八景图》为例加以考察。

《青弁图》 亦作《青卞图》。看董其昌《青弁图》的名称无疑会让我们立即联想到王蒙的《青卞隐居图》。此图画于1617年，董其昌时年63岁，正处于创作鼎盛期和风格成熟期，因此这件画作完全能够胜任董其昌的代表作。然而围绕这件画作及其相关风格的评价可说是"五花八门"。如上海博物馆编的《丹青宝筏——董其昌书画艺术特集》一书很"辩证"地介绍道："《青卞图》代表了董其昌独特怪异的山水画风格。其分块整合的复杂性构图，通过变换的笔墨浓淡和细腻用笔，营造了一种向上提升的山体气势。"而《中国绘画三千年》则说："如果我们仔细观察，就会发现董其昌在这里所要表现的并不是自然，而是笔墨所构成的情趣。"这实际是说《青弁图》有笔墨无自然。

《名家点评大师佳作》将此图作为董其昌唯一的作品加以介绍："画中的清新感和原创性并不是因为他用前所未见的方式绘画了青弁山，而是他在传统风格中，'仿'人之所未曾'仿'，所以观者得以自其中发现清新、且不容置疑的潜在力。"但在具体分析中却说：中景部分"似乎涵摄不住其中因动态形体间的交互作用，所产生的一股股骚动的力量"。其"被压缩，成为一垂直平面，排除了此中蕴藏深度暗示的可能性，使得中景和近、远景之间无法连成整体……由中景过渡到远景时，因为视觉上的急遽跳跃，使得画面的空间结构难以理解"。如此与王蒙的《青

卞隐居图》一样，"都各自在空间上创造出强烈的纠结不安感"。又说："跟王蒙的作品相同，董其昌也刻意地违反北宋山水中的那种规范性的理性秩序感"，由此"构图呈现给观者一道无可穿越的墙面，使其没有可进入的空间和立足之地"。上述评价大抵是一种"抽象的肯定"和"具体的否定"。

高居翰的批评似更加坚决彻底。其分析道："近景的描写方式相当传统：一道向下斜倾的土堤，堤上有成排的树木。渡河之后，另有一道堤岸，岸上也是一排树木。最远处则是另外一道河岸以及山脉的顶峰，山峰并且被平板状的云雾从中拦腰截断。这已经是自然主义绘画语言所能描述的极限。"然而"位在远近之间，并且与起首、结尾景致同时存在的中景段落，则无法适用这种描述的语汇"。如将画面上几段景致"放在一个前后连贯的三度空间中来看的话，观者马上就会觉得受挫。山脊和峭壁之间无法衔接，而在视觉的逻辑上，中央凸出、扭曲的巨岩，也无法和周遭的地表连成一体。最怪异的是，右、中两段景致之间，竟然形成了一种空间上的断层"。"看起来还是像一块垂直的平面，而原本，此一段落应该与后面的远山相接，结果变得难以解读。"不仅如此，"乍看之下，此一段落仿佛是由零星散石所对垒而成的乱岩，而对于其作者，观者可能也会问：难道'此人'就是那位批评'今人从碎处积为大山'的画家吗"？结果观者的感受便是"在起首处，这些画作还维持着某种稳定人心的格局，但是，观者很快就被扯进一种方向感顿失，且前后空间不连贯的视觉经验当中"。总之，《青弁图》想必代表了一种"在既有体制中蔓延渗透的焦虑不安感"。(《山外山》第125—127页)

我读《青弁图》则有两个明确感受：第一，《青弁图》怪异之一就是大量山岩似乎是用白布条缠绕、包裹、捆扎起来，我认为这是因为董

其昌想通过后面空白来衬托前面岩石的质感，但这样一种处理的结果就是导致画面的怪诞，这或许恰恰证明了董其昌技法上的缺陷。第二，正如普遍注意到的，《青弁图》中景问题最大，扭曲、挤压、断裂、跳跃，无法结成整体，且大堆乱石挤作一团，旁边几条垂直带更如同发生过泥石流。这其实恰恰是缺乏写生的表现，是缺乏逻辑也即"理"的体现，也是"吴门"不良绘画传统所传递的必然结果，当然也表明了董其昌在大幅山水把控能力上的不足。

对此我们不妨回头看看当初巨然的《万壑松风图》，"山脉层层相连，一道山脊逶迤而上，在视觉上产生强烈的上升感；而作为观者的我们似乎不由自主也会有一种冲动，想跟随巨然的构图，从谷底开始，沿着山脊而行，一路攀援直达主峰"。但在《青弁图》这里，这种想法最好省了吧，因为与自然对应的逻辑是不存在的，巨石随时有滚落之虞。

其实我读董其昌的画一直在想，董其昌不是口口声声教导要师法古人吗？并且弄得一大群"跟班""随从"群起"效仿"，可自己的画风为什么会如此突兀和富有颠覆性呢？难道它类似于文艺复兴后期那种"风格主义"吗？因为风格主义的普遍特征就是式样怪异、极度夸张，一切都显得畸形、混乱、唐突，不合规矩，不可思议和无法理喻，具有颠覆性。的确，如果真是这样，或像前面所见，即将董其昌画风视作表现主义，那倒的确不失为一种解释。但若如此，董其昌则理应"开放""宽容"才是，没有必要一定分出个什么"南北宗"，何者当学，何者不当学，弄得那么一脸严肃吧？更何况，既己所不欲，又何施于人？

《秋兴八景图》　上面讲过，因不涉及布局，不涉及构图，董其昌的许多小品其实更好。这些小品多以八开、十二开、十六开形式呈现。感谢上海博物馆2018年末至2019年初的"丹青宝筏——董其昌书画

艺术大展"，对此做了较全面的搜集和整理。例如《燕吴八景图册》（1596年，上海博物馆藏），《书画图册》（1618—1619年，上海博物馆藏），《秋兴八景图册》（1620年，上海博物馆藏），多件《仿古山水图册》（上海博物馆藏），《宝华山庄图册》（《中国美术全集》作《山水小景八幅册》，1620—1625年，上海博物馆藏），《山水图册》（1630年，纽约大都会艺术博物馆藏）。另外还有一些扇面也不错。

又按照高居翰的划分，1620年以后属于董其昌的晚期，这一时期董其昌的山水变得比较轻松和缓，在他中期创作中所见到的种种不安感已经消失殆尽。我们这里看《秋兴八景图》实际为仿古画册，包括米芾、方从义、黄公望、董源、赵幹等人，画册绘于万历四十八年，也即1620年，董其昌时年66岁。

我挑选了其中"黄芦岸白蘋渡口"这一幅，确实宁静。任道斌讲董其昌的一些画就像小孩画画一样，非常天真和可爱，有点像儿童体，我想主要应当就是指这些小品。不知怎的，我看这些画作也每每会想到后来的丰子恺，可见董其昌也有积极影响。只可惜，董其昌的这一类风格并非"大道"，"大道"是下面我们看到的这些。

王时敏　字逊之，号烟客、西庐老人、归村老农等，江苏太仓人。擅长山水，深受当时复古画风影响，泛学"元四家"，偏重摹仿古代画作，尤得之于黄公望。

《山水图》　此图画于1661年，王时敏时年70岁，为其晚年之作。构图饱满、繁密；山石浑朴、厚重；皴法熟练、老到；山势近黄公望画法，树木有王蒙笔意。王时敏74岁又有一幅《仙山楼阁图》与此图很接近。其他重要画作还有《山水图册》《南山积翠图》等，仿作有《仿北苑

山水轴》等。但俞剑华评语：王时敏"终身未能出黄公望、董其昌二家之范围，只知临摹，不知创造，遂使清朝山水画一蹶不振，昔人以时敏有承开之功，吾独以为时敏有作俑之罪"。

王鉴 字玄照，后改字元照、圆照，号湘碧、染香庵主，江苏太仓人，王世贞曾孙。崇祯六年举人，官廉州知府。擅长山水，摹古尤精，与王时敏齐名，但长王时敏一辈。

《山水屏》 《山水屏》共计12幅，画于1669年，王鉴时72岁，为晚年之作。此图为其中之一，题仿北苑，取法董、巨山水画法，但亦可见王鉴自己的风格。王鉴其他重要画作还有《梦境图》等，仿作有《仿古山水册》《仿宋元山水册》《仿黄子久山水图册》等。俞剑华评语："王鉴亦仅知有临摹，而不知有创造者"，"只知有古人，不知有自我"，"以一代领袖而不能抉破范围，独树一帜，区区以貌袭古人以自足，清代山水画之沉沦，不亦宜乎"！

王翚 字石谷，号乌目山人、耕烟散人、剑门樵客等，江苏常熟人。学画于王时敏、王鉴，善山水，画风世称"虞山派"。

《溪山图》 此图画于1693年，为王翚62岁时作品，画作风格糅合南北，元人立意，宋人笔墨。王翚其他重要画作还有《秋树昏鸦图》等，仿作有《仿巨然山水图》《仿巨然夏寒图》《临古山水四段卷》《仿古山水册》《仿李营丘秋山读书图》《仿李营丘古木奇峰图》《仿古四季山水图》等。俞剑华评语："其实翚之所画，以南宗笔墨写北宗丘壑"，"唯用笔纤弱，无挺拔之观，景物琐碎，乏雄厚之气，只以笔墨繁缛，颜色秀丽，取悦流俗，故其画品，殊苦不高"。

王原祁　字茂京，号麓台、石师道人，江苏太仓人，王时敏孙。康熙九年进士，供奉内廷，官至户部侍郎，人称王司农。善山水，宗法黄公望，用笔沉着，功力深厚，与王时敏并称为"娄东派"。

　　《仿高房山云山图》　此图画于1696年，为王原祁55岁盛年作品，取法元人高克恭，平远构图，焦墨破醒，富有厚重感。王原祁其他重要画作还有《青山叠翠图》《山水图》《山中早春图》等，仿作有此图及《仿黄公望山水图》等。俞剑华评语："今观原祁之画，布置则千篇一律，用笔则枯弱少力，用墨则干涩凝滞，敷色则毫无变化，终身不敢出公望之门一步"，"不知其何以能冠冕一时，领袖群伦，取荣于当代，享名于后世"。

　　吴历　原名启历，本姓言，字渔山，号墨井道人、桃溪居士，江苏常熟人。善山水，主要由"元四家"变化而来，作品大多以水墨为主施以浅色，画法富有个性，连当时名震朝野的王翚和王原祁也都对之赞赏有加。

　　《湖天春色图》　此图写江南春天小景，湖岸弯曲，芦苇丛生，柳树成荫，一条小径逶迤通往远处，水滨枝头雀鸟翔集，远山淡抹，雾色氤氲；为强调春意，吴历加深了色彩；整幅画作笔墨秀润，呈现出一派平和安详的气氛及春意盎然的景象。

明代晚期至清代中期的其他画家

背 景

明代晚期至清代中期还有其他一些重要画家及画作，所以有必要专辟章节论述。这一时期门派林立，画家与画作众多，且参差良莠不齐，加之篇幅所限，故这里只择其中有代表性者加以考察，缺失遗漏在所难免。本讲将考察10人。

曾鲸与陈洪绶都属于明代晚期的画家，并且均擅长人物，其中曾鲸善写实，因曾鲸字波臣，时称波臣派，陈洪绶则重视形体夸张，追求怪诞风格。蓝瑛为明末杭州地区较有影响力的画家，被视作武林派的创始人，又有"浙派殿军"之称。吴宏与龚贤属于明末清初南京地区的画家，是当时"金陵八家"的代表人物，其中尤以龚贤最具影响力，此外"金陵八家"中还有樊圻、高岑等六人。戴本孝属于安徽徽州地区的新安画派，善山水，并多写黄山、华山。恽寿平是所谓"清初六大家"之一，也是常州画派的开山鼻祖，常州古称武进与毗陵，因此亦称武进派或毗陵派，其主要擅长花鸟。蒋廷锡同样擅长花鸟，并继承了恽寿平的风格。

沈铨是浙江湖州人，亦善花卉、翎毛，雍正年间曾应聘到日本授画三年，深受日本画界喜爱。郎世宁是意大利耶稣会士，康熙时期作为传教士来到中国，因善画而召入宫廷，善山水人物，尤善画马，参酌中西，自成一家。这10位画家虽不能面面俱到涵盖当时各个画派的各种风格，但通过对这些画家的考察，我们大抵也可以在一定程度上了解这一时期除徐文长、董其昌及"四僧""四王"以外的多个画派与多种风格。

欣赏作品

曾鲸（约1568—约1650年）

29-1 《王时敏像》（轴，绢本，图281）

陈洪绶（1598—1652年）

29-2 《何天章行乐图》（卷，绢本，图282）

蓝瑛（1585—约1666年）

29-3 《松岳高秋图》（轴，绢本，图283）

吴宏（生卒年不详，一说1615—1680年）

29-4 《燕子矶莫愁湖图》（卷，纸本，图284）

龚贤（1618—1689年）

29-5 《木叶丹黄图》（轴，纸本，图285）

戴本孝（1621—1691年）

29-6 《华山毛女洞》（轴，纸本，图286）

恽寿平（1633—1690年）

29-7 《设色花卉册》（册，绢本，图287）

蒋廷锡（1669—1732年）

29-8 《荷花翠鸟图》(轴，纸本，图288)

沈铨（1682—约1760年）

29-9 《柏鹿图》(轴，绢本，图289)

郎世宁（1688—1766年）

29-10 《百骏图》(卷，纸本与绢本，图290)

作品简介

曾鲸　字波臣，福建莆田人，流寓南京。善画人像，没骨加烘染，人物神态逼真，有镜中取影之效，明显受西洋绘画影响，一时风行，弟子甚众，时称波臣派。主要作品有《张卿子像》《王时敏像》等。

《王时敏像》　我们这里看后者，所画为王时敏25岁时的小像，头戴冠巾，手持拂尘，坐于蒲团之上；年轻人眉目清纯，点睛生动，充满英气，受到西画影响；但服饰线条秀劲，仍不失古法。另说起人物画，南京博物院藏有明末佚名画家所作人物肖像12幅，如《刘伯渊像》《王以宁像》，似亦受到西画影响，刻画生动，十分精彩。

陈洪绶　字章侯，号老莲，别号老迟，浙江诸暨人。擅人物画，主要作品有《屈子行吟图》(木刻版画)、《归去来兮图》《何天章行乐图》等，当时有"南陈"（陈老莲）、"北崔"（崔子忠）之说。老莲的人物画风格鲜明，形体夸张，形象古怪，套用西方绘画语言就是变形；线条具有金石味，清圆细劲，又"森森然如折铁纹"。中外绘画史上总会有一些人的画风显得另类，西方如文艺复兴后期的帕米贾尼诺、朱塞佩，又如18世纪英国黑暗画家富塞利和布莱克，陈老莲大概也属此类。

《何天章行乐图》 该图所绘为明末名人何天章，其风流倜傥，高逸风雅，此刻正享乐欢娱：画面中央有一纤弱女子（或说歌伎）坐于蕉叶之上，高髻簪花，窄袖宽服，风姿绰约，娴雅脱俗，朱唇微启，燕啭莺啼；一旁女童吹箫伴奏，身后火炉煮茗待饮；画作笔法细腻，色彩绚丽，款署："陈洪绶补衣冠，门人严水子补图"。不过此图还算不上夸张，想看陈洪绶更古怪的风格可自行在网上搜索《归去来兮》等画作。

蓝瑛 字田叔，号蝶叟，晚号石头陀、山公、万篆阿主者、西湖研民，又号东郭老农，所居榜额曰"城曲茅堂"，钱塘（今浙江杭州）人。善山水，兼人物、花卉，有"浙派殿军"之称。

《松岳高秋图》 此图近景老树槎丫，远景山石嵯峨，山上飞瀑倒挂，山下烟岚浮动；山脚丛林深处可见一红衣高士正信步徐行，身后一童子抱琴紧随；蓝瑛自题"法荆浩"，用笔兼勾带皴，苍劲老硬，个性鲜明。

吴宏 宏，一作弘，字远度，号竹史，江西金溪人，居江宁（今江苏南京）。善山水，取各家之长而独辟蹊径，构图弘深，"金陵八家"之一。

《燕子矶莫愁湖图》 此图描绘的燕子矶、莫愁湖都是金陵名胜。其中燕子矶一图重在表现金陵之壮美景象，峰峦绵延，港湾错落，桅樯林立；莫愁湖一图重在表现金陵之婉约景色，疏林清浅，村落星散，远山旖旎。吴宏其他重要作品有《柘溪草堂图》《江城秋访图》《秋景山水图》等。

龚贤　一名岂贤，字半千、半亩，号野遗、柴丈人等，江苏昆山人，流寓南京清凉山。善山水，由董源、巨然处变出，风格气势雄浑，"金陵八家"之一。

《木叶丹黄图》　此图为龚贤精心之作，画秋天平远景象，沉雄浑厚。近处疏林错落，远处山石嶙峋，两间茅屋掩映其中；山石疏林间矾头遍布，可见董巨遗风；又山石矾头用枯笔干墨层层皴擦，既见董源韵味，也是龚贤看家本领。龚贤另有《湖滨草阁图》等佳作，但《松林书屋图》造型用墨则颇为夸张。

戴本孝　字务旃，号前休子，终生不仕，以布衣隐居鹰阿山，故号鹰阿山樵，别号黄水湖渔父、太华石屋叟等，安徽休宁人。属于新安画派，善山水，多写黄山、华山。

《华山毛女洞》　作者主要有两种风格：一为干墨勾勒，淡墨渲染，较秀润；一为焦墨渴笔，极少渲染，较苍劲。此图属于前一种，画中近处怪石堆砌，远方山峰突兀，中间雾拦半腰；戴本孝笔墨简约，置景幽僻，画面寒荒的作画风格得到清晰体现。

恽寿平　初名格，字寿平，号南田、云溪外史、东园客，武进（今属江苏）人。善山水，尤善花卉。

《设色花卉册》　此册八开，画有碧桃、紫牡丹、豆花、樱桃、牵牛、秋海棠、菊花、腊梅。这里看其中一幅牵牛，不用墨笔勾勒，全以色彩染成，蓝花白蒂，牵丝绿叶，用笔雅致，情调秀逸。

蒋廷锡　字扬孙，一字酉君，号西谷，一号南沙，别号青桐居士，

江苏常熟人，康熙四十二年进士，官至大学士。善没骨画鸟，继承恽寿平风格，名重文人士大夫之间，后"扬州八怪"中的李鱓即从其学画。

《荷花翠鸟图》 此图工笔重彩，写荷塘一角，莲叶并举，芙蕖盛放，翡翠飞鸣栖息其间，富有生趣。抑或以为此图为蒋氏门生的代笔之作。

沈铨 字南蘋，浙江德清人，一作吴兴（今浙江湖州）人。善花卉、翎毛，笔致工细，设色艳丽，形象生动，雍正年间曾应聘到日本授画三年，不乏学者，以圆山应举最为著名。

《柏鹿图》 此图画一对梅花鹿，上方古柏苍翠，下面溪水奔流，景象清丽娴雅；双鹿一立一卧，茸毛细腻，神态逼真。此类题材寓意吉祥，在清代尤受喜爱。

郎世宁 出生米兰，意大利耶稣会士，康熙时期作为传教士来到中国，因善画而召入内廷，善山水人物，尤善画马，参酌中西，自成一家。郎世宁的马画很多。

《百骏图》 此图是郎世宁马画巨制，共绘有骏马百匹，或立、或奔、或跪、或卧、或翻滚嬉戏，姿势各异。郎世宁运用中国绘画工具——毛笔、纸绢及颜料，在一定程度上沿袭了中国传统；但又采用欧洲绘画方法，包括解剖、素描，由此使得马匹造型准确、比例恰当，并富有质感，与中国传统画马迥然有别；画作包括山水、草木在内的置景一应都采取写实手法，感觉逼真。原作分别收藏于美国纽约大都会博物馆（纸质稿本）和中国台北"故宫博物院"（绢本）。郎世宁另有一幅《八骏图》也非常出色。

从"扬州八怪"到"海上画派"：古典尾声

背 景

我们对中国古典绘画的考察已经走到最后一程——从清代中期到民国初年，而这一时期两个最为重要的"现象"就是"扬州八怪"和"海上画派"。《中国美术全集·清代绘画·上》序言中这样说道：在中国美术史上，以地为别的画派盛于明清。"在清代中后期，有两个画派集中代表了审美趣味的变异，一个是十八世纪活动于扬州的'八怪'，另一个是十九世纪中期至二十世纪初叶活动于上海的'海派'。后者又几乎直承前者的余绪，在新的历史条件下加以发扬光大，流风所被，波及今日。"并且指出："如果从扬州与上海在当时历史条件下所处的特殊经济地位，寻求八怪与海派的内在联系，人们不难发现，新的经济因素的发展与由之而来的绘画市场的供求关系，竟如此强大地影响了美术的演进。"

"扬州八怪"中的"八怪"究竟指谁，说法并不统一，据清代李玉棻《瓯钵罗室书画过目考》，"八怪"是指金农、黄慎、郑燮、李鱓、李方

膺、汪士慎、高翔、罗聘八人，以后或将华喦、高凤翰等人纳入，最多竟至十五人。而据《中国美术全集》，所有这些人中其实只有高翔是扬州人。但这并不重要，重要的是，这些画家大体上说都是以扬州为活动中心，代表了某些新的绘画风尚。不仅如此，他们同时也遭受到正统派的非议，被指责背离古法，误入歧途。如前所见，当时的正统派山水有以王原祁为代表的娄东派和以王翚为代表的虞山派，花鸟则有以恽寿平为代表的常州派，凡不入流者皆为异端。毫无疑问，"扬州八怪"并非完美，然而"八怪"的意义正在于此，其变革或冲决意义现在已经成为一种普遍共识。以下我们考察其中四人，分别是金农、黄慎、郑燮、罗聘，其实李鱓、李方膺、汪士慎、高翔各有特色，但限于篇幅，只能有所取舍。当然，这一取舍未必合理。重要的是，我们将被考察者作为一个代表，通过考察，发现他们的一些共同特点，如以巧藏拙，蕴妍于朴，重视个性，情溢画外。

上海在乾隆嘉庆年间已经成为商贾云集的东南重要都会，与扬州、苏州、宁波等地齐名，因此逐渐成为画家聚集之地，也成为画作销售之地。19世纪中叶即鸦片战争之后，上海又最早开埠，成为对外通商口岸之一。由此外商蜂拥而入，中国富商亦汇聚于此，于是上海迅速成为远东商业中心，其富庶繁华远胜18世纪的扬州。也正是以此为基础，上海又成为重要的文化中心和画坛中心，吸引各地以卖画为生的画家纷纷前来。正如张鸣珂在其《寒松阁谈艺琐录》中说的："自海禁一开，贸易之盛，无过于上海一隅，而以砚田为生者，亦皆于于而来，侨居卖画。""海上画派"的形成与发展一般分为三个阶段：形成期、兴盛前期、兴盛后期。形成期主要有"三熊""二任"，以任熊、任薰成就为高；兴盛前期的重要画家包括虚谷、赵之谦、任颐；兴盛后期主要是指吴昌硕。与扬

州画家类似，海派画家在当时正统派的眼里也是粗恶而无古法，近代张祖翼就曾讥评道："江南自海上开市以来，有所谓海派者，皆恶劣不可注目。""海上画派"我们同样考察四人，分别是兴盛前期的赵之谦、虚谷、任颐和兴盛后期的吴昌硕。与"扬州八怪"相似，"海上画派"也强调个性和尚意，同时，"海上画派"的职业化程度也更高。

此外，考察"扬州八怪"和"海上画派"，我们又会发现，二者都是以花鸟为突破口，然后以此为滩头，逐渐扩大领地，影响人物和山水。《中国美术全集》最后这样总结道："正像扬州八怪的艺术传统影响了海派画家一样，海派画家的艺术传统又直接对近代中国绘画的发展起到了重要的作用。"这包括任伯年给徐悲鸿的启示，吴昌硕给齐白石的启示，当然，远不止这些。"这便是八怪到海派艺术发展给我们的启示。"总之，一段新的历史已经开始，其十分类似西方绘画中的印象派，包括早期印象派和后期印象派，它对保守传统所造成的冲决意义是不容置疑的，与此同时，它也以特有的方式迎接一个全新时代的到来。

欣赏作品

金农（1687—1763年）

 30-1 《冷香图》（轴，绢本，图291）

黄慎（1687—1770年后）

 30-2 《石榴图》（页，纸本，图292）

郑燮（1693—1766年）

 30-3 《丛竹图》（轴，纸本，图293）

罗聘（1733—1799年）

作品简介

金农 字寿门，号冬心先生，又号稽留山民、曲江外史、昔耶居士等，仁和（今浙江杭州）人，流寓扬州。50岁后始学画，善花卉、梅竹及人物，笔墨稚拙，风格古朴，"扬州八怪"之一。

《冷香图》 "八怪"中喜梅者众多，金农、汪士慎、李方膺皆各有所擅，不过我最后还是选择金农。此图绘院墙一堵，倚墙一树梅花正在竞放，暗香浮动；其中一枝梅花探出墙外，有娉婷之美，意境幽深；微风吹拂，地上飘洒着散落的花朵；整幅画作构图简约，笔触纯朴，但气韵清逸，趣味十足。抑或以为有可能为他人代笔之作。此外金农还有《玉壶春色图》《梅花图册》等梅画亦十分出色。

黄 慎 字恭寿、恭懋、躬懋、菊壮，号瘿瓢子，别号东海布衣，福建宁化人。家贫，卖画为生，善花卉，宗法徐渭，泼辣纵逸，挥洒自如，"扬州八怪"之一。

《石榴图》 黄慎喜画石榴，有《石榴图》册页，说实话，选择黄慎就是因为看中他的这枚石榴，其中颇有文长遗风；一旁还题文长句："山深秋老无人摘，自迸明珠打雀儿。"李霖灿说恍然悟出黄慎与徐渭有同样的怀抱。

郑 燮 字克柔，号板桥，江苏兴化人，乾隆六年进士，曾任山东范县、潍县知县，因赈济灾民一事触犯权贵而被罢官，晚年居扬州，卖画自给，"扬州八怪"之一。善花卉，尤善兰竹，师法文同、徐渭、石涛，画法别致，特重狂傲不羁的徐文长，以为文长"才横而笔豪"，乃与其"倔强不驯之气不谋而合"，故甘当"青藤门下走狗"。竹画创作有"眼中之竹""胸中之竹""手中之竹"三段论之说，作品甚多，包括《丛竹图》《竹石图》《兰竹图》《悬崖兰竹图》《兰竹石图》等。

《丛竹图》 《丛竹图》为郑燮71岁所作。画中墨竹一丛，老干新篁，虚实相间，浓淡相宜，重叠错落，疏密有致，顶天立地，如打篱笆；竹间穿插题款，其中道："吾邑善画竹者，以禹鸿胪为最，而渔壮尚友次之。""予不逮二公远甚，今年七十有一，不学他技，不宗一家，学之五十年不辍，亦非苟而已也。""予既自出机轴，亦复远追禹、尚二公遗笔，是不独郑竹，并可谓之尚竹、禹竹，合是三家以为华封人之三祝，有何不可？"字里行间透露出其画竹心得。书亦别致，篆隶行楷相参，自诩"六分半书"。此作堪称郑燮竹画稀世珍品。

罗 聘 字遁夫，号两峰，又号衣云、花之寺僧、金牛山人、师莲老人等。祖籍安徽歙县，先辈迁居扬州。罗聘24岁从师于金农，28岁画《花卉蔬果》册，金农称"极横斜之妙"，"扬州八怪"之一。

《深谷幽兰图》 "八怪"中有两人是画兰高手，一为李方膺，一为罗聘。李方膺的《盆兰图》亦十分精彩，选择时实在难以取舍，最终确定罗聘，是因为此幅《深谷幽兰图》与历来兰画颇不同，其写深谷中排排悬挂着的兰花，犹如瀑布，笔意潇洒放纵，幽兰竟也能如此表达，真是轰轰烈烈，已非一个"幽"字能够所限。

苏 六 朋 我们现在插入一位既非"扬州八怪"也非"海上画派"的画家——苏六朋，其字枕琴，号怎道人，别署罗浮山樵，广东顺德人，寓居广州，卖画为生，尤善人物，从未曾离粤。

《太白醉酒图》 此图写李白醉酒于唐玄宗宫殿之内情景，你看酒仙已经颠三倒四，烂醉如泥，在侍者搀扶下蹒跚而行；即便如此，李白眉宇间依然流露出高傲之态，与身后侍者窘态形成鲜明对比；画作线条流畅，晕色精彩，造型过人，颇有唐风。

赵 之 谦 初字益甫，后改字㧑叔，号冷君、悲庵、梅庵、无闷等，浙江会稽（今绍兴）人。善书画篆刻，画善花卉、蔬果，初学陈淳，后学八大、石涛，亦专研过"八怪"，笔力劲健，用墨饱满，敷色浓丽，其创新画法对以后吴昌硕有重要的私淑作用，也普遍被认为是海派绘画的创始或领袖人物。

《蔬果花卉图册》 赵之谦代表作有《紫藤萱草图》，《红梅图》，《蟠

桃图》，《花卉图册》(10开，上海博物馆藏)，《蔬果花卉图册》(12开，上海博物馆与广东省博物馆各藏有一本)等。我们这里看他《蔬果花卉图册》中的一幅作品，完全是没骨写法，色块相间，色彩丰厚，上题"粗枝大叶拒霜魄力"。

虚谷　俗姓朱，名怀仁，僧名虚白，字虚谷，别号紫阳山民，原籍安徽新安(今歙县)，移居江苏扬州。曾为湘军参将，后出家为僧。善画鸟、蔬果，用笔偏锋，生动超逸，冷峭新奇，别具一格。虚谷的重要画作有《松鹤延年图》《杂画册》《枇杷图》《梅花金鱼图》等。通常举虚谷作品会用《松鹤延年图》，它无疑是虚谷最富盛名的画作，图中绘苍松茂菊，松针浓黑，菊花金黄；一只丹顶白鹤举足立于冈峦之上松菊之间，悠闲自在，冷眼静观；笔法清隽，设色秀雅，意象高古。不过在只能介绍一件作品的情况下，我选其《杂画册》，因为我觉得其更有新意。

《杂画册》《杂画册》共十二开，分别绘夏山烟雨、蕙兰茶壶、王者之香、蔬笋河豚、红了樱桃、竹、桃实、满架秋风、菊有黄华、蒲塘野趣、红树青山、香雪蕉庐。《名家点评大师佳作》中说道："以虚谷、赵之谦、任伯年、吴昌硕为代表的海上画派，对近代中国画坛进行了一次革新。"并说：虚谷"清新冷隽，情感内聚，富于哲理，思接万古。实际上，以格调而论，四家之中首推虚谷"。(第226页)我真是好喜欢虚谷的画，其特别强调形式的美感，所绘物体每每呈现几何形，如椭圆、三角，这不也正是塞尚所追求的风格吗？《历代最经典花鸟画》有一页上图为茶壶，下图为枇杷，我干脆将其一起取来，是不是很像塞尚静物画中的茶具和水果。虚谷另一幅《梅花金鱼图》也是如此，梅瓣几成三角形，金鱼更成长方形，与塞尚看世界的方式如此相似，真不愧是英雄

所见啊！

任颐　初名润，字次远，号小楼，又改字伯年，后改名颐，山阴（今浙江绍兴）人。曾从任熊、任薰学画，长期寓居上海，以卖画为生，善花鸟、人物，画风受陈洪绶、任薰影响并自成一格，构图新颖，色调明快，笔法生动，是海派画家中的佼佼者。

《没骨花鸟图》《没骨花鸟图》原册共10帧，我们这里看到的是其中一幅：只寥寥数笔，一枝枇杷自右向左伸展，绿叶，黄实；二鸟栖于枝头，鸟身水色相撞，颇有水彩之妙；画作简约，笔意劲爽，意趣横生，与吴昌硕可谓异曲同工。

吴昌硕　初名俊、俊卿，字昌硕，又署仓硕、仓石、苍石，多别号，有缶庐、老缶、老苍、苦铁、大聋、缶道人、石尊者等，浙江安吉人。诗文、书法、篆刻、绘画样样精通，四全其美。画法近取赵之谦，远追八大、石涛、陈淳、徐渭；构图新颖奇险，笔墨苍劲浑厚；作画以势见长，纵横挥洒，机无滞碍，一气呵成；用色大胆突破前辈文人拘泥于疏淡的传统，但绚丽而不俗，鲜艳仍古拙，强烈无张狂；格调清新高雅，蓬勃向上，生意盎然，开写意绘画一代新风。为海上画派最具代表性的人物，名重一时，并深刻影响后世。齐白石就非常敬佩吴昌硕，写诗道："青藤八大远凡胎，缶老衰年别有才，我愿九泉为走狗，三家门下转轮来。"吴昌硕的代表性作品有《桃实图》《葫芦图》《梅花图》《菊花图》《品茗图》等。

《葫芦图》　此图为大写意，用没骨之法。三只巨大粗夯的金黄色葫芦挂于棚架之上，次第而下，错落有致；一旁藤蔓纠缠，果叶参差，

其间又穿插两颗洋红北瓜；整幅画作笔墨滋润，色泽鲜亮，布局有序，构图生动；题款"依样"，诙谐而生趣，不过此前赵之谦已经用过这一题款，吴昌硕其实也是"依样"照搬。

《梅花图》 由落款可知吴昌硕时年73岁。画作构图奇特新颖，梅干由下向上，梅枝则由上向下，干、枝成相反之势，粗看似不合理，细品韵味凸显；无论粗干细枝皆苍劲有力，却又并不刻意狂肆；梅花用写意之法，先行勾勒，后点胭脂，娇媚鲜艳，风姿绰约。而红梅报春，就以此图来象征一个全新时代的到来。

作品馆藏索引

　　本索引提供了本书所收书法与绘画的馆藏信息，目的在于方便读者旅游并参观博物馆时可以按图索骥。为使用方便起见，索引分以下三组：第一组：北京故宫博物院、中国台北"故宫博物院"、上海博物馆，这三处馆藏最为丰富，因此单独列出，另附各类拓本。第二组：包括国家博物馆与各省市博物馆，按字母顺序编组，并按作品年代先后为序。第三组：海外各博物馆，按作品年代先后为序，所涉国家先后为日本、英国和美国。

北宋 巨然《秋山问道图》（图103）

北宋 巨然《层岩丛树图》（图105）

北宋 李成《寒林平野图》（图109）

北宋 郭忠恕《雪霁江行图》（图110）

北宋 蔡襄《脚气帖》（图111）

北宋 苏轼《黄州寒食诗》，含黄庭坚《黄州寒食诗卷跋》（图112）

北宋 黄庭坚《松风阁诗》（图114）

北宋 米芾《蜀素帖》（图116）

北宋 范宽《溪山行旅图》（图119）

北宋 范宽《雪山萧寺图》（图121）

北宋 燕文贵《溪山楼观图》（图122）

北宋 郭熙《早春图》（图125）

北宋 黄居寀《山鹧棘雀图》（图138）

北宋 崔白《双喜图》（图140）

北宋 文同《墨竹图》（图142）

北宋 佚名（或易元吉）《枇杷猿戏图》（图149）

北宋 苏汉臣《秋庭婴戏图》（图151）

南宋 李唐《万壑松风图》（图152）

南宋 萧照《山腰楼观图》（图153）

南宋 李嵩《夜月看潮图》（图155）

南宋 马远《华灯侍宴图》（图158）

南宋 夏圭《溪山清远图》（图162）

南宋 李迪《风雨归牧图》（图171）

南宋 马麟《静听松风图》（图176）

南宋 梁楷《泼墨仙人图》（图197）

南宋、元 高克恭《云横秀岭图》（图204）

元 赵孟頫《鹊华秋色图》（图206）

元 管道昇《烟雨丛竹图》（图210）

元 黄公望《富春山居图》之《无用师卷》（图217）

元 吴镇《双桧平远图》（图218）

元 倪瓒《容膝斋图》（图223）

明 沈周《庐山高图》（图241）

明 沈周《策杖图》（图242）

明 沈周《夜坐图》（图243）

明 文徵明《雨馀春树图》（图244）

明 仇英《秋江待渡图》（图248）

元 鲜于枢《透光古镜歌》（图257）

明 徐渭《榴实图》（图265）

清 郎世宁《百骏图》（图290）

上海博物馆

东晋 王献之《鸭头丸帖》（图37）

唐 虞世南《汝南公主墓志》（图48）

唐 孙位《高逸图》（图72）

南唐 徐熙《雪竹图》（图87）

南唐 董源《夏山图》（图96）

南唐 卫贤《闸口盘车图》（图99）

北宋 巨然《万壑松风图》（图104）

清 虚谷《杂画册》（图297）

清 吴昌硕《梅花图》（图300）

各类拓本

泰山刻石（图11），北京故宫博物院明拓本、上海书店整幅拓本

《石门颂》（图23），北京故宫博物院

《乙瑛碑》（图24），北京故宫博物院

《礼器碑》（图25），北京故宫博物院

《史晨碑》（图26），北京故宫博物院、北京图书馆

《曹全碑》（图27），北京故宫博物院

《张迁碑》（图28），北京故宫博物院

《始平公造像记》（图29），北京故宫博物院

《张猛龙碑》（图30），北京故宫博物院

东晋 王羲之《兰亭序》（图33），北京故宫博物院定武本拓本

东晋 王羲之《十七帖》（图35），上海市图书馆

隋 智永《真草千字文》（图46），北京故宫博物院

唐 虞世南《孔子庙堂碑》（图47），北京故宫博物院宋拓本

唐 欧阳询《九成宫醴泉铭》（图49），北京故宫博物院

唐 褚遂良《雁塔圣教序》（图51），北京故宫博物院

唐 李邕《李思训碑》（图54），北京故宫博物院

唐 颜真卿《多宝塔碑》（图55），北京故宫博物院

唐 颜真卿《裴将军诗》（忠义堂帖）（图56），浙江省博物馆

唐 颜真卿《争座位帖》（图58），北京故宫博物院

唐 柳公权《玄秘塔碑》（图59），北京故宫博物院

第二组

G

甘肃

敦煌

北魏敦煌莫高窟257窟西壁中层壁画《鹿王本生图》（图43）

西魏敦煌莫高窟249窟窟顶北披壁画《狩猎图》（图44）

唐敦煌莫高窟103窟东壁南侧壁画《维摩诘经变·维摩诘像》（图78）

唐敦煌莫高窟156窟南壁下层壁画《张

收藏

北宋 苏轼《枯木怪石图》（图191）记载曾为阿部房次郎的爽籁馆收藏

日本所藏相关拓本

泰山刻石（图11），东京台东区立书道博物馆

《乙瑛碑》（图24），东京国立博物馆

《礼器碑》（图25），东京国立博物馆

《曹全碑》（图27），埼玉淑德大学书学文化ヤンタ l

东晋 王羲之《十七帖》（图35），京都国立博物馆

隋 智永《真草千字文》（图46），东京国立博物馆

唐 虞世南《孔子庙堂碑》（图47），东京三井纪念美术馆唐拓本、东京国立博物馆、

东京台东区立书道博物馆

唐 欧阳询《九成宫醴泉铭》（图49），东京三井纪念美术馆

唐 褚遂良《雁塔圣教序》（图51），东京国立博物馆

唐 孙过庭《书谱》（图52），东京台东区立书道博物馆

唐 李邕《李思训碑》（图54），东京三井纪念美术馆

唐 颜真卿《多宝塔碑》（图55），东京国立博物馆

唐 颜真卿《裴将军诗》（忠义堂帖）（图56），东京台东区立书道博物馆

唐 颜真卿《祭侄文稿》（图57），东京台东区立书道博物馆

唐 颜真卿《争座位贴》（图58），东京台东区立书道博物馆

唐 柳公权《玄秘塔碑》（图59），东京台东区立书道博物馆

英国

伦敦大英博物馆

东晋 顾恺之《女史箴图》（图40）

唐敦煌绘画《净土变》（图77）

美国

波士顿美术馆

隋唐 阎立本《历代帝王图》（图66）

唐 张萱《捣练图》（图69）

北宋 赵令穰《湖庄清夏图》（图131）

哈佛福格美术馆

南唐 周文矩《宫中图》（图82）

纽约大都会艺术博物馆

唐 韩幹《照夜白图》（图73）

南唐 周文矩《宫中图》（图82）

参考文献

1.《中国美术全集》第2卷(《原始社会至南北朝绘画》),第3卷(《隋唐五代绘画》),第4、5卷(《两宋绘画》),第6卷(《元代绘画》),第7、8、9卷(《明代绘画》),第10、11、12卷(《清代绘画》),第15、16卷(《敦煌壁画》),第54卷(《商周至秦汉书法》),第55卷(《魏晋南北朝书法》),第56卷(《隋唐五代书法》),第57卷(《宋金元书法》),第58卷(《明代书法》),第59卷(《清代书法》),人民美术出版社,1986、2015年。

2. 李泽厚:《美的历程》,文物出版社,1981年。

3. 殷荪、胡海超、童衍方:《书画寻源》,上海书画出版社,2001年。

4. 任道斌:《美术的故事:任道斌讲中国美术》,广西师范大学出版社,2009年。

5. 滕固、郑昶:《中国美术史二种》,上海世纪出版集团,2011年。

6. 蒋勋:《写给大家的中国美术史》,三联书店,2015年。

7. 李霖灿:《中国美术史》,中信出版集团,2018年。

8. 王伯敏:《中国绘画史》,上海人民美术出版社,1982年。

9. 杨新、班宗华等:《中国绘画三千年》,外文出版社、耶鲁大学出版社,1997年。

10. 王伯敏、洪再新:《名家点评大师佳作——中国画》,山东美术出版社,1998年。

11. 傅抱石:《中国绘画变迁史纲》,上海古籍出版社,1998年。

12. 陈师曾:《中国绘画史》,中国人民大学出版社,2004年。

13. 王颀:《晋唐宋元名画鉴赏图集》,香港次文化堂出版公司,2006年。

14. 陈振濂:《品味经典——陈振濂谈中国绘画史》(四册),浙江古籍出版社,2007年。

15. 郑文:《江南世风的转变与吴门绘画的崛兴》,上海文化出版社,2007年。

16. 童书业:《童书业绘画史话集》(上、下),中华书局,2008年。

17. 石守谦:《风格与世变:中国绘画十论》,北京大学出版社,2008年。

18. 上海博物馆编:《千年丹青——细读中日藏唐宋元绘画珍品》,北京大学出版社,2010年。

19. 范景中、高昕丹编选:《风格与观念:高居翰中国绘画史文集》,中国美术学院出版社,2011年。

20. 郑午昌:《中国画学全史》,上海古籍出版社,2008年。

21.《名画再现——历代最经典山水画》,浙江人民美术出版社,2012年。

22.《名画再现——历代最经典花鸟画》,浙江人民美术出版社,2012年。

23. 薄松年：《中国绘画史》，上海人民美术出版社，2013年。

24. 李霖灿：《中国名画研究》，浙江大学出版社，2014年。

25. 徐小虎：《画语录：听王季迁谈中国书画的笔墨》，广西师范大学出版社，2014年。

26. 潘天寿：《中国绘画史》，上海书画出版社，2016年。

27. 俞剑华：《中国绘画史》，上海书画出版社，2016年。

28. 李霖灿：《李霖灿读画四十年》，中信出版集团，2018年。

29. 陈振濂：《品味经典——陈振濂谈中国书法史》（四册），浙江古籍出版社，2006年。

30. 蒋勋：《汉字书法之美》，广西师范大学出版社，2009年。

31. 王家新：《大师私淑坊：白蕉讲授书法》，上海书画出版社，2013年。

32. 刘涛：《书法谈丛》，中华书局，2012年。

33. 刘涛：《极简中国书法史》，人民美术出版社，2014年。

34. 张宗祥、顾鼎梅：《书学源流论　书法源流论》，上海书画出版社，2018年。

35. 王岑伯、祝嘉：《书学史（两种）》，上海书画出版社，2018年。

36. 沃兴华：《中国书法史》，上海古籍出版社，2019年。

37.《颜真卿——超越王羲之的名笔》，东京国立博物馆，2019年。

38. 白谦慎：《傅山的世界》，三联书店，2006年。

39. 陈辞编著：《董其昌全集》，河北教育出版社，2007年。

40.《丹青宝筏——董其昌书画艺术》，上海博物馆，2018年。

41.（日）石川九杨：《写给大家的中国书法史》，湖南美术出版社，2018年。

42.（英）迈克尔·苏立文:《中国艺术史》,上海人民出版社,2014年。

43.（英）柯律格:《中国艺术》,上海人民出版社,2013年。

44.方闻:《心印：中国书画风格与结构分析研究》,上海书画出版社,2017年。

45.方闻:《宋元绘画》,上海书画出版社,2017年。

46.（美）高居翰:《隔江山色：元代绘画》,三联书店,2009年。

47.（美）高居翰:《江岸送别：明代初期与中期绘画》,三联书店,2009年。

48.（美）高居翰:《山外山：晚明绘画》,三联书店,2009年。

49.（美）高居翰:《气势撼人：十七世纪中国绘画中的自然与风格》,三联书店,2009年。

50.（美）高居翰:《图说中国绘画史》,三联书店,2014年。

图例 1—300

图1 贾湖契刻符号

图2 仰韶文化半坡类型彩
陶盆鱼纹 西安半坡博物馆

图3 仰韶文化庙底沟类型彩陶盆鸟纹 西安半坡博物馆

图 4　大汶口文化陶尊日月山形刻纹　山东省博物馆

图 5　商前期武丁时代祭祀狩猎涂朱牛骨刻辞　中国国家博物馆

图 6　商后期帝乙或帝辛时代宰丰骨匕刻辞　中国国家博物馆

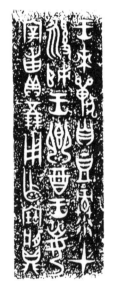

图 7　商晚期宰甫卣铭文　菏泽市博物馆

图 8　西周厉王时期散氏盘铭文　台北"故宫博物院"

图 9　西周宣王时期毛公鼎铭文　台北"故宫博物院"

图 10　战国石鼓文　北京故宫博物院

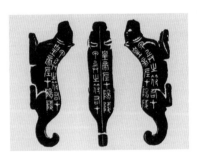

图 12　秦阳陵虎符　中国国家博物馆

图 11　秦泰山刻石　北京故宫博物院、上海书店

图 13　云梦睡虎地秦
简　湖北省博物馆

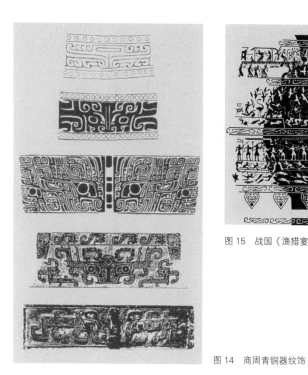

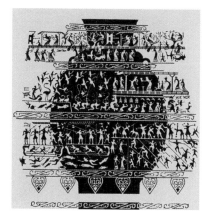

图 15 战国《渔猎宴乐图》 北京故宫博物院

图 14 商周青铜器纹饰

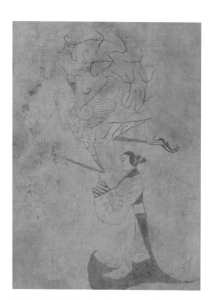

图 16 战国《龙凤仕女图》 湖南省博物馆

图 17 秦汉铜镜与瓦当纹饰

图 18　西汉《轪侯妻墓铭旌》　湖南省博物馆

图 19　西汉《山鹿图》　湖南省博物馆

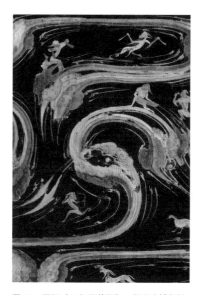

图 20　西汉《云气异兽图》　湖南省博物馆

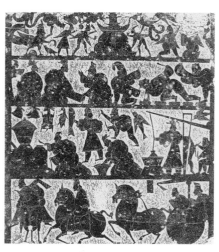

图 21　东汉《宋山东王公、乐舞、庖厨画像》　山东石刻艺术博物馆

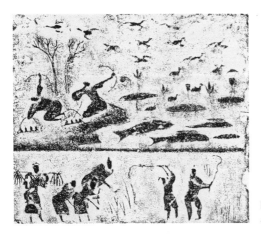

图22 东汉《弋射收获图》 四川省博物馆

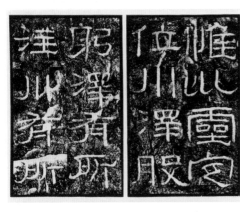

图23 东汉《 石 门 颂 》 汉中博物馆、北京故宫博物院

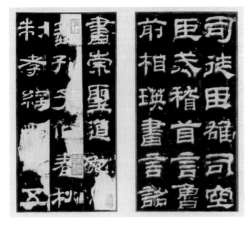

图24 东汉《 乙 瑛 碑 》 曲阜孔庙、北京故宫博物院

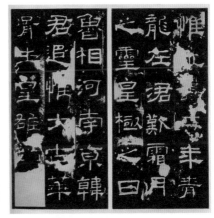

图 25　东汉《礼器碑》　曲阜孔庙、北京故宫博物院

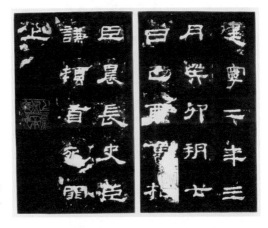

图26　东汉《史晨碑》　曲阜孔庙、北京故宫博物院、北京图书馆

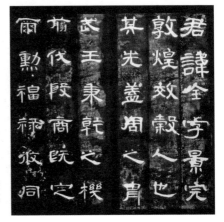

图 27　东汉《曹全碑》　西安碑林、北京故宫博物院

图28 东汉《张迁碑》 泰山岱庙、北京故宫博物院

图29 北魏《始平公造像记》 洛阳龙门石窟古阳洞、北京故宫博物院

图30 北魏《张猛龙碑》 曲阜孔庙、北京故宫博物院

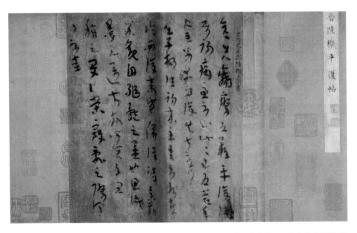

图 31 西晋 陆机《平复帖》 北京故宫博物院

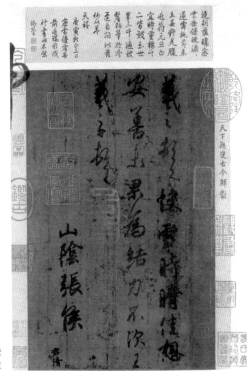

图 32 东晋 王羲之《快
雪时晴帖》 台北"故
宫博物院"

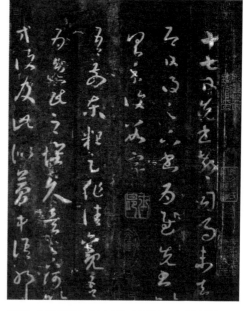

图33　东晋 王羲之《兰亭序》（局部）　北京故宫博物院

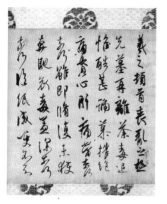

图34　东晋 王羲之《丧乱帖》
（局部）　日本皇室宫内厅

图35　东晋 王羲之《十七帖》（局部）　上海图书馆

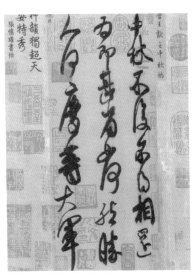

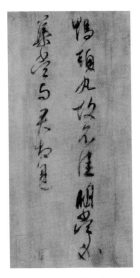

图 36　东晋　王献之《中秋帖》　台北"故宫博物院"

图 37　东晋　王献之《鸭头丸帖》　上海博物馆

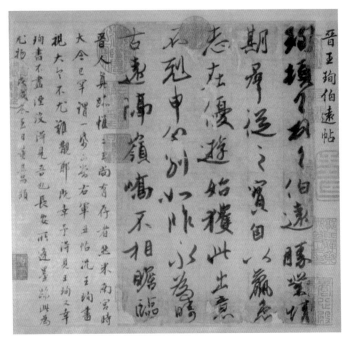

图 38　东晋　王珣《伯远帖》　北京故宫博物院

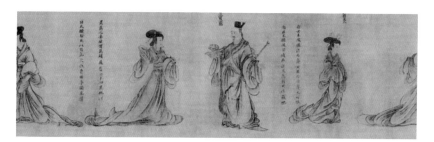

图 39　东晋 顾恺之《列女仁智图》（局部）　北京故宫博物院

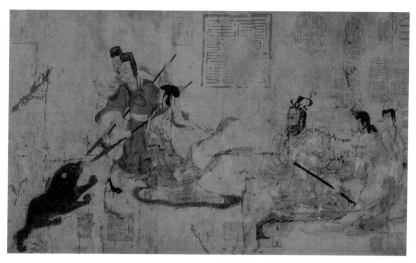

图 40　东晋 顾恺之《女史箴图》（局部）　英国伦敦大英博物馆

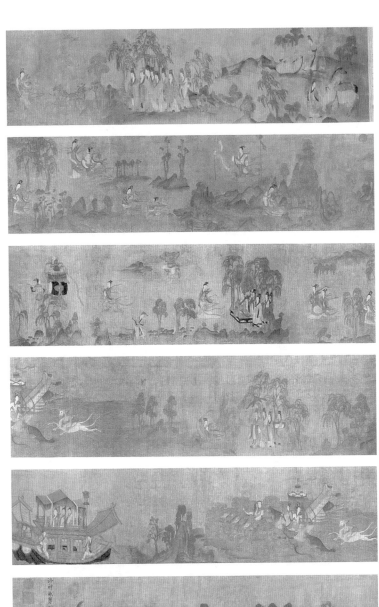

图41　东晋 顾恺之《洛神赋图》　北京故宫博物院

图42 梁 萧绎《职
贡图》(局部) 中
国国家博物馆

图43 北魏 敦煌
壁画《鹿王本生图》
(局部) 敦煌莫
高窟257窟

图44 西魏 敦煌壁
画《狩猎图》(局
部) 敦煌莫高窟
249窟

图45 北齐 墓室壁画《仪卫出行》(部分) 太原南郊王郭村北齐皇室外戚娄睿墓

图46 隋 智永《真草千字文》(局部) 北京故宫博物院、日本私人墨迹本

图47 唐 虞世南《孔子庙堂碑》(局部) 北京故宫博物院

图48 唐 虞世南
《汝南公主墓志》（局
部） 上海博物馆

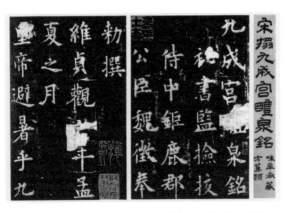

图49 唐 欧阳询《九成宫醴泉铭》（局部） 宝鸡麟游县九成宫、
北京故宫博物院

图50 唐 欧阳询《梦奠帖》
（局部） 辽宁省博物馆

图51　唐 褚遂良《雁塔圣教序》（局部）　西安慈恩寺大雁塔、北京故宫博物院

图52　唐 孙过庭《书谱》（局部）　台北"故宫博物院"

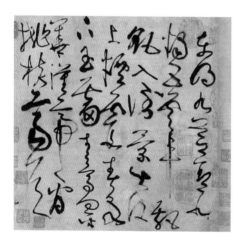

图53　唐 张旭《古诗四帖》（局部）　辽宁省博物馆

图54　唐 李邕《李思训碑》（局部）　蒲城县桥陵、北京故宫博物院

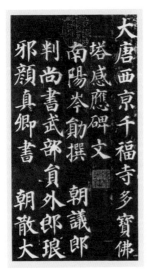

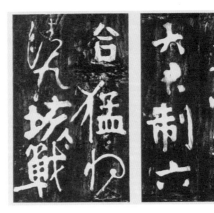

图56 唐 颜真卿《裴将军诗》（忠义堂帖）（局部） 浙江省博物馆

图55 唐 颜真卿《多宝塔碑》（局部） 西安碑林、北京故宫博物院

图57 唐 颜真卿《祭侄文稿》（局部） 台北"故宫博物院"

图 58 唐 颜真卿《争座位帖》（局部） 西安碑林、北京故宫博物院

图 59 唐 柳公权《玄秘塔碑》（局部） 西安碑林、北京故宫博物院

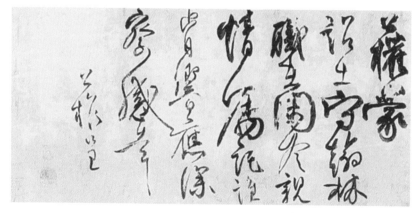

图 60 唐 柳公权《蒙诏帖》 北京故宫博物院

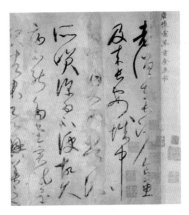

图61 唐 怀素《食鱼帖》（局部） 中国
私人

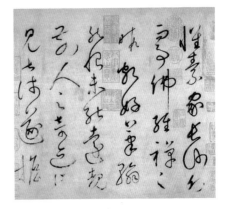

图62 唐 怀素《自叙帖》（局部） 台北"故
宫博物院"

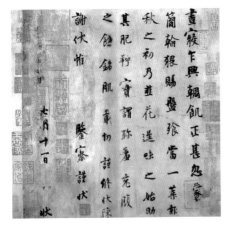

图63 唐 怀素
《小草千字文》
（局部） 台
北"故宫博物
院"

图64 五代 杨凝
式《韭花帖》 无
锡市博物馆

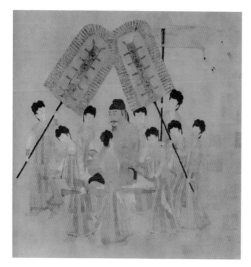

图65 隋唐 阎立本《步辇图》（局部） 北京故宫博物院

图66 隋唐 阎立本《历代帝王图》（局部） 美国波士顿美术馆

图67 唐 吴道子《送子天王图》（局部） 日本大阪市立美术馆

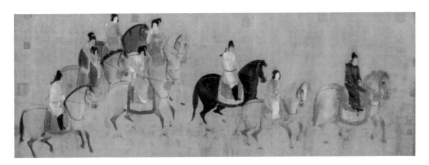

图 68 唐 张萱《虢国夫人游春图》 辽宁省博物馆

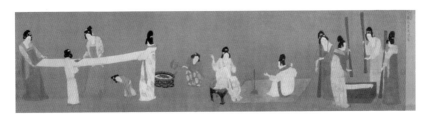

图 69 唐 张萱《捣练图》 美国波士顿美术馆

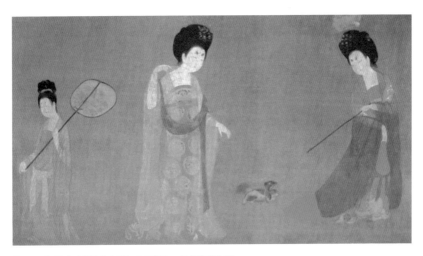

图 70 唐 周昉《簪花仕女图》（局部） 辽宁省博物馆

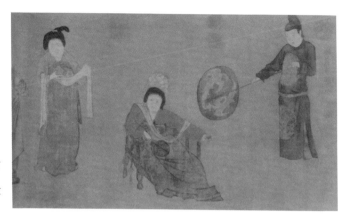

图 71 唐 周昉
《挥扇仕女图》
（局部） 北京
故宫博物院

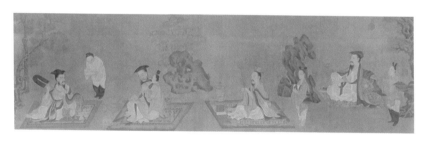

图 72 唐 孙位《高逸图》 上海博物馆

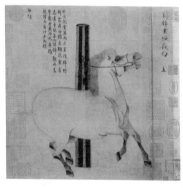

图 73 唐 韩幹《照夜白图》 美国纽约大
都会艺术博物馆

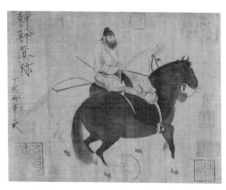

图 74 唐 韩幹《牧马图》 台北"故宫博物院"

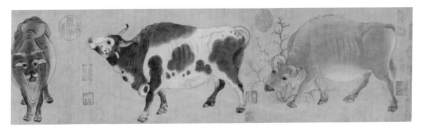

图 75　唐 韩滉《五牛图》（局部）　北京故宫博物院

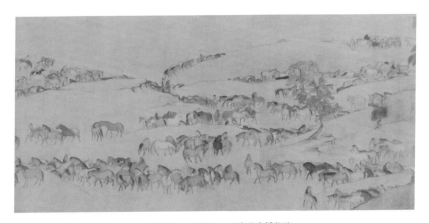

图 76　唐 韦偃《牧放图》（宋 李公麟摹）（局部）　北京故宫博物院

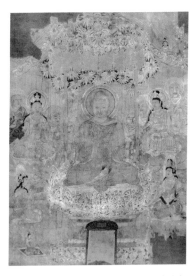

图 77　唐敦煌壁画《净土变》　英国伦敦大英博物馆

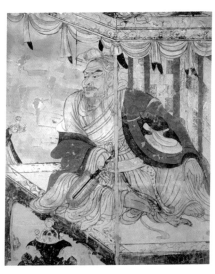

图 78　唐敦煌壁画《维摩诘经变·维摩诘像》　敦煌莫高窟 103 窟

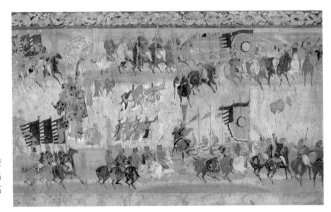

图 79　唐 敦 煌 壁
画《张议潮统军出
行图》　敦煌莫高
窟 156 窟

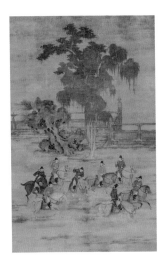

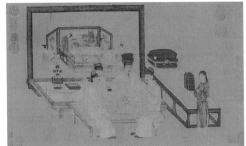

图 81　南唐 周文矩《重屏会棋图》　北京故宫博物院

图 80　后梁 赵巖《八达春游
图》　台北"故宫博物院"

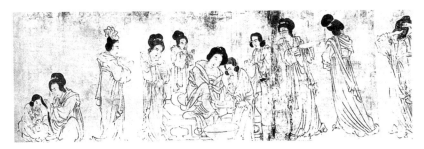

图 82　南唐 周文矩《宫中图》（局部）　美国纽约大都会艺术博物馆、克里夫兰美术馆、哈佛福格
美术馆

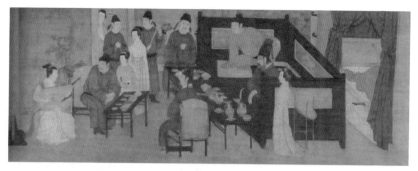

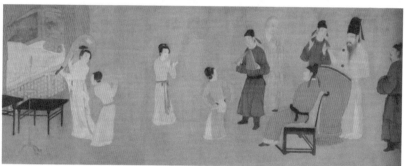

图 83　南唐 顾闳中《韩熙载夜宴图》　北京故宫博物院

图 84　吴越与西蜀 贯休《十六罗汉图》（部分）　日本皇室宫内厅

图 85　五代河南温县慈胜寺壁画《菩萨图》　美国密苏里州堪萨斯市纳尔逊－阿特金斯艺术博物馆

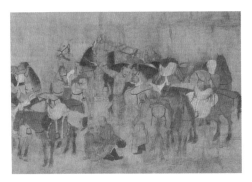

图 86　辽、后唐 胡瓌《卓歇图》（局部）　北京故宫博物院

图 87　南唐 徐熙《雪竹图》　上海博物馆

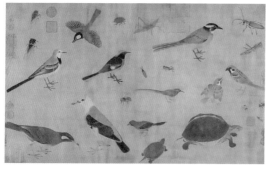

图 88　西蜀 黄筌《写生珍禽图》　北京故宫博物院

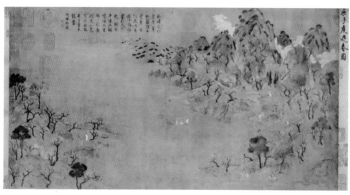

图 90　隋 展子虔《游春图》　北京故宫博物院

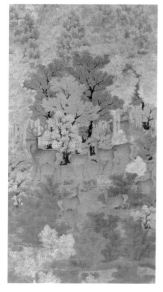

图 89　辽 佚名《丹枫呦鹿图》　台北"故宫博物院"

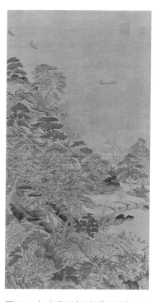

图 91　唐 李思训《江帆楼阁图》　台北"故宫博物院"

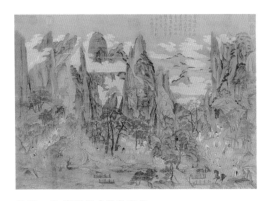

图92 唐 李昭道《明皇幸蜀图》 台北"故宫博物院"

图93 后梁 荆浩《匡庐图》 台北"故宫博物院"

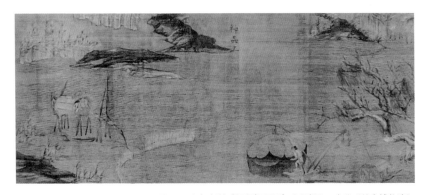

图94 南唐 赵幹《江行初雪图》（局部） 台北"故宫博物院"

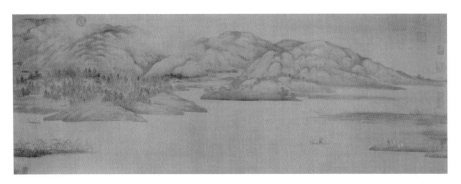

图95 南唐 董源《潇湘图》 北京故宫博物院

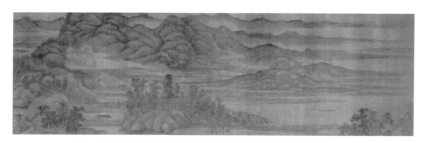

图 96　南唐 董源《夏山图》（局部）　上海博物馆

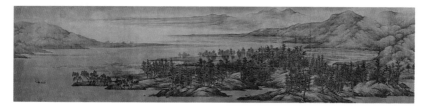

图 97　南唐 董源《夏景山口待渡图》（局部）　辽宁省博物馆

图 98　南唐 董源《龙宿郊民图》 台北"故宫博物院"

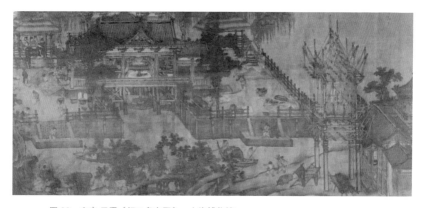

图 99　南唐 卫贤《闸口盘车图》　上海博物馆

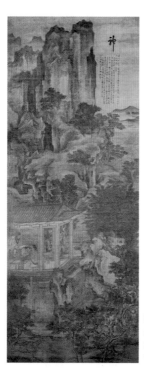

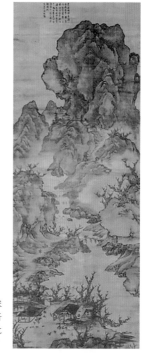

图 100 南唐
卫 贤《高 士
图》 北京故
宫博物院

图 101 北宋
关仝《关山行
旅图》 台北
"故宫博物院"

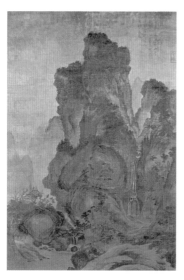

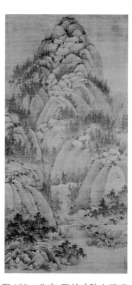

图 102 北宋 关仝《山溪待渡图》 台北 "故
宫博物院"

图 103 北宋 巨然《秋山问道
图》 台北 "故宫博物院"

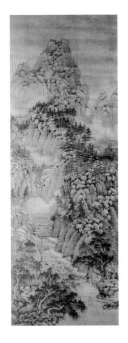

图 104　北宋
巨然《万壑松
风图》　上海
博物馆

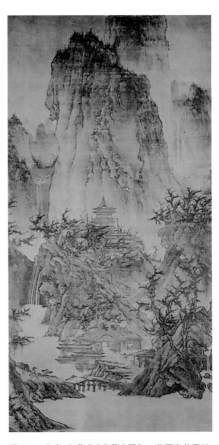

图 106　北宋 李成《晴峦萧寺图》　美国密苏里州
堪萨斯市纳尔逊－阿特金斯艺术博物馆

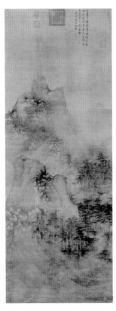

图 105　北宋 巨然《层岩
丛树图》　台北"故宫博
物院"

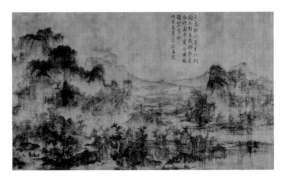

图 107　北宋 李成《茂林远岫图》（局部）　辽宁省博物馆

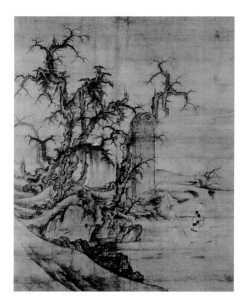

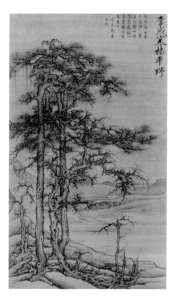

图 108　北宋 李成《读碑窠石图》　日本大阪市立美术馆

图 109　北宋 李成《寒林平野图》　台北"故宫博物院"

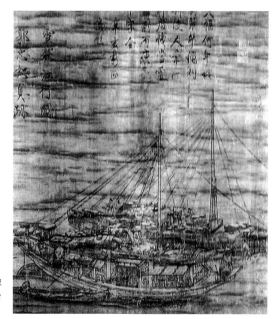

图 110　北宋 郭忠恕《雪霁江行图》　台北"故宫博物院"

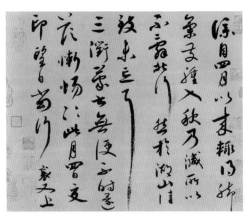

图 111　北宋 蔡襄《脚气帖》　台北"故宫博物院"

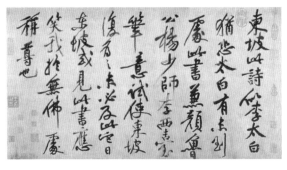

图 112　北宋 苏轼《黄州寒食诗》，含黄庭坚《黄州寒食诗卷跋》　台北"故宫博物院"

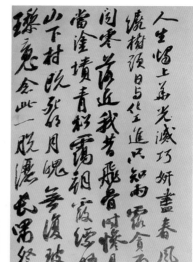

图 113　北宋 苏轼
《李白仙诗》（局
部）　日本大阪市
立美术馆

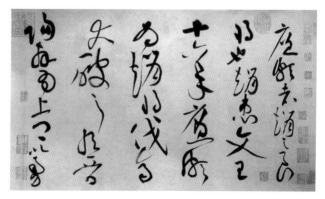

图 114　北宋 黄庭坚《松风阁诗》（局部）　台北"故宫博物院"

图 115　北宋 黄庭坚
《廉颇蔺相如传》（局
部）　美国私人

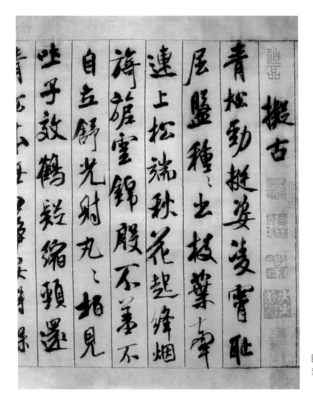

图116 北宋 米芾《蜀素帖》（局部） 台北"故宫博物院"

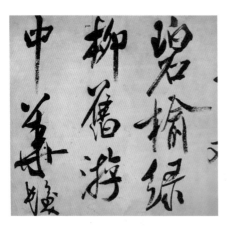

图117 北宋 米芾《虹县诗》（局部） 日本东京国立博物馆

图118 金 王庭筠《幽竹枯槎图卷题辞》（局部） 日本京都藤井有邻馆（或称藤井齐成会）

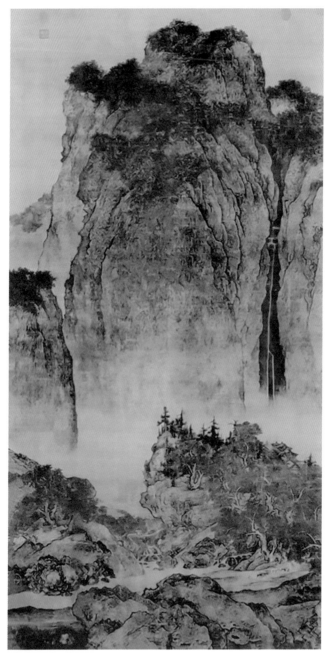

图 119　北宋 范宽《溪山行旅图》　台北"故宫博物院"

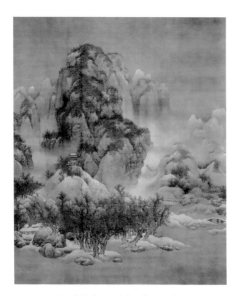

图 120　北宋 范宽《雪景寒林图》　天津艺术博物馆

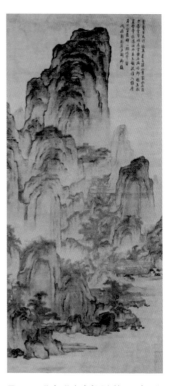

图 122　北宋 燕文贵《溪山楼观图》　台北"故宫博物院"

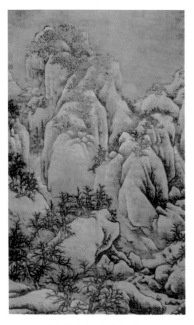

图 121　北宋 范宽《雪山萧寺图》　台北"故宫博物院"

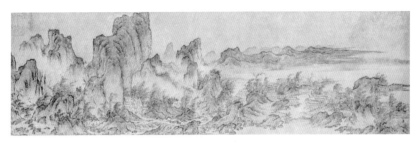

图 123　北宋 燕文贵《江山楼观图》　日本大阪市立美术馆

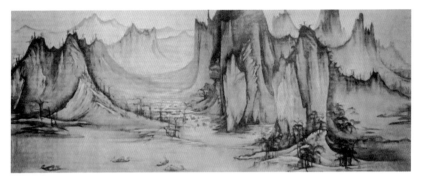

图 124　北宋 许道宁《渔父图》　美国密苏里州堪萨斯市纳尔逊－阿特金斯艺术博物馆

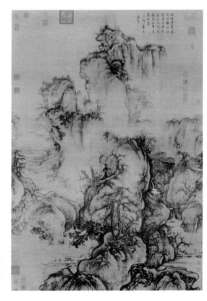

图 125　北宋 郭熙
《早春图》台北"故
宫博物院"

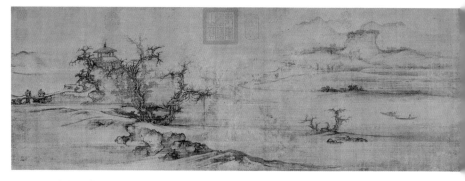

图 127　北宋 郭熙《树色平远图》　美国纽约大都会艺术博物馆

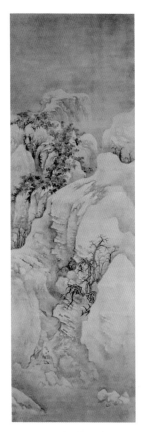

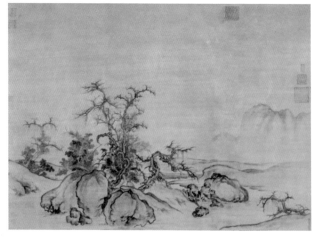

图 126　北宋 郭熙《幽谷
图》　上海博物馆

图 128　北宋 郭熙《窠石平远图》　北京故宫博物院

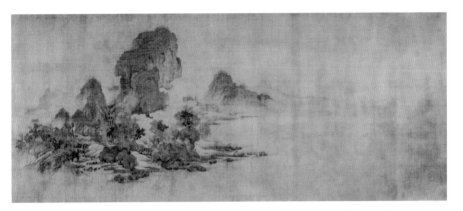

图 129　北宋 王诜《烟江叠嶂图》　上海博物馆

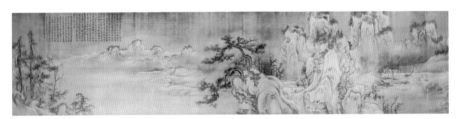

图 130　北宋 王诜《渔村小雪图》　北京故宫博物院

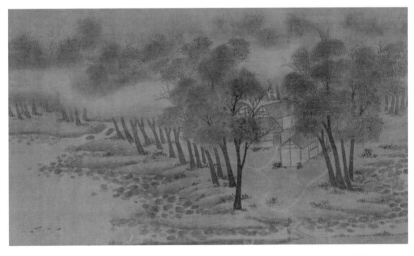

图 131　北宋 赵令穰《湖庄清夏图》（局部）　美国波士顿美术馆

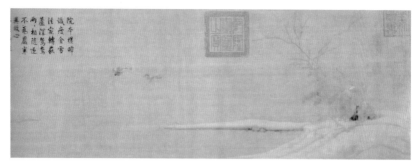

图 132　北宋 梁师闵《芦汀密雪图》（局部）　北京故宫博物院

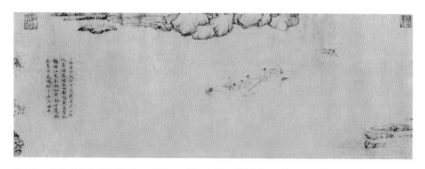

图 133　北宋 乔仲常《赤壁图》（局部）　美国密苏里州堪萨斯市纳尔逊－阿特金斯艺术博物馆

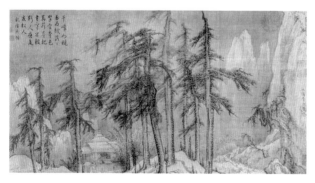

图 134　金 李山《风雪杉松图》（局部）　美国华盛顿弗利尔美术馆

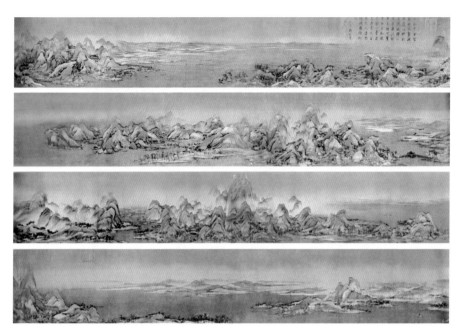

图 135　北宋 王希孟《千里江山图》　北京故宫博物院

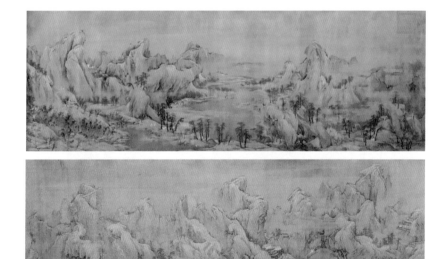

图 136　北宋 佚名《江山秋色图》（局部）　北京故宫博物院

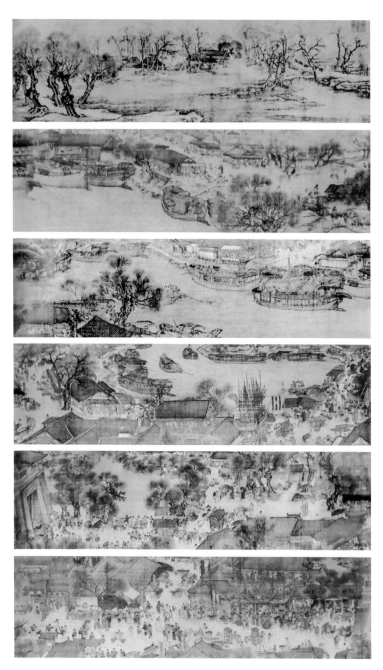

图 137　北宋 张择端《清明上河图》　北京故宫博物院

图 139　北宋 赵昌《写生蛱蝶图》　北京故宫博物院

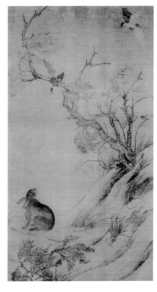

图 140　北宋 崔白《双喜图》　台北
"故宫博物院"

图 138　北宋 黄居寀《山鹧棘雀
图》　台北"故宫博物院"

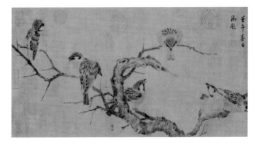

图 141　北宋 崔白《寒雀图》（局部）　北京故宫博物院

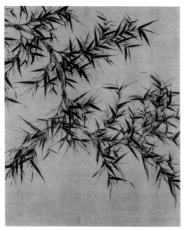

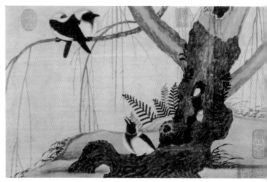

图 143　北宋 赵佶《柳鸦图》（局部）　上海博物馆

图 142　北宋 文同《墨竹图》　台北 "故宫博物院"

图 144　北宋 赵佶《芙蓉锦鸡图》　北京故宫博物院

图 145　北宋 赵佶《枇杷山鸟图》　北京故宫博物院

图 146　北宋 赵佶《瑞鹤图》　辽宁省博物馆

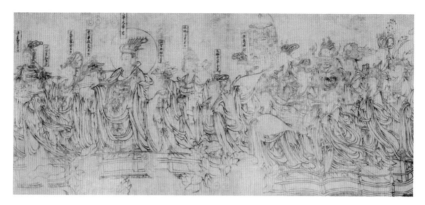

图 147　北宋 武宗元《朝元仙仗图》（局部）　美国私人

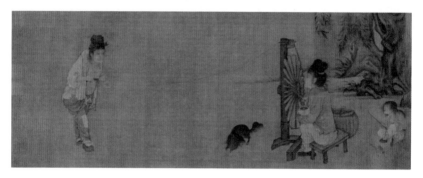

图 148　北宋 王居正《纺车图》　北京故宫博物院

图 149　北宋 佚名，或易元吉
《枇杷猿戏图》　台北"故宫
博物院"

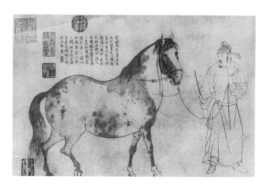

图 150　北宋 李公麟《五马图》（局部）　日本东
京国立博物馆

图 151　北宋 苏汉臣《秋庭婴戏图》 台北"故宫博物院"

图 152　南宋 李唐《万壑松风图》 台北"故宫博物院"

图 153　南宋 萧照《山腰楼观图》 台北"故宫博物院"

图 154　南宋 刘松年《四景山水图》（部分） 北京故宫博物院

图155 南宋 李嵩《夜月看潮图》 台北"故宫博物院"

图156 南宋 马远《踏歌图》 北京故宫博物院

图158 南宋 马远《华灯侍宴图》 台北"故宫博物院"

图157 南宋 马远《梅石溪凫图》 北京故宫博物院

图 159　南宋 马远《水图》（局部）　北京故宫博物院

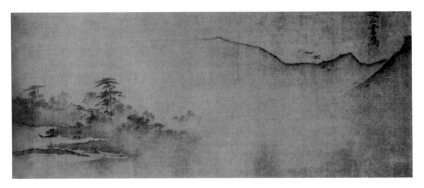

图 160　南宋 夏圭《山水十二景图》（局部）　美国密苏里州堪萨斯市纳尔逊 – 阿特金斯艺术博物馆

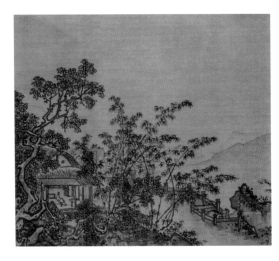

图 161　南宋 夏圭《梧竹溪堂图》　北京故宫博物院

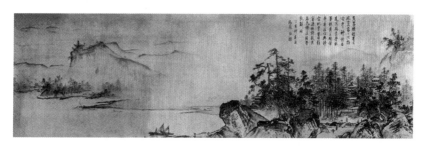

图 162　南宋 夏圭《溪山清远图》（局部）　台北"故宫博物院"

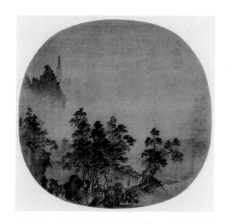

图 163　南宋 夏圭《烟岫林居图》　北京故宫博物院

图 164　南宋 赵葵《杜甫诗意图》（局部）　上海博物馆

图 165　南宋 马麟《夕阳山水图》　日本东京根津美术馆

图 166　南宋 李东《雪江卖鱼图》　北京故宫博物院

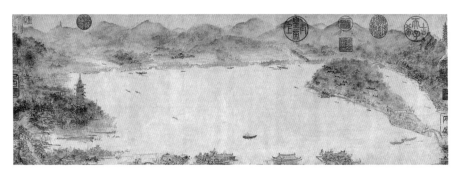

图 167　南宋 佚名《西湖图卷》　上海博物馆

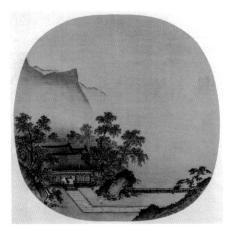

图 168　南宋 佚名《深堂琴趣图》　北京故宫博物院

图 169　南宋 佚名《雪景图》（局部）　上海博物馆

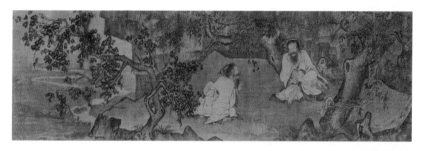

图 170　南宋 李唐《采薇图》　北京故宫博物院

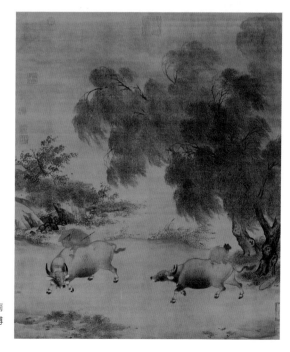

图 171　南宋 李迪《风雨
归牧图》　台北"故宫博
物院"

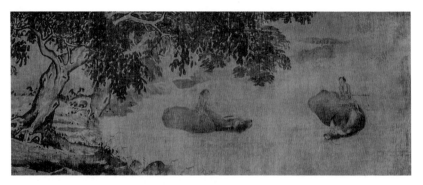

图 172　南宋 阎次平《水村放牧图》（局部）　南京博物院

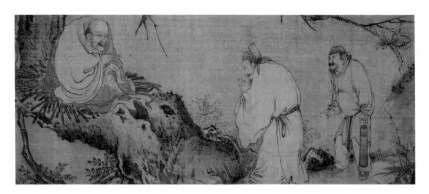

图 173　南宋 梁楷《八高僧故事图》（局部）　上海博物馆

图 174　南宋 陈居中《四羊图》　北京故宫博物院

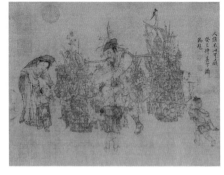

图 175　南宋 李嵩《货郎图》　北京故宫博物院

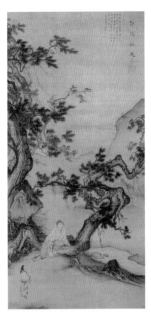

图 176 南宋 马麟《静听松风图》 台北"故宫博物院"

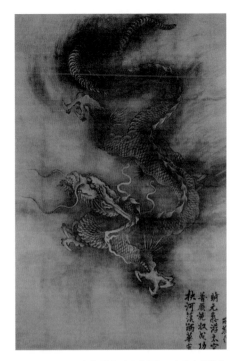

图 177 南宋 陈容《墨龙图》 广东省博物馆

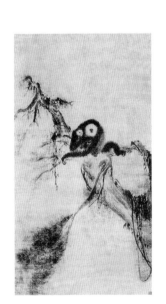

图 178 南宋 法常《观音、猿、鹤》三联图之《猿》 日本东京大德寺

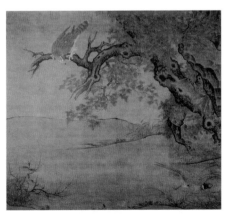

图 179 南宋 李迪《枫鹰雉鸡图》 北京故宫博物院

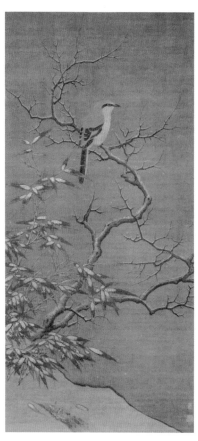

图 180　南宋 李迪《雪树寒禽图》　上海博物馆

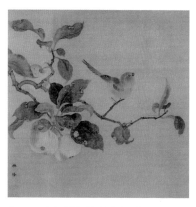

图 181　南宋 林椿《果熟来禽图》　北京故宫博物院

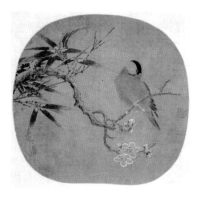

图 182　南宋 林椿《梅竹寒禽图》　上海博物馆

图 183　南宋 梁楷《秋柳双鸦图》　北京故宫博物院

图 184　南宋 李嵩《花篮图》　北京故宫博物院

图 185　南宋 马麟《层叠冰绡
图》　北京故宫博物院

图 186　南宋
佚名《寒鸦图》
（局部）　辽宁
省博物馆

图 187　南宋 佚名《落花游鱼图》（局部）　美国密苏里州圣路易斯美术馆

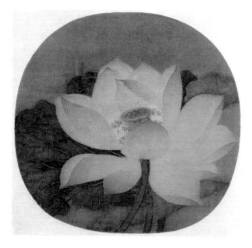

图188　南宋 佚名《出水芙蓉图》　北京故宫博物院

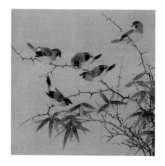

图190　南宋 佚名《霜筱寒雏图》　北京故宫博物院

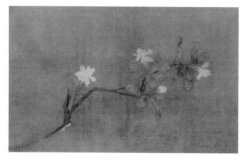

图189　南宋 佚名《折枝花卉图》（局部）　北京故宫博物院

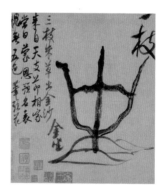

图192　北宋 米芾《珊瑚笔架图》　北京故宫博物院

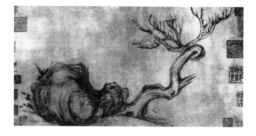

图191　北宋 苏轼《枯木怪石图》　日本私人

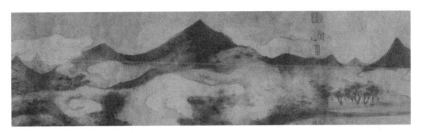

图 193　北宋、南宋 米友仁《潇湘奇观图》（局部）　北京故宫博物院

图 194　北宋、南宋 扬无咎《四梅图》（局部）　北京故宫博物院

图 195　北宋、南宋 扬无咎《雪梅图》（局部）　北京故宫博物院

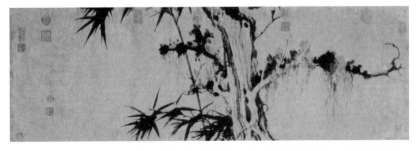

图 196　金 王庭筠《幽竹枯槎图》　日本京都藤井有邻馆（或称藤井齐成会）

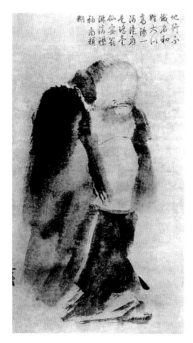

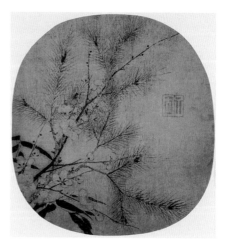

图 199 南宋 赵孟坚《岁寒三友图》 上海博物馆

图 197 南宋 梁楷《泼墨仙人图》 台北"故宫博物院"

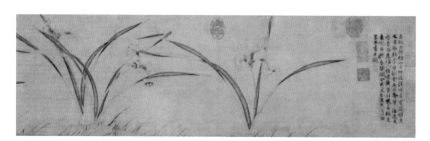

图 198 南宋 赵孟坚《水仙图》（局部） 天津艺术博物馆

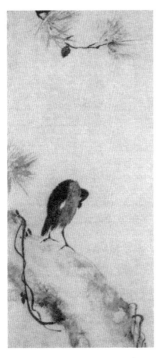

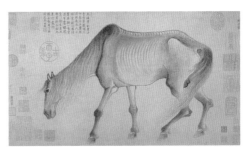

图 201　南宋、元 龚开《骏骨图》　日本大阪市立美术馆

图 200　南宋 法常《松树八哥图》　日本东京五岛美术馆

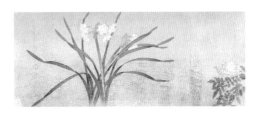

图 202　南宋、元 钱选《八花图》（局部）　北京故宫博物院

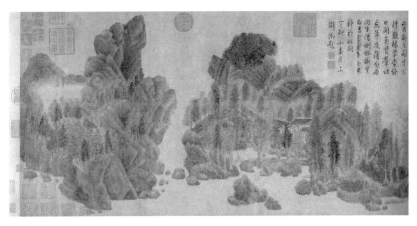

图 203　南宋、元 钱选《浮玉山居图》（局部）　上海博物馆

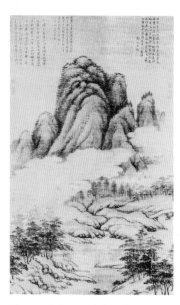

图 204　南宋、元 高克恭《云横秀岭图》　台北"故宫博物院"

图 205　南宋、元 郑思肖《墨兰图》　美国华盛顿弗利尔美术馆

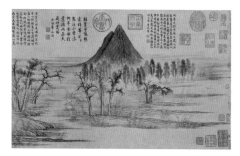

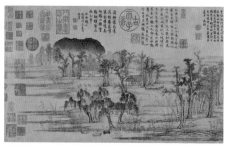

图 206　元 赵孟頫《鹊华秋色图》　台北"故宫博物院"

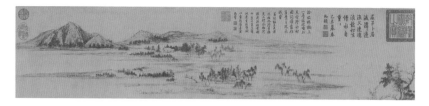

图 207　元 赵孟頫《水村图》　北京故宫博物院

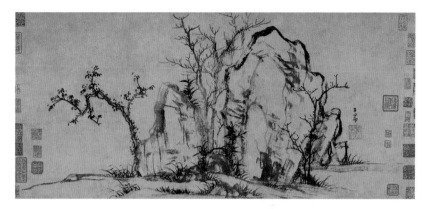

图 208 元 赵孟頫《秀石疏林图》 北京故宫博物院

图 209 元
赵孟頫《人骑
图》 北京
故宫博物院

图 209 元 赵孟頫《人骑图》 北京故宫博物院

图 210 元 管道昇《烟雨丛竹图》（局部） 台北"故宫博物院"

图 211　元 颜辉《李仙像》　日本京都智恩院

图 213　元 李衎《新篁图》　北京故宫博物院

图 212　元 任仁发《二马图》　北京故宫博物院

图 215　元 黄公望《快雪时晴图》　北京故宫博物院

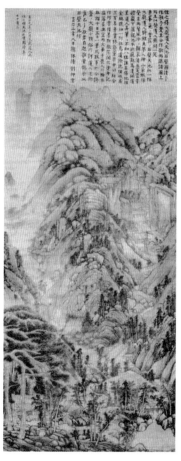

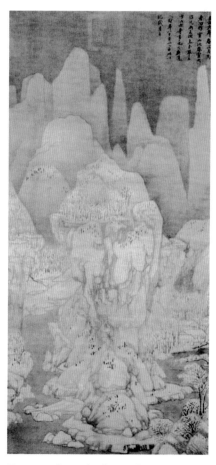

图 214　元 黄公望《天池石壁图》　北京故宫博物院

图 216　元 黄公望《九峰雪霁图》　北京故宫博物院

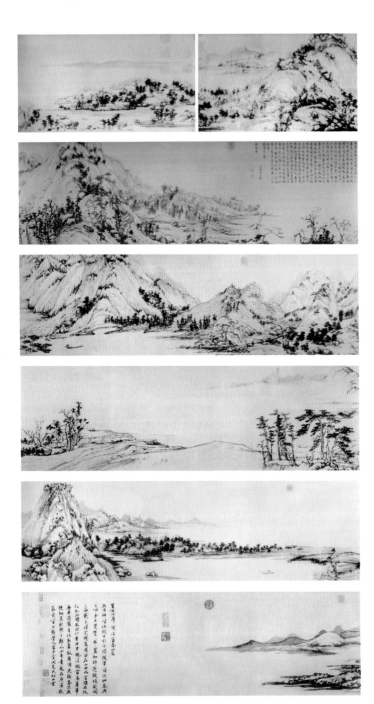

图 217　元 黄公望《富春山居图》　台北"故宫博物院"、浙江省博物馆

图 219　元 吴镇《渔父图》（局部）　上海博物馆

图 218　元 吴镇《双桧平远图》　台北"故宫博物院"

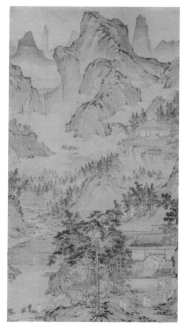

图 220　元 佚名，或盛懋《仙庄图》　北京故宫博物院

图 221　元 倪瓒《六君子图》　上海博物馆

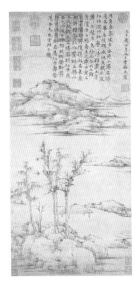

图 222　元 倪瓒《渔庄秋霁图》　上海博物馆

图 223　元 倪瓒《容膝斋图》　台北"故宫博物院"

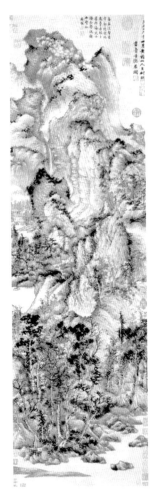

图 224　元 王蒙《青卞隐居图》 上海博物馆

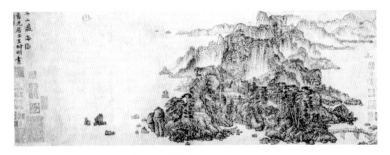

图 225　元 王蒙《丹山瀛海图》　上海博物馆

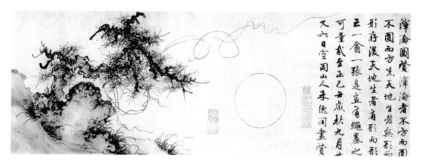

图 227　元 朱德润《浑沦图》　上海博物馆

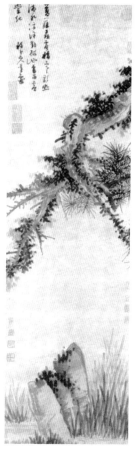

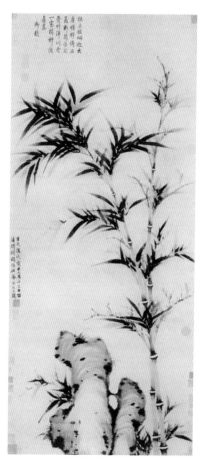

图 226　元 吴镇《松石图》　上
海博物馆

图 228　元 柯九思《清闷阁墨竹图》　北京故
宫博物院

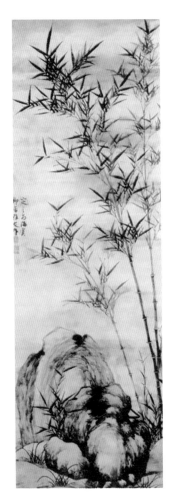

图 229　元　顾安《竹石图》　北京故宫博物院

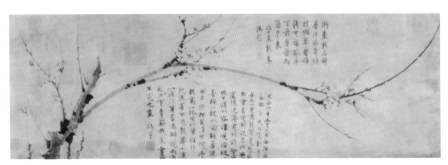

图 230　元　王冕《墨梅图》　上海博物馆

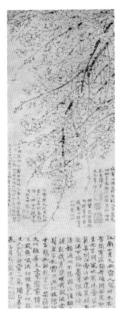

图 231　元 王冕《墨梅图》
上海博物馆

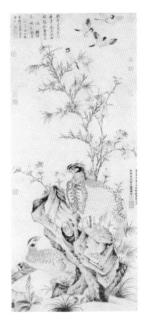

图 233　元 王渊《竹石集禽
图》　上海博物馆

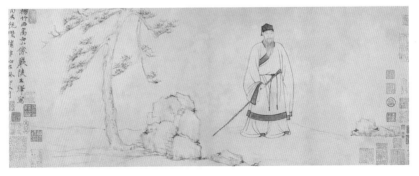

图 234　元 王绎、倪瓒《杨竹西小像》　北京故宫博物院

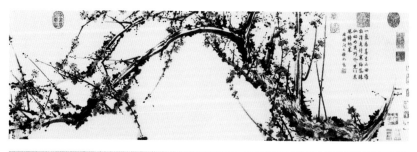

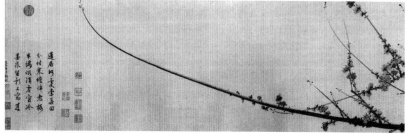

图 232　元 邹复雷《春消息图》（局部）　美国华盛顿弗利尔美术馆

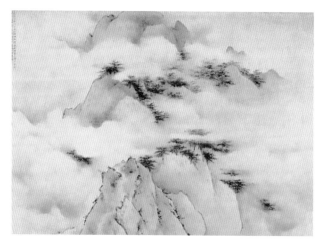

图 235　明 王履《华山图》（局部）　北京故宫博物院、上海博物馆

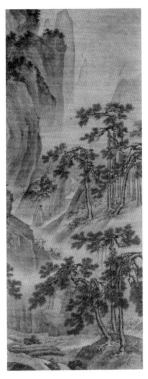

图 236　明 戴进《洞天问道图》　北京故宫博物院

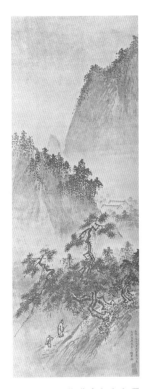

图 237　明 戴进《春山积翠图》　上海博物馆

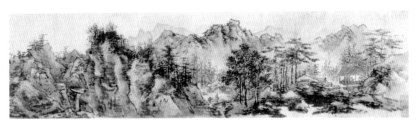

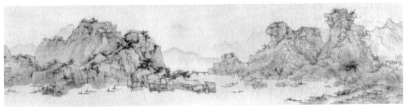

图 238　明 吴伟《长江万里图》（局部）　北京故宫博物院

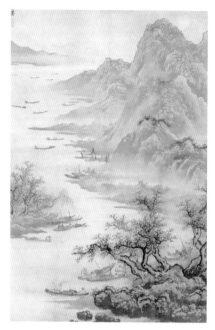

图 239 明 吴伟《渔乐图》 北京故宫博物院

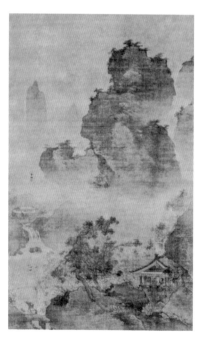

图 241 明 沈周《庐山高图》 台北"故宫博物院"

图 240 明 张路《风雨归庄图》 北京故宫博物院

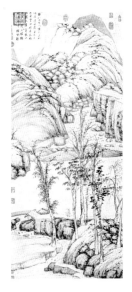

图 242　明　沈　周
《策杖图》　台
北"故宫博物院"

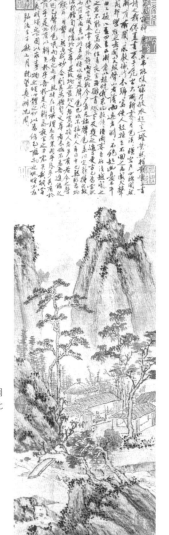

图 243　明　沈　周
《夜坐图》　台北
"故宫博物院"

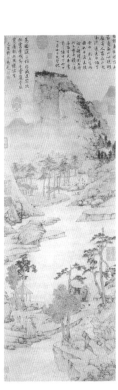

图 244　明　文徵明
《雨馀春树图》　台
北"故宫博物院"

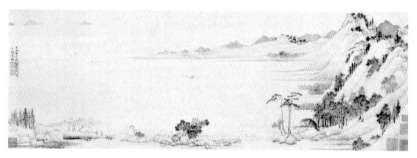

图 245　明 文徵明《石湖清胜图》　上海博物馆

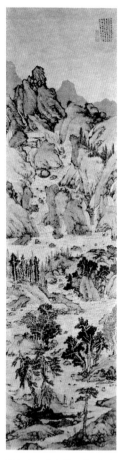

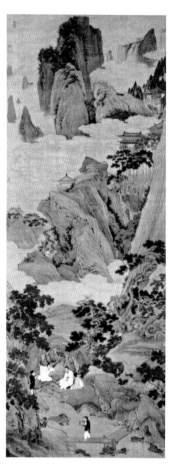

图 246　明 文徵明《万壑争流图》　南京博物院

图 247　明 仇英《桃源仙境图》　天津艺术博物馆

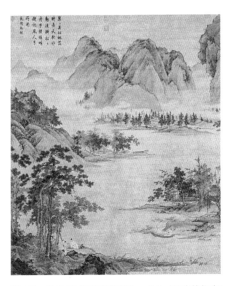

图 248　明 仇英《秋江待渡图》　台北"故宫博物院"

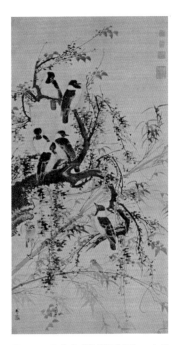

图 250　明 林良《秋林聚禽图》　广州
美术馆

图 249　明 边文进《双鹤图》　北京故宫博物院

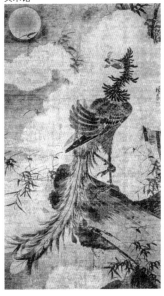

图 251　明 林良《凤凰图》　日本京都
相国寺

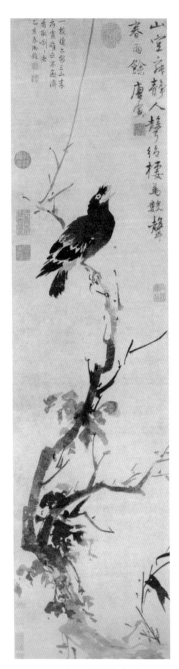

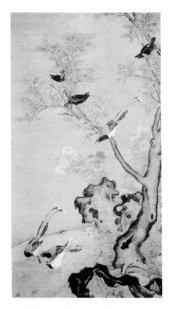

图 252　明　吕纪《桂菊山禽图》　北京故宫博物院

图 253　明　唐寅《枯槎鸲鹆图》　上海博物馆

图 254　明　唐寅《孟蜀宫妓图》　北京故宫博物院

图 255　明 陈淳《花卉册》（部分）　上海博物馆

图 256　元 赵孟𫖯《玄妙观重修三门记》
（局部）　日本东京国立博物馆

天地闢闢運乎鴻樞
而乾坤為之戶日月
出入經乎黃道而卯
酉為之門是故建設
琳宫琜宇忥玄象外則
周垣之聯屬靈星之

麻徵君
透光古
鏡歌太
陰淪魄
元不耀
太陽圭不耀
火戌呼
曜鳴盜
恠銅倒
此兮
景在壁

图 257　元 鲜于枢《透光古镜歌》（局部）　台北"故宫博物院"

图 258　元 杨维桢《真镜庵募缘疏》（局部）　上海博物馆

图 259　明 祝允明《前后赤壁赋》（局部）　上海博物馆

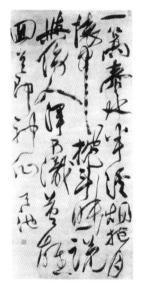

图 260　明 徐渭《草书诗
轴》　上海博物馆

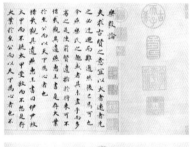

图 261　明 董其昌《乐毅论》　广东省博物馆

图 262　明　徐渭《牡丹蕉石
图》　上海博物馆

图 263　明　徐渭《墨葡萄
图》　北京故宫博物院

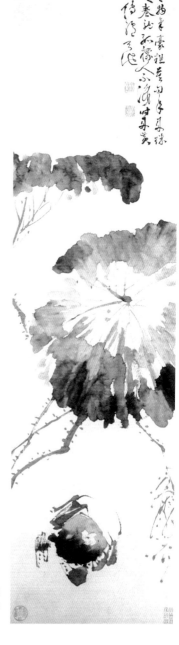

图 264　明　徐渭
《黄甲图》　北
京故宫博物院

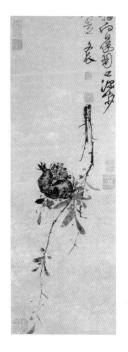

图 265 明徐渭《榴实图》台北"故宫博物院"

图 267 清 髡残（石谿）《苍翠凌天图》 南京博物院

图266 清 弘仁（渐江）《黄海松石图》 上海博物馆

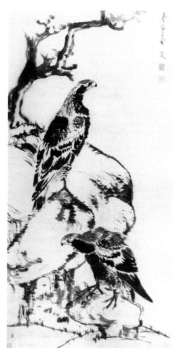

图269　清 朱耷（八大山人）《山水花鸟图》（局部）　上海博物馆

图268　清 朱耷（八大山人）《双鹰图》　上海博物馆

图270　清 朱耷（八大山人）《鱼鸭图》（局部）　上海博物馆

图 272　清 石涛（原济）《淮扬洁秋图》　南京博物院

图 271　清 石涛（原济）《山水清音图》　上海博物馆

图 273　清 石涛（原济）《山水》（部分）　美国私人

图 274　明 董其昌
《青弁图》　美国
克里夫兰美术馆

图 275　明 董其昌《秋兴八景图》
（部分）　上海博物馆

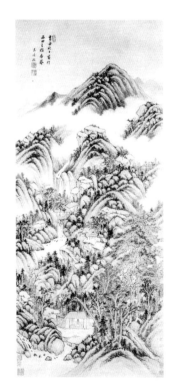

图 277　清 王鉴《山水屏》（部分）　上
海博物馆

图 276　清 王时敏
《山水图》　上海博
物馆

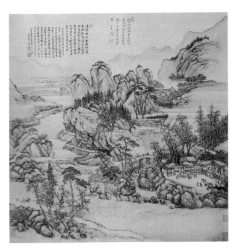

图 278　清 王翚《溪山图》　上海朵云轩

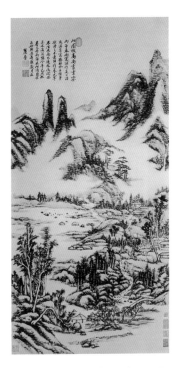

图 279　清 王原祁《仿高房山云山图》　上海博物馆

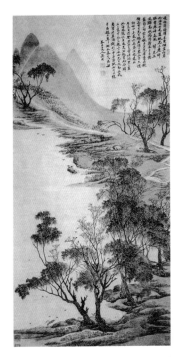

图 280　清 吴历《湖天春色图》　上海博物馆

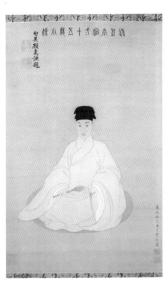

图 281　明 曾鲸《王时敏像》　天津艺术博物馆

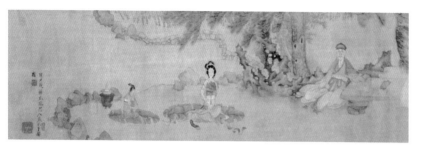

图 282　明 陈洪绶《何天章行乐图》　苏州博物馆

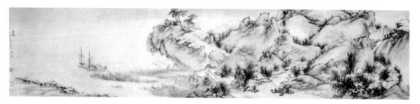

图 284　清 吴宏《燕子矶莫愁湖图》（局部）　北京故宫博物院

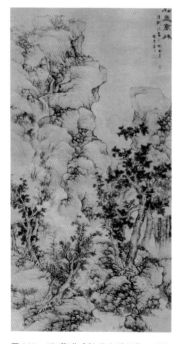

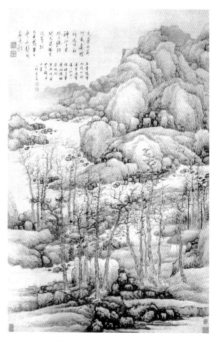

图 283　明 蓝瑛《松岳高秋图》　浙江省博物馆

图 285　清 龚贤《木叶丹黄图》　上海博物馆

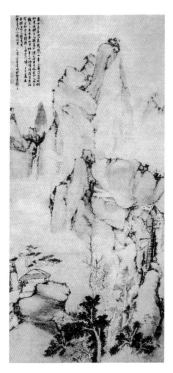

图 286 清 戴本孝《华山毛女洞》 浙江省博物馆

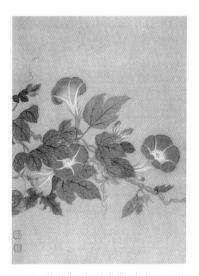

图 287 清 恽寿平《设色花卉册》（部分） 上海博物馆

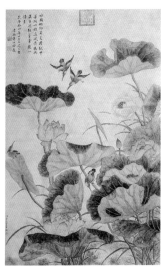

图 288 清 蒋廷锡《荷花翠鸟图》 上海朵云轩

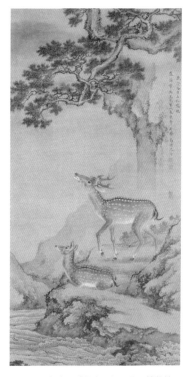

图 289 清 沈铨《柏鹿图》 苏州博物馆

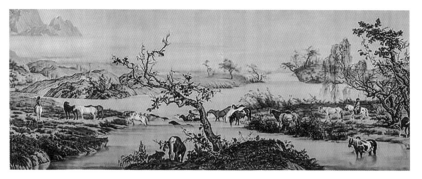

图 290　清 郎世宁《百骏图》（局部）　台北"故宫博物院"、美国纽约大都会艺术博物馆

图 292　清 黄慎《石榴图》（部分）　上海博物馆

图 291　清 金农《冷香图》　上海博物馆

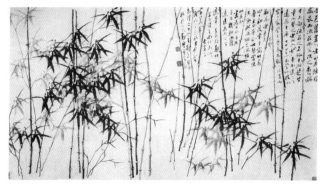

图 293　清 郑燮《丛竹图》　沈阳故宫博物院

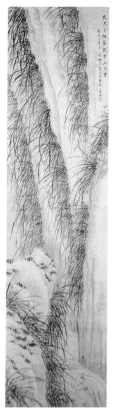

图 294　清 罗聘《深谷幽
兰图》　北京故宫博物院

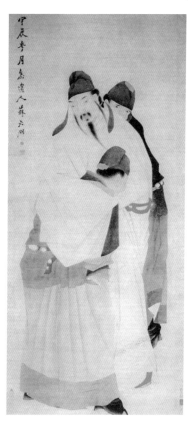

图 295　清 苏六朋《太白醉酒图》　上海博
物馆

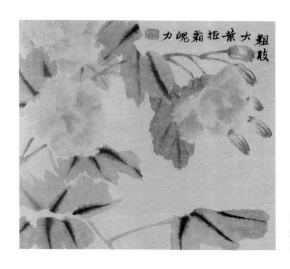

图 296　清 赵之谦《蔬果花卉图册》（部分）　上海博物馆、广东省博物馆

图 297　清 虚谷《杂画册》（部分）　上海博物馆

图 298　清 任颐《没骨画鸟图》（部分）　中国美术馆

图 300　清 吴昌硕《梅花图》　上海博物馆

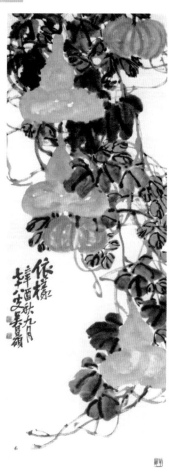

图 299　清 吴昌硕《葫芦图》　上
海人民美术出版社